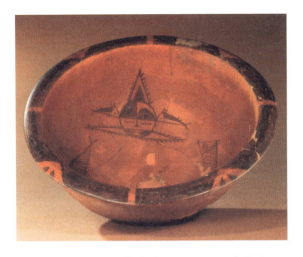

代表氏族符号的半坡彩陶器皿 人面鱼纹盆

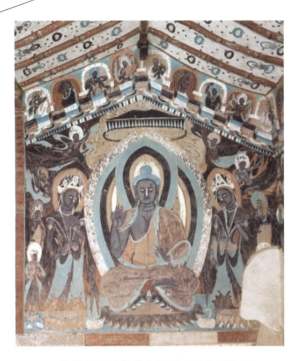

敦煌北魏时期佛龛两侧成对的双飞天

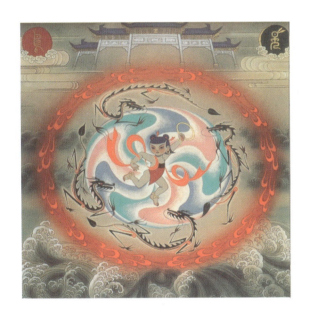

首都国际机场壁画《哪吒闹海》

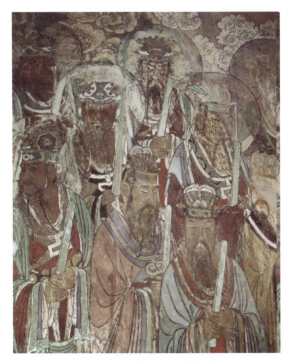

永乐宫三清殿东壁壁画局部

《江山如此多娇》 潘天寿

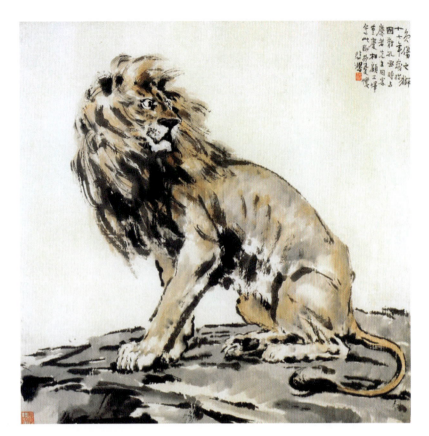

《负伤之狮》 徐悲鸿

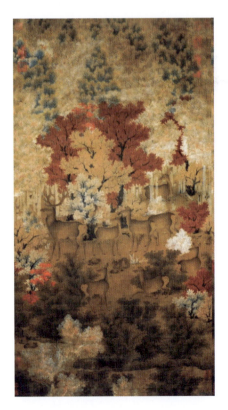

五代没骨国画《丹枫呦鹿图》

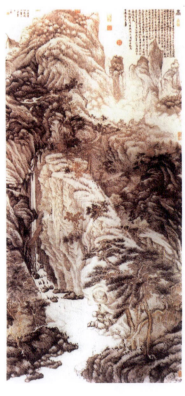

《庐山高图》沈周（明）

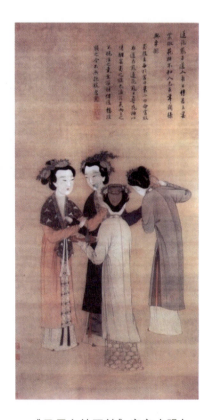

《孟蜀宫妓图轴》唐寅（明）

蔚县戏曲脸谱剪纸《窦尔墩》

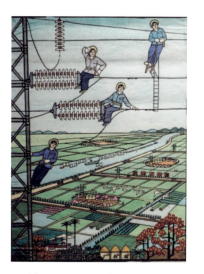
佛山衬纸剪纸《迎风飞燕》

佛山"万年红"衬底年画

杨家埠童子主题年画《金玉满堂》
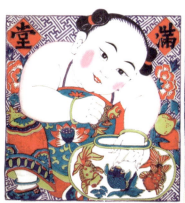
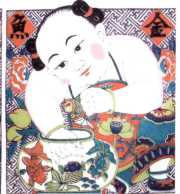

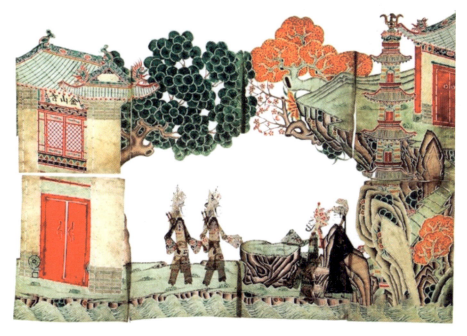
清代皮影《水漫金山》

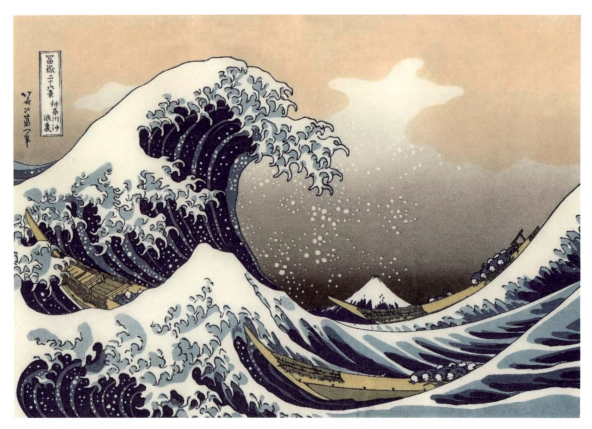

浮世绘《神奈川冲浪里》 葛饰北斋

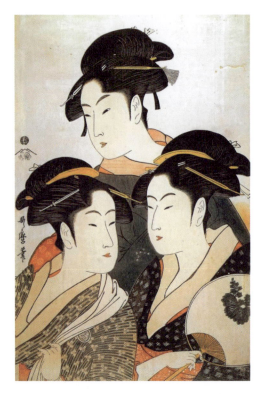

浮世绘《高明三美人》 喜多川歌麿

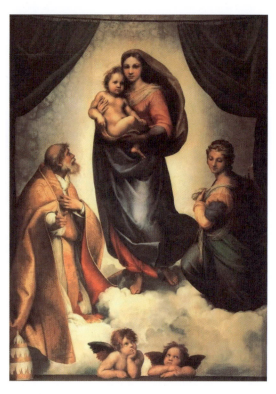

祭坛画《西斯廷圣母》 拉斐尔

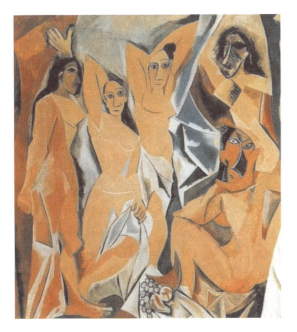

《亚维农的少女》 毕加索

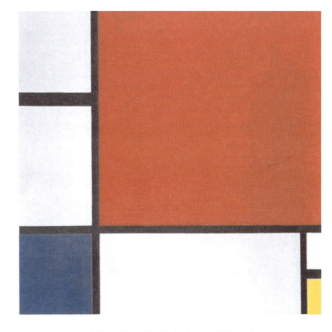

《红、黄、蓝的构成》 蒙德里安

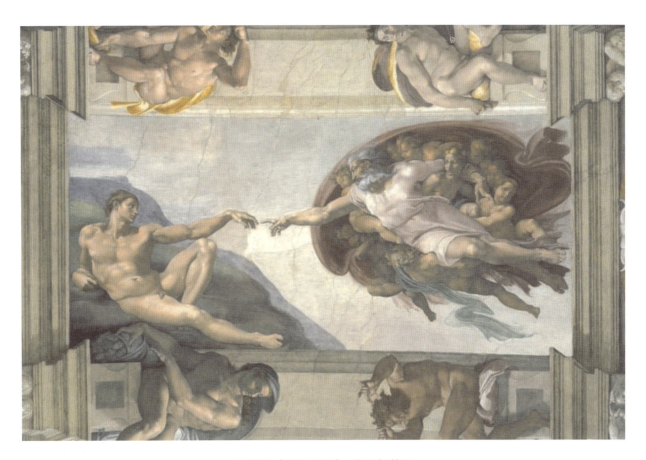

天顶画《创造亚当》 米开朗基罗

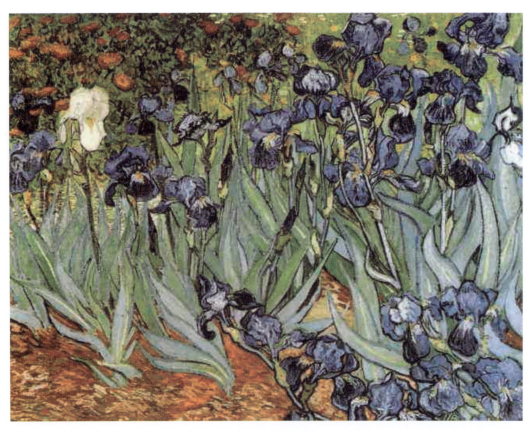

《鸢尾花》梵·高

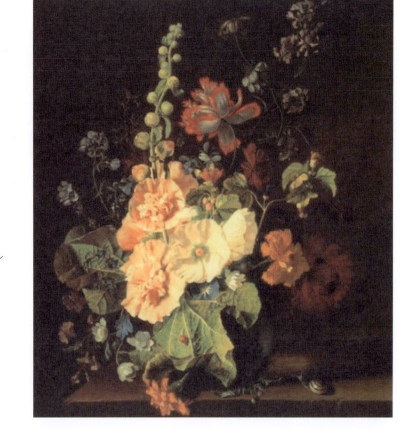

《花瓶中的蜀葵》海瑟姆

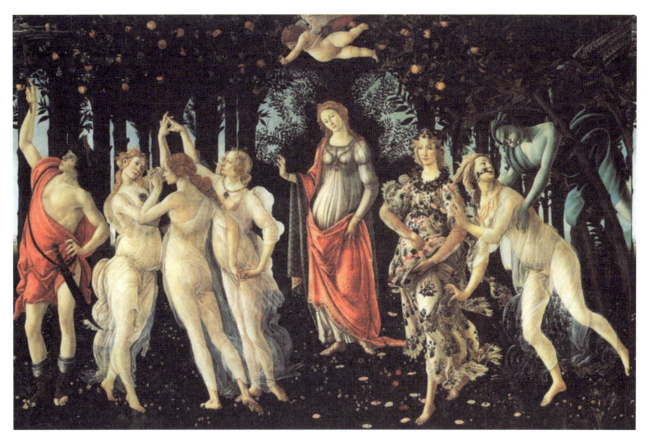

《春》 波提切利

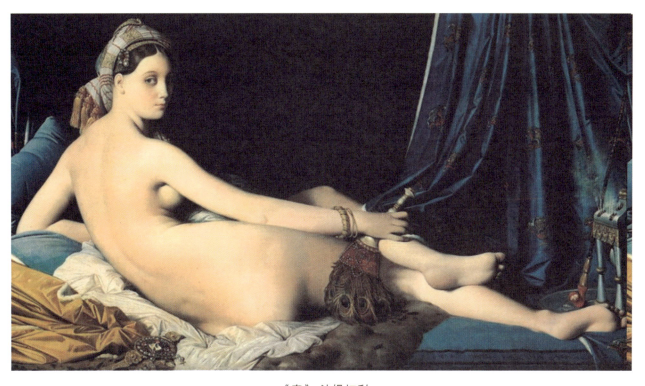

《大宫女》 安格尔

课题应用展示(一)最终效果

课题应用展示(二)最终效果

课题应用展示(三)最终效果

课题应用展示(四)最终效果

中外艺术鉴赏

主　编　曹　颖
副主编　蒋　芳　周李春

华中科技大学出版社
中国·武汉

内 容 简 介

全书以中外艺术作品的类别、名家介绍和代表作品赏析为主线,共12章。第1章为前篇,主要内容是艺术鉴赏的综述,包含艺术鉴赏的一般规律和方法等,为后期艺术鉴赏做知识铺垫。第2章至第6章为第1篇,主要介绍中华艺术,分别从中国的壁画、中国画、剪纸、年画、皮影以及园林建筑艺术等方面进行艺术赏析。第7章至第10章为第2篇,主要介绍外国艺术,包括意大利的文艺复兴艺术、日本的浮世绘艺术、法国的几大艺术思潮以及现代艺术中的种种变革,基本遵照艺术发展的时间线来剖析。第11章为第3篇,以编者的视角对中外艺术进行对比分析。第12章为尾篇,主要内容是对应前几篇理论知识的鉴赏应用展示。

本书编写所依托的基础讲义已经经过近十年的实践教学,"中外艺术鉴赏"课程也从专业选修课程延伸至校级公共选修课程,为更多的学生所接受,并受到好评。本书可作为全国大专院校艺术类专业理论基础教材及其他专业公共选修课普适教材。

图书在版编目(CIP)数据

中外艺术鉴赏/曹颖主编. —武汉:华中科技大学出版社,2018.9(2022.7重印)
ISBN 978-7-5680-4455-4

Ⅰ.①中… Ⅱ.①曹… Ⅲ.①艺术-鉴赏-世界 Ⅳ.①J051

中国版本图书馆 CIP 数据核字(2018)第 223157 号

中外艺术鉴赏　　　　　　　　　　　　　　　　　　　　曹　颖　主编
Zhongwai Yishu Jianshang　　　　　　　　　　　　　蒋　芳　周李春　副主编

策划编辑:余伯仲
责任编辑:罗　雪
封面设计:陈彦洁　原色设计
责任监印:周治超
出版发行:华中科技大学出版社(中国·武汉)　　电话:(027)81321913
　　　　　武汉市东湖新技术开发区华工科技园　　邮编:430223
录　　排:武汉三月禾文化传播有限公司
印　　刷:武汉邮科印务有限公司
开　　本:880mm×1230mm　1/16
印　　张:16.5　　插页:4
字　　数:556千字
版　　次:2022年7月第1版第4次印刷
定　　价:49.80元

本书若有印装质量问题,请向出版社营销中心调换
全国免费服务热线:400-6679-118　竭诚为您服务
版权所有　侵权必究

前言

美,是人们不懈的追求。人人都有审美和评述美的欲望和权利。然而,美是什么?它既是大众为之赞叹的精灵,又在不同人的眼中呈现出不同的芳华。我们终其一生,都在找寻可以捕捉美的规律,却又在万事变迁中,沉浮于俗世繁华。唯有艺术,它是我们与美之间的媒介,无形中拉起一张无限大的网,锁住了潮流中的精华,抖落掉历史的尘埃,绽放出璀璨的光芒。

这与大浪淘沙一般道理,每一朵浪花都有它的意义,每一粒金子也都要有冲破沙尘的勇气。从人类的祖先开始发现美、留住美、创造美时,艺术便在时光的浪潮中翻滚推进。

中外艺术,因为文化和民族的差异,以及社会发展的不同,先是展现出各自历史时期里特有的归属,这种归属,有其独特的魅力和存在价值,也是我们认识民族历史的依据之一;后来,又逐渐展示出世界大同的现代意义,成就了当今艺术国际化发展的新兴模式。在这个过程中,人,当之无愧是关键所在。是这些被称作艺术家的人们,以自己的生命和灵魂与艺术做伴,留给后世的我们一个瑰丽的艺术世界,让我们自由徜徉。我们可以冲破时代给予他们的羁绊,可以看透浮世禁锢他们的情结,可以谈论他们作品的美之所在或意之所达。我们更应该从他们身上学到更多推动艺术前进的精神。

编者在十年间,经历多次与青年学生的探讨,不论是艺术专业的还是文科、理科专业的学生,几乎每一个年轻人都有着追逐心中艺术之梦的灵魂,他们大多有自己喜爱的艺术家或者钟情的艺术作品,痴迷于艺术作品呈现的风格,亦能读懂艺术作品背后的故事,甚至为它流下共鸣的眼泪,释放心灵。

本书是根据高等教育专业人才培养目标,结合编者近年来的教学改革与实践,参照课程教学大纲和应用标准而编写的,旨在按照教育部关于"加强国民素质教育"的要求,配合国家实施全民素质教育工程,帮助大学生提高创新创业发展能力,结合中外艺术的发展历程与新方向,通过理论教学与大量艺术作品分析,系统地介绍中外绘画、雕塑、工艺美术、民间美术、建筑园林艺术、现代设计等艺术形式和作品,并利用背景知识传输、作品意义追踪等方式,分析、挖掘艺术作品的内涵和传承精髓,提高学生鉴赏艺术作品的水平和能力。全书在内容编排上,采取以点到面、举一反三的方式,列经典、评经典,将中外艺术中最具有普及意义的知识点结合现在的艺术发展方向进行有力传输,实现教材、课堂的新连接。

本书在编著过程中使用了部分图片,在此向这些图片的版权所有者表示诚挚的谢意!由于客观原因,我们无法联系到您。如您能与我们取得联系,我们将在第一时间更正错误,弥补疏漏。

本书由华中科技大学曹颖担任主编,湖北第二师范学院蒋芳、湖北大学周李春担任副主编。具体写作分工为:周李春编写了第2章;蒋芳编写了第6章;曹颖编写了其他全部章节,并负责统稿工作。感谢华中科技大学曹婧、李碧颖、陈琛、龙雨齐对本书统稿工作的帮助,同时感谢华中科技大学产品设计专业同学对本书所涉及的教学环节的支持。

由于编者水平有限,书中难免出现疏漏与不足,恳请广大读者批评指正。

<div style="text-align:right">

曹　颖

2018 年 6 月于喻家山

</div>

目录

前篇　艺术鉴赏综述 /1
 第1章　艺术鉴赏综述 /3

第1篇　中华艺术之锋芒 /5
 第2章　神秘的上古器具 /7
 2.1　考古与史前文化 /7
 2.2　三代青铜艺术 /10
 2.3　春秋战国艺术 /15
 第3章　崖壁上的风华 /16
 3.1　壁画的历史沿革 /16
 3.2　壁画的表现形式 /18
 3.3　敦煌莫高窟壁画艺术 /18
 3.4　永乐宫壁画艺术 /30
 3.5　首都国际机场壁画艺术 /33
 第4章　传承千年之丹青 /36
 4.1　中国画的定义 /36
 4.2　中国画的历史 /36
 4.3　中国画的类别 /37
 4.4　中国画的造型特征 /43
 4.5　现代名家名作赏析 /45
 第5章　璀璨的民间艺术 /55
 5.1　剪纸艺术 /55
 5.2　年画艺术 /73
 5.3　皮影艺术 /84
 第6章　中华园建之美 /91
 6.1　古典园林建筑的分类和分布 /91
 6.2　古典园林建筑的特征及其发展 /98
 6.3　古典园林建筑艺术赏析 /103

第2篇　他国艺术之魅力 /113
 第7章　文艺复兴的秘密 /115
 7.1　文艺复兴时期的艺术特点及影响 /115

7.2 文艺复兴时期美术三杰及其作品赏析 /115
 7.3 文艺复兴时期其他艺术家作品赏析 /126
 7.4 文艺复兴时期的建筑艺术 /129

第8章 浮世绘的流年 /133
 8.1 日本浮世绘简介 /133
 8.2 浮世绘的历史 /133
 8.3 浮世绘的题材与种类 /137
 8.4 浮世绘名家名作赏析及其艺术影响 /140

第9章 法艺浪潮的卷席 /158
 9.1 新古典主义艺术 /158
 9.2 浪漫主义艺术 /163
 9.3 现实主义艺术 /173
 9.4 印象主义艺术 /180

第10章 现代艺术的张望 /189
 10.1 表现主义 /189
 10.2 立体主义 /191
 10.3 抽象主义 /194
 10.4 非理性艺术 /198
 10.5 波普艺术 /201

第3篇 中外艺术之较量 /205

第11章 不同视角看中外艺术 /207
 11.1 以神识人 /207
 11.2 以韵言物 /218
 11.3 以形筑建 /227

尾篇 艺术鉴赏应用 /237

第12章 艺术鉴赏应用 /239
 12.1 中外艺术对比分析课题 /239
 12.2 中外艺术鉴赏实践应用 /248
 12.3 课题展示说明 /255

参考文献 /256

前篇

艺术鉴赏综述

第 1 章　艺术鉴赏综述

1. 艺术欣赏和艺术鉴赏

　　人人都有对美的追求和向往，在接触到具有美的属性的艺术作品时，人们往往会产生审美评价和审美享受活动，这是一种复杂的情感运动，也是人们通过艺术形象（意境）去认识客观世界的一种思维活动。这就是我们认为的艺术鉴赏，是人类审美活动的一种高级、特殊的形式。

　　艺术鉴赏突破了人们单纯欣赏艺术的认识局限，强调要在文化情境，即影响各个时期艺术的政治、经济、历史、文化等背景中来认识和理解艺术，运用视觉感知及其他器官的综合作用、生活经验和文化知识对艺术作品进行感受、体验、联想、分析和判断，从而获得审美享受和理解，实现从感性认识阶段到理性认识阶段的飞跃。因此，艺术鉴赏本身就是一种再创造。正如台湾学者姚一苇先生所说："我所谓的欣赏具有特殊之含义，为了避免与一般观念相混淆，我选择了'鉴赏'一词以代替，此间的艺术鉴赏不仅与艺术作品的创作有关，且与艺术作品的批评有关。"

2. 艺术鉴赏的一般规律

1）艺术鉴赏的性质和特点

　　艺术鉴赏是一切艺术接受方式的基础，是一种具有大众性、群众性的艺术活动。艺术作品包括电影、音乐、美术等作品，本书涉及的艺术鉴赏对象以美术作品为主。

　　艺术鉴赏是一种审美认识活动，与科学和哲学有别，具有非反思性的审美活动的特殊性。

2）艺术鉴赏力的培养和提高

　　要求有大量的作品鉴赏实践活动，熟悉和掌握艺术的基本知识和规律，对历史、文化知识等有一定的理解，有相应的生活经验和阅历，接受美育与艺术教育的辅助。

3）艺术鉴赏中的心理现象

　　艺术鉴赏既有个体的多样性，又有集体的无意识的审美一致性；艺术鉴赏既有惯性的保守性，又有创新意识下的变异性，比如印象主义发展的艰辛历程。

3. 艺术鉴赏的审美心理

　　艺术鉴赏作为一种审美再创造的活动，包含着极其复杂的心理活动和心理机制，注意、感知、联想、想象、情感、理解等各心理要素之间互相影响和渗透，共同构成了艺术鉴赏中的审美心理活动。

4.艺术鉴赏的审美过程

艺术鉴赏的审美过程包括艺术鉴赏的审美直觉、艺术鉴赏的审美体验以及艺术鉴赏的审美升华。艺术鉴赏的审美过程既是一个完整的过程,又是一个动态的过程,使得艺术鉴赏活动在一定程度上呈现出阶段性和层次性。

5.艺术鉴赏与艺术批评

在艺术鉴赏中,艺术批评也是一个十分积极活跃的要素。艺术批评与艺术鉴赏是两个紧密相连而又区别很大的活动,艺术批评离不开艺术鉴赏,它只能在艺术鉴赏的基础上才能进行。艺术批评作为艺术接受的高级阶段,需要在艺术鉴赏的基础上继续深化和发展,在一定艺术理论的指导下,对艺术作品和艺术现象进行细致深入的分析,并做出理论上的鉴别和论断。

第 1 篇

中华艺术之锋芒

第 2 章　神秘的上古器具

2.1　考古与史前文化

考古学是考"古物",是科学实证主义的论据。考古挖掘的大量历史文物,结合考古学家的研究成果,为艺术设计学的研究提供了丰厚的资源。也有大量的考古资料由于无法考证,只好想象,想象就是神话的原发点。

除了大量的考古实物之外,许多优美的神话传说也对中国艺术设计史的文化特征补充有着重要的证明作用。一部中国艺术设计史的开端通常与人文始祖轩辕、炎帝、伏羲、女娲等相关联。例如人们常说自己是"炎黄子孙",不会说自己是山顶洞人或者北京猿人的后代,实际上黄帝时期应该比几十万年前的石器时期要晚很多。

中国史前人类所处的地理位置主要在江河沿岸的平原地带,史前人类较早进入农耕社会,人们以渔猎、农耕、采集生活为主,因此中国的史前艺术可以说是以"农人、渔人的艺术"为主。旧石器时代依赖自然的采集、渔猎等,先民们制作石器工具耕种、狩猎以获取食物;到新石器时代,磨制石器、陶器和纺织品的出现成为新时代的基本特征。其中,得益于火的应用以及人类对黏土的认识的提高,出现的彩陶艺术将美观与实用相结合,是史前艺术的重要类型。

2.1.1　彩陶

新石器时代由于农业、畜牧业的发展,人类的定居生活需要储藏、蒸煮食物。火的应用和对黏土的认识使人类有意识地制作陶器。距今约一万多年的新石器时代早期,主要以粗陶、炊煮器为主;八千至六千多年前的新石器时代中期,出现了彩绘装饰简洁的饮食器;六千至四千多年前的新石器时代晚期,彩陶艺术繁荣发展。考古学家发现了大批新石器时代晚期的彩陶文化遗址:黄河中游地区分布广泛的仰韶文化、黄河上游地区的马家窑文化、黄河中下游地区的龙山文化、黄河下游山东滕州的北辛文化及泰安的大汶口文化、长江中游地区重庆巫山的大溪文化及湖北京山的屈家岭文化、长江下游地区江苏的青莲岗文化等。其中最具代表性的是仰韶文化、马家窑文化、龙山文化。

1) 仰韶文化

仰韶文化(约公元前4900—公元前3000年)因最早发现于河南省渑池县仰韶村而得名,其后在山西、陕西、青海等地陆续发现仰韶文化的遗址,其典型代表为半坡类型和庙底沟类型。

半坡类型(约公元前4900—公元前4000年)因首先发现于西安半坡遗址而得名。半坡彩陶早期以红陶为主,晚期以灰陶为主,代表性容器造型为卷口圆形底,也有深腹尖形底。其彩陶器皿多以鱼纹装饰,最有艺术特色的是人面鱼纹图案,如典型器物人面鱼纹盆(图2-1):人面鱼纹绘于盆的内壁,人面呈圆形,人面上绘三角形的鼻子,圆大的双眼,嘴上衔一条鱼,头上顶着三角形锥状物,似帽子,又似发髻。人物五官虽只用

简单的墨线勾勒,但总的形态颇为生动逼真,具有浓厚的意趣与艺术魅力。这种人面鱼纹代表着"寓人于鱼",是氏族的标志和符号,深刻反映当时鱼在人们心目中的地位和重要性。

庙底沟类型是指分布在豫陕晋黄河中游地区的庙底沟文化一类的遗址,以三门峡为中心,存在于公元前 4000—公元前 3300 年间,这是仰韶文化最繁盛的时代,因典型遗址发现于河南省陕县庙底沟而得名。陶器以深腹曲壁的碗、盆为主,还有灶、釜、甑、罐、瓮、钵及小口尖底瓶等,不见圆底钵。彩陶数量较多,颜色黑多红少,全为外彩而无内彩,纹饰主要有花瓣纹、钩叶纹、涡纹、三角涡纹、条纹、网纹和圆点纹等,亦有动物纹饰。这些纹饰交互组成,并不均匀周整,也无一定规律。例如甘肃秦安大地湾出土的庙底沟类型人头形器口彩陶瓶(图 2-2):瓶口设计成一个天真可爱的女孩的头部,其下饰三黑彩弧边三角花叶纹构成的二方连续的图案,整个彩陶瓶看起来像个身穿花衣服的少女。

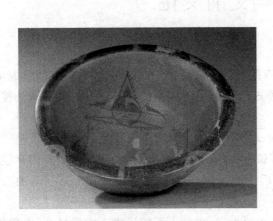

图 2-1　人面鱼纹盆 佚名(约公元前 4900—公元前 4000 年)

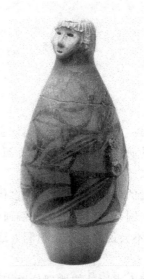

图 2-2　人头形器口彩陶瓶 佚名
(公元前 4000—公元前 3300 年)

2) 马家窑文化

马家窑文化(约公元前 4200—公元前 3300 年)因 1923 年首先发现于甘肃省临洮县马家窑村而得名。马家窑文化是仰韶文化向西发展的一种地方类型,出现于新石器时代晚期,主要有马家窑、半山、马厂等类型。

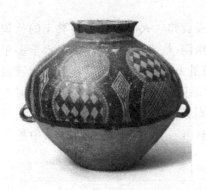

图 2-3　漩纹罐 甘肃永靖
(约公元前 4200—公元前 3300 年)

马家窑类型最具代表性的造型是小口大腹的平底圆球形式,有带双耳的也有不带双耳的。马家窑类型的彩绘以黑色为主,纹饰主要是几何形纹,常见的有圆点纹、方格纹、网纹、螺旋纹、弧线三角纹等。其中最具特色的是螺旋纹,这类纹饰线条变化优美而生动,构图严正,虚实相生,阴阳相关,疏密得当,富有强烈的动感。马家窑文化马家窑类型的代表:甘肃永靖出土的漩纹罐(图 2-3)——"彩陶之王"。

半山类型(距今约 4000 多年)的彩陶基本造型为小口、短颈、大腹,底多呈尖形,表面彩绘黑、红二色相间,最具特色和代表性的纹饰是螺旋纹和锯齿花边纹。螺旋纹图案用弧线起伏旋转的效果构成了二方连续的饰带,围绕于膨圆的器腹上半部,其间还穿插了等距离、非常醒目、富有特色的大圆圈,在这大圆圈中又加入了黑圆点或横、竖、斜的直线纹和交错纹,以对称的四大圆圈纹最为常见,也有多圈的,例如十二圆圈纹。这种纹饰变幻无穷,充满了匠师美好的思想情感和丰富的想象力。在半山彩陶的装饰中,还能经常看到一种中间是红色粗线,而其两侧为黑色的锯齿纹,色彩对比和谐,显得素雅大方,给人以深邃、有力的印象。代表性彩陶有葫芦纹彩陶罐(图 2-4)、垂弧锯齿纹双耳罐(图 2-5)等。

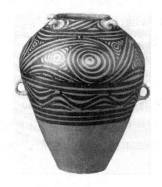 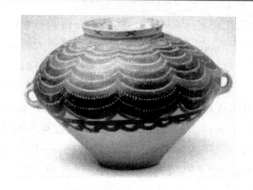

图 2-4　葫芦纹彩陶罐 佚名(距今约 4000 多年)　　　图 2-5　垂弧锯齿纹双耳罐 佚名(距今约 4000 多年)

马厂类型(距今约 4000 多年)主要由半山型发展而来,常见器型为小口、双耳、鼓腹、小平底,彩绘以黑、红二色为主,大体沿袭了半山类型的基本母体,装饰纹样以人形纹、回纹、曲线纹、四大圈纹等最常见。由于排列、组合、间隔的不同,纹样产生了更富变化的艺术效果。虽然马厂彩陶表现技法较其他类型简单,纹样处理不够精细,但其以粗犷、质朴的风格在马家窑彩陶中同样占有一席之地,成为彩陶中的最后绝唱。代表性彩陶有蛙纹双系罐(图 2-6)、神人纹双耳彩陶罐(图 2-7)、波折纹陶罐(图 2-8)等。

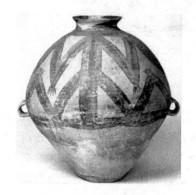 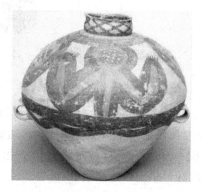

图 2-6　蛙纹双系罐 佚名　　　图 2-7　神人纹双耳彩陶罐 佚名　　　图 2-8　波折纹陶罐 佚名
(距今约 4000 多年)　　　　　　(距今约 4000 多年)　　　　　　　(距今约 4000 多年)

3) 龙山文化

龙山文化(公元前 2500—公元前 2000 年)泛指黄河中下游地区约新石器时代晚期的一类文化遗存,因首次发现于山东历城龙山镇(今属章丘)而得名,分布于黄河中下游的河南、山东、山西、陕西等省,以精美的磨光黑陶为典型代表。黑陶是陶胎较薄、胎骨紧密、漆黑光亮的黑色陶器。黑、薄、光、有纽为黑陶的四大特点。它表面磨光,朴素无华,纹饰仅有少数弦纹、划纹或镂孔。蛋壳黑陶是山东龙山文化最有代表性的陶器,漆黑乌亮,薄如蛋壳,反映了当时高度发展的制陶业的水平。比较有代表性的是山东日照出土的蛋壳黑陶杯(图 2-9),其黑如漆、亮如镜、薄如纸、硬如瓷。

2.1.2　玉器

玉器由石器演化而来,是最早被人使用的装饰品。在我国,玉器是人们最爱的饰物之一,同时,玉器最早被我国先民用于原始宗教活动。两大重要的新石器时代玉文化发掘地是北方的红山文化区和南方的良渚文化区。

图 2-9　蛋壳黑陶杯 山东日照
(公元前 2500 年—公元前 2000 年)

红山文化得名于 20 世纪 30 年代在内蒙古赤峰市发现的"赤峰红山后"遗址,其分布的范围大致在内蒙古东部、辽宁西部和河北北部地区,是西辽河流域新石器时代重要的原始文化。红山文化的玉器艺术,无论是玉料的选取、器物的形制还是艺术的构思等均已臻于至美的境界。玉器种类亦很丰富,有动物造型、人物造型和几何造型诸种。在动物造型中,又以蜷体勾尾的 C 形"玉龙"(图 2-10)和"玉猪龙"(图 2-11)最为著名,它们身体浑圆光素,多蜷曲成"C"字形,只是缺口处大小不一,头部刻画则较为仔细,在沉稳、庄重的神态中,透露出一种神圣的威严之感。这些高度概括的艺术形象,加上蜷曲如蛇的躯体,当是红山文化先民模拟幻想的、被神化了的神灵崇拜物,也是他们心中崇拜的偶像。因此,它们绝不是简单的某种动物的形体,而应是某部族或部落联盟共同崇尚的一种神物。

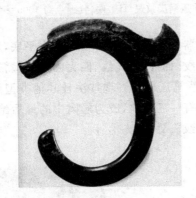

图 2-10 C 形"玉龙" "赤峰红山后"遗址
(出土于 20 世纪 30 年代)

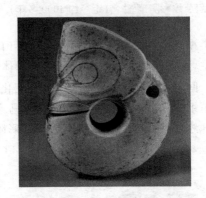

图 2-11 "玉猪龙" "赤峰红山后"遗址
(出土于 20 世纪 30 年代)

良渚文化遗存最初发现于 20 世纪 30 年代的浙江余杭良渚,是新石器时代晚期分布于我国东南地区的重要原始文化。良渚文化分布的中心为长江下游的环太湖流域,北达扬州,南抵宁绍平原,东及上海,西至安徽郎溪,而其影响的范围则更为广阔和深入。新石器时代良渚文化遗址中发现了大量的玉琮(图 2-12、图 2-13),玉琮造型呈现的是内圆外方、柱形中空。有学者指出,玉琮象征"天地贯通",具有与"天地沟通"的特殊作用。

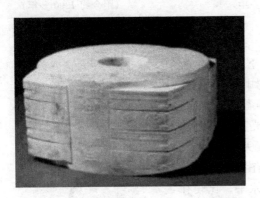

图 2-12 良渚文化遗址中的玉琮 佚名
(出土于 20 世纪 30 年代)(1)

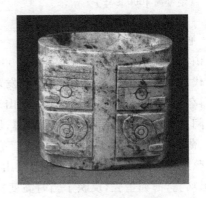

图 2-13 良渚文化遗址中的玉琮 佚名
(出土于 20 世纪 30 年代)(2)

2.2 三代青铜艺术

所谓青铜器,是以青铜材料制作的各种器物。中国的青铜时代大约从公元前 2000 年形成,经夏、商、西周和春秋,历时约 15 个世纪。夏、商、周时期的艺术是直接继承史前艺术发展而来的。在青铜器出现之前的

史前时代，主要艺术品的制作材料多为陶质、玉质或骨质材料等，当人们逐步认识与掌握了青铜这种新材料的工艺之后，旧有的材料依然被广泛使用着，并与青铜共同成为夏、商、周艺术品生产的主要材料。青铜指铜和锡或铅的合金，一般呈黄色，只是由于我国古代的青铜器历经岁月沧桑，表面多有青灰或绿色的锈蚀，所以才被人们直观地称为"青铜"。

2.2.1 青铜器的分类

根据用途的不同，青铜器主要分为礼器、乐器、兵器、工具及车马器几大类。其中礼器是中国古代贵族在举行祭祀、宴飨、征伐及丧葬等礼仪活动中使用的器物，用来表明使用者的身份、等级与权力。礼器又分为炊煮器（烹饪器）、食器、酒器、水器四类。不同用途的器物造型各异，主要如下：

① 炊煮器（图 2-14 至图 2-16），包括鼎、鬲、甗等；② 食器（图 2-17 至图 2-19），包括簋、豆、盨等；③ 酒器（图 2-20 至图 2-28），包括爵、角、斝、壶、卣、觥、盉、尊、彝等；④ 水器（图 2-29 至图 2-31），包括鉴、盘、匜等。

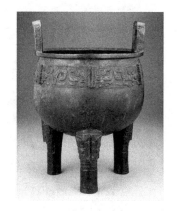

图 2-14　炊煮器（1）

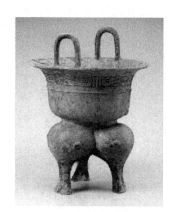

图 2-15　炊煮器（2）

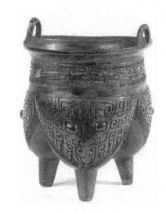

图 2-16　炊煮器（3）

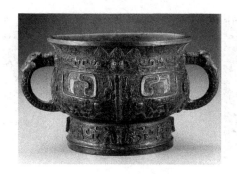

图 2-17　食器（1）

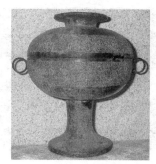

图 2-18　食器（2）

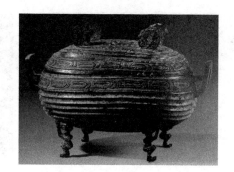

图 2-19　食器（3）

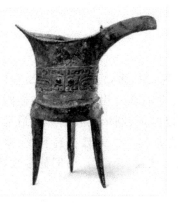

图 2-20　酒器（1）

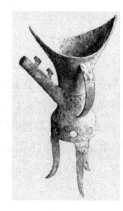

图 2-21　酒器（2）

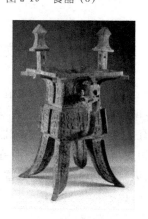

图 2-22　酒器（3）

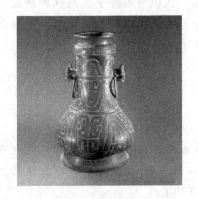
图 2-23 酒器（4）
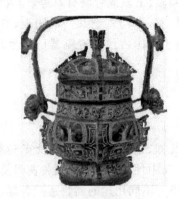
图 2-24 酒器（5）
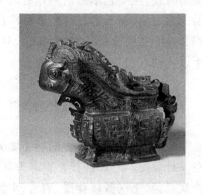
图 2-25 酒器（6）

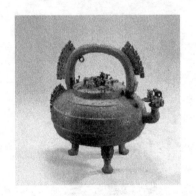
图 2-26 酒器（7）
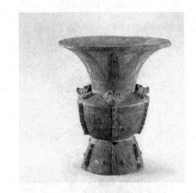
图 2-27 酒器（8）
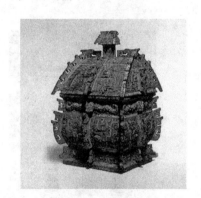
图 2-28 酒器（9）

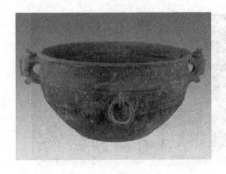
图 2-29 水器（1）
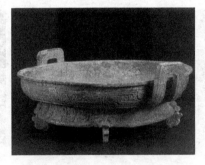
图 2-30 水器（2）
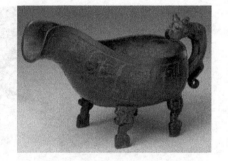
图 2-31 水器（3）

2.2.2 青铜器纹饰

从夏、商到周，青铜器造型随着社会的发展而不断变化。夏朝仍以陶器居多，青铜器的造型多仿制陶器，现在能看到的夏朝的青铜器较少，主要是一些小件的工具和兵器，且青铜器上几乎没有装饰性附件，也少有或没有纹饰，多为素面器。商朝是青铜器发展的鼎盛时期，其造型以方形、圆形的几何形体最为常见，动物造型也开始出现，并且在青铜器上开始出现装饰性附件。商朝的青铜器上主要盛行饕餮纹、夔纹、龙纹、凤纹等动物纹，以及云雷纹等几何纹饰。西周时期主要流行窃曲纹、带状纹、瓦纹等，有时候延续商朝的纹饰，以云雷纹为地纹。

1）饕餮纹（图 2-32）

饕餮纹又称兽面纹，盛行于商朝和西周早期。其基本形象是牛首、羊头等动物正面头部的凶怒形象，一

般双目突出,横眉咧嘴,头顶生有特大犄角,极为狰狞。饕餮纹以商朝晚期和西周早期最为发达,到春秋时期逐渐减少乃至消失。由于商周时期特别是商朝的祭祀传统和森严的等级制度,统治者利用这些怪异形象为象征符号,代表指向某种似乎是超世间的权威神力的观念。

2) 夔纹(图2-33、图2-34)

有时候两个夔纹结合就成了饕餮纹,但是更多的是以其独立面出现的,它是一种近似龙纹的纹样。夔纹一般都描绘成一足的怪兽,其变化形象很多,考古学家给它们以不同的名称,比如两头夔纹、三角夔纹、蕉叶夔纹等。两头夔纹一般装饰在器物的顶部,缠绕器顶一周;三角夔纹一般装饰在器物的下腹部,适配于器腹外鼓的特点;蕉叶夔纹一般装饰在器物的上半部,适配于器物收敛的特点。

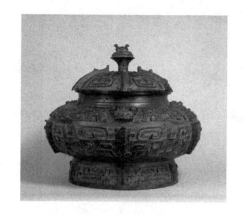
图2-32 饕餮纹

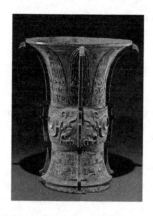
图2-33 夔纹(1)

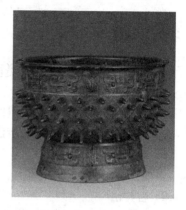
图2-34 夔纹(2)

3) 龙纹(图2-35、图2-36)

龙纹的形象一般为巨首而有两角,身有鳞,呈盘曲的形状。

图2-35 龙纹(1)

图2-36 龙纹(2)

4) 几何纹(图2-37、图2-38)

连珠纹、弦纹、横条纹、云雷纹等在青铜器上一般都是作为地纹,用来衬托主体纹饰的。其中云雷纹的设计最为多样,也最富有创意。用柔和的回旋线条组成的是云纹,用方折角的回旋线条组成的是雷纹。商朝晚期和西周早期的饕餮纹、龙纹、鸟纹的空隙处,器物的边沿或转折处,常填以云雷纹。

青铜器纹饰的设计非常注意装饰与造型的关系,一般在器壁的主要部分设计饕餮纹或夔纹等主体纹饰,在器壁的口沿多刻几何纹或龙纹,在腹部多刻云雷纹垂叶形状以适配于器物向内收敛的特点。有些器物的纹饰设计还特别注意浮雕和线雕的结合。

图 2-37　几何纹(1)

图 2-38　几何纹(2)

2.2.3　青铜器的铸造

随着人们对青铜材质的认识的提高以及对各种加工工具的熟练运用，青铜器的铸造方法也变得多种多样，主要有冷炼法、熔铸法和失蜡法等。

1）冷炼法

主要是炼打，制作比较粗糙。

2）熔铸法

首先要选用陶或木、竹、骨、石各种材料制模，然后用泥料从模上翻范成范块，浇入铜液，待铜液凝固冷却后，即可去范、芯，取出铸件进行修整。熔铸法又分为浑铸法（用范块组合一次铸成）和分铸法（将部件或局部先铸成，然后和主体一起铸成）。例如著名的司母戊大方鼎（图 2-39）就是用分铸法制造的，鼎为长方体，高 133 厘米、长 110 厘米，重达 875 千克，深腹平底，力耳外侧饰有双虎嗜人首纹，空柱足，四壁周边饰以兽面纹，足上也浮雕兽面。这一件重器是将鼎的身、耳、足分别铸成部件，每一部件需要用 2～8 个范块合成，在范块的结合处设计铸起扉棱，特别是鼎足上的扉棱装饰构成了饕餮纹的鼻子，设计精巧，所以此作虽然是由很多范块组合的，但整个器体没有多余的部分。

3）失蜡法

用容易熔化的材料，如蜂蜡、动物油等制成欲铸器物的蜡模，然后在蜡模表面用细泥浆浇淋，在蜡模表面形成一层泥壳，再在泥壳表面涂上耐火材料，使之硬化即做成铸型，最后再烘烤此铸型，使蜡油熔化流出，从而形成型腔，向型腔内浇铸铜液，凝固冷却后即得无范痕、光洁精密的铸件。失蜡法不用分块铸造，铸件花纹清晰、表面光滑、层次丰富，可以制作出复杂的空间立体浮雕效果。例如湖北随州战国曾侯乙墓出土的铜尊和铜盘（图 2-40）就是用失蜡法制作的，其做工细致烦琐，层次丰富。

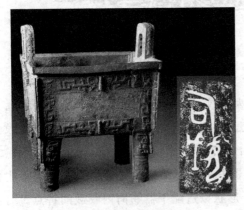
图 2-39　司母戊大方鼎

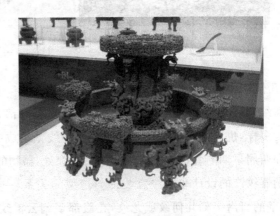
图 2-40　曾侯乙墓出土的铜尊和铜盘　湖北随州(战国)

2.3 春秋战国艺术

夏、商、周三代的艺术成就为春秋战国时期的艺术打下了良好的基础。战国末期到秦汉时期,青铜器已逐步被铁器取代,青铜器数量减少,以生活器具为主,并流行镶嵌、金银错、镏金等工艺,将青铜器具与其他物料如松石、金银片等结合在一起,呈现出富丽堂皇的艺术效果。除此之外,纺织品、漆器、玉石等也走进人们的日常生活,其中发展到战国时期(公元前475—公元前221年),漆器无论是在质量上、数量上还是制作工艺上都达到很高的水平。考古发现我国早在新石器时代就开始使用漆器了,到战国时期漆器种类多样,既有小型饮食用具如豆、盒、觞等,也有大型家具如床、案、几等,还有乐器如鼓、瑟等,甚至还有兵器如箭、矛、弓等。漆器在配色上一般以黑色做底,或在黑底上加红色做衬色,用朱红、赭色或朱色、灰绿色或赭色、黄色勾画花纹,色彩对比强烈。其中红色和黑色应用最多,其特点是"朱画其内,墨染其外"。漆器内涂朱红,明快热烈;外髹黑漆,沉寂凝重。红黑对比,衬托出漆器的典雅和富丽,呈现出强烈的装饰效果,器物具有稳健端庄之美。战国时期的漆器中,以楚国漆器最为重要,其现今发现地点最多,出土的品种最丰富,数量最多。在湖北江陵出土的双凤漆鼓(图2-41),以双卧虎作为器物的底座,以引颈昂首的双凤作为鼓架,两者所形成的横与竖、线条的曲与直对比妥帖而得体;凤、虎的造型美也给人丰富的联想,虎象征鼓声的浑实雄伟,凤象征鼓声的悠扬,意境可谓深远。

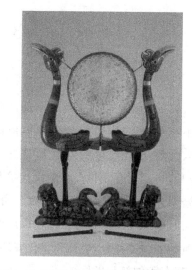

图 2-41 双凤漆鼓 湖北江陵(战国时期)

第 3 章　崖壁上的风华

3.1　壁画的历史沿革

　　人类的进程史也是一部艺术的进程史。我们的祖先有着许多开天辟地的创举，在劳作与生活的间隙，他们不忘精神追求，崇尚宗教信仰，依托洞窟、摩崖和壁面，给后世留下许多精美绝伦的壁画艺术，而壁画也成为人类历史上最早的绘画形式之一。从距今约两万年的史前壁画到两千三百多年前的秦宫壁画（图 3-1），再到留存于世较多的汉代壁画（图 3-2、图 3-3）和魏晋南北朝时期的壁画（图 3-4、图 3-5），这门艺术渐渐繁荣起来，直至唐代行至兴盛。唐代的敦煌莫高窟壁画（图 3-6）、克孜尔石窟壁画（图 3-7 至图 3-10）等，成为当时壁画艺术的顶峰。宋代以后壁画逐渐衰落，直到中华人民共和国成立以后才得到恢复与发展，作为建筑物的附属部分，装饰和美化着环境，许多作品在艺术表现力、制作技法，以及继承传统、借鉴国际经验方面，都有所创新与发展。

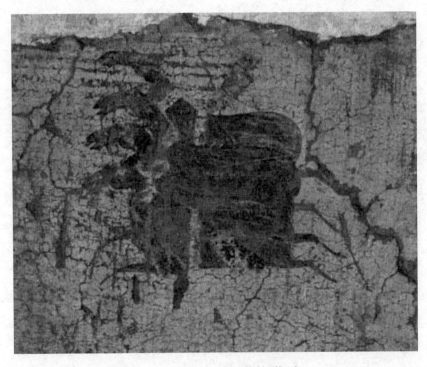

图 3-1　秦宫壁画《车马仪仗图》（秦）

图 3-2　壁画《射猎图》(汉)

图 3-3　壁画《御车图》(汉)

图 3-4　敦煌莫高窟壁画　穿大袖衫、间色条纹裙的贵妇及其侍从(魏晋南北朝)

图 3-5　敦煌莫高窟壁画　戴兜鍪、穿铠甲的武士(魏晋南北朝)

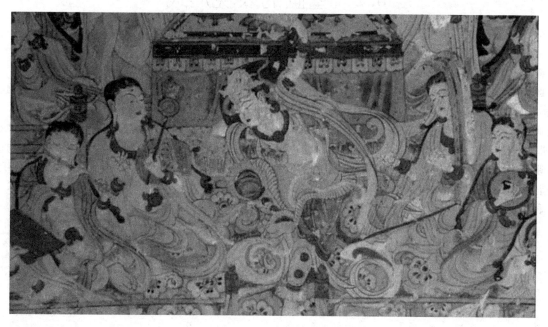
图 3-6　敦煌莫高窟壁画《乐舞图》(唐)

图 3-7　克孜尔石窟壁画(1)

图 3-8　克孜尔石窟壁画(2)

图 3-9　克孜尔石窟壁画(3)

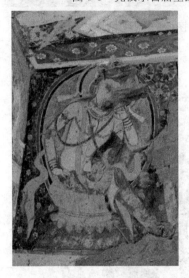
图 3-10　克孜尔石窟壁画(4)

3.2　壁画的表现形式

壁画以技法区分,有绘画型与绘画工艺型两类。

绘画型指以一定的绘画手段,尤其是手绘方法,直接完成于壁面上。具体的表现形式有：干壁画、湿壁画、蛋彩画、蜡画、油画、丙烯画。这些画法有时混用,或与工艺制作、浮雕结合。

绘画工艺型指以工艺制作手段来完成最后的效果。利用手工工艺或现代工艺的制作,加上各种材料的质感、肌理性能,能达到其他绘画手段所不能达到的特殊艺术效果,故被现代壁画广泛采用。具体的表现形式有壁雕、壁刻、镶嵌壁画、陶瓷壁画等。另外,还可利用各种工艺和材料制作壁画,如磨漆、漆画、织毯、印染、人造树脂、合成纤维等。现代壁画涉及门类较多,已成为绘画、雕刻、工艺、建筑和现代工业技术等学科间的一种边缘艺术。

3.3　敦煌莫高窟壁画艺术

在古今的壁画作品中,敦煌莫高窟壁画无疑是最为璀璨的明珠,因此,对敦煌莫高窟壁画艺术的鉴赏意

义非凡。敦煌莫高窟，又名"千佛洞"，是我国三大石窟艺术宝库之一，也是世界文化遗产，洞窟始凿于前秦建元二年（公元366年），后经历代增修，今存有壁画、塑像的洞窟共492个，共有壁画45000多平方米，彩塑雕像3000余尊，它的规模之大、历时之长、内容之丰富、技术之精湛、保存之完好都是举世罕见的。

敦煌莫高窟的壁画、建筑和塑像共同构建了其艺术特点，其中壁画包括尊像画、经变画、故事画、佛教史迹画、建筑画、山水画、供养画、动物画、装饰画等不同类别，绘于洞窟的四壁、窟顶和佛龛内，这些画有的雄浑宽广，有的鲜艳瑰丽，体现了不同时期的艺术风格和特色以及东西方文化交流的各个方面，成为人类稀有的文化宝藏。由于敦煌自古便是"华戎所交"的都会，也是一个多种文化交融的地区，石窟内的壁画艺术必然也具有多种因素影响和风格的特点，但所有特色都因包容在源远流长的中华文化艺术体系之中而呈现出新的风采。

3.3.1 壁画人物体现的宗教意义

1. 飞天

中国佛教中，飞天作为一种护法的形象出现，是天歌神与天乐神的化身，是天龙八部之一。飞天原是古印度神话中的娱乐神和歌舞神，这本是夫妻的一对男女，后来合为一体，非男非女，再后来就变成了女性的飞天。敦煌飞天，是中国佛教壁画的非常之特色，总数接近6000身，每个时代的飞天都有鲜明的时代特征，如图3-11至图3-14所示，从中可以看出"外来飞天"变身"中国式飞天"的发展轨迹。

图3-11　敦煌莫高窟壁画飞天形象(1)

图3-12　敦煌莫高窟壁画飞天形象(2)

图3-13　敦煌莫高窟壁画飞天形象(3)

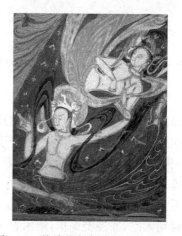

图3-14　敦煌莫高窟壁画飞天形象(4)

飞天形象起源于印度，最初为强壮的男性。敦煌莫高窟北凉石窟中的早期飞天就是典型的男性形象，

第272窟藻井中出现了最早的飞天形象(图3-15),采用典型的晕染法,塑造出飞天的朴实;同时期第275窟中的飞天形象(图3-16),衣饰简单、形体朴实,甚至露出脚丫子。龟兹石窟中的飞天变为圆脸、秀眼、身体短壮、姿态笨拙的形象,加上裸体、波斯大巾、不乘云彩,形成了西域特殊风格。飞天到了5世纪末转化为飞仙,条丰脸型、长眉细眼、头顶圆髻、上身半裸、肩披大巾、头无圆光、风姿潇洒、云气流动,这就是中国式敦煌飞天。和唐代的飞天相比,北魏的飞天缺少飘逸和灵动,但略显木讷的北魏飞天(图3-17、图3-18)更多了一些纯真和质朴。隋代帝王宠爱飞天,因此隋代飞天发展到了顶峰,千姿百态,成群结队,形成了自由自在的飞天群,特别是天宫阁中的伎乐也腾空而起,化为绕窟一周的伎乐飞天。

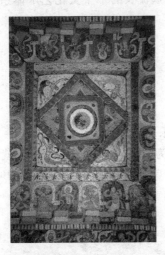

图3-15 敦煌莫高窟第272窟藻井中的飞天(北凉)

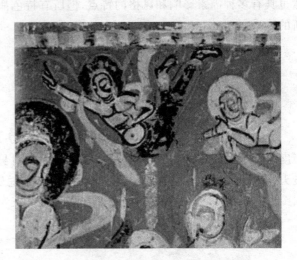

图3-16 敦煌莫高窟第275窟中的飞天(北凉)

图3-17 敦煌莫高窟第251窟佛龛两侧成对的双飞天(北魏)

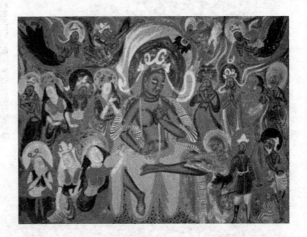

图3-18 敦煌莫高窟第254窟佛龛两侧成对的双飞天(北魏)

反弹琵琶飞天(图3-19)在敦煌莫高窟第112窟的《伎乐图》中,为该窟《西方净土变》的一部分,伎乐飞天伴随着仙乐翩翩起舞,举足旋身,创造了反弹琵琶的绝技造型。可以说,反弹琵琶飞天是敦煌莫高窟壁画中艺术表现手法最具特点的画面,也代表了敦煌莫高窟壁画较高的艺术水准。

敦煌莫高窟在唐代空前辉煌,现存唐代洞窟236个,占全部洞窟的一半。唐代洞窟与有"音乐之都"之称的长安遥相呼应,窟内的飞天(图3-20)体态丰腴,不长翅膀,不依托云彩,就靠一条长巾,展卷飞舞,便轻盈缥缈地翱翔太空,在经变画里,昭示着一个宏大的太平盛世的气象。正像我国诗人李白咏飞仙诗所说:"素手把芙蓉,虚步蹑太清。霓裳曳广带,飘拂升天行。"这就是中国飞仙(即飞天)典型的艺术形象。第321窟是敦煌莫高窟初唐时期的重要洞窟之一,其内婀娜动人的唐代双飞天(图3-21),向人们显示了莫高窟艺术灿烂时期的到来。

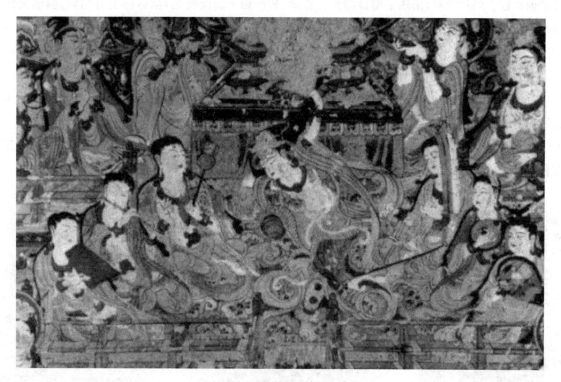

图 3-19　敦煌莫高窟壁画 反弹琵琶飞天

图 3-20　唐代飞天形象

图 3-21　敦煌莫高窟第 321 窟西壁龛顶南侧的唐代双飞天

敦煌飞天，历经了千余年的岁月，展示了不同的时代特色和民族风格，其永恒的艺术生命力至今仍然吸引着人们。

2. 菩萨

菩萨也是敦煌莫高窟壁画中典型的人物形象之一。菩萨形象源于印度的石窟艺术，在印度石窟中其人体比例、姿态动作、面部表情都比较写实而又合于理想，男女性别特征分明，生理特征非常明显。龟兹石窟继承了这一传统，但裸体像已大为减少。进入高昌地区，菩萨性别大多不明，佛陀身后的天龙八部也多为同一形象，没有男女长幼之分，裸体形象已不存在。敦煌早期洞窟多半如此。一方面这符合佛经的说法，佛国世界的圣众"非男非女"，另一方面儒家的伦理道德观念认为赤身裸体有伤风化，不文明不道德，故有意不表

现男女生理特征。隋代以后,出现了明显的女性菩萨,其面相丰润而妩媚,虽然唇上有胡须,胸前无乳房,但温静娴雅、姿态婀娜。故唐初高僧道宣说,造菩萨像,"宋齐间皆唇厚鼻隆目长颐丰,挺然丈夫之像。自唐以来,笔工皆端严柔弱似伎女之貌,故今人夸宫娃如菩萨也"。画家赵公佑形容菩萨像"妍柔姣好,奇衣宝眼,一如妇人",感叹其背离了造菩萨像的目的。敦煌画师与中原画师一样,为了"取悦于众目",所画的菩萨像也女性化、世俗化了。在绘画表现上,敦煌莫高窟第57窟壁画中的菩萨像(图3-22)在服饰上大量使用金色,这和唐代的服饰广泛使用金色的特色一致,显得美观大方。

遗憾的是,有一些形态优美、画工精湛的壁画被历史上的偷盗者剥离,我们只能从图片中再探芳华,图3-23至图3-26中的菩萨像都出自敦煌莫高窟内的唐代壁画。

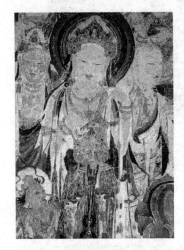
图3-22 敦煌莫高窟第57窟壁画中的菩萨像(唐)

图3-23 敦煌莫高窟第320窟南壁 菩萨壁画(唐)

图3-24 敦煌莫高窟第320窟南壁 半身菩萨壁画(唐)

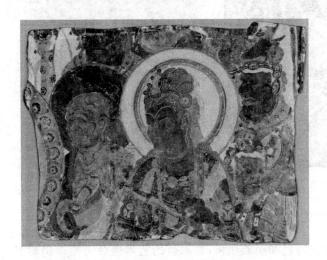
图3-25 敦煌莫高窟第335窟南壁 菩萨头像壁画(唐)

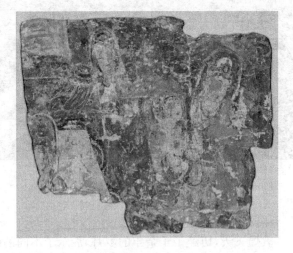
图3-26 敦煌莫高窟第335窟南壁 三跪拜的菩萨(唐)

3. 供养人

敦煌莫高窟壁画中除了佛教题材的人物形象外,还有很多彩绘的出资造窟的供养人(窟主,即功德主)及其家族的画像和出行图。在敦煌莫高窟现已编号的492个洞窟中,几乎都有供养人画像(图3-27、图3-28),在佛龛壁画下方或局部二侧,将供养人肖像画上,用以代表其自身陪侍在神佛旁,永世敬崇供养。这些供养人有王侯贵族、官吏将士、寺院僧侣和庶民百姓。

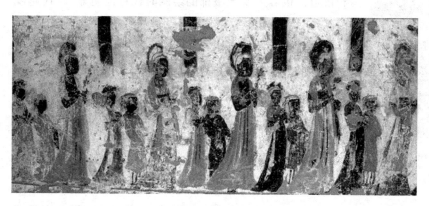
图 3-27　敦煌莫高窟供养人画像(1)

图 3-28　敦煌莫高窟供养人画像(2)

在印度佛教石窟艺术中,还没有发现有纪年题记的供养人画像。在西域的龟兹石窟中出现了为数不多的供养人画像行列,但少有题名。敦煌则不然,在最早的一组十六国晚期洞窟里便出现了供养人画像群和通壁画像行列,并有榜题,这与儒家的祖先崇拜有关。汉代已有为祖先画像之风,佛教功德主画像便与此结合成为最初的施主列像,西魏已形成一家一族的画像,唐代则发展为家庙。

敦煌莫高窟的供养人画像大体分为四类:一是集资造窟的供养人画像(图 3-29、图 3-30),这类集资者多为下层官吏、僧尼佛徒、乡里百姓、画工塑匠及奴婢等。二是民间结社合资造窟的供养人画像,出资者为"邑社"社人。这类社人多为下层僧俗官员、城乡士绅、普通百姓、下层劳动者,所造洞窟称为"社窟",出资社人每人一像,像侧有题名。以"社"集资造窟在中晚唐、五代、宋较为盛行,窟内所绘供养人画像亦多。三是一人或一家出资独建洞窟的供养人画像。这类画像通常将供养人全家和与其家族相关的人等皆尽列绘入画,主要供养人的画像多与真人等身或高于真人,并在像侧书写题名,至于奴婢仆从,则皆小于主人,捧供品、衣妆、衣物等侍列于后,无题名。这种供养人多为盛唐以后敦煌地区吐蕃、回鹘、党项、蒙古等族的王公贵胄,汉族藩镇一方的节度使、刺史、高级官员和地方豪族富绅。其题名尽列官爵显位。四是绢、麻、纸造像。敦煌藏经洞出土了数以千计的绢、麻、纸本的绘画品,产生于唐至北宋时期,尤以五代至北宋初期为多。这些绢纸造像与石窟造像一同构成敦煌佛教艺术的有机组成部分。

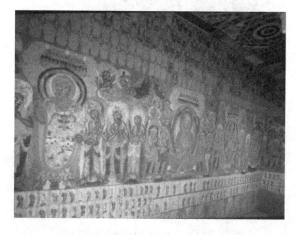
图 3-29　莫高窟第 428 窟供养人像列(北周)(1)

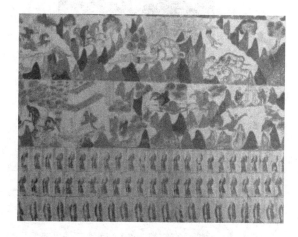
图 3-30　莫高窟第 428 窟供养人像列(北周)(2)

敦煌莫高窟壁画中的供养人画像(图 3-31 至图 3-33)在各个历史时期表现出不同的特点,基本来说,敦

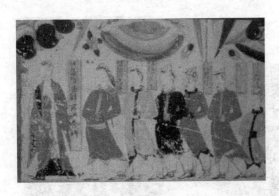

图 3-31 敦煌莫高窟第 285 窟
比丘及鲜卑族供养人（西魏）

煌莫高窟壁画中的供养人画像，在洞窟中的地位是时代越晚越重要，画像是时代越晚越大，位于洞窟四壁底层一圈和甬道。供养人女像服饰的绘画时代特征明显，时代越晚则越细致，早期几乎只是一个大的轮廓形状，到了隋唐时开始有服饰纹样，而到了晚唐、五代宋时则对服饰纹样进行详细的勾画，表现得十分复杂。各个历史时期男女供养人（图 3-34、图 3-35）总是分别开来，画在不同的壁面位置，或左或右，但却不同壁，充分反映了中国自古以来男女有别的观念；在相同性别的供养人众画像中，出家众又总是在在家众的前面，意在强调佛窟的性质。

五代第 98 窟为曹议金功德窟，共画供养人 169 身，包括曹氏家族内亲张议潮、索勋，外戚女婿于阗国王李圣天（图 3-36）、回鹘公主等（图 3-37），还有节度使衙门大小官员、曹氏姻亲、曹氏家族祖宗三代、儿女及子婿等，按辈分依次排列。而且有一批等身大像、超身巨像，比佛、菩萨画像更为显赫，依次排列绕窟一周，场面宏伟，似乎不是在供佛，而是在供人，供奉曹氏家族，充分表现了佛教石窟中中国封建宗法社会的特点。

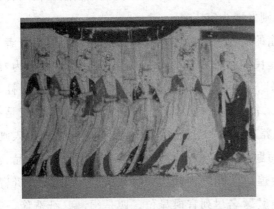

图 3-32 敦煌莫高窟第 285 窟 女供养人像列（西魏）

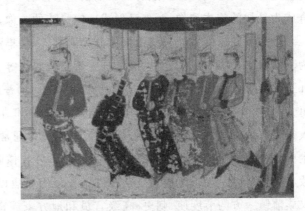

图 3-33 敦煌莫高窟第 285 窟 鲜卑族供养人像列（西魏）

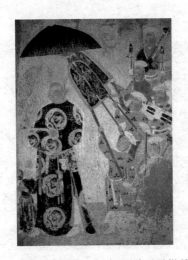

图 3-34 敦煌莫高窟第 409 窟 回鹘王子供养像（金）

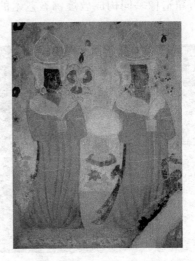

图 3-35 敦煌莫高窟第 409 窟 西夏王妃供养图（金）

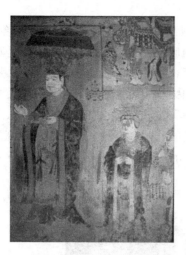
图 3-36　敦煌莫高窟第 98 窟 于阗国王像(五代)

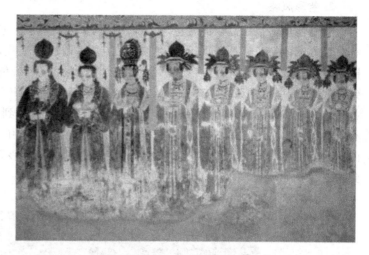
图 3-37　敦煌莫高窟第 61 窟 回鹘公主等供养人像(五代)

3.3.2　壁画技法体现的文化交流

1. 表现技法

敦煌莫高窟壁画的表现技法有两个来源：一个是中国传统的壁画技法，敦煌汉晋墓画便是基础；另一个是西域传来的表现技法。壁画制作方法大体相同，造型、线描、构图、赋彩、传神等表现技法，各具民族特色。这里主要介绍完全不同的两种立体感表现法。

一种是从西域传来的天竺凹凸法(图 3-38)，即以明暗晕染表现立体感。这种方法从阿旃陀传到敦煌，已经有许多变化，但不变的是以肉红色涂肉体，以赭红晕染眼眶、鼻翼和面部四周，使明暗分明，最后以白粉涂鼻梁和眼球，表现高明部分。年久色变，肌肉变为灰黑色，而白鼻梁、字脸更为突出，这种方法在敦煌流行了 250 多年。

另一种是中国传统的色晕法(图 3-39)，方法简单，与天竺凹凸法相反，只在面部两颊及上眼睑渲染一团红色，既表现红润色泽，又有一定的立体感。这种方法起自战国，至西汉已很成熟，5 世纪末进入敦煌莫高窟壁画，与天竺凹凸法并存近百年。

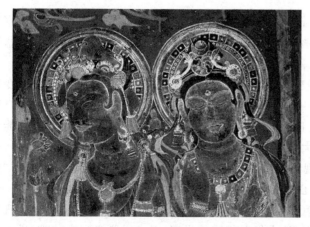
图 3-38　天竺凹凸法

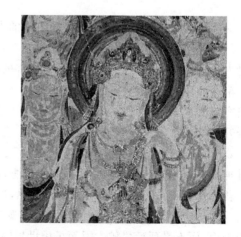
图 3-39　色晕法

至 6 世纪末的隋代，立体感表现法才融合中西为一体，以色晕为主，又有明暗晕染；至 7 世纪初的唐代才形成崭新的中国立体感表现法。

2. 色彩风格

壁画前期多以土红色为底色，再以青绿褚白等颜色敷彩，色调热烈浓重，线条纯朴浑厚，人物形象挺拔，有西域佛教的特色。西魏以后，底色多为白色，色调趋于雅致，风格洒脱，具有中原的风貌。隋唐是莫高窟壁画发展的全盛时期，这一时期的壁画题材丰富、场面宏伟、色彩瑰丽，美术技巧达到空前的水平。从晚唐到五代，统治敦煌的张氏和曹氏家族均崇信佛教，为莫高窟出资甚多，因此供养人画像在这个阶段大量出现并且内容也很丰富。塑像和壁画都沿袭了晚唐的风格，但愈到后期，其形式就愈显公式化，美术技法水平也有所降低。这一时期的典型洞窟有第61窟和第98窟等，其中第61窟的《五台山图》（图3-40）是莫高窟最大的壁画，高5米，长13.5米，绘出了山西五台山周边的山川形胜、城池寺院、亭台楼阁等，堪称恢宏壮观。而到了西夏晚期，壁画中又出现了西藏密宗的内容。

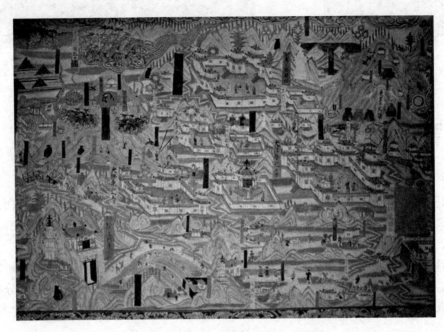

图3-40　敦煌莫高窟第61窟《五台山图》

3.3.3　壁画内容体现的思想融合

莫高窟艺术直接接受了西域佛教艺术的内容、技法和风格，主要颂扬佛陀生平事迹和前生善行，宣传累世修行积累功德，因而萨王子饲虎、尸毗王割肉喂鹰（图3-41）、月光王施头千遍、须堵提割肉奉亲等悲剧性题材大为流行，宣扬舍己为众生后才能成佛的牺牲精神。

隋唐时代，全国统一，政治经济大发展，大乘经变一时蔚然兴起。《弥勒净土变》《东方药师净土变》《阿弥陀净土变》（图3-42、图3-43）、《法华经变》（图3-44）等一反早期悲惨气氛，而呈现出楼台亭阁、金碧辉煌、歌舞升平等欢乐景象。当世死后即能成佛、念佛七日即可往生净土的思想代替了漫长的累世修行才能成佛的旧观念，善男信女对佛的信仰思想发生了变化，大体有三种：① 超度亡灵，希望先亡父母、三世父母、七世父母神游净土永离三途；② 为活着的人祝愿，如"现在居眷位太安吉""见在老母合家子孙，无诸灾降""府主大王曹公保安"等；③ 愿成佛者多笼统祝愿，如"愿亡者神生净土""法界众生，同登正觉""一切众生，一时成佛"。《法华经变》《观音经变》及《千手千眼观音变》（图3-45）中，大量表现了口念观音名号，立刻脱离现实苦难的画面，而不是死后成佛。因而极乐世界图往往表达人们对佛陀的供养，以求得脱离现实苦难，进入极乐世界。成佛的希望是有的，但三等九级的等级制是很严格的，机会得之不易。

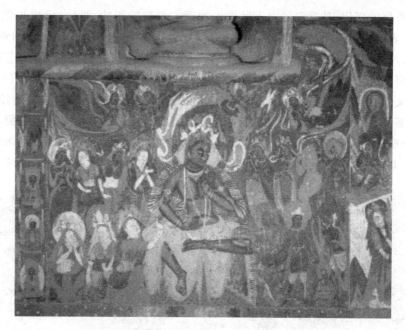

图 3-41　敦煌莫高窟第 254 窟　尸毗王割肉喂鹰(北魏)

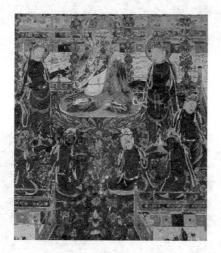 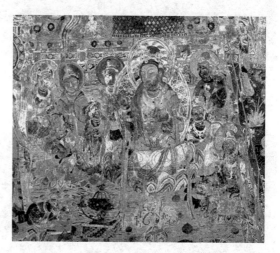

图 3-42　敦煌莫高窟《阿弥陀净土变》(1)　　　图 3-43　敦煌莫高窟《阿弥陀净土变》(2)

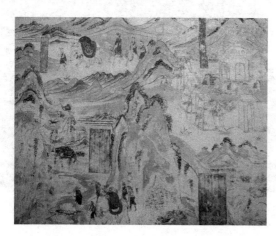

图 3-44　敦煌莫高窟《法华经变》　　　　　图 3-45　《千手千眼观音像变》(元)

千年佛教信仰思想的变化,是受到儒家入世思想和现实思想的影响,是儒、佛思想结合的产物。敦煌艺术的开始时期,主要表现佛陀说法、释迦生平事迹(佛传故事)、佛陀前生舍己救众生的善行(本生故事)、佛陀度化众生的事迹(因缘故事),还有静坐参禅的千佛,主要表现修持六度以成佛道的悲剧性静穆境界。在敦煌莫高窟第257窟中,有一组《鹿王本生图》(图3-46、3-47为其中之二),它描述了九色鹿王舍己救人的动人故事。在根据经文绘制的莫高窟壁画中,它是最完美的连环故事画。这个故事有着浓厚的宗教色彩,它赞扬了九色鹿王的忘我精神,宣传了善恶报应的思想。在这组壁画中,人和动物多取侧面,线条有力,色彩浓重,造型极具装饰性。无论在构图上,还是在色彩的处理上,这组壁画都十分巧妙地增强了善恶报应这一主题,生动地描绘了九色鹿王那富有人格化的神态,表现了九色鹿王不向邪恶屈服的倔强性格。

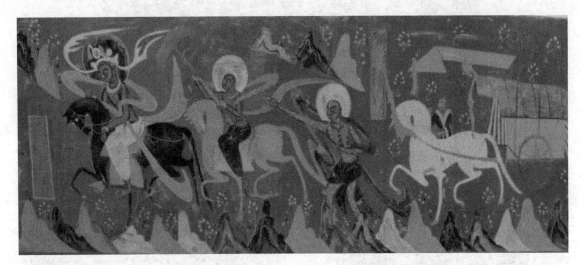

图3-46　敦煌莫高窟《鹿王本生图》(1)

图3-47　敦煌莫高窟《鹿王本生图》(2)

北魏晚期,壁画中出现了东王公、西王母、伏羲、女娲、方士、朱雀、玄武、青龙、白虎、羽人、乌获等道教神

仙的形象，出现了云气天花流动旋转的动的境界，还出现了传自南朝的"秀骨清像"的菩萨以及身着大袍、脚登高头履的士大夫形象，如《维摩诘经变·帝王与群臣》（图3-48、图4-49），这正是佛教传入中国后与道教思想相结合的反映。

图3-48 敦煌莫高窟《维摩诘经变·帝王与群臣》（唐）局部（1）

图3-49 敦煌莫高窟《维摩诘经变·帝王与群臣》（唐）局部（2）

隋唐以后，出现了许多伪经，即中国人自撰的佛经，《报父母恩重经》（图3-50至图3-53）是根据《孝经》杜撰的。唐代洞窟里有此经变，中部为佛陀与圣众，四周描写十月怀胎、分娩成长、长大成人、忤逆不孝等情节。这不是宣传佛教，而是宣扬儒家孝道思想。在许多净土变的深层境界中，蕴含着儒家的伦理道德思想和政治境界。

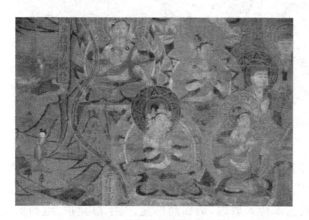

图3-50 《报父母恩重经》（1）

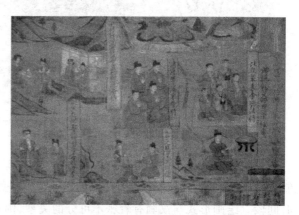

图3-51 《报父母恩重经》（2）

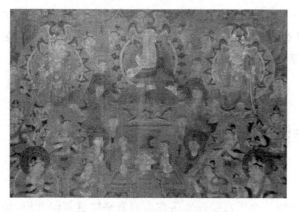

图3-52 《报父母恩重经》（3）

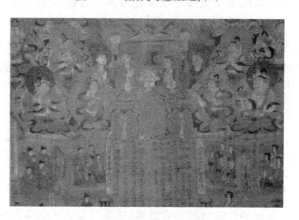

图3-53 《报父母恩重经》（4）

这正如南北朝时一位学者所说:"释迦生中国,立教如周孔;周孔生西方,立教如释迦。"一语揭示了文化交流中的规律。

3.3.4 中西壁画艺术的交汇点

在公元前3世纪中期,阿育王弘宣佛教,佛教艺术自印度兴起。公元1世纪时,希腊式佛教艺术出现于犍陀罗,并传播至世界各国;2世纪时从阿富汗传入新疆于阗。在南路的民丰汉墓中发现了汉代希腊式菩萨像和中国的龙图案,在诺羌的寺院遗址中发现了须大本生故事画,与此同时在以龟兹为中心的北路,也就是克孜尔石窟里发现了巴米扬石窟一派艺术,它与龟兹风土人情相结合,形成了龟兹特有的菱格故事画。龟兹艺术由于受到印度艺术风格、阿富汗特色和波斯特色的影响,而汉画因素更为重要,因此形成了多元型的西域风格,如唐代壁画《夜半逾城》(图3-54)。

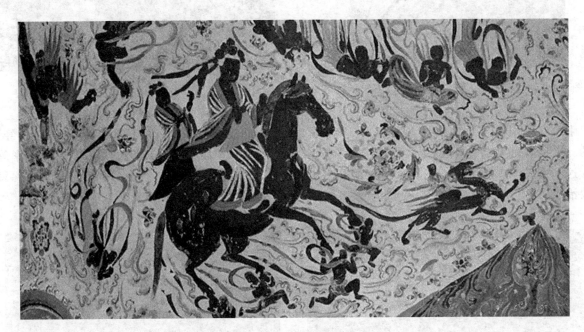

图3-54 《夜半逾城》(唐)

汉人执掌高昌自魏晋以来的政权,儒家思想根深蒂固,而从西方传来的裸体艺术思想受到汉人文化的抵制,裸体人像的性别特征模糊不清,佛陀和圣众多变成了无性天人,由此可见中西艺术交流的第一站在这个时间段。绘画形式与汉画有着密不可分的关系,佛教艺术传入敦煌,诸如阙形龛、人字形窟顶、组画形式、笔意等被赋予了更多的汉文化因素。人物形象汉化,连环画形式发展出现在北魏时期,其中的印度、波斯成分受到中原佛教艺术,特别是南朝艺术西传的影响,中原风格贯穿从题材内容、人物造型、线描、赋彩、立体晕染到意境创造的各个部分,敦煌莫高窟艺术中国化开始进入高潮。西域风格和中原风格在敦煌逐渐交相辉映,形成了交汇融合的新局面,由此可见敦煌即中西壁画艺术的交汇点。

3.4 永乐宫壁画艺术

其他的传统壁画还有很多,这里以永乐宫壁画为例介绍。永乐宫壁画坐落在山西省平陆县黄河北岸,是中国古代壁画的瑰宝。现存壁画整体面积共有1005.68平方米,分别画在无极殿、三清殿、纯阳殿和重阳殿里。

永乐宫中的三清殿是主殿,殿的四周和神龛内外都绘满了壁画。据记载,壁画绘制于元泰定二年(1325年),虽然经过漫长岁月的侵蚀,但壁画依然保持着清晰的面貌,三清殿殿内壁画面积有403.34平方米,画面高约4.26米,长约94.68米,好像一条巨大的浮雕带,环绕着整个大殿。在东、西、北三壁及神龛的左右两侧,分别画有8位身高3米的主神。围绕主神,280余位神仙重叠地排成4层,组成长长的行列。在神仙行列中,有肃穆庄严的帝君,仙风飘逸的仙伯、真人、神王,威武彪悍的元帅、力士,还有清秀美丽的玉女,描绘了道教神仙朝元的盛况,如三清殿东壁局部壁画(图3-55、图3-56)。

图3-55　三清殿东壁局部壁画(元)(1)

图3-56　三清殿东壁局部壁画(元)(2)

永乐宫壁画的内容丰富,技巧精湛,其中对人物形象的描绘充分地体现了传统中国绘画的特点,是对唐宋人物画的继承与发展。壁画人物形象被画师按不同的年纪、性格和表情进行组合刻画,变化多样而不雷同,线条简练而严谨、流畅而刚劲,如三清殿《朝元图》(图3-57至图3-66)。神仙的形象和线条表现的方法,可见于永乐宫壁画线描精品(图3-67至图3-70),其与宋代壁画名家武宗元所作的《朝元仙杖图》(图3-71)有异曲同工之妙。壁画色彩除了主神衣服用绯红和堆金沥粉以外,全画以青绿为主,表现了中国传统理想境界中神的形象,庄严肃静。永乐宫壁画与《朝元仙杖图》所不同的是,前者是向前行进的神仙行列,构图在统一中展现出变化,而后者是朝拜时的静止状态。

图3-57　三清殿《朝元图》(局部)(1)

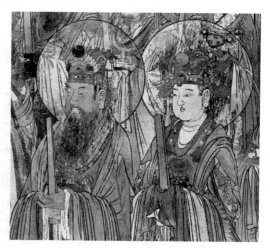
图3-58　三清殿《朝元图》(局部)(2)

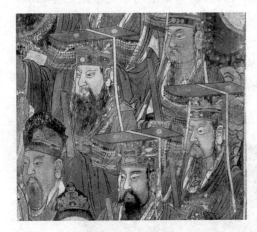 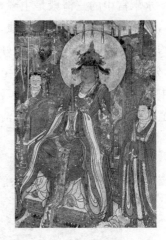

图3-59　三清殿《朝元图》(局部)(3)　　图3-60　三清殿《朝元图》(局部)(4)　　图3-61　三清殿《朝元图》(局部)(5)

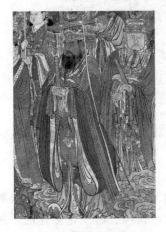 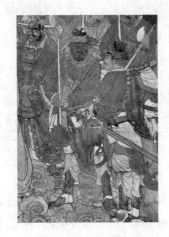 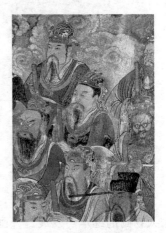

图3-62　三清殿《朝元图》(局部)(6)　　图3-63　三清殿《朝元图》(局部)(7)　　图3-64　三清殿《朝元图》(局部)(8)

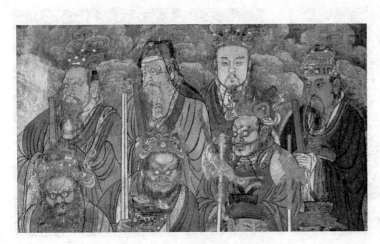 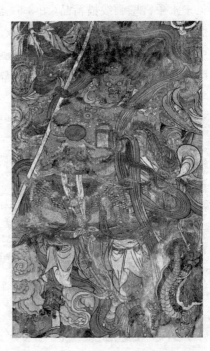

图3-65　三清殿《朝元图》(局部)(9)　　　　　　　　图3-66　三清殿《朝元图》(局部)(10)

图 3-67 永乐宫壁画线描精品(1)

图 3-68 永乐宫壁画线描精品(2)

图 3-69 永乐宫壁画线描精品(3)

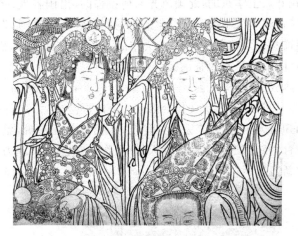
图 3-70 永乐宫壁画线描精品(4)

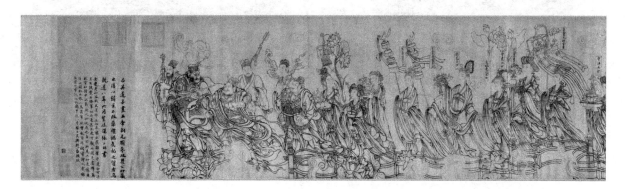
图 3-71 《朝元仙杖图》武宗元(宋)

3.5 首都国际机场壁画艺术

标志中国壁画全面复兴的首都国际机场壁画群,是中华人民共和国成立以来我国美术工作者第一次大规模的壁画创作,突破了社会主义现实主义创作模式的束缚,在材质和艺术语言的表达上都进行了充分创新,表现了自然生态、传说故事和民风民俗等多样题材内容。1978 年 12 月至 1979 年 9 月,在中央工艺美术

学院院长张仃的主持、设计下,全国17个省市区的52位美术工作者齐心协力,共同创作,完成了这项国家形象工程——具有历史意义的首都国际机场壁画群。

首都国际机场壁画群可谓视觉先锋,不仅彰显了装饰风格的强大适应性,而且推动了装饰艺术与现代公共环境相结合,并引发了中国现当代艺术与设计中的装饰风潮。

在该壁画群的创作中,设计者们注重现代艺术与传统工艺的融合,尊重个性,题材丰富,风格多元,共计完成传统重彩壁画、景德镇瓷砖拼镶壁画、磁州窑陶板拼镶壁画、丙烯壁画、漆画、国画、油画、玻璃画等作品58幅。其中,中央工艺美术学院师生完成的作品主要有:张仃的《哪吒闹海》(重彩)(图3-72),祝大年的《森林之歌》(瓷砖彩绘)(图3-73),袁运甫的《巴山蜀水》(丙烯)(图3-74),张国藩的《狮舞》(陶板刻绘)(图3-75),权正环、李化吉的《白蛇传》(丙烯)(图3-76),李鸿印、何山的《黄河之水天上来》(图3-77),张仲康的《黛色参天》(重彩)(图3-78)等壁画;祝大年的《玉兰花开》(重彩),吴冠中的《北国风光》(油画),范曾的《屈子行吟》(水墨),阿老的《舞蹈》(水墨画),刘力上、俞致贞的《花鸟》(工笔花鸟)等国画与油画;常沙娜的《四季花开》、王学东的《北国风光》、何镇强的《祖国各地》等玻璃画;乔十光的《梅》《苏州水乡》《万泉河》,李鸿印的《黄河》,朱曜奎、张虹、赵志纲的《长城》等磨漆画;朱军山、李兴邦、王晓强的《傣家风光》等贝雕画;崔毅的装饰画以及范曾等人的书法作品。此外,首都国际机场壁画还有袁运生的《泼水节——生命的赞歌》(丙烯)(图3-79)、肖惠祥的《科学的春天》(陶板刻绘)(图3-80)等。这些作品展现了改革开放之初,中国艺术创作解放思想、勇于创新的新气象。1979年9月26日,首都国际机场壁画群及其他美术作品举行落成典礼,向30周年和第四次文代会献礼。壁画群落成后,社会影响广泛,首都文艺、建筑、新闻出版、外贸等各界领导和知名人士,以及在京的外国友人,相继前往参观,给予壁画群很高的评价。在此之后,中国壁画的发展与教育创新都迎来了新的春天,许多作品在艺术表现力、制作技法以及继承传统、借鉴国际经验方面,都有所创新与发展。

图3-72 《哪吒闹海》张仃(1979年)(局部)

图3-73 《森林之歌》祝大年(1979年)(局部)

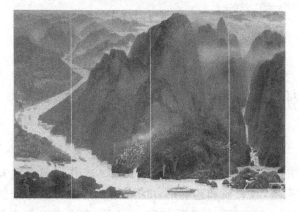

图3-74 《巴山蜀水》袁运甫(1979年)(局部)

图3-75 《狮舞》张国藩(1979年)(局部)

图 3-76 《白蛇传》权正环、李化吉(1979 年)(局部)

图 3-77 《黄河之水天上来》李鸿印、何山(1979 年)(局部)

图 3-78 《黛色参天》张仲康(1979 年)(局部)

图 3-79 《泼水节——生命的赞歌》袁运生(1979 年)(局部)

图 3-80 《科学的春天》肖惠祥(1979 年)(局部)

第 4 章　传承千年之丹青

4.1　中国画的定义

中国画是中国传统绘画的主要种类之一，有着悠久的历史和优良的传统，在世界美术领域中自成体系，别具一格。中国画在古代一般称为丹青，主要指的是画在绢、宣纸、帛上并加以装裱的卷轴画，近现代以来为区别于西方传入的油画等外国绘画而称为中国画，简称国画。中国画是用中国传统的绘画工具（毛笔、水墨和颜料），按照中国人独特的审美习惯、创作理念、长期形成的东方表现形式及艺术法则而创作出的绘画作品，其精神内核是"笔墨"。

4.2　中国画的历史

中国画最早出现的时间可追溯到原始岩画和彩陶画的远古时期，而2000多年前的战国时期就出现了画在丝织品上的绘画——帛画，这些早期绘画奠定了后来中国画以线为主要造型手段的基础。

图 4-1　人物肖像 钱选(元)

两汉和魏晋南北朝时期，战乱纷争，由于外域文化的流入，本土文化开始转变，形成以宗教绘画为主的局面。大部分绘画题材以本土历史人物、文学作品为主，山水画、花鸟画也萌芽于此时。同时，人们对绘画提出理论上的规范，推陈出新，建立新的品评标准。隋唐时期经济繁荣，为文化繁荣提供了物质基础；唐王朝采取种种措施，加强了各民族团结，并与中亚、印度以及朝鲜半岛、日本列岛等地区和国家有着密切联系，广泛而深入地进行经济文化交流，使文化艺术有了长足的进步，宗教美术又重新活跃，并有大规模创作活动。丰富多彩的绘画正是在这样的社会条件下出现的。自南北朝兴起的描绘贵族人物肖像(图 4-1)和生活风俗的绘画也有较大发展，以描绘山川风景为主的山水画开始脱离稚拙而逐渐进入成熟阶段。

五代两宋时期，中国画又进一步成熟和繁荣发展，山水、花鸟等不同画科都取得了突出成就，其中，水墨画的发展、山水画的成熟和花鸟画地位的提高尤其令人瞩目。这

些作品题材广泛,艺术风格也多种多样。元、明、清三代在揭示自然物象的美,通过山水、花鸟画艺术以寄情寓性,以及对用笔墨状物抒情的追求创造上,都取得了很大的成就,如赵孟頫的《鹊华秋色图》(图 4-2)、吴镇的《渔父图》(图 4-3)。明清时期的画家们颇注意追求笔墨风格和画面的效果,形成一定的时代特色。

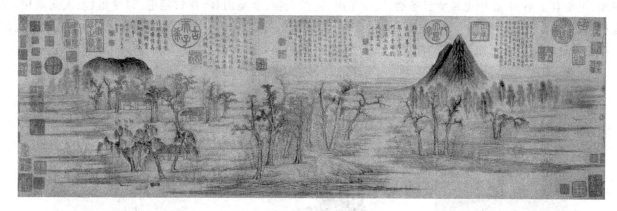

图 4-2 《鹊华秋色图》赵孟頫(元)

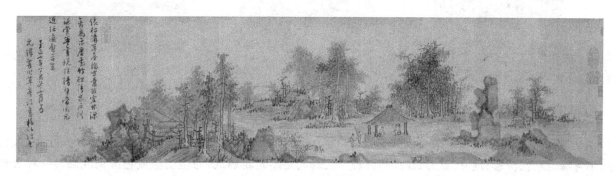

图 4-3 《渔父图》吴镇(元)

中国画自 19 世纪末以后,在近百年引入西方美术的表现形式、艺术观念以及继承民族绘画传统的文化环境中,出现了流派纷呈、名家辈出、不断改革创新的局面。在政治、经济、文化发达的上海、北京、广州等中心城市,汇聚了一大批画家。随着形势的变化和时代的更迭,这些画家亦有流动,如抗日战争时许多画家到了西南地区。1949 年后又有许多画家如张大千、黄君璧、赵少昂等人移居国外和港台地区。如今全国大多数省市区成立了画院,又出现了许多新的中心,画家队伍空前扩大。

20 世纪 50 至 60 年代,由于中华人民共和国的建立,中国画进入了发展的新阶段,解放区的绘画传统、从苏联引入的社会主义现实主义理论和以徐悲鸿学派为代表的写实主义理论融合统一,构成了新阶段绘画作品的根基。为政治服务的公式化、概念化作品日益增多。20 世纪 60 年代初期,文艺政策有所调整,思想与创作一度趋于活跃。一批阅历丰富、艺术上成熟的美术家如林风眠、潘天寿、董希文、傅抱石、华君武、杨可扬、罗工柳、李可染、关山月、吴作人等,都创作了许多优秀作品,进入了他们艺术上的成熟期或高峰期。

无论新时期的画家们如何选择中国画的表现方式以及进行何种艺术探索,革新创造与继承传统、吸取外来营养与保持民族特色,对中国画的发展都极具意义。

4.3 中国画的类别

中国画按题材可分为人物、花鸟、山水三大画科,如图 4-4 所示,主要是依据描绘对象的不同来划分的。

人物画是以表现人物形象和事迹为主要题材内容的绘画;花鸟画和山水画至隋唐之际才开始独立成科。历史上,也有中国画分"十门"和"十三科"的表述。"十门"由北宋《宣和画谱》提出,为道释门、人物门、宫室门、番族门、龙鱼门、山水门、畜兽门、花鸟门、墨竹门、蔬菜门等;"十三科"是明代陶宗仪《辍耕录》记载的"佛菩萨相、玉帝君王道相、金刚鬼神罗汉圣僧、风云龙虎、宿世人物、全境山林、花竹翎毛、野骡走兽、人间动用、界画楼台、一切傍生、耕种机织、雕青嵌绿"。这其中,界画指的是一部分用直尺画墨线作成的画,主要表现庄严雄伟的建筑。以上十三科,基本都在现代画科之内,更加细分而已。

 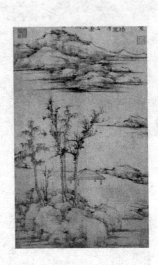

人物　　　　　　　　　　　　花鸟　　　　　　　　　　　　山水

图4-4　中国画按题材分类

中国画的技法形式又可以分为:白描、工笔、写意、勾勒、设色、水墨等。其中设色又可分为金碧、大青绿、小青绿、没骨、泼彩、淡彩、重彩、浅绛等几种。没骨就是不勾轮廓线,完全用墨或色渲染成画的一种表现技法。所谓水墨、青绿、金碧等在作画形式和颜色上有很大的区别,例如中国画中纯用墨水的画体是水墨画,而以中国画颜料中的石青和石绿作为主色的画为青绿画,浅绛山水画则是指在水墨勾勒被染的基础上敷设以赭石为主色的淡彩山水画。

4.3.1　白描

中国画在长期历史发展过程中,已经形成了一套完整的笔墨技法和创作技巧。最为基础的技法形式是不设色的"白描",全用墨色线条勾描形象,或仅以淡墨、淡水色稍加渲染,如图4-5所示。

白描对于人物画的重要性,从清代沈宗骞《芥舟学画编》中所记可知:"画人物之道先求笔墨之道,而渲染点缀之事后焉,其最初而要者,在乎以笔勾取其形,能使笔下曲折周到轻重合宜,无纤毫之失,则形得而神亦在个中矣。"仅仅用线条便能将神态表达得完美。白描多半用中锋直悬的线条,并不遒劲,所以看得出画者的功力。

白描有两种画法。一种是单勾。用同一墨色的线勾描整幅画的为一色单勾;用浓淡不同墨色勾成的,如用淡墨勾花、浓墨勾叶的为浓淡单勾。单勾要求线条准确、流畅、生动,笔意连贯。另一种是复勾,指先以淡墨全部勾好,再以浓墨对画面局部或全部进行勾勒,多用以加强所描绘物象的精神和质感。

线描作为中国画的主要造型手段,是构成中国画民族风格的一个要素。它不着颜色,有时可用一些淡墨来略加渲染,具有独特的表现形式和造型规律,并富有韵味。通过历代画家的长期实践和不断创造,仅画人物衣褶的描法就有"十八描"。明代邹德中《绘事指蒙》载有"描法古今一十八等",分别为:① 高古游丝描;② 琴弦描;③ 铁线描;④ 行云流水描;⑤ 蚂蟥描;⑥ 钉头鼠尾描;⑦ 混描;⑧ 撅头丁描;⑨ 曹衣描;⑩ 折芦描;⑪ 橄榄描;⑫ 枣核描;⑬ 柳叶描;⑭ 竹叶描;⑮ 战笔水纹描;⑯ 减笔描;⑰ 枯柴描;⑱ 蚯蚓描。所谓"十

八描",是不同线型的程式化线描,大都是中锋用笔,绝大部分用于工笔画。写意人物画以减笔描之类宽线条为多。

"十八描"又被归纳为三种类型。第一种类型是铁线描类,特点为压力均匀,粗细无变化。高古游丝描、琴弦描、铁线描都属于这一类型。代表性作品有以"画绝、才绝、痴绝"驰名于世的顾恺之的《女史箴图》(图4-6)和《洛神赋图》(图4-7),从中可以看出他那高古简朴的用笔。唐代阎立本用笔一变顾恺之"春蚕吐丝"的描法,是一种比较浑厚坚实的铁线描,用色吸收了六朝盛行的晕染法,能成功地表现对象的质感和厚度,《历代帝王图》(图4-8)是其代表作。

图4-5 《维摩诘图》李公麟(宋)

图4-6 《女史箴图》顾恺之(东晋)(局部)

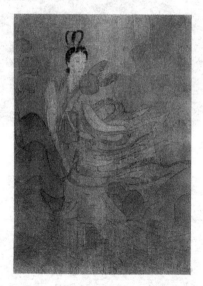

图4-7 《洛神赋图》顾恺之(东晋)

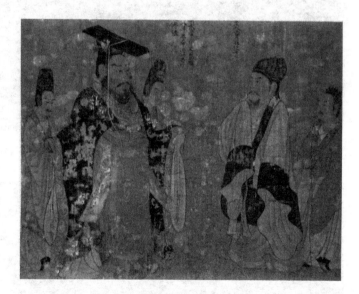

图4-8 《历代帝王图》阎立本(唐)

第二种类型是兰叶描类。兰叶描主要体现丰富的衣纹的曲折特征,特点是压力不均匀,运笔时提时顿,产生忽粗忽细、形如兰叶的线条。枣核描、柳叶描属于这一类型。

代表画家是吴道子,他的艺术成就是多方面的,山水人物、花鸟走兽无所不能,是我国古代最享盛名的画家之一,被誉为"画圣"。他靠笔下千变万化的线条表现对象的体积、质感和精神,线条轻重顿挫,富有韵律美。《送子天王图》(图4-9)是他的代表佳作。

这一类型的继承者也有很多。宋代李唐的《采薇图》(图4-10),元代的永乐宫壁画(图4-11),明代陈洪绶和张路及浙派画家的人物画等所用技法,均属此类。

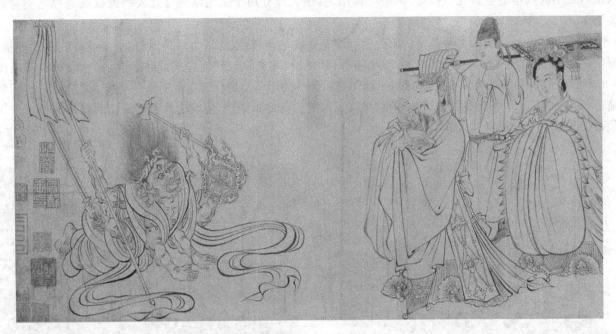

图 4-9 《送子天王图》原画者为阎立本(唐),此为宋代摹本(局部)

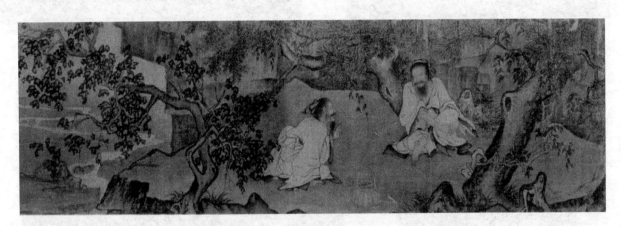

图 4-10 《采薇图》李唐(宋)

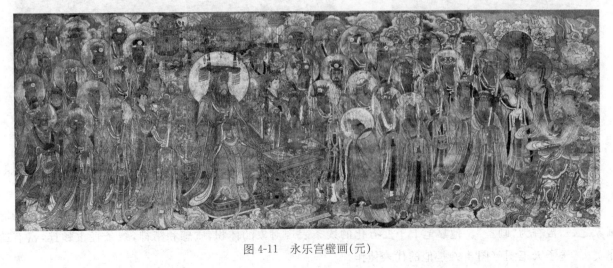

图 4-11 永乐宫壁画(元)

第三种类型是减笔描类。梁楷自创了减笔描,为之后的写意线描及浓淡交互的描法开创了道路。梁楷画水墨人物时,大胆舍弃次要笔墨,抓住形象的主要特征,完美地表现出对象的神韵,写神又不失形似,使写意人物画达到一个新的高峰,如《泼墨仙人图》(图4-12)。此类方法的特点是把压力偏向一端,运笔加速,有时线面结合,竹叶描、枯柴描属于这一类型。

4.3.2 工笔

工笔作为中国画技法类别中的一种,属于工整细致的一类画法,崇尚写实,求形似,是以工整者多,如宋代的院体画、明代仇英的人物画《修竹仕女图》(图4-13)等。北宋韩拙在《山水纯全集》中谈到工笔画要求"有巧密而精细者",水墨、浅绛、青绿、金碧、界画等艺术形式均可表现工笔画。

图4-12 《泼墨仙人图》梁楷(宋)

以线造型是中国画技法的特点,也是工笔画的基础和骨干。工笔画对线的要求是工整、细腻、严谨,一般中锋用笔较多。以固有色为主,一般颜色艳丽、沉着、明快、高雅,有统一的色调,具有浓郁的中国民族色彩审美意趣。工笔画中的没骨花鸟画不用墨勾线,直接用墨或色彩描绘物体形象,所以称为"没有骨干"的工笔画,如《丹枫呦鹿图》(图4-14)。除了不勾轮廓线外,其他部位的线条,如叶筋、花脉、鸟羽等,在染色之后仍要用色线勾画,并要做到线色融合一体,或是直接用色染出线的感觉来。没骨具有细致、丰富、和谐、艳丽、明快而俊秀的效果。

图4-13 《修竹仕女图》仇英(明)　　图4-14 《丹枫呦鹿图》(五代)

工笔画在唐代已盛行起来,之所以能取得卓越的艺术成就,一方面是因为绘画技法日臻成熟,另一方面是因为绘画材料的改进。工笔画须画在经过胶矾加工过的绢或宣纸上。初唐时期绢料的改善对工笔画的发展起到了一定的推动作用,据米芾《画史》所载:"古画至唐初皆生绢,至吴生、周、韩幹,后来皆以热汤半熟,入粉捶如银板,故作人物,精彩入笔。"

4.3.3 写意

与工笔相对的另一种中国画技法是写意。写意属于放纵一类的画法,要求通过简练的笔墨,传达物象的形神,表达作者的意境。写意法是在长期的艺术实践中逐步形成的,其中文人参与绘画,对写意画的形成和发展起了积极的作用,使它成为融诗、书、画、印为一体的艺术形式。写意画多画在生宣上,纵笔挥洒,墨

彩飞扬,较工笔画更能体现所描绘景物的神韵,也更能直接地抒发绘画者的感情。王维是唐代著名的山水田园诗人,又是影响深远的画家,他的诗画讲求意境的创造,苏东坡评价他的作品称"味摩诘之诗,诗中有画;观摩诘之画,画中有诗"。他的《雪溪图》(图4-15)景色看似平淡却能唤起人的亲切感,如山水田园诗,意境优美,耐人寻味。

五代徐熙开创了徐体"落墨法",用墨色写意,表现花的枝叶蕊萼,然后略施淡彩。之后宋代文同喜于绘制具有象征意义的"四君子",如《墨竹图》(图4-16)。明代林良创造了"院体"写意画的新格局;明代沈周善用浓墨浅色,《庐山高图》(图4-17)为其41岁时的力作,崇山峻岭中但见云气飘荡,瀑布飞挂,画面错落有致,展现了庐山雄伟的气象。还有八大山人的《荷花水鸟图》(图4-18)、石涛的《细雨虬松图》(图4-19)、吴昌硕的《桃实图》(图4-20)等。后经齐白石、张大千、潘天寿、李苦禅、李可染、范曾等画家不断发扬光大,写意法成为影响最大、流传最广的中国画画法。

图4-15 《雪溪图》王维(唐)

图4-16 《墨竹图》文同(宋)

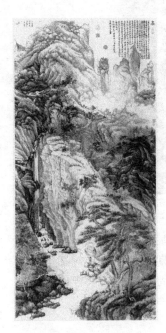

图4-17 《庐山高图》
沈周(明)

图4-18 《荷花水鸟图》
八大山人(清)

图4-19 《细雨虬松图》
石涛(清)

图4-20 《桃实图》
吴昌硕(1916年)

中国画的画幅形式较为多样,横向展开的有长卷(又称手卷)、横披,纵向展开的有条幅、中堂,盈尺大小的有册页、斗方,画在扇面上的有折扇、团扇等。中国画强调"外师造化,中得心源",要求"意存笔先,画尽意在",强调融化物我,创造意境,以形写神,形神兼备,气韵生动。中国画在思想内容和艺术创作上,反映了中

华民族的社会意识和审美情趣,集中体现了中国人对自然、社会及与之相关联的政治、哲学、宗教、道德、文艺等方面的认识。由于书画同源,以及二者在达意抒情上都和骨法用笔、线条运行有着紧密的联系,因此绘画同书法、篆刻相互影响,形成了显著的艺术特征。

4.4 中国画的造型特征

在塑形表现上,中国画显现出了中华民族传统的哲学观和审美观,采取以大观小、小中见大的方法观察和认知事物,甚至直接参与到事物中去,而不是作局外观,或局限在某个固定点上。它渗透着人们的社会意识,体现了中国人"天人合一"的哲学观念,使山水、花鸟等纯自然的客观物象,在观察、认识和表现中,也自觉地与人的社会意识和审美情趣相联系。绘画者借景抒情,托物言志。

在创作思维上,中国画讲求"意在笔先"和"形象思维",注重艺术形象的主客观统一。在形象塑造上,以能传达出物象的神态情韵和绘画者的主观情感为要旨,不限于表象的还原,而讲求"似与不似之间"和"不似之似"的韵味。对于与物象特征关联不大的部分可以舍弃,而对那些能体现出其神情特征的部分,则往往采取夸张甚至变形的手法加以刻画。

在构图规律上,中国画讲求经营,注重虚实对比,一般不遵循西方绘画的黄金律,而是或作长卷,或作立轴。同时,在透视的方法上,也不拘于焦点透视,而是采用多点或散点透视法,以上下左右或前后移动的方式,观物取景,经营构图,具有极大的自由度和灵活性。这种方法不受固定视域的局限,可以根据绘画者的感受和需要,把见得到的和见不到的景物统统摄入自己的画面,以灵活的方式,打破时空的限制,依照绘画者的主观感受和艺术创作的法则,重新布置处于不同时空中的物象,构造出一种绘画者心目中的时空境界。于是,风晴雨雪、四时朝暮、古今人物可以出现在同一幅画中,如《富春山居图》(图 4-21)。我们所熟知的北宋张择端的《清明上河图》(图 4-22 至图 4-25),用的就是散点透视法,如果按照焦点透视的方法去画,许多地方是根本画不出来的,这是中国古代的画家们根据内容和艺术表现的需要而创造出来的独特的透视方法。

图 4-21 《富春山居图》黄公望(元)(局部)

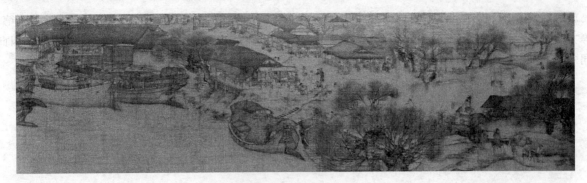

图 4-22 《清明上河图》张择端(北宋)(局部)(1)

图 4-23 《清明上河图》张择端(北宋)(局部)(2)

图 4-24 《清明上河图》张择端(北宋)(局部)(3)

图 4-25 《清明上河图》张择端(北宋)(局部)(4)

在表现技法上，中国画以其特有的笔墨技巧作为状物和传情达意的表现手段。由于中国画以神韵为要义，并不十分追求物象表面的相似，所以中国画既可用全黑的水墨，也可用色彩与墨结合来描绘对象，甚至发展到后来，水墨所占的比重更加大，以至于中国画一度被称为"水墨画"。通常墨可分为焦墨（原墨）、浓墨、重墨、淡墨、清墨五个层次，以调入水分的多寡、运笔疾缓及笔触的长短大小的不同，形成笔墨技巧的千变万化和明暗调子的丰富多变。同时墨还可以与色彩相互结合，形成墨色互补的多样性。中国画在敷色方面也有独特的讲究，所用颜料多为天然矿物质或动物外壳的粉末，耐风吹日晒，经久不变。敷色方法多为平涂，追求物体固有色的效果，很少有光影的变化，讲求"随类赋彩"的原则。

4.5 现代名家名作赏析

4.5.1 傅抱石

傅抱石（1904—1965），原名长生、瑞麟，号抱石斋主人。生于江西南昌，祖籍江西新余，现代画家。早年留学日本，回国后执教于陪都重庆临时中央大学。1949年后曾任南京师范学院教授、江苏国画院院长、中国美协副主席等职位。

傅抱石在传统技法基础上，推陈出新，独树一帜，对山水画发展起了继往开来的作用。中年创"抱石皴"，笔致放逸，气势豪放，尤擅作泉瀑雨雾之景；晚年多作大幅，气魄雄健，具有强烈的时代感，如《风雨牧归图》(图4-26)。其人物画，线条劲健，深得传神之妙，多作仕女、高士，形象高古。由于长期对真山真水的体察，其画意深邃，章法新颖，善用浓墨、渲染等法，把水、墨、色彩融合为一体，达到翁郁淋漓、气势磅礴的效果。

傅抱石出版有《中国古代山水画史研究》《中国山水人物技法》《中国绘画理论》《石涛山人年谱》《罗马尼亚写生集》《捷克斯洛伐克写生集》《东北写生集》《浙江写生集》等著作和作品集；又精篆刻，并有《印谱》行世；绘画代表作有《江山如此多娇》（与关山月合作）、《兰亭图》、《丽人行》、《九歌图—湘夫人》、《江南春》、《待细把江山图画》(图4-27)等。

傅抱石成名于20世纪40年代，但让他名气更大、被全社会都认同的作品，是他作于1959年秋的巨幅山水画《江山如此多娇》(图4-28)。

图 4-26 《风雨牧归图》傅抱石

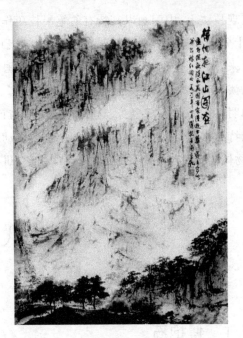
图 4-27 《待细把江山图画》傅抱石

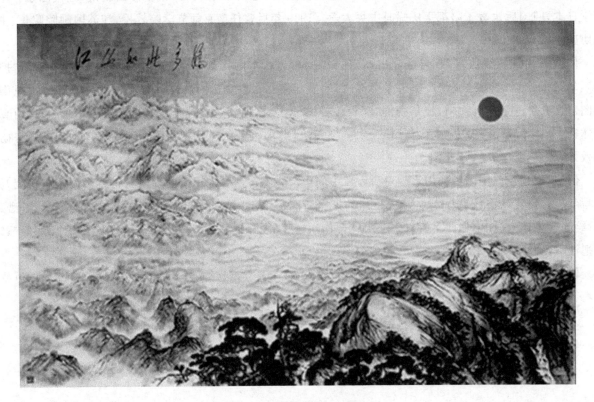
图 4-28 《江山如此多娇》傅抱石

　　1959年6月，应湖南人民出版社之邀，傅抱石在湖南长沙、韶山一带参观、写生，创作了一批重要的作品，有《韶山》手卷，《慈悦晚钟》、《石壁浪泉》、《毛主席故居》（图4-29）、《韶山耸翠》（图4-30）等20余幅画作；后又于北京，与岭南画家关山月合作，为人民大会堂作画。

　　傅抱石在艺术上崇尚革新，他的艺术创作以山水画成就最大，他笔下的人物形象大多取材于古代文学名著，用笔洗练，注重气韵，达到了出神入化的效果。他还把山水画的技法融合到自己的人物画之中，一改清代以来的人物画画风，显示出独特的个性。

图 4-29 《毛主席故居》傅抱石

图 4-30 《韶山耸翠》傅抱石

4.5.2 徐悲鸿

徐悲鸿(1895—1953),江苏宜兴屺亭桥人。中国现代美术事业的奠基者,杰出的画家和美术教育家。

徐悲鸿出身贫寒,自幼随父亲徐达章学习诗文书画。1917年留学日本,学习美术,不久回国,任北京大学画法研究会导师。1919年赴法国留学,在巴黎国立美术学校学习油画、素描,并游历西欧诸国,观摩研究西方美术。1927年回国,先后任上海南国艺术学院美术系主任、中央大学艺术系教授、北京大学艺术学院院长等职。中华人民共和国建立后,任中华全国美术工作者协会(现中国美术家协会)主席、中央美术学院院长等职,为第一届全国政协代表。

徐悲鸿的作品熔古今中外技法于一炉,显示了极高的艺术技巧和广博的艺术修养,是"古为今用、洋为中用"的典范,在我国美术史上起到了承前启后、继往开来的巨大作用。他擅长素描、油画、中国画。他把西方艺术手法融入中国画中,创造了新颖而独特的风格。他的素描和油画则渗入了中国画的笔墨韵味。他的代表作油画《九方皋》(图4-31)、《愚公移山》(图4-32)等巨幅作品,充满了爱国主义情怀和对劳动人民的同情,表现了人民群众坚韧不拔的毅力和威武不屈的精神,表达了对民族危亡的忧愤和对光明解放的向往。他常画的奔马、雄狮、晨鸡等,给人以生机和力量,表现了令人振奋的积极精神。尤其他笔下的奔马,更是驰誉世界,几近成了现代中国画的象征和标志。

徐悲鸿对中国美术队伍的建设和中国美术事业的发展作出的卓越贡献,无与伦比,影响深远。

图4-31 《九方皋》徐悲鸿

徐悲鸿是中国画创新的艺术实践者,在继承传统绘画的基础上,他第一个把欧洲古典现实主义的技法

图 4-32 《愚公移山》徐悲鸿

融入中国画创作中,创作了富有时代感的新中国画。以人们熟知的马画(图 4-33 至图 4-35)为例,从这类作品中既能欣赏到中国传统绘画中的线条造型和笔墨之美,又能观察到物象局部的体面造型和光影明暗。

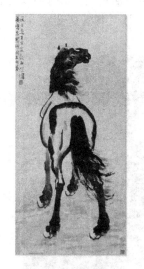 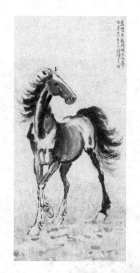 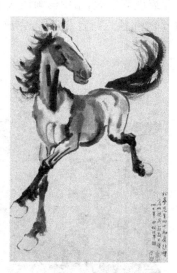

图 4-33 《迥立向苍苍》徐悲鸿　　　图 4-34 《立马图》徐悲鸿　　　图 4-35 《奔马图》徐悲鸿

4.5.3 张大千

张大千(1899—1983),四川内江人,出生于书香门第,原名张正权,又名爰,字季爰,号大千,别号大千居士。传说其母在其降生之前,夜里梦一老翁送一小猿入宅,所以在他21岁的时候,改名爰,又名爱、季爰。后出家为僧,法号大千,所以世人也称其为"大千居士"。张大千是20世纪中国画坛最具传奇色彩的国画大师,绘画、书法、篆刻、诗词无所不通。早期专心研习古人书画,特别在山水画方面卓有成就,后旅居海外。画风工写结合,重彩、水墨融为一体,尤其是泼墨与泼彩,开创了新的艺术风格。他的治学方法,值得那些试图从传统走向现代的画家们借鉴。

张大千的艺术生涯和绘画风格,经历"师古""师自然""师心"三个阶段,他的作品如图 4-36 至图 4-39 所示。张大千早年遍临古代大师名迹,从石涛、八大山人到徐渭、郭淳以至宋元诸家之作,乃至敦煌壁画。

60岁后他在传统笔墨基础上,受西方现代绘画抽象表现主义的启发,独创泼彩画法,那种墨彩辉映的效果使他的绘画艺术在深厚的古典艺术底蕴中独具特色。

图4-36 《金城玉女》张大千(局部)　　图4-37 《五色瀑》张大千　　图4-38 《花鸟》张大千　　图4-39 《叱咤雄风图》张大千

张大千晚年仍孜孜不倦从事中国画的开拓与创新,在全面继承和发扬传统的基础上,开创了泼墨、泼彩、泼写兼施等新貌,给中国画注入了新的活力,影响广泛而深远。张大千长期旅居海外,爱国怀乡之情浓烈。1976年,他返回台北定居,完成巨作《庐山图》(图4-40)后,不幸于1983年4月2日病逝。

图4-40 《庐山图》张大千(局部)

4.5.4　齐白石

齐白石(1864—1957)是近现代中国绘画大师,世界文化名人。早年曾为木工,后以卖画为生。擅画花鸟、虫鱼、山水、人物,笔墨雄浑滋润,色彩浓艳明快,造型简练生动,意境淳厚朴实。所作鱼虾虫蟹,天趣横生。他是继清末民初海派画家之后把传统中国画推上一个新高峰的绘画大师。

齐白石是湖南湘潭人,原名阿芝,后改为齐璜。齐白石家境贫困,他只上过九年私塾,后来不得不辍学。

他砍柴、放牛、种田，什么活都干，12岁学木匠，15岁学雕花木工，挣钱养家。他偶然得到一本《芥子园画谱》（图4-41），便反复临摹，学会了一些基本画法。齐白石27岁时，拜乡绅胡沁园为师学习绘画、篆刻和诗文，他曾用了7年时间走访名山大川，结交名士，开拓了眼界，从一个雕花木匠，发展为民间画师，进而成为有文化修养的艺术家。60岁后定居北京，接受画友陈师曾的劝告，由工笔和小写意转向大写意，开始了"衰年变法"，终于自成一体。

图4-41 《芥子园画谱》

齐白石专长花鸟，笔酣墨饱，力健有锋，但画虫则一丝不苟，极为精细，尤工虾、蟹、蝉、蝶、鱼、鸟，水墨淋漓，洋溢着自然界生气勃勃的气息。其山水构图奇异，不落旧蹊，极富创造精神；篆刻独出手眼；书法卓然不群，蔚为大家。齐白石的画，反对不切实际的空想，他经常注意花、鸟、虫、鱼的特点，揣摩它们的精神。齐白石曾说："为万虫写照，为百鸟张神，要自己画出自己的面目。"尤其他画的虾（图4-42、图4-43），堪称画坛一绝。通过毕生的观察，他力求深入表现虾的形神特征，虾成为他代表性的艺术符号之一。粗壮、浓厚的茨菇，与群虾的透明、轻灵、纤细形成对比，体现出晚年的齐白石画艺的成熟。

图4-42 《虾》齐白石(1) 图4-43 《虾》齐白石(2)

齐白石喜欢将阔笔大写的花卉与工细的草虫合于一图，以求相辅相成的韵趣，如《群芳争艳》（图4-44）。以其画风发展来看，早年笔墨较清新，中年以后渐趋雄肆，晚年则炉火纯青，真率自然，不假修饰。他的作品中，始终洋溢着健康、欢乐、诙谐、倔强、自足和蓬勃的生命力。

图 4-44 《群芳争艳》齐白石

齐白石诗书画印兼能,其书法与篆刻作品如图 4-45 至图 4-47 所示。

图 4-45　书法 齐白石　　　　　图 4-46　篆刻 齐白石(1)　　　　　图 4-47　篆刻 齐白石(2)

4.5.5　林风眠

林风眠(1900—1991),出生于广东省梅县一个农民家庭。其祖父是一位木匠,林风眠小时候给祖父当助手,并学习书法和中国画。18 岁的时候,林风眠赴法国勤工俭学,开始学习油画。后来,他又到德国,对欧洲古典绘画大师十分敬仰,同时,对后期印象派、现代诸流派也怀有浓厚的兴趣。1925 年,林风眠回国,任当时的国立北京艺术专门学校校长。20 世纪 20 年代末,他又转任杭州艺专校长。20 世纪 40 年代后期,他放下教学工作,潜心从事创作。他和徐悲鸿一样,也是一位融合中西画法的绘画大师,但他走了一条与徐悲鸿不同的艺术道路。

林风眠笔下的中国画和传统中国画拉开了很大的距离,他采用的表现形式在很大程度上是"西方化"的,但是,画面效果和作品所体现的意境却又充满东方诗意,具有浓厚的中国传统审美趣味。林风眠没有使用传统的笔墨,没有以书法用笔作为造型手段,他用了一种较为轻快、活泼而富有力度的线——这些线在造

型的同时,传达了一种生命活力和音乐般的韵律。尽管看上去没有继承中国画传统的表现方法,但画面总体传达了浓重的中国画韵味,空灵、含蓄、蕴藉,富有诗意。

林风眠努力使表现手法和绘画样式更加单纯、简洁,他有意无意地运用了圆形、方形、三角形等几何体,使它们有机组合,形成一种音乐性的形式感。他的用色也有独创性,把水彩、水粉同墨一起使用,使作品既有较强的色彩感,又显得色调和谐、沉稳。

林风眠绘画的题材内容很广泛,有风景画,如《秋艳》、《风景》(图4-48)等,有花鸟画,如《憩息图》(图4-49)、《舞》(图4-50)等,还有戏曲人物画、裸女画(图4-51)、瓶花静物画等。不论哪一类作品,都具有较强的艺术感染力。他的作品具有很强的表现主义色彩,从中透出一种特有的孤寂、空漠的情调,一种平和而含蓄的美。

图4-48 《风景》林风眠

图4-49 《憩息图》林风眠

图4-50 《舞》林风眠

图4-51 《裸女图》林风眠

4.5.6　潘天寿

潘天寿(1897—1971),字大颐,号寿者,浙江宁海人。潘天寿对继承和发展民族绘画充满信心与毅力,为捍卫传统绘画的独立性竭尽全力,奋斗一生,并且开创了一整套中国画教学体系,影响了全国。他的艺术博采众长,尤其从石涛、八大山人、吴昌硕诸家中用宏取精,形成个人独特风格,不仅笔墨苍古、凝练老辣,而且大气磅礴,雄浑奇崛,具有摄人心魄的力量感和现代结构美。

潘天寿绘画题材包括鹰、荷、松、四君子、山水、人物等,结构险中求平衡,形能精简而意远;勾石方长起菱角;墨韵浓、重、焦、淡相渗叠,线条中显出用笔凝练和沉健。他精于写意花鸟和山水,偶作人物,尤擅画鹰、八哥、蔬果及松、梅等,落笔大胆,点染细心。墨彩纵横交错,构图清新苍秀,气势磅礴,趣韵无穷,画面灵动,引人入胜。

潘天寿艺术的可贵之处,主要在于他具有大胆的创造精神,他常说,"荒山乱石,幽草闲花,虽无特殊平凡之同,慧心妙手者得之尽成极品"。他的书法功力也很深,早年学钟、颜,后又撷取魏、晋碑中精华以及古篆汉隶,还能诗、善治印。平时作画,对诗文、题跋、用印方面,非常认真、讲究,绝不马虎。他对画史、画理也研究有素,著有《中国绘画史》《治印丝谈》等,并编有《听天阁画谈随笔》等。他充分发挥中国画表现方法以线为主的特长,汲取书法"屋漏痕""折钗股"的手法入画,运笔苍劲泼辣,用墨注重黑白对照,构图豪放奇崛、疏密相适,如《行乞图》(图4-52)、《梦游黄山》(图4-53)。

潘天寿擅长写意,善于"造险、破险",朴厚劲挺,气势磅礴,赋色沉着斑斓,作品如图4-54至图4-56所示。

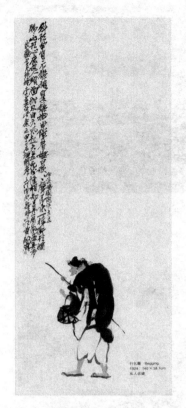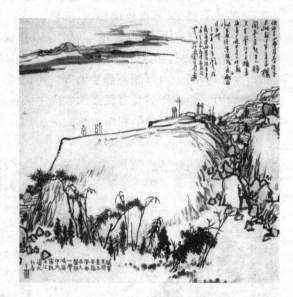

图 4-52 《行乞图》潘天寿　　图 4-53 《梦游黄山》潘天寿　　图 4-54 《浅峰山水》潘天寿

潘天寿的作品熔诗、书、画、印于一炉,如《岩菊》(图 4-57),形成自己的风格,风骨遒劲、诗意盎然。其笔下的山川草木、鸟兽虫鱼,都有着蓬勃、倔强的生命力。

图 4-55 《梅花高士》潘天寿　　图 4-56 《江山如此多娇》潘天寿　　图 4-57 《岩菊》潘天寿

第 5 章　璀璨的民间艺术

5.1　剪纸艺术

5.1.1　剪纸的类型和特征

剪纸是中国最为流行的民间艺术之一，是一种用剪刀或刻刀在纸上剪刻花纹，用于装点生活或配合其他民俗活动的民间艺术。在中国，剪纸具有广泛的群众基础，交融于各族人民的社会生活中，是各种民俗活动的重要组成部分，常用于宗教仪式、装饰和艺术造型等方面。其因材料易得、成本低廉、效果立见、适应面广而受到普遍欢迎。2006 年，剪纸艺术被列入第一批国家级非物质文化遗产名录。2009 年，中国申报的中国剪纸项目入选人类非物质文化遗产代表作名录。

剪纸作品基本分为单色剪纸(图 5-1、图 5-2)、彩色剪纸(图 5-3、图 5-4)和立体剪纸(图 5-5、图 5-6)三种类型。单色剪纸是剪纸中最基本的形式，由红色、绿色、褐色、黑色、金色等各种颜色的单色纸剪成，主要用于窗花装饰和刺绣的底样，主要有阴刻、阳刻、阴阳结合三种表现手法；彩色剪纸的形式和技法包括点染、套色、分色、填色、木印、喷绘、勾绘和彩编等；立体剪纸是剪纸艺术的现代延伸，既可是单色的，也可是彩色的，通常采用绘画、剪刻、折叠、黏合等综合手法产生一种近于雕塑、浮雕的感觉，它吸取了现代美术的技巧，使剪纸由平面走向立体。

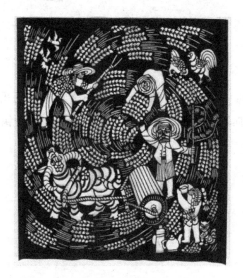
图 5-1　单色剪纸(1)

图 5-2　单色剪纸(2)

图 5-3　彩色剪纸(1)

图 5-4　彩色剪纸(2)

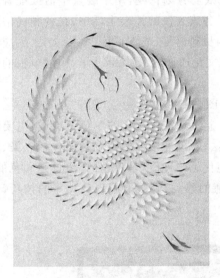
图 5-5　立体剪纸(1)

图 5-6　立体剪纸(2)

　　民间剪纸善于把多种物象组合在一起,并产生理想中的美好结果。无论用一个物象还是用多个物象组合,皆是依据"以象寓意,以意构象"来造型,而不是根据客观的自然形态来造型,追求吉祥的寓意是意象组合的最终目的之一。

5.1.2　剪纸的派别及作品赏析

1. 北方派

1) 河北·蔚县剪纸

蔚县位于河北省西北部,蔚县剪纸又称"窗花",是当地民间一种传统的装饰艺术。其源于明代,制作工艺在全国众多剪纸中独树一帜。这种剪纸不是"剪",而是"刻",以薄薄的宣纸为材料,拿小巧锐利的雕刀刻

制,再点染明快绚丽的色彩而成,基本制作工艺为设计造型—薰样—雕刻—染色,所谓"阳刻见刀,阴刻见色,应物造型,随类施彩",作品如图5-7、图5-8所示。

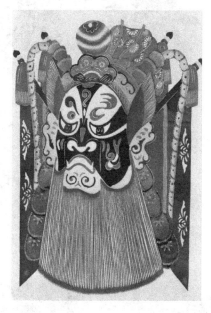

图5-7　蔚县剪纸(1)

图5-8　蔚县剪纸(2)

蔚县剪纸的初始图案多为花卉一类的吉祥纹样,后融入天津杨柳青年画和武强年画的艺术特色,形成了特有的风格。蔚县剪纸题材广泛,花样繁多,有戏曲人物、戏曲脸谱,如图5-9至图5-11所示,有神话传说、花鸟鱼虫、家禽家畜、吉禽瑞兽,如图5-12至5-16所示。刀工既有北方民间剪纸粗犷、质朴的特性,又有南方剪纸细腻、秀丽的风格。20世纪初,在王老赏、王守业、周永明等艺人的带动下,蔚县剪纸的风格越来越突出,如图5-17至图5-19所示,走出了民间剪纸的一般格局,具有了更为深厚的人文内涵。2007年6月5日,河北省蔚县的周兆明作为该文化遗产项目代表性传承人,被列入第一批国家级非物质文化遗产项目226名代表性传承人名单。其作品如图5-20所示。

图5-9　蔚县剪纸《包拯》

图5-10　蔚县剪纸《窦尔墩》

图5-11　蔚县剪纸《李逵》

图 5-12　蔚县剪纸 花卉题材

图 5-13　蔚县剪纸 综合题材

图 5-14　蔚县剪纸 生肖《虎》

5-15　蔚县剪纸 生肖《猴》

图 5-16　蔚县剪纸 生肖《鸡》

图 5-17　蔚县剪纸 花灯设计手稿 任玉德

图 5-18　蔚县剪纸 戏曲人物 王老赏

图5-19　蔚县剪纸《一鸣惊人》周淑英(局部)

图5-20　蔚县剪纸传承人周兆明作品

2）山西·中阳剪纸

山西剪纸的风格总体来说，具有北方地区粗犷、雄壮、简练、纯朴的特点，但是省内各地剪纸又有差异。以中阳剪纸为例，中阳县位于黄河中游黄土高原的吕梁地区，这一带民俗文化积淀深厚，保留着许多原生态的人文环境，由此形成中阳剪纸古老的民俗文化内涵与艺术形态。

中阳剪纸以中阳当地民俗信仰、岁时节令、人生礼仪、神话传说为主要表现内容，其中既有以鱼、蛙、蛇、兔为主题的装饰纹样，也有配合岁时节令、人生礼仪的民俗剪纸，还有以民间神话为题材的剪纸作品，如图5-21至图5-24所示。中阳剪纸多以红纸剪成，体现着喜庆、热烈的民俗气氛，有时也根据风俗习惯，用紫、黑、黄、绿、蓝等彩色纸剪制作品。中阳剪纸富有浓郁的山野泥土气息和原始艺术质朴的美感，生动形象地记录了当地劳动妇女的理想和追求。当地劳动妇女是中阳剪纸的主要作者，其技艺的传承关系一般是自发的，亦有以家族方式传承的。现在主要传承人都年事已高，有王计汝、高宝香、刘玉莲、王中文、马翠莲等，王计汝的剪纸作品如图5-25至图5-27所示。

图5-21　中阳剪纸(1)

图5-22　中阳剪纸(2)

图5-23　中阳剪纸(3)

 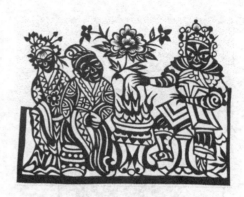

图 5-24　中阳剪纸(4)　　　　图 5-25　戏曲剪纸《七郎烤火》王计汝

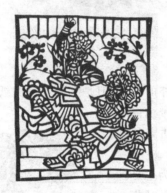 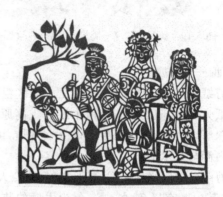

图 5-26　戏曲剪纸《杨七郎打擂》王计汝　　　　图 5-27　戏曲剪纸《岳母刺字》王计汝

3) 陕西·安塞剪纸

陕西剪纸较完整地传承了中华民族阴阳哲学思想与生殖繁衍崇拜的观念。陕西剪纸整体造型古拙、风格粗犷、寓意明朗、形式多样，包含着浓郁的泥土气息和鲜明的地域特色。有评论说，陕西剪纸在陕北，陕北剪纸在安塞。安塞剪纸(图 5-28、图 2-29)不仅造型美观，剪工精致，而且具有深邃的历史文化内涵，包含了美学、历史学、哲学、民俗学、考古学、文化人类学等多方面的内容，被誉为"地上文物"和文化"活化石"。

图 5-28　安塞剪纸(1)　　　　图 5-29　安塞剪纸(2)

安塞剪纸形式多样，风格淳厚凝练，线条粗犷明快，寓意单纯质朴，充满对平安吉祥的祈望之情，如图

5-30至图5-35所示。大凡喜庆的日子,安塞妇女都要铰剪纸、贴窗花。剪纸作者多不画草稿,而是大刀阔斧,剪随心走,信手剪来,如白凤莲的剪纸作品《鸬鹚吃蛤蟆》(图5-36)、《蛇》(图5-37)等。在内部装饰上,以随意装饰和意象装饰为主,有时也将意象和具象装饰相结合,常用的装饰纹样有锯齿纹、月牙纹、纺锤纹、菱形纹、云钩纹、万字纹、富贵纹、砖包城等。

图5-30　安塞剪纸《安塞腰鼓之一》

图5-31　安塞剪纸《安塞腰鼓之二》

图5-32　安塞剪纸《猫头鹰》

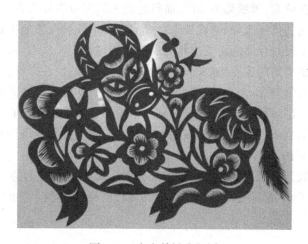

图5-33　安塞剪纸《卧牛》

图5-34　安塞剪纸《鸭子吃白菜》

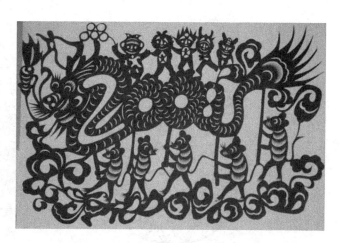

图5-35　安塞剪纸《2008奥运龙》

图 5-36　安塞剪纸《鸬鹚吃蛤蟆》白凤莲　　　　图 5-37　安塞剪纸《蛇》白凤莲

4）山东·胶东剪纸

山东剪纸从造型风格上大致可分为两类：一类是渤海湾区域粗犷豪放的风格，与黄河流域其他省份的剪纸一脉相承；另一类则是更有特点的山东胶东沿海地区以线为主、线面结合的精巧型剪纸，以其花样密集的装饰手段，使单纯爽快的造型更饱满丰富。

在胶东，剪纸称为"花"，而行里的人们则习惯称之为"半剪半绘剪纸"，因它是通过绘画和剪纸双重技法来表达的传统纹样，它在胶东百姓的生活中自然而然地生息、流传，反映着人民的生活，传达着无声的感情，体现了胶东深厚的历史文化与民俗风情，如图 5-38、图 5-39 所示。据清代胶东风俗，新婚人家的长辈往往根据新娘所剪的窗花来判断新娘的巧拙，因此，姑娘在出嫁前学剪纸也和学习缝纫和刺绣一样认真。所谓"二八闺秀绣罗衫，巧剪花样百家传"，故胶东妇女剪纸的技艺很精，剪细密窗花时除上面有一张熏样外，下面只垫二三层薄红纸，剪的纹样细腻而不走样。胶东称手巧的女子为"伎俩人"，她们根据胶东的窗户多是细长条形的格子，采用化整为零的方法把大的构图分割成条形剪出，再贴到窗户上组合成一个完整的画面，如图 5-40 至图 5-43 所示。

胶东剪纸是生长在中国传统剪纸这块肥沃土壤上的一朵奇葩，无论是其基本精神、审美要求抑或是其表现手法，都深受中国传统礼教、信仰、风格和地理环境的影响和制约，形成了一种特有的风格。它们有着一脉相承的血肉联系。

 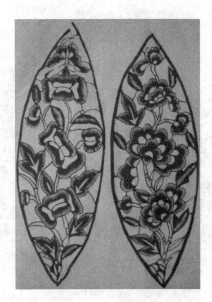

图 5-38　胶东剪纸(1)　　　　　　　　　图 5-39　胶东剪纸(2)

图5-40　胶东剪纸 窗心《百鸟朝凤》

图5-41　胶东剪纸 窗心《蝙蝠》

图5-42　胶东剪纸 窗心《荷花佛手》

图5-43　胶东剪纸《苏小妹三难新郎》

2.南方派

1)广东·佛山剪纸

广东剪纸主要包括流传于佛山地区的佛山剪纸、流行于潮汕地区的潮阳剪纸和流传于潮州地区的潮州剪纸。广东剪纸的手法分为剪和刻两大类。剪的多为随意剪制，每次两三张，如礼品花、灯花、乞巧节的烛台花、香案花、饼花等即以此法制成；刻的每次可刻20至30张，粗犷的图案每次可刻50至100张不等，便于大量复制。佛山剪纸据说源自中原，结合当地民俗风情及手工业、商业而发展起来，至清代已逐步成行成市，并出现了行会组织。佛山剪纸（图5-44至图5-47)分为纯色剪纸、衬料剪纸、写料剪纸、铜凿剪纸四大类，其用料又可分纯色料、纸衬料、铜衬料、染色料、木刻套印料、铜写料、银写料、纸写料、铜凿料等九种。

图5-44　佛山剪纸(1)

图5-45　佛山剪纸(2)

图 5-46　佛山剪纸《万象春》

图 5-47　佛山剪纸 金铜凿作品《乐鱼图》

佛山人一年四季都有以剪纸作为装饰用品的习惯，可以说，佛山剪纸多数是为当地人的生活尤其是为各种民俗活动服务的。佛山剪纸的题材绝大多数是花鸟虫鱼、戏曲人物和民间故事，如图 5-48、图 5-49 所示，如"龙""凤""鲤鱼""孔雀""和合二仙""六国封相""嫦娥奔月""八仙闹东海"等。喜庆吉祥、驱邪纳福、多子长寿等是永恒的主题，在民间极受欢迎，长期流行不衰，如图 5-50 至图 5-55 所示。郭沫若先生曾赋诗："曾见北国之窗花，其味天真而浑厚，今见南方之刻纸，玲珑剔透得未有，一剪之巧夺神州，美在民间永不朽。"一剪一刻，道出了南北剪纸工艺的不同特点。

图 5-48　鲤鱼主题的佛山剪纸

图 5-49　蝴蝶主题的佛山剪纸

图 5-50　佛山剪纸《岭南醒狮》陈永才

图 5-51　佛山四屏剪纸《花鸟》梁朗生

图 5-52　佛山剪纸《开平碉楼》饶宝莲

图 5-53　佛山剪纸《客家土围楼》饶宝莲

图 5-54　佛山剪纸《西樵山顶赛龙舟》张拔、潘保琦

5-55　佛山剪纸纸衬《迎风飞燕》潘保琦

佛山剪纸具有产业化的传统，加强对其挖掘和保护，将有助于研究珠江三角洲民俗活动和民间文化形态，同时还可以繁荣民间文化市场，增强地域文化特色。但目前佛山剪纸专业人员队伍青黄不接，最具特色的铜凿剪纸由于工具散失、主要材料铜箔不再生产而无法制作，加上老艺人退休或病故，许多传统技艺面临失传的危险，亟待拯救。

2）湖北·沔阳雕花剪纸

湖北沔阳现为仙桃市，不仅以"鱼米之乡"闻名于世，而且民间艺术灿烂夺目。雕花是仙桃人对剪纸的俗称，沔阳雕花剪纸（图 5-56、图 5-57）具有浓郁的地方特色，在海内外小有名气。

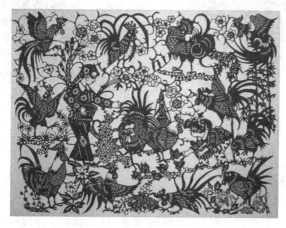
图 5-56　沔阳雕花剪纸(1)

图 5-57　沔阳雕花剪纸(2)

北方剪纸多为女性所作,而沔阳雕花剪纸是男雕女绣,雕刻剪纸的女性极少。沔阳雕花剪纸是民间艺人们用刻刀和白纸在蜡盘上雕刻的绣花纹样(俗称"花样子"),一般可重叠一二十层白纸雕刻,使用的刻刀多为闹钟发条和手术刀加工而成的。蜡盘由菜油、白蜡、香炉灰合成物盛于小木圆盘中组成。"花样子"一般用于鞋、鞋垫、帽、枕头、涎兜、帐飘、帐帘、门帘等,多为寓意吉祥和瑞庆的图案,如喜鹊登梅、龙凤呈祥、鸳鸯戏水、金鱼闹莲、鹿鹤同春、鲤鱼跳龙门、狮子滚绣球等。服饰剪纸多用红色花线刺绣,特别是婚俗剪纸中,全是大红色,增添了喜庆气氛。因为沔阳地处荆楚,其剪纸艺术也保持了楚文化的风格,多有以凤凰为主体的花样,如丹凤朝阳、双凤朝阳、凤戏牡丹、双凤双喜、龙凤呈祥、凤凰展翅、龙凤双全、百鸟朝凤、龙飞凤舞、彩凤双飞、凤凰于舞、凤凰来仪、凤友鸾交、鸾凤和鸣等。剪纸中凤凰的姿态多样,表现出一种自信、向上、健美及生机勃勃的活力。

沔阳雕花剪纸与北方剪纸的粗犷、奔放相反,显得精细入微,如图5-58至图5-63所示。首先是构图丰满,运用散点透视,在平面上表现立体人物,刚柔相间、黑白对比、虚实相生,因此人物形神兼备。其次是线条流畅、圆润,阴刻、阳刻并用,镂空、留实俱佳。破工,又称插刀,指的是艺人用刻刀在剪纸作品适当的部位,一刀一刀地插出放射形的图形来,或者以插刀走边,对人物的须发、服装,动物的羽毛的纹式进行美化,技法尤为精巧,具有独特的装饰风格和浓郁的乡土气息。

图5-58　沔阳雕花剪纸　水浒人物(1)　　图5-59　沔阳雕花剪纸　水浒人物(2)　　图5-60　沔阳雕花剪纸　水浒人物(3)

图5-61　沔阳雕花剪纸　八仙(1)　　图5-62　沔阳雕花剪纸　八仙(2)　　图5-63　沔阳雕花剪纸　八仙(3)

3)福建·漳浦剪纸

福建各地的剪纸有不同的特点,剪纸的作用也很广泛,其中漳浦剪纸(图5-64至图5-69)以其独特的艺术风格、浓烈的原始趣味和稚拙美感,在中国民间艺术中占有一定位置。福建漳浦剪纸艺术源远流长,唐宋以来非常活跃,据《漳浦县志》记载:"元夕自初十放灯至十六夜,乃已神祠家庙,或用鳌山运傀儡,张灯烛,剪采为花,备极工巧"。

第5章 璀璨的民间艺术

图 5-64 漳浦剪纸(1)

图 5-65 漳浦剪纸(2)

图 5-66 漳浦剪纸(3)

图 5-67 漳浦剪纸(4)

图 5-68 漳浦剪纸(5)

图 5-69 漳浦剪纸(6)

说到漳浦剪纸,被合称为闽南"四大神剪"的陈金、黄素、林桃、陈匏来四位已经过世,她们不仅是南方剪纸艺术流派的杰出代表,更是真正的农民和渔民,她们以无声的艺术语言和成熟精湛的手法,给剪纸艺术留下了弥足珍贵的传世之作,也影响了一代代艺人。漳浦剪纸有着多元的创作风格。陈金、黄素在继承漳浦剪纸的基础上,借鉴传统刺绣表现手法,创造了"排剪"技法,形成漳浦剪纸构图丰富匀称、线条繁复细腻的写实特色;林桃、陈匏来立足本土,注重主观想象,开创了漳浦剪纸艺术构图奇巧、古拙抽象的写意风气,特

别是林桃,被艺术界称为"中国民间毕加索"。如今,漳浦县拥有近千人的剪纸作者队伍,老、中、青、少,各显神通,陈秋日、高少苹、欧阳艳君、李小燕、陈燕榕、卢淑蓉、游金美等剪纸艺人,吸纳大江南北各种艺术流派的营养,与时俱进,其作品各具特色,如图5-70至图5-75所示。

图5-70 剪纸人物《惠安女》(1)

图5-71 剪纸人物《惠安女》(2)

图5-72 剪纸动物《并驾齐驱》

图5-73 剪纸动物《双狮》

图5-74 《大获渔利》陈秋日

图5-75 《花团锦簇》陈燕榕

从工艺上来说,漳浦剪纸以构图丰满匀称、对称平衡,线条连贯简练、连接自然、细腻雅致著称。在表现手法上,以阳剪为主,阴剪为辅,阳剪和阴剪互为补充,密切配合,使整个画面主次分明,错落有致,富有层次感。在色彩上,以单色为主,在对比色中求协调,具有强烈的工艺装饰效果。

4）江苏·扬州剪纸

扬州是中国剪纸流行最早的地区之一，唐宋时期就有"剪纸报春"的习俗。扬州人在立春之日剪纸为花，做成春蝶、春线、春胜等样式，"或悬于佳人之首，或缀于花下"，观以为乐。另外还剪制纸钱、纸马等，专门用于祭奠。至清代，扬州商业兴盛，剪纸艺人亦数量大增，嘉庆、道光年间的著名剪纸艺人包钧技艺超群，有"神剪"之誉，他的《十二生肖》如图5-76所示。扬州的剪纸艺人还根据需要创作绣品底样，大至门帘帐沿、被服枕套，小至镜服香囊、绢帕笔袋。有绣花必有纸样，扬州人称剪纸样的艺人为"剪花样的"。

图5-76 《十二生肖》包钧

扬州剪纸线条清秀流畅，构图精巧雅致，形象夸张简洁，技法变中求新，形成了特有的"剪味纸感"和艺术魅力，如图5-77至图5-79所示，为中国南方民间剪纸艺术的代表之一。其用纸以安徽手抄宣为主，厚薄适中，无色染，质地平整。

图5-77 《剪纸之歌（之一）》郭梅花　　图5-78 《古韵》张慕莉　　图5-79 《果园明珠》张秀芳

现代扬州剪纸的主要传承人为张金盛（艺名"老张三麻子"）和张永寿（艺名"小张三麻子"）父子俩。张永寿从艺七十多年，其剪纸已从实用性的花样转为富有装饰性的主题创作，作品显现出写实、变化、概括、夸张的风格特点，他总结有"圆如秋月、尖如麦芒、方如青砖、缺如锯齿、线如胡须"等剪纸要诀，为后辈剪纸艺

人留下了宝贵的"创作经"。张永寿毕生创作了数千件作品,其中百幅剪纸集《百花齐放》《百菊图》《百蝶恋花图》等艺术价值极高,被人们称为"剪纸艺术中的观止之作",如图5-80至图5-82所示。民间艺人李孟生,师承张永寿,是中国南方派剪纸艺术的传承人,他潜心剪纸半个世纪,硕果累累,如图5-83至图5-85所示。

图5-80 《百花齐放(之一)》张永寿　　图5-81 《百菊图(之一)》张永寿　　图5-82 《百蝶恋花图(之一)》张永寿

图5-83 李孟生剪纸作品(1)　　图5-84 李孟生剪纸作品(2)　　图5-85 李孟生剪纸作品(3)

5) 浙江·乐清剪纸

乐清市位于浙江省东南部沿海地区,乐清细纹刻纸是当地流传的一项绝艺,起源于海洋文化信仰,其中附加的文化价值,具有十分重要的研究意义。特别是细纹刻纸窗花(图5-86至图5-88),其发展过程本身就是一个不断整合创新的过程,它对我国其他民间艺术的发展也有一定的促进作用。

图5-86 乐清细纹刻纸窗花(1)　　图5-87 乐清细纹刻纸窗花(2)　　图5-88 乐清细纹刻纸窗花(3)

乐清剪纸源于乐清民间剪纸"龙船花"(图5-89),至今已有700多年的历史。据《乐清县志》记载,元代大德年间,"社里笙歌达旦,通衢剪彩为众共赏,与民同乐"。每年正月十五,乐清乡间各地都有龙船灯巡游。龙船纸扎和细纹刻纸是龙船灯的基本工艺和装饰手段,早期龙船灯上的细纹刻纸是单纯的几何图案,后发展出花卉、鸟兽、山水、戏曲人物、神话故事等内容,代表作有《九狮图》(图5-90)、《八角双鱼》(图5-91)等。龙船花像玻璃一样贴遍龙灯四周,平龙纯以龙船花贴成,一架平龙的左、右以及后方共要贴龙船花318张,里面还要先贴四层较简略的称为"通出"的龙船花1272张,所以那时龙船花的用量非常大。首饰龙以装饰人物为主,相对来说,所贴龙船花较少。

龙船花所刻的纹样以直线条组合的二方连续、四方连续的几何图形为主,这些图形名目繁多,有正字形、人字形、斜纹形、喜字形、寿字形、菊花形、葵花形、田交形、空肚十、龟背、单路锁、双路锁、勾之形、鱼鳞纹等60多种,如图5-92、图5-93所示。

图5-89 龙船花

图5-90 细纹刻纸《九狮图》

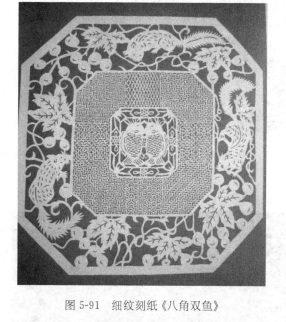

图5-91 细纹刻纸《八角双鱼》

图5-92 龙船花纹样(1)

图5-93 龙船花纹样(2)

乐清细纹刻纸刀法精妙入微，挺拔有力，图案线条细如发丝，工而不腻，纤而不繁，表现力十分丰富，被誉为中国剪纸的南宗代表。采用纤绣法刻纸，在彩纸上进行平面艺术造型，最大的特点是以"刻"代"剪"，具有纤细优美、严谨细腻的特色。其作品如图5-94至图5-99所示。细纹刻纸技艺难度大，短时间内难以掌握，一般要有数十年的雕刻经验才能创作出精美的作品。

图 5-94 《虎》伍温敏

图 5-95 《一帆风顺》余忠惠

图 5-96 《连年有余》陈余华

图 5-97 《清趣图》金钱妹

图 5-98 《狮球图》郑元逊

图 5-99 《鱼跃龙门》林帮栋

5.2 年画艺术

5.2.1 年画的题材和种类

年画是我国一种古老的民间艺术,它起源于古代的桃符,后演变为民间传说中的神荼、郁垒捉鬼饲虎的门神画,又逐渐发展为年画,并成为传统风俗传世。年画在东汉、六朝时已经流行于民间,宋代出现了木版印刷年画,产量提高,年画开始兴盛。但在清之前年画还被笼统地称为"画贴、欢乐图、画张、纸画儿"等,清李光庭在《乡言解颐》中正式使用了"年画"一词,沿用至今。旧年画因画幅大小和加工多少而有不同称谓。整张大的称为"宫尖",一纸三开的称为"三才",加工多而细致的称为"画宫尖、画三才",颜色上用金粉描画的称为"金宫尖、金三才",六月以前的称为"青版",七、八月以后的称为"秋版"。年画的色彩大多以浓重的纯色为基调,色彩鲜明,创作手法多种多样,具有浓郁的民间浪漫色彩。

年画的题材大致涉及神仙与吉祥物、娃娃和美人、故事传说和世俗生活等方面,人们往往通过这些题材,表达对美好生活的愿望以及道德教育的传承。从种类上看,年画大致可分为门神、吉庆、风情、戏曲、符像和杂画这六大类。门神是年画中最早也是最主要的一个类别,如图 5-100、图 5-101 所示;吉庆年画(图 5-102、图 5-103)直接表达了百姓对美好生活的向往;风情年画(图 5-104、图 5-105)多充满浓郁的生活气息,是民间艺术家对现实生活的写照;戏曲年画(图 5-106、图 5-107)主要表现戏曲故事,形式类似于连环画、组画或者文学插图;符像年画(图 5-108 至图 5-110)具有较强的宗教内涵,后又被附加了为民众驱邪祈福的意义;杂画年画包括灯画、窗画、拂尘纸、桌围画、糊墙纸、布画、花鸟字以及月份牌年画(图 5-111 至图 5-113)等。年画艺术,是中国社会的历史、生活、信仰和风俗的反映。中国民间年画几乎是中国民俗文化的图解,由年画可以认识全部的中国民间情况。

图 5-100　门神《方弼 方相》

图 5-101　门神《秦琼 尉迟恭》

图 5-102　吉庆年画《五福临门》

图 5-103　吉庆年画《连年有余》

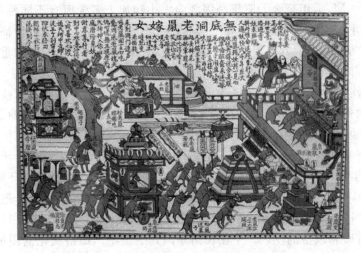
图 5-104　风情年画《无底洞老鼠嫁女》

图 5-105　风情年画《倩女寻梅》

图 5-106　戏曲年画《水漫金山》　　　　　图 5-107　戏曲年画《决战长坂坡》

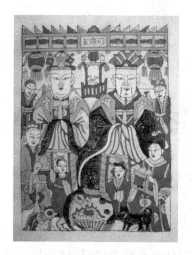 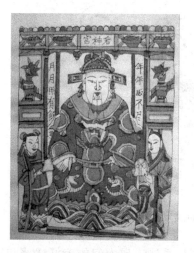 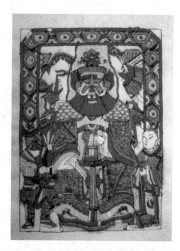

图 5-108　符像年画《八口灶王》　　图 5-109　符像年画《仓神》　　图 5-110　符像年画《龙王爷》

图 5-111　月份牌年画(1)　　　图 5-112　月份牌年画(2)　　　图 5-113　月份牌年画(3)

5.2.2 年画的产地及作品欣赏

清康熙、雍正、乾隆年间，全国各地的年画作坊日益发展。到晚清时天津杨柳青、山东杨家埠、苏州桃花坞并称年画的三大产地，此外河北武强、广东佛山、四川绵竹、山西平阳、河南朱仙镇的年画也负有盛名。

1. 天津杨柳青年画

天津杨柳青年画属于木版印绘制品，是著名的中国民间木版年画之一，与苏州桃花坞年画并称"南桃北柳"。杨柳青镇位于南北交通要道，因而当地人的生活习俗既有北方的风格，又有南方的味道。杨柳青年画继承宋、元绘画传统，吸收了明代木刻版画、工艺美术、戏剧舞台的形式，采用木版套印和手工彩绘相结合的方法，画面色彩明显，柔丽多姿，画风高古俊逸。这类年画以宣纸印刷，用中国画彩料，色彩年久不褪不变，大多构图丰满，线条工整，色彩鲜艳，在人物的头部、脸部等重要部位，多以金色晕染。杨柳青年画既有版画的刀法韵味，又有绘画的笔触色调，构成与一般绘画和其他年画不同的艺术特色，自成一格，如图5-114、图5-115所示。

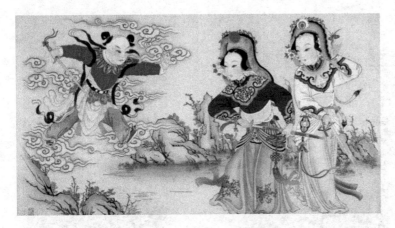

图5-114 天津杨柳青年画(1)

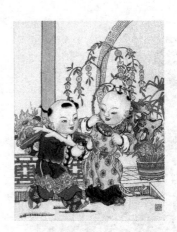

图5-115 天津杨柳青年画(2)

杨柳青年画通过寓意、写实等多种手法表现人们的美好情感和愿望，题材内容极为广泛，诸如历史故事、神话传奇、戏曲人物、美人胖娃（图5-116、图5-117）、世俗风情（图5-118、图5-119）、山水花鸟等，特别是那些与生活密切关联的题材（图5-120），以及带有时事新闻性质的题材（图5-121）等，不仅富有艺术欣赏性，而且具有珍贵的史料研究价值。如年画《连年有余》（图5-122），画面上的娃娃"童颜佛身，戏姿架"，怀抱鲤鱼，手拿莲花，取其谐音，寓意生活富足，其已成为年画中的经典，广为流传。

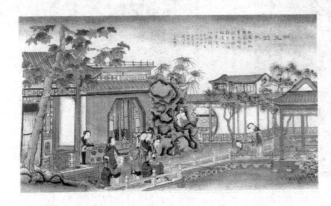

图5-116 美人题材的天津杨柳青年画

图5-117 胖娃题材的天津杨柳青年画

图 5-118 世俗风情题材的天津杨柳青年画(1)

图 5-119 世俗风情题材的天津杨柳青年画(2)

图 5-120 生活题材的杨柳青年画

图 5-121 时事新闻题材的天津杨柳青年画

图 5-122 经典天津杨柳青年画《连年有余》

2. 山东杨家埠年画

山东潍坊杨家埠年画始创于明末，全以手工操作并用传统方式制作，发展初期受到天津杨柳青年画的影响，于清代光绪年间达到鼎盛期，有"画店百家，画种上千，画版数万"之说，风行于黄河下游一带。其中最

大的东大顺画店拥有画版300多套,年画百万余张。杨家埠年画题材广泛,想象丰富,重用原色,线条粗犷,风格纯朴,如图5-123至图5-126所示。

图5-123　杨家埠年画《十子闹春》

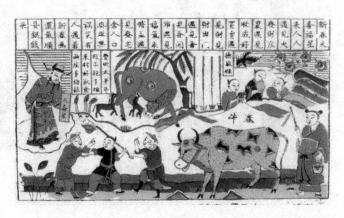

图5-124　杨家埠年画《春牛图》

图5-125　杨家埠年画《三羊开泰》

图5-126　杨家埠年画《一门三状元》

杨家埠年画重喜庆、浓彩、实用,多反映理想、风俗和日常生活,构图完整匀称,造型粗壮朴实,线条简练流畅。根据农民点缀生活环境的实际需要,表现内容丰富多彩,如图5-127至图5-133所示,有神像、门神、美人条、金童子、山水花鸟、戏剧人物、神话传说等,具有浓厚的民间风味、乡土气息和节日氛围,但喜庆吉祥是杨家埠年画不变的主题,表达了农民新春祈盼祥和欢乐、富贵平安的愿望。

图5-127　杨家埠年画《金玉满堂》(1)

图5-128　杨家埠年画《金玉满堂》(2)

图 5-129　杨家埠年画《刘海戏金蟾》　　　　图 5-130　杨家埠年画《麒麟送子》(1)

图 5-131　杨家埠年画《麒麟送子》(2)　　图 5-132　杨家埠年画《狮童进宝》(1)　　图 5-133　杨家埠年画《狮童进宝》(2)

3. 苏州桃花坞年画

苏州桃花坞的年画,其开业年代约在太平天国(1851—1864 年)以后,在技艺上直接得益于明清两代江南繁荣的文人书画艺术,历史、经济、文化与艺术的发展使得苏州桃花坞年画成为中国江南木版年画的中心,形成了与同时代其他地方木版年画明显不同的艺术风格。桃花坞年画,是孕育于才子佳人聚集地姑苏城的民间艺术,把文人画的风雅用民俗喜闻乐见的形式表现出来,源自对名人字画的复制。

桃花坞年画的制作分为三步:画稿、刻版、印刷。其中,画稿步骤尤为关键,年画要表达的题材、要表现的风格在画稿时就定下了基调,如图 5-134、图 5-135 所示。

图 5-134　桃花坞年画画稿(1)　　　　　　图 5-135　桃花坞年画画稿(2)

在艺术风格上，桃花坞年画构图丰富，色调艳丽，装饰性强，富有浓郁的生活气息。在人物塑造、刀法及设色上，桃花坞年画具有朴实、稚拙、简练、丰富的民间美术特色，如图5-136至图5-147所示。

图 5-136　桃花坞年画(1)

图 5-137　桃花坞年画(2)

图 5-138　桃花坞年画(3)

图 5-139　桃花坞年画(4)

图 5-140　桃花坞年画(5)

图 5-141　桃花坞年画(6)

图 5-142　桃花坞年画(7)

图 5-143　桃花坞年画(8)

图 5-144　桃花坞年画(9)

图 5-145　桃花坞年画(10)

图 5-146　桃花坞年画(11)

图 5-147　桃花坞年画(12)

4. 河南朱仙镇年画

河南朱仙镇年画历史悠久，在明清时期，朱仙镇就有300多家木版年画作坊，其作品畅销各地，开封地区的年画被统称为"朱仙镇木版年画"。朱仙镇年画影响了整个北方木版年画的艺术风格，构图古朴、夸张、粗犷、威猛，色彩鲜明，以橙、绿、桃红三色为主，还有其简洁、鲜艳、明快的手法等，都极具北方乡土味道，如图5-148至图5-150所示。

图 5-148　朱仙镇木版年画(1)

图 5-149　朱仙镇木版年画(2)

图 5-150　朱仙镇木版年画(3)

朱仙镇年画可分为两大类：一类是神祇年画（图5-151），如灶君神、天地神等；另一类是门神年画，朱仙镇年画中最多的就是门神年画（图5-152），门神以秦叔宝、尉迟敬德两位武将为主。在表现手法上，朱仙镇年画吸取了传统绘画技法及丰富多彩的装饰手法，创作出栩栩如生的人物，但对人物的衬景不作刻意描绘，恰到好处即可。朱仙镇年画对神祇的形象塑造特别突出头部形象，身体比例夸张，极具感染力。人物的面貌健美英俊而不带媚色，是朱仙镇年画最突出的特点，整个画面饱满、紧凑、严密，主次分明，主体突出，不烦琐，表现出匀实对称图案的装饰味道，如图5-153至图5-156所示。

图 5-151　朱仙镇神祇年画

图 5-152　朱仙镇门神年画

图 5-153　朱仙镇年画(1)

图 5-154　朱仙镇年画(2)

图 5-155　朱仙镇年画(3)

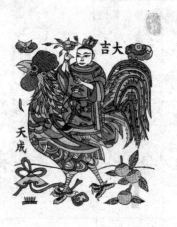
图 5-156　朱仙镇年画(4)

5. 广东佛山年画

广东佛山年画为当地一种特殊的艺术形式，反映了佛山本地文化的历史根源以及佛山传统民间绘画和印刷工艺的一些基本情况。佛山年画是中国岭南民俗文化的一朵奇葩，受岭南传统文化的影响，并迎合佛山人的审美情趣和生活习惯，因此，佛山年画的品种较少，以民间信仰神像画、岁时节令应景画、礼俗画居多，为百姓喜闻乐见。

佛山年画借鉴和吸取了佛山民间剪纸、染色纸、铜凿写衬、木版花纸、神衣、门盏花钱等地方民间艺术的制作技巧，在色彩上大面积使用红丹、绿、黄、黑等大色块套印，画面富丽堂皇，熠熠生辉。此外，由于广东文化尚红，认为红色代表生命力旺盛和生意红火，所以红彤彤的色彩是佛山门神年画最突出的地方特色，使用佛山本地生产的有"万年红"美称的大红、丹红色作门画衬底（图 5-157），华丽且增添喜庆吉祥的气氛。同时，在人物盔甲、袍带上绘金银图案纹样（图 5-158），更突出了佛山门画独有的岭南艺术特色。

图 5-157　佛山年画"万年红"衬底　　　　　　图 5-158　佛山年画金银图案纹样

佛山年画形象精细，线条粗犷简练、刚劲有力，构图饱满，富有装饰性，这又是明显区别于其他各地年画的特点。其精细显其入微，饱满寓其祥瑞，粗犷示其力量，刚劲露其个性，极具浓郁的地方特色，如图 5-159 至图 5-162 所示。

图 5-159　佛山年画(1)　　　图 5-160　佛山年画(2)　　　图 5-161　佛山年画(3)

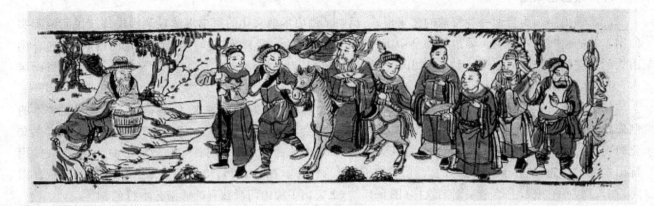

图 5-162　古版佛山年画《文王渭水访贤》

5.3　皮影艺术

5.3.1　皮影戏的演化与分类

皮影戏，发源于我国西汉时期的陕西，距今已有1000多年的历史，是世界上最早由人配音的活动影画艺术，有人认为皮影戏是现代电影的"始祖"。中国皮影艺术从13世纪起，随着军事远征和海陆交往，相继传至亚欧各国，成为我国历史悠久、流传甚广的一种民间艺术。从明末至清末，中国皮影戏艺术发展到了鼎盛时期。

由于皮影戏在我国流传地域广阔，在不同区域的长期演化过程中，其音乐唱腔的风格与韵律都吸收了各自地方戏曲、曲艺、民歌小调等各种音乐体系的精华，从而形成了异彩纷呈的众多流派。比较著名的有唐山皮影戏、冀南皮影戏、孝义皮影戏、复州皮影戏、海宁皮影戏、江汉平原皮影戏、陆丰皮影戏、华县皮影戏、华阴老腔、阿宫腔、弦板腔、环县道情皮影戏、凌源皮影戏等。

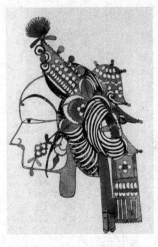

图 5-163　皮影脸谱(1)

5.3.2　皮影造型的风格特征

为了适于皮影戏的幕影表现形式，皮影的造型形成了一套完整的美学模式，具有其独特的美学特点。皮影中的脸谱、人物造型均平面化、艺术化、卡通化、戏曲化，如图 5-163 至图 5-166 所示。

总体来说，皮影人物的造型具有地域性特征。

以陕西皮影为代表的中国西北部地区传统皮影如图 5-167 至图 5-169 所示，其人物造型的特点是精细秀丽。对生、旦采用阳刻空脸，高额头、直鼻梁、点红小口，细眉细眼。面容轮廓线不涂色，人物的长须长发常是用真头发贴上去的，身条纤瘦，莲指修长。男角靴底是前脚平后脚翘，带有动感。

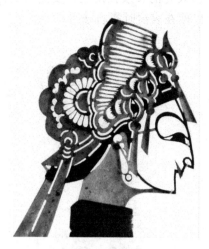
图 5-164 皮影脸谱(2)

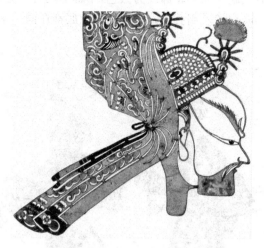
图 5-165 皮影脸谱(3)

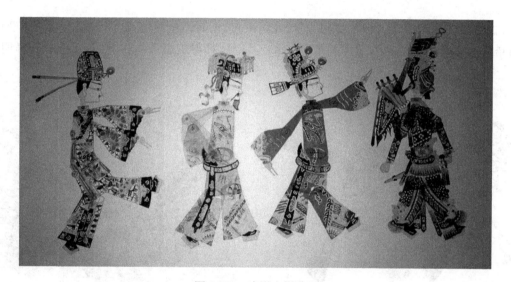
图 5-166 皮影人物造型

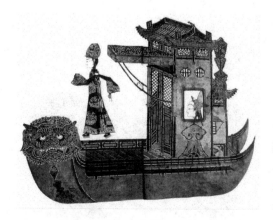
图 5-167 陕西皮影(1)

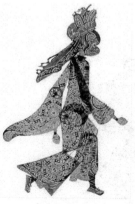
图 5-168 陕西皮影(2)

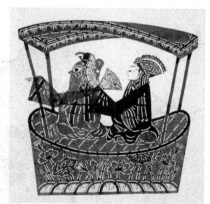
图 5-169 陕西皮影(3)

而以河北皮影为代表的中国东北部地区的传统皮影如图 5-170、图 5-171 所示，人物造型的特点是淳朴粗犷而不失典雅。人物身条浑厚，手指若伸若握，抽象简洁。生、旦阳刻空脸，脸形为"6"字形，通天鼻，红唇

尖翘,环眉凤眼。面容轮廓线为黑色,于幕前观看十分清晰透亮。人物的长须长发也是皮刻而成,除甩发用黑线制作外,一般不用真发。男角两脚靴底都在同一水平线上,以便在表演时静动分明。

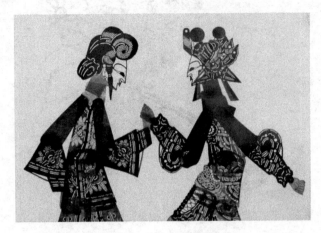

图 5-170　河北皮影(1)

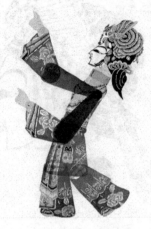

图 5-171　河北皮影(2)

除了人物造型以外,皮影戏中还有龙凤禽兽、花树虫鱼、山石门景、亭台殿阁、军帐兵器、陈设用具、车船马轿、城桥塔寺等影偶,如图 5-172 至图 5-177 所示。其造型都与皮影人物相谐调,无不透着鲜明的皮影艺术特色。

图 5-172　皮影影偶造型(1)

图 5-173　皮影影偶造型(2)

图 5-174　皮影影偶造型(3)

图 5-175　皮影影偶造型(4)

图 5-176　皮影影偶造型(5)

图 5-177　皮影影偶造型(6)

5.3.3　皮影戏代表剧目

皮影戏又称"影子戏"或"灯影戏",通常以兽皮或纸板做成的人物剪影来表演故事,是一种民间戏剧。表演时,艺人们在白色幕布后面,一边操纵影人,一边用当地流行的曲调讲述故事,同时配以打击乐和弦乐,有浓厚的乡土气息。在过去还没有电影、电视的年代,皮影戏曾是十分受欢迎的民间娱乐活动。由于皮影戏中车船马轿、奇妖怪兽都能上场,飞天入地、隐身变形、喷烟吐火、劈山倒海都能表现,还能配以各种特技操作和声光效果,所以演出大型神话剧的奇幻场面之绝,在百戏中非皮影戏莫属。

皮影戏有历史演义戏、民间传说戏、武侠公案戏、爱情故事戏、神话寓言戏、时装现代戏等,无所不有。折子戏、单本戏和连本戏的剧目繁多,数不胜数。通常皮影戏剧目幕布的规格为 130 cm×180 cm。

1. 三顾茅庐

《三顾茅庐》(图 5-178)是《三国演义》剧中一折,讲述了刘备为兴汉业,三次赴南阳卧龙岗拜访诸葛亮,诸葛亮为其诚心所感动,便邀他弟兄三人至草堂共论天下大事,事后诸葛亮出山辅佐刘备,奠定了魏、蜀、吴三国鼎立的形势。

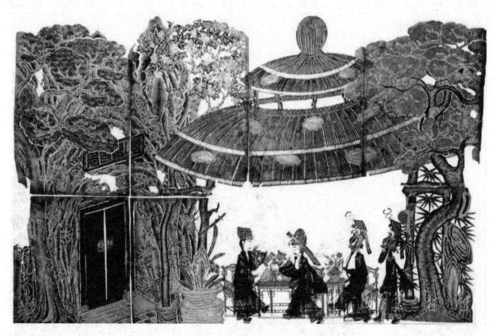
图 5-178　《三顾茅庐》佚名(清)节选

2. 刘金定招亲

《刘金定招亲》(图5-179)属于陕西东路皮影戏,讲的是宋太祖赵匡胤征伐南唐,中了李惠王的都督余洪的空城计,被困寿州,其部将高怀德等被擒,高怀德之子高俊宝得知消息即前往投君救父;高俊宝途经双锁山时,见山旁的木排上有山寨女寨主刘金定的题诗,自言学武下山,要与俊宝成婚;高俊宝大怒,将诗削去,刘金定得报下山,与高俊宝交锋,不敌,遂用法术将高俊宝连擒几次,高俊宝最终允婚。

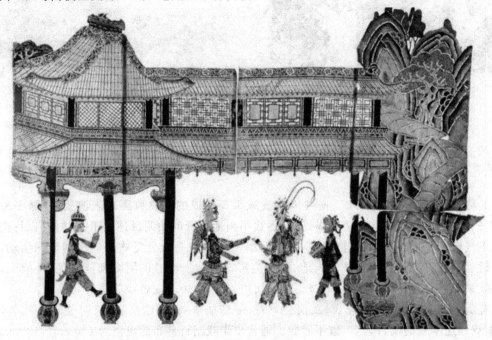

图5-179 《刘金定招亲》佚名(清)节选

3. 混元盒

《混元盒》讲的是明代监生赵国盛见一美人,知是狐,醉以酒,盗狐之丹吞服,后得中,巡视江西,青石、白石二妖为狐报仇,盗其官印,并借机破张天师符印法力,被天师烧死;赵国盛反诬天师以邪术害人,上奏,皇帝召天师进京质询,途中又被群妖所害,天师赖混元盒将其制服;皇帝问罪于赵国盛,赵国盛畏罪潜逃。图5-180为天师金殿见驾场面。

图5-180 《混元盒》佚名(景:明。人物:清)节选

4. 火焰山

《火焰山》(图 5-181)是《西游记》剧中一折,又名"三盗芭蕉扇"。唐僧师徒来到火焰山,无法前行,向铁扇公主借扇,铁扇公主因其子红孩儿被观音收去而对唐僧师徒怀恨在心,用扇将悟空扇晕。幸得灵吉菩萨定风丹一粒。铁扇公主扇之不动,心生诡计,借扇于孙悟空,结果火越扇越旺。最后孙悟空请天兵天将相助,将牛魔王收服,取得宝扇,穿过火焰山,师徒四人继续西行。

图 5-181 《火焰山》佚名(清)节选

5. 水漫金山

《水漫金山》(图 5-182)是《白蛇传》剧中一折。金山寺主持法海用计骗许仙上金山寺烧香还愿,并强迫其留在寺中出家为僧。白娘子与小青来到寺前讨要许仙,与法海言语不和,小青拔剑与法海动武,法海念咒请来四大天王等护法。无奈,小青引发大水,众水族前来助战,水漫金山寺。

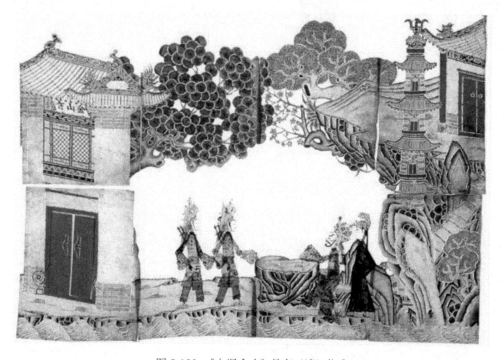

图 5-182 《水漫金山》佚名(清)节选

6. 八仙过海

《八仙过海》(图 5-183)又名"浮东海"。八仙是我国古代神话传说中的八位神仙,即铁拐李、汉钟离、吕洞宾、张果老、何仙姑、蓝采和、韩湘子、曹国舅。八仙赴蟠桃盛会,为王母娘娘祝寿,归来行至东海,每人将自己的宝物化作渡海神兽,漂洋过海,各显神通。

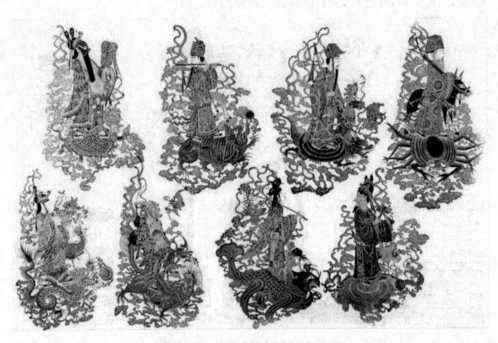

图 5-183 《八仙过海》佚名(清)节选

第 6 章　中华园建之美

6.1　古典园林建筑的分类和分布

6.1.1　古典园林建筑的分类

1. 园林建筑的定义

园林建筑是人们在一定空间内经过精心设计,运用各种造园手法将建筑、山、水、植物等加以构配而组合成的源于自然又高于自然的有机整体,将人工美和自然美巧妙结合,是建筑、山池、园艺、雕刻、绘画、诗文等多种艺术的综合体,具有可游、可居、可观的功能。园林建筑不仅具有不可替代的功用价值,同时也是特定历史时期的政治、经济和文化权力的象征,还代表着一种精神境界,是人、物、景的完美结合,力求取法自然、人工天成。我国现存的古典园林中保存的大量的技术高超、风格独特、艺术精湛的建筑艺术瑰宝,在世界建筑史上自成系统,独树一帜,是灿烂辉煌的汉民族文化遗产中的一颗明珠。中国古典园林被誉为"世界园林之母",其造园手法一直被西方国家所推崇和模仿。

2. 古典园林建筑

按照建筑功能分类,中国古典园林建筑有厅、堂、馆、楼、阁、轩、斋、榭、舫、亭、廊、塔、桥、墙等多种类型。

1) 厅

厅是用于会客、宴请、议事、观赏花木或欣赏小型表演的建筑,它在古代园林宅第中发挥公共建筑的功能。厅一般布置于居室和园林的交界部位,既与生活起居部分有便捷的联系,又有极好的观景条件。它不仅要求较大的空间,以便容纳众多的宾客,还要求门窗装饰考究,建筑总体造型典雅、端庄,厅前广植花木,叠石为山。一般的厅都是前后开窗设门,但也有四面开门窗的四面厅,如图 6-1、图 6-2 所示。

2) 堂

《园冶》记载:"古者之堂,自半已前,虚之为堂。堂者,当也。为当正向阳之屋,以取堂堂高显之义。"古代一般将屋前面的半间空出作为堂。"堂"即"当"的意思,位于当中的位置,向阳之屋,有"高大、开敞"之意。堂在古典园林建筑中往往为主体建筑,为园的中心空间,如图 6-3 至图 6-5 所示。

图 6-1 扬州何园船厅

图 6-2 恭王府萃锦园蝠厅

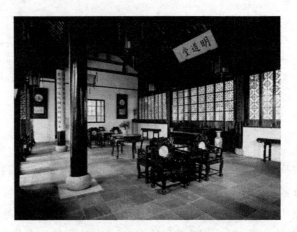

图 6-3 苏州沧浪亭明道堂

图 6-4 苏州网师园万卷堂

图 6-5 苏州狮子林燕誉堂

3）馆

《园冶》记载"散寄之居，曰'馆'，可以通别居者。今书房亦称'馆'，客舍为'假馆'。"意思是暂时寄居的地方称为馆，馆也可以解释为另一个住所；现在的书房也称为馆，客舍则称为"假馆"。古典园林建筑中的馆，有可居性，也可供人在此读书、作画。在建筑的体量上，馆处于厅、堂与亭、榭之间，属于中等大小的建筑物。馆的规模虽然不及堂，但比堂更有人情味。其建筑尺度宜人，空间有灵动性，形态不一定庄重，有时表现出欢乐的情趣，如图6-6、图6-7所示。

图 6-6　留园五峰仙馆

图 6-7　清风池馆

4）楼

楼是两层以上的房屋。楼的位置在明代大多位于厅、堂之后，在古典园林建筑中一般用作卧室、书房，或用来观赏风景。由于楼高，故楼也常常成为园中一景，尤其在临水背山的情况下更是如此，如图 6-8、图 6-9 所示。

图 6-8　湖南岳阳楼

图 6-9　苏州拙政园见山楼

5）阁

阁是高耸的建筑物，平面为方形或多边形，四面开窗，一般用来藏书、观景，也用来供奉巨型佛像。人们登阁，可以极目四野，景观非凡。苏州拙政园里有浮翠阁（图 6-10）、留听阁，留园里有远翠阁（图 6-11），狮子林里有问梅阁、修竹阁；扬州个园里有住秋阁；杭州孤山西冷印社有四照阁；北京颐和园里有佛香阁，乾隆花园里有符望阁等，可谓不胜枚举。

楼、阁都为两层或两层以上的建筑，在型制上不易明确区分，如果追溯二者的历史渊源，可以看出它们的大致区别。《说文》中载"重屋曰楼"，《园冶》中载"阁者，四阿开四牖"，是指楼是一种"重屋"建筑，上下层全可以住人，而阁为四面都开窗的四坡顶建筑物，底层空着，上层做主要用途。阁一般都带有"平座"，这"平座"可能就是楼与阁的主要区别。

 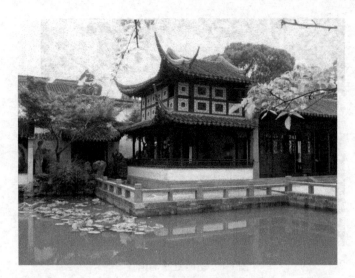

图 6-10　苏州拙政园浮翠阁　　　　　　　　　　图 6-11　苏州留园远翠阁

6）轩

"轩"有虚敞而又高举之意。《园冶》记载："轩式颇车,取轩轩欲举之意,宜置高敞,以助胜则称。"意思是说轩这种建筑形式像古时候的车,类似于车轩的高高昂首之势,取其虚敞而又高举之意,把建筑置于高旷之处,可以增添观景的效果。这里的"轩轩欲举",指虚敞而又高举。在古典园林中,常常将轩建在高旷、幽静的地方,形式上常以轩式建筑为主体,周围环绕游廊与花墙。庭院空间一般小巧精致,以近观为主,常以庭院内山石与花木之景形成该庭院的主要特色。有时也将轩式建筑成组布置,形成一个独立的小庭院,营造出清幽、恬静的环境,如图 6-12 所示。古典园林中轩这种建筑,形式甚美,但规模不及厅堂之类,而且其位置也不同于厅堂那样讲究中轴线对称布局,而是比较随意。

7）斋

斋,本是斋戒的意思,在宗教上指和尚、道士、居士的斋室。古典园林中的斋,是指具有书屋性质的建筑,是静心养性的地方,一般处于僻静、较封闭的小庭院中,与外界隔绝,相对独立。《园冶》记载："斋较堂,惟气藏而致敛,盖藏修密处之地,故式不宜敞显。"斋与堂的不同之处是斋聚气而足以敛神,令人有肃然起敬之意。由于斋为"藏修密处",即摒绝世虑,以隐而修之,所以其建筑形式大多不高大显露。私家宅园中的斋,多为家中孩子读书的地方。

不过北方皇家园林中以"斋"命名的建筑,一般是一个小园林建筑群,里面建筑的内容与形式比较多样,如北京香山见心斋（图 6-13）。

 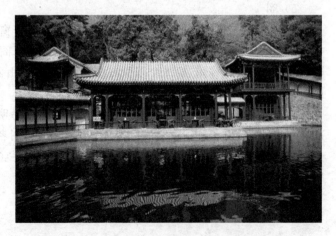

图 6-12　扬州个园宜雨轩　　　　　　　　　　图 6-13　北京香山见心斋

8) 榭

《园冶》记载："榭者，藉也。藉景而成者也，或水边，或花畔，制亦随态。"榭是一种借助于周围景色而见长的游憩建筑，一般是供游人休息、观赏风景的临水园林建筑。其典型形式是在水边筑平台，平台一部分架在岸上，一部分伸入水中。平台跨水部分以梁、柱凌空架设于水面上。平台临水部分围绕低平的栏杆，或设鹅项椅供游人坐憩凭依。平台靠岸部分建有长方形的单位建筑，而水的一侧是主要观景方向，常用落地门窗，开敞通透。游人既可在室内观景，也可到平台上游憩眺望，如图6-14、图6-15所示。屋顶通常采用造型优美的卷棚歇山式，檐角低平，简洁大方。

图6-14　晋祠碧流榭

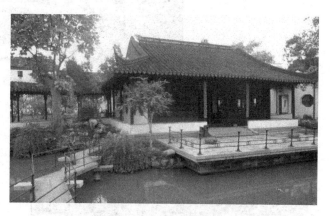
图6-15　怡园藕香榭

9) 舫

古典园林建筑中舫的概念，是从画舫而来的，指依照船的造型建在水面上的建筑，作游玩宴饮、观景、点景之用。舫的基本形式同真船相似，一般分为船头、中舱、尾舱三部分。船头做成眺台，作赏景用；中舱最矮，一般为下沉式，两侧有长窗，主要作休息、宴饮之用；后部尾舱最高，一般分为两层，下实上虚，上层状似楼阁，四面开窗以便远眺。舫的前半部多两面临水，船头常设有平桥与岸相连。舱顶一般做成船篷样，首尾处为歇山式样，轻盈舒展，成为古典园林建筑中的重要景观。舫是人们从现实生活中模拟、提炼出来的建筑形象，处身其中宛如乘船荡漾于水上，如拙政园"香洲"（图6-16）、怡园画舫斋、颐和园清宴舫（图6-17）、承德山庄云帆月舫等。

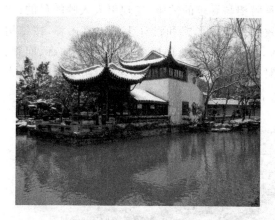
图6-16　拙政园"香洲"

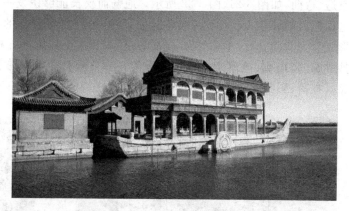
图6-17　颐和园清宴舫

10) 亭

亭是供游人休息和观景的古典园林建筑，同时作为园林中点景的一种形式，可建于园林的任何地方。它的特点是体积小巧，造型别致，常与山、水、绿化结合起来组景，如图6-18至图6-20所示。亭的形式各样，根据平面形状可分为圆亭、方亭、八角亭、矩形亭和三角亭，根据屋顶形状可分为歇山亭、攒尖亭，根据所处位置可分为廊亭、井亭、路亭、桥亭等，根据立体构形又可分为单檐亭、重檐亭和三重檐亭等类型。

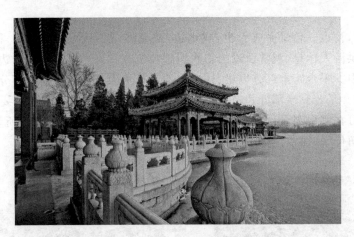

图 6-18　北京北海公园五龙亭

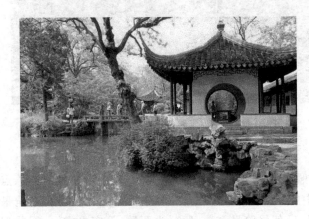

图 6-19　苏州拙政园别有洞天半亭

图 6-20　杭州西湖的湖心亭

11）廊

　　廊是亭的延伸，是一种"虚"的建筑形式，古典园林中的廊是指独立有顶的通道，包括回廊和游廊，具有遮阳挡雨、供游人小憩、组织景观、增加景深和引导游人等功能。廊的形式一般为一侧通透，另一侧为隔墙，利用列柱、横楣构成一个取景框架，形成一个过渡的空间，造型别致曲折、高低错落。其特点是通畅、狭长、空透、弯曲，如图 6-21、图 6-22 所示。通畅而狭长能够诱发一种盼望与寻求的欲望，实现引人入胜的目的；空透而弯曲能够使人欣赏到风格各异的景色，达到步移景异的效果。廊的形式和设计手法丰富多样，按结构形式分为双面空廊、单面空廊、复廊、双层廊和单支柱廊等五种，按造型及所处环境可分为直廊、曲廊、回廊、抄手廊、爬山廊、叠落廊、水廊、桥廊等。古典园林中的廊常配有带几何纹样的栏杆、坐凳、鹅项椅（即美人靠）、挂落、彩画；隔墙上常饰以什锦灯窗、漏窗、月洞门、瓶门等各种装饰构件。

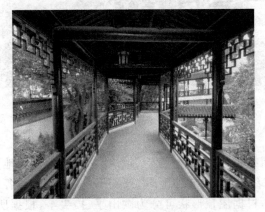

图 6-21　古松园复道廊

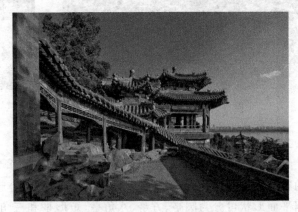

图 6-22　濠濮间爬山廊

12）塔

塔是重要的佛教建筑，是一种供奉或收藏佛舍利（佛骨）、佛像、佛经、僧人遗体等的高耸型点式建筑，又称"佛塔""宝塔"，在古典园林中往往是构图中心和借景对象，如图6-23、图6-24所示。其有楼阁式塔、密檐式塔、亭阁式塔、覆钵式塔、金刚宝座式塔、宝箧印式塔、五轮塔、多宝塔、无缝式塔等多种形态结构各异的塔系。建筑平面从早期的正方形逐渐演变成六边形、八边形乃至圆形，其建筑技术不断进步，结构日趋合理，所使用的材料也从传统的夯土、木材扩展到了砖石、陶瓷、琉璃、金属等。

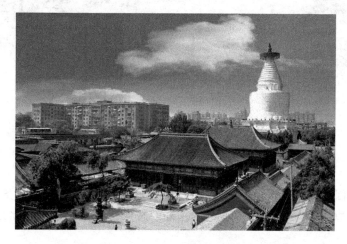

图6-23　北京妙应寺白塔

图6-24　寒山寺古塔

13）桥

桥在古典园林中不仅具有联系各景观节点、组织游览线路的水陆交通的作用，还有变换观赏视线、点饰环境和借景等作用。桥在造园艺术上的价值，往往超过其交通功能。桥的基本形式有平桥、拱桥、亭桥、廊桥、汀步等，如图6-25、图6-26所示。

图6-25　河北赵州桥

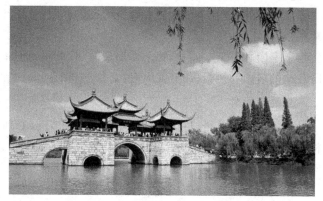

图6-26　扬州瘦西湖五亭桥

14）墙

墙在古典园林中起围合、分隔空间和遮挡劣景的作用，精巧的墙还可装饰园景。墙按照功能可分为外墙、内墙；按材料和构造可分为版筑墙、乱石墙、白粉墙等，分隔院落多用白粉墙，墙头配以青瓦，用白粉墙衬托山石、花木，犹如在白纸上绘制山水花卉，意境尤佳；按照造型可分为粉墙和云墙，粉墙外饰白灰以砖瓦压顶，云墙呈波浪形，以瓦压饰。此外，墙上常设洞门、漏窗以及砖瓦花格进行装饰，窗景多姿，墙顶、墙壁也常有装饰，例如，最有艺术特色的应是"龙墙"（图6-27、图6-28），即墙顶形似龙，弯弯曲曲，还做出龙头。

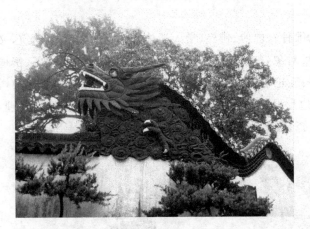
图 6-27　上海豫园龙墙(1)

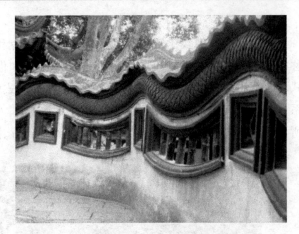
图 6-28　上海豫园龙墙(2)

6.1.2　古典园林建筑的分布

1. 北方皇家园林

北方园林，因地域宽广，所以范围较大；因大多为政治中心所在，所以建筑富丽堂皇；因自然气象条件所局限，河川湖泊、园石和常绿树木都较少，所以秀丽媚美则显得不足。北方园林的代表大多集中于北京、西安、洛阳、开封，其中尤以北京为典型。

皇家园林是帝王在其中生活起居、游憩的建筑物，如北京颐和园中有慈禧太后和光绪皇帝的寝宫，承德的避暑山庄是清朝皇帝避暑的离宫，除了居住，还要在此处理朝政、召见臣下、举行宴会等。

2. 江南私家园林

南方人口较密集，所以园林地域范围小；又因河湖、园石、常绿树较多，所以园林景致较细腻精美。其特点是明媚秀丽、淡雅朴素、曲折幽深，有层次感，但面积小，略显局促。南方园林的代表大多集中于南京、上海、无锡、苏州、杭州、扬州等地，其中尤以苏州为典型。江南私家园林大多跟住宅在一起，如果有远道而来的亲友，就在园中找一处房屋安置。文人的庭园，里面往往有文人的书斋，时而召三五好友，饮酒赋诗，品茶赏花。

私家园林有官宦园林，如上海的豫园，扬州的何园；有富商园林，如无锡的梅园；有寺庙园林，分布于全国各地的名山和风景区；有文人庭园，如苏州的网师园和沧浪亭等。

3. 岭南园林

因为地处亚热带，许多植物终年常绿，又多河川，所以岭南地区的造园条件比北方、南方都好。岭南园林明显的特点是具有热带风光，建筑物都较高而宽敞。现存著名的岭南园林有顺德的清晖园、东莞的可园、佛山的梁园、番禺的余荫山房等。

6.2　古典园林建筑的特征及其发展

6.2.1　古典园林建筑的特征

1. 自然性

自然性是指建筑与环境巧妙融糅。"相地合宜，构园得体"是我国古典园林建筑布局的一项重要准则。

建筑与环境的结合首先要因地制宜,力求与基址的地形、地势、地貌结合,做到总体布局上依形就势,充分利用自然地形、地貌。

中国古典园林多以自然山水为主体,为了使园林具备可游、可行、可望、可居等功能,园中必须建造各种相应的建筑,但是园林中的建筑不能压倒或破坏自然山水主体,而应突出主体,并与其融合在一起,力求达到自然与建筑有机融合。"虽由人作,宛自天开"是古典园林建筑所追求的境界,如图6-29所示。

2. 含蓄的意境美

含蓄的意境美是中国古典园林建筑的特点之一。中国的传统是文人造园,因而中国古典园林可以说是与田园诗和山水画相生相长、同步发展的。中国绘画强调"意贵乎远,境贵乎深"的艺术境界,在园林建筑中也强调曲折多变,含蓄莫测。除了有含蓄的意境之外,

图6-29 自然与建筑融合的古典园林

从园林布局来讲,古典园林建筑往往巧妙地通过风景形象的虚实、藏露、曲直的对比来实现含蓄的效果。如首先在门外以美丽的荷花池、桥等景物把游人的心紧紧吸引住,但是围墙高筑,仅露出园内一些屋顶、树木和园内较高的建筑,看不到里面全景,这就会引人遐想,并引起游人了解园林景色的兴趣。中国古典园林建筑艺术是自然环境、建筑、诗、画、楹联、雕塑等多种艺术的综合,使人在园林意境中产生物外情、景外意,或唤起其以往的记忆联想,如图6-30、图6-31所示。

图6-30 充满意境的古典园林(1)

图6-31 充满意境的古典园林(2)

清钱泳曾指出:"造园如作诗文,必使曲折有法、前后呼应……"指造园如同写诗文,要追求意境美。所谓寓情于景、情景交融、诗情画意等都是对园林意境的描绘,有意境的园林如同凝聚的诗和画,具有极强的艺术感染力。

3. 使用和造景,观赏和被观赏的双重性

中国古典园林建筑既要满足各种园林活动和功能上的使用要求,又是园林景物之一,可以说既是物质产品,又是艺术作品。古典园林建筑和各园林要素彼此作为景观除了具备使用功能以外,还与其他的景之间保持着观赏与被观赏的视觉制约关系。也就是各自同时成为彼此借景的对象,相互衬托,在园中不同位置、不同时间反复出现借景,逐步完善园林的整体画面,从而在整个园林空间内形成以各建筑为中心的错综复杂的整体视线网络,如此而使观者可以不断感受景点之间的前后呼应关系。如苏州拙政园的扇面亭(图6-32),十分巧妙地处于视觉制约关系的焦点之中。从被观赏的方面来说,它是从园的中部经别有洞天门到西部景区的首要借景对象,又是通往留听阁的曲桥,或通往倒影楼水廊的借景;从观赏的方面来说,扇面亭又处于十分有利的"看"的地理位置,正面临水,其三面的门洞、窗口皆有景可借。

4. 有机的布局与构图

中国古典园林建筑是一种有机的群体，它将对空间的直观感受转化为一种以时间为线索的漫漫游历的进程。游历在复杂多样的楼台亭阁的不断进程中，能够使人感受到生活的安适和对环境的主宰。如图6-33所示，这种布局将园林中的各种建筑以及各种功能的空间通过时间来演绎，形成一种线性关系，使彼此相互联系，有效地突破了三维空间的限定。"由前幅而生中幅，由中幅而生后幅"是对这种时间性的空间最好的诠释，如中国的山水画卷，具有多个视点、多个空间和连续变化的特点。同时，古典园林建筑与其他类型建筑在布局与构图原则方面不大相同，它强调的是有法而无定式，不为任何规律所羁绊。错落参差、曲折回环、忽而幽闭忽而洞开的手法给古典园林建筑带来了无限的变化，使观者在行进的过程中感受园林建筑之美和人生情致。

图6-32 苏州拙政园扇面亭

图6-33 有序的园林建筑

5. 突出宗教和封建礼教

中国古典建筑与宗教、神仙崇拜、封建礼教有着密切的关系，在园林建筑上多有体现。早期园林建筑大多数都是自然之作，就有求仙神秘之感。汉代时人们认为神仙喜爱住在高处，所以园林中多有"楼观"。另外还有一种重要的体现，即皇家建筑的雕塑装饰物中随处可见的吻兽。吻兽是人们由于对龙的崇拜而创造的多种神兽的总称。龙是中华儿女崇拜的图腾，它所具有的那种所向披靡、无所畏惧的精神，正是中华民族理想的象征和化身。吻兽的排列有着严格的规定，按照建筑等级的高低而有数量的不同。最多的是故宫太和殿屋顶上的装饰，如图6-34所示，这在中国建筑史上是独一无二的，显示了至高无上的重要地位。这种吻兽在其他古建筑上一般最多使用九个。

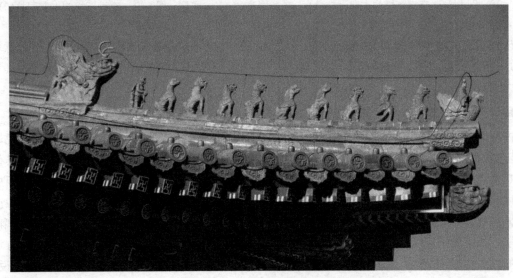

图6-34 故宫太和殿吻兽

6. 色彩明快、装饰精巧

在中国古典园林中，无论是北方的皇家园林还是江南的私家园林以及其他风格的古典园林的建筑，其色彩都颇为鲜明，如图 6-35、图 6-36 所示。北方皇家园林建筑色彩多鲜艳，多用琉璃瓦、红柱、彩绘。江南私家园林建筑则多以大片粉墙为基调，配以黑灰色的小瓦及黑赭色的梁柱、栏杆、挂落。内部装修也多用淡褐色，衬以白墙，与青灰砖所制灰色门框共同形成素净、明快的色彩风格。

图 6-35　皇家园林建筑

图 6-36　私家园林建筑

总之，中国古典园林楼横堂列，廊庑回绕，阑楯周接，木映花承，展现着一种独特的美感。园林建筑布局的整体性、曲折性和建筑本身结构的多样性等，使其呈现出了多姿多彩的特点，它们和自然山水的组合体现了"以园法天、以方象地、纳宇宙以芥子粒"的哲理。如《园冶》所述"轩盈高爽，窗户虚邻，纳千顷之汪洋，收四时之浪漫"，使游观者发挥广阔的想象力和感悟力，去领略中国古典园林建筑的魅力。

6.2.2　古典园林建筑的发展

中国古典园林历史悠久，至今已有三千多年的历史。中国古典园林建筑的发展按照园林产生与发展过程可以被划分为以下五个阶段。

1. 萌芽期

奴隶社会后期出现的台，是中国古典园林建筑的雏形之一。台，即用土夯实堆筑而成的方形高台，它的最初功能是供人登高以观天象、通神明，后来逐渐发展，可以观赏风景、登高远眺。

商朝大兴土木，修建规模庞大的宫室，城内有体量巨大的鹿台，除了供通神、游赏之外，还可存储官府的税收钱财。周朝时期，台成为主要的宫苑构筑物，其功能主要为游览观赏。

春秋战国时期，城市建设进一步成熟。《考工记》中所述的"前朝后市，左祖右社"是这一时期城市的基本格局。帝王、贵族为避免城市繁华给他们带来的纷扰，去往郊野占用风景优美的地段修建离宫别苑。这些建筑主要有游赏、栽培、通神、望天、圈养等功能，其中游赏为首要功能。

秦始皇统一天下后，园林的建设与政治发展相适应，"皇家园林"在这个时期具有真正意义。秦王在都城咸阳附近仿照前诸国的宫殿形式建造了许多宫殿，如阿房宫（图 6-37）、骊山宫、咸阳宫、甘泉宫、兴乐宫、林光宫、章台宫、上林苑、信宫等。这些园林和宫殿建筑都拥有巨大的规模，以天空星宿的秩序为模拟对象，营造出人间天堂的景象，体现了当时天人合一的哲学思想。其中，上林苑是当时最大的一座皇家园林，苑内有当时的政治中心——阿房宫。《史记·秦始皇本纪》中记载："乃令咸阳之旁二百里内，宫观二百七十，复道、甬道相连……"可见秦代的皇家园林建筑规模宏大雄伟，且复道、甬道、辇道等建筑形式已经非常普遍了。

图 6-37　阿房宫复原图

2. 形成期

魏晋南北朝时期,崇尚隐居,寄情于山水成为社会风尚。文人士大夫为了逃避喧闹的市井生活,逐渐找到第二自然——园林。因此,仕人园林应运兴盛起来。同时道观、佛寺建筑大量修建。道观以木构建筑的形式出现,主体建筑物位于中部,次要殿堂以及生活、杂务房则散置在两侧。佛塔一般为多层木构楼阁,与其他建筑共同组成寺院建筑群。《水经注》中记载过一种建筑"虹",指的是连接两座建筑之间的高架廊道,也就是飞阁。其为游人提供来往交通的便利,也是园林景观的点缀。汉代的亭在此时成为了点缀园景的园林建筑,同时又因为其具有遮风避雨和休憩停留的功能,所以它为文人名流到城市近郊游览聚会、饮酒赋诗提供了一个好的去处。

3. 兴盛期

隋唐时期的古典园林发展与泱泱大国的气概相适应。隋朝皇帝骄奢淫逸,注重个人享乐,影响了这时期的园林艺术发展并使之很快进入兴盛期。此时的皇家园林初步形成了大内御苑、行宫御苑和离宫御苑三个类别。隋大兴城即唐长安城的宫、苑相互穿插和延伸,它们大多数被修建在风景优美的地带,亭台楼阁极为精美。而一些达官贵人也纷纷在自家宅院附近修建供其游玩的私家园林,因此私家园林艺术也得到了极大的发展。同时,一些文人墨客将绘画艺术的意境与园林设计相结合,导致后来的造园艺术逐渐从山水式园林过渡到写意式园林。唐朝园林建筑具有以下特点:建筑体量宏大,建筑设计与施工水平有了很大的提高,砖石建筑进一步发展,建筑艺术风格日趋成熟。

4. 成熟期

两宋时期经济发达而国力下降,人们开始追求享乐主义,大兴土木,广造园林,同时由于手工业较发达,造园艺术也达到了空前的水平。受民间的影响,皇家园林逐渐缩小面积,提高精度。宋朝轻武重文的思想也表现在园林造景上,并且发展了"园记"这种文学体裁,它与楹联、建筑相结合,使整个环境具有高雅的诗意和耐人寻味的特点。宋代造园还有一个重要的特点,便是大量地人工造水和建造假山。艮岳便是这一时期中国园林史上的一个典范,集中反映了我国众多的山水特色,成为后代的借鉴范本。它是宋徽宗参与建设的皇家人工山水园,有着巨大的艺术成就:几乎涵盖了所有的建筑形式;建筑形象更为精致。为体现文人墨客的淡泊明志和不同世俗的特点,建筑也用草亭、草庐、草堂等形式。与此同时,宋朝的寺观园林也开始由世俗化向文人化发展,佛寺在发展中演变为景点,以佛寺为中心的名山演变为风景区,世人纷纷来朝拜和游赏。

5. 由盛及衰时期

明清时期是古典园林建筑发展的成熟阶段。木结构技术在宋朝的基础上更加完善,装修装饰更为精致;木结构建筑结构开始简化;砖的使用普及;建筑群整体布局更为严整成熟,讲究构图和几何规律,强调皇家园林的肃穆气氛。园林建筑注重选址、相地,讲究疏密安排,充分发挥观景和点景作用。

明清时期的私家园林代表了中国古典园林的最高水平。建筑物在园林中起配角作用，其位置、体量、形象、色彩要与环境配合。江南私家园林建筑具有轻巧、典雅和通透的特点。园林建筑主要以厅堂为主，平面形式丰富，建筑细部装饰精细优美。寺观建筑与风景园林融为一体，目的是吸引香客和游人前来朝拜、投宿。

到了清中后期，社会盛极而衰，逐渐趋于解体。园林的营造也开始出现造作的趋势，园林建筑的形式与装饰过于繁复，一石一木，处处经营。中国的古典园林建筑丧失了之前的积极和创新精神，开始走向衰败。

综上所述，从不同文献资料中可以看到，中国古典园林建筑在各个不同时期、不同环境下所具有的功能、概念和形式等都有所不同。随着历史的发展，园林建筑的营建对于园林本身与使用主体的影响越来越深远。可以看出，总结前人智慧，传承数千年的实践经验，园林建筑才逐步走到今天。

6.3　古典园林建筑艺术赏析

6.3.1　皇家园林建筑

1. 颐和园

1）颐和园知春亭

知春亭（图6-38至图6-41）始建于乾隆二十五年（1760年），位于颐和园昆明湖东岸边的小岛上，四围环水，与岸隔绝，建筑面积为104.84平方米，为重檐四角攒尖顶，凭栏可远眺全园景色。光绪十九年（1893年）重建知春亭时为方便慈禧上岛游览，特意在亭的东面添建了一座平桥"知春桥"，使原来的湖心小岛"知春岛"与湖的东岸相连成现在的形式。知春亭畔叠岸缀石，植桃栽柳，每至"五九""六九"之际，此处冰融水泛，一派嫩绿娇红，早早就向人们报告春的消息。据传"知春"二字源于苏轼《惠崇春江晚景》中的诗句"春江水暖鸭先知"。春在何处呢？观水而知春。知春亭与连接双岛的木桥和东岸耸立的文昌阁，构成一组水陆交融的清爽景观；与北面的"玉兰堂""日夕佳楼"等临湖建筑组成一个环抱状的宁静港湾，给辽阔的昆明湖增添了一种亲切祥和的气氛。比起作为景观，知春亭的观景作用更为卓越，它为游人提供了一个远观全园景物的极佳视角。在亭上，能从极豁朗的大弧度环眺三面，北面葱郁凌霄的万寿山、佛香阁，西面秀丽的长堤、玉泉山以及西山岚影，南面的龙王庙、十七孔桥，如一幅壮美清丽的山水长卷，扇面般尽收眼底。这个观景点在整个颐和园可谓独一无二。

图6-38　颐和园知春亭(1)

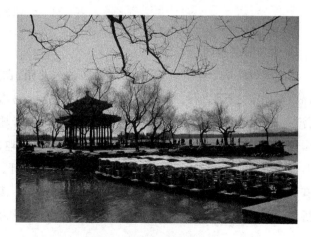

图6-39　颐和园知春亭(2)

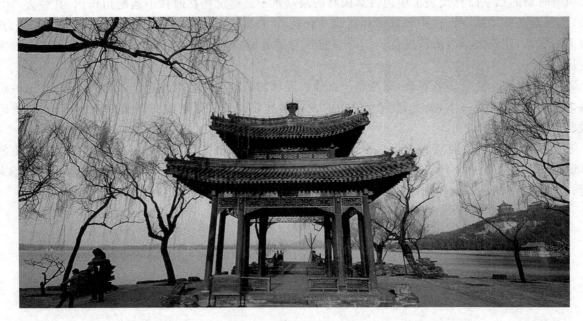

图 6-40 颐和园知春亭(3)

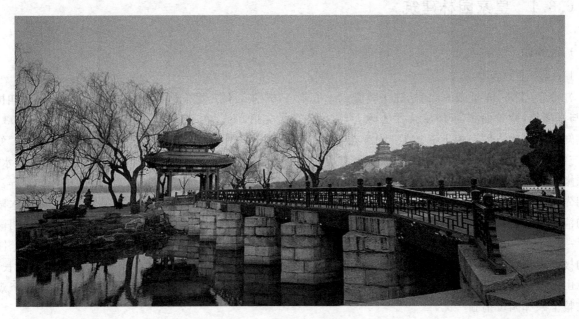

图 6-41 颐和园知春亭(4)

2) 颐和园谐趣园

谐趣园(图 6-42 至图 6-45)位于颐和园的东北角,在万寿山东麓,由于它小巧玲珑,在颐和园中自成一局,故有"园中之园"之称。这座小园是清乾隆时仿无锡惠山脚下的寄畅园建造的,原名惠山园。建成后,乾隆曾写《惠山园八景诗》,在诗序中说:"一亭一径足谐奇趣。"嘉庆时重修改名为谐趣园。竣工时,嘉庆在《谐趣园记》中说:"以物外之静趣,谐寸田之中和,故名谐趣,乃寄畅之意也。"谐趣园为"三分水、二分树、一分屋",全园以水体为主景,环池布置清朴雅洁的厅、堂、轩、楼、榭、亭等建筑,由曲廊连接,间植垂柳修竹。园内有著名的谐趣八景:一堂(知春堂)、一轩(湛清轩)、一楼(瞩新楼)、一斋(澄爽斋)、一亭(饮绿亭)、一桥(知鱼桥)、一洞(涵光洞)、一径(寻诗径)。其中以知鱼桥最为著名,该桥接近水面,便于观鱼。

第6章 中华园建之美

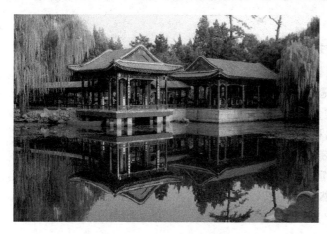
图 6-42 颐和园谐趣园(1)

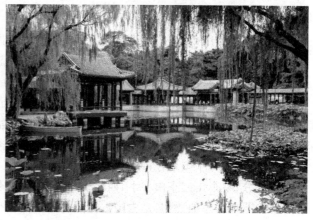
图 6-43 颐和园谐趣园(2)

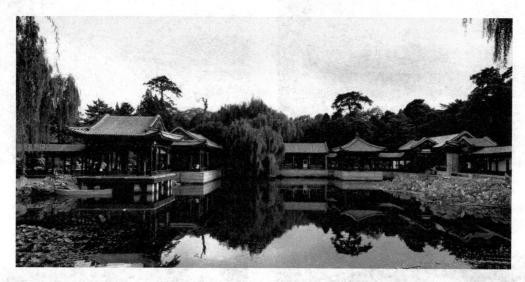
图 6-44 颐和园谐趣园(3)

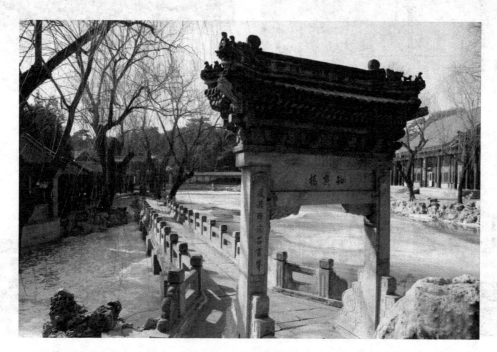
图 6-45 颐和园谐趣园(4)

2. 承德避暑山庄

承德避暑山庄（图6-46至图6-51）是中国四大名园之一，又称"承德离宫""热河行宫"，始建于1703年，历经清康熙、雍正、乾隆时期，耗时89年建成。承德避暑山庄由皇帝宫室、皇家园林和宏伟壮观的寺庙群所组成。康熙、乾隆皇帝每年大约有半年时间要在承德避暑山庄度过，清朝前期重要的政治、军事、民族和外交等国家大事，都在这里处理。因此，承德避暑山庄也就成了北京以外的陪都和第二个政治中心。它不仅有丰富的文化内涵，同时，是中国统一多民族国家巩固和发展的象征，也是研究18世纪中国历史的教科书和珍贵历史文化遗产的博物馆。承德避暑山庄以朴素淡雅的山村野趣为格调，取自然山水之本色，吸收江南塞北之风光，成为中国现存占地面积最大的古代帝王宫苑。承德避暑山庄分宫殿区、湖泊区、平原区、山峦区四大部分，整个山庄东南多水，西北多山，是中国自然地貌的缩影，是中国园林史上一个辉煌的里程碑，是中国古典园林艺术的杰作，是中国古典园林之最高范例。

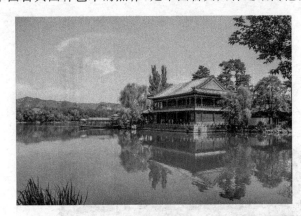

图6-46　承德避暑山庄（1）

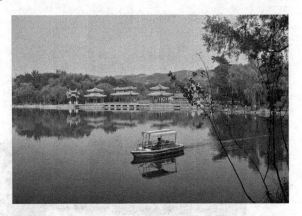

图6-47　承德避暑山庄（2）

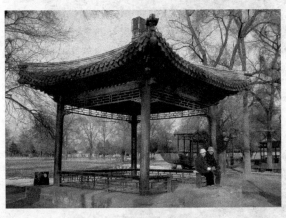

图6-48　承德避暑山庄（3）

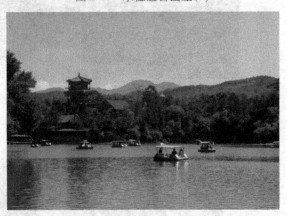

图6-49　承德避暑山庄（4）

图6-50　承德避暑山庄（5）

图6-51　承德避暑山庄（6）

3. 圆明园

圆明园（图 6-52 至图 6-55）坐落于北京市海淀区，原是明朝皇族的故园，与颐和园相邻，由圆明园、长春园和万春园组成，也称为圆明三园。圆明园是清朝著名的皇家园林之一，占地面积约 346.17 万平方米，园内有 150 余景，清朝皇室每到盛夏时节会来这里理政，故圆明园也称"夏宫"。圆明园在世界园林建筑史上久负盛名，曾被誉为"万园之园""一切造园艺术的典范""人间天堂"等。圆明园不仅是一处大型皇家园林，还是清朝几位皇帝"避喧听政"的处所，建有外朝和内寝性质的宫廷区，为一处兼具园苑和宫廷双重功能的离宫型皇家园林。园内不仅有极为精美的陈设、装饰，还收藏与陈列了全国罕见的珍宝、文物、图书。

图 6-52　圆明园遗址(1)

图 6-53　圆明园遗址(2)

图 6-54　圆明园复原想象图(1)

圆明园汇集了当时江南若干名园胜景的特点，集我国古代造园艺术精华，兼取欧洲古典宫苑的富丽豪华，构成了当时举世罕见的园林建筑群。全国无数能工巧匠，因地制宜堆山导水，以园中有园的艺术手法，将诗情画意组织于变化万千的景象之中。先后共构筑各类木石桥梁 100 多座，楼、台、殿、阁、亭、榭、轩、馆、廊等建筑 16 多万平方米，比故宫还多 1 万平方米。圆明园是三园中面积最大的，前后共有 48 景，每景中又可分若干景，园中有皇帝听政的正大光明殿，宴会用的九洲清晏殿，祭祀用的安佑宫，藏书用的文渊阁，仿西湖景的断桥残雪、柳浪闻莺等。

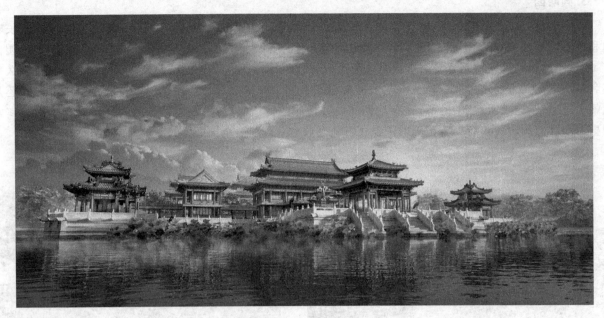

图 6-55　圆明园复原想象图(2)

圆明园于 1860 年遭英法联军焚毁，文物被掠夺的数量粗略统计约有 150 万件，上至先秦时代的青铜礼器，下至唐、宋、元、明、清时期的名人书画和各种奇珍异宝。1900 年八国联军侵占北京，圆明园再遭劫难。在抗战时期，圆明园又遭到破坏。圆明园遗址在中华人民共和国成立后开始被保护起来，1956 年北京市园林局开始采取植树保护措施，1976 年成立圆明园遗址专门管理机构，1988 年 6 月 29 日圆明园遗址公园向社会开放。

6.3.2　私家园林建筑

1. 苏州拙政园

苏州拙政园始建于明正德初年(1506 年)，距今已有 500 多年历史，是江南古典园林的代表作品。拙政园为明代弘治进士、御史王献臣弃官回乡后，在唐代陆龟蒙宅地和元代大弘寺旧址处拓建而成，取晋代文学家潘岳《闲居赋》中"筑室种树，逍遥自得……灌园鬻蔬，以供朝夕之膳……此亦拙者之为政也"之意为名。拙政园 1961 年被国务院列为全国第一批重点文物保护单位，与同时公布的北京颐和园、承德避暑山庄、苏州留园一起被誉为中国四大名园。拙政园位于古城苏州东北隅(东北街 178 号)，截至 2016 年，仍是苏州存在的最大的古典园林，占地面积约 5.2 万平方米。全园以水为中心，山水萦绕，厅榭精美，花木繁茂，具有浓郁的江南水乡特色。花园分为东、中、西三部分，东花园开阔疏朗，中花园是全园精华所在，西花园建筑精美，各具特色。园南为住宅区，体现典型江南地区汉族民居多进的格局。园南还建有苏州园林博物馆，是我国唯一的园林专题博物馆。

1) 天泉亭

天泉亭(图 6-56、图 6-57)是一座重檐八角亭，出檐高挑，外部形成回廊，庄重质朴，围柱间有坐槛。之所以取"天泉"这个名字，是因为亭内有口古井，相传此井终年不涸，水质甘甜，因而被称为"天泉"。

图 6-56　拙政园天泉亭

图 6-57　天泉亭内的古井

2）芙蓉榭

芙蓉榭（图 6-58）为拙政园东部一方形歇山顶临水风景建筑，一半建在岸上，一半伸向水面，凌空架于水波上，秀美倩巧。芙蓉榭前有很深远的水景，水中植荷，荷又名芙蓉，芙蓉榭之名由此而来。芙蓉榭已成为拙政园东部很有特色的风景，尤其是夏天夜晚，皓月当空，清风、月影、荷香，确实能给观赏者带来美不胜收之感。其室内装修也极为精美。小榭临水的西面装点有雕刻的圆光罩，东面为落地罩门，南北两面为古朴之窗格，颇有苏州园林小筑的古雅书卷之气。

3）见山楼

见山楼（图 6-59）是一座江南风格的民居式楼房，重檐卷棚，歇山顶，坡度平缓，粉墙黛瓦，色彩淡雅，楼上的明瓦窗保持了古朴之风。此楼三面环水，两侧傍山，底层被称作"藕香榭"。沿水的外廊设吴王靠，小憩时凭靠可近观游鱼，中赏荷花，远则园内诸景如画一般地在眼前缓缓展开。上层为见山楼，名字取之于陶渊明名句："采菊东篱下，悠然见南山。"原先，苏州城中没有高楼大厦，登此楼望远，可尽览郊外山色。相传此楼为清咸丰年间太平天国忠王李秀成的办公之所。见山楼高而不危，耸而平稳，与周围的景物构成均衡的图画。

图 6-58　拙政园芙蓉榭

图 6-59　拙政园见山楼

4）荷风四面亭

荷风四面亭（图 6-60）因荷而得名，坐落于园中部的池中小岛，四面皆水，莲花亭亭净植，岸边柳枝婆娑。亭单檐六角，四面通透，亭中有抱柱联："四壁荷花三面柳，半潭秋水一房山。"春柳轻，夏荷艳，秋水明，冬山

静,荷风四面亭不仅最宜夏暑,而且四季皆宜。若从高处俯瞰荷风四面亭,但见亭出水面,飞檐出挑,红柱挺拔,基座玉白,分明是满塘荷花怀抱着的一颗光灿灿的明珠。

5) 与谁同坐轩

与谁同坐轩(图6-61)非常别致,修成折扇状,苏东坡有词"与谁同坐?明月,清风,我",故名。轩依水而建,平面形状为扇形,屋面、轩门、窗洞、石桌、石凳、轩顶、灯罩、墙上匾额、半栏均成扇面状,故又称作"扇亭"。

图6-60 拙政园荷风四面亭　　　　　　　　　　　　图6-61 与谁同坐轩

2. 苏州留园

苏州留园也是中国四大名园之一,位于江南古城苏州阊门外留园路338号,占地面积23300平方米,以园内建筑布置精巧、奇石众多而知名,代表清代风格,厅堂宏敞华丽,庭院富有变化,可"不出城郭而获山林之趣"。留园以其独具一格、收放自然的精湛建筑艺术而享有盛名,成为世界闻名的建筑空间艺术处理的范例。层层相属的建筑群组,变化无穷的建筑空间,藏露互引,疏密有致,虚实相间,旷奥自如,令人叹为观止。全园分成主题不同、景观各异的东、中、西、北四个景区,景区之间以墙相隔,以廊贯通,又以空窗、漏窗、洞门使两边景色相互渗透,隔而不绝。园内有蜿蜒高下的长廊670余米,漏窗200余孔。留园建筑艺术的另一重要特点,是它内外空间关系格外密切,并根据不同意境采取多种结合手法。建筑面对山池时,欲得湖山真意,则取消面向湖的整片墙面;建筑各方面对着不同的露天空间时,就以室内窗框为画框,室外空间作为立体画幅引入室内。室内外空间的关系既可以是建筑围成庭院,也可以是庭院包围建筑;既可以用小天井取得装饰效果,也可以将室内外空间融为一体。千姿百态、赏心悦目的园林景观,呈现出诗情画意的无穷境界。

留园明瑟楼(图6-62)意境优美,《水经注》有云"目对鱼鸟,水木明瑟",此处环境雅洁清新,有水木明瑟之感,故借以为名。楼为二层半间,卷棚单面歇山顶,楼上三面置有明瓦和合窗。楼梯在外,用太湖石堆砌而成,梯边一峰屹立,上镌"一梯云"三字。楼梯东墙面上,有董其昌书"饱云"二字砖匾一块。

3. 狮子林

狮子林始建于元代至正二年(1342年),是汉族古典私家园林建筑的代表之一,为苏州四大名园之一。狮子林位于江苏省苏州市城区东北角的园林路3号。平面呈东西稍宽的长方形,占地面积约1.1万平方米,开放面积约8800平方米。因园内"林有竹万,竹下多怪石,状如狻猊者",又因天如禅师惟则得法于浙江天目山狮子岩普应国师中峰,为纪念佛徒衣钵、师承关系,取佛经中狮子座之意,故名"狮子林"。

狮子林住宅区以燕誉堂(图6-63)为代表。燕誉堂是全园的主厅,堂名出自《诗经·小雅·车辇》"式燕且誉,好而无射",意为名高禄重,安闲快乐。建筑高敞宏丽,堂内陈设雍容华贵。堂屋门上有"入胜""通幽""听香""读画""幽观""胜赏"砖刻匾额。

图 6-62　留园明瑟楼

石舫（图 6-64）又称旱船，人称"不系舟"，因为石舫是石头做的，所以不用担心它会像木船一样顺水漂走，不用缆绳去系着。古诗中说，"野渡无人舟自横"，在园林里面建石舫是为了证明在"舟自横"中突出"野渡无人"的境界。石舫位于狮子林水池西北，系 20 世纪最后一位园主所建。石舫中、后舱均为两层，四周安有 86 扇镶嵌彩色玻璃的和合窗。舫身四面皆在水中，船首有小石板桥与池岸相通，犹如跳板。船身、梁柱、屋顶为石构，门窗、挂落、装修为木制。前舱耸起，屋顶呈弧形曲面；中舱低平，屋顶为平台；后舱上下二屋，有楼梯相通。其制作精巧，造型逼真，细部花饰已带有一些西洋风味。

图 6-63　狮子林燕誉堂

图 6-64　狮子林石舫

4. 个园

个园（图 6-65、图 6-66）坐落于江苏省扬州市郊外的东关街，前身是清初的寿芝园。全园分为中部花园、南部住宅、北部品种竹观赏区，占地面积约为 24000 平方米。嘉庆、道光年间，两淮盐商黄至筠购得此园并加以改建，因爱竹，且竹叶形似"个"字，故名"个园"，其意有挺直不弯、虚心向上之意。"扬州以名园胜，名园以叠石胜。"个园是以竹石为主体，以分峰用石为特色的城市园林，相传出于康熙年间著名画家石涛之手。前人谓"掇山由绘事而来"，个园掇山颇晓画理，在似与不似之间，引人无限遐想。园内山峰挺拔，气势磅礴，给人以假山真味之感。园中有宜雨轩、抱山楼、拂云亭、住秋阁、透月轩等建筑，与假山水池交相辉映，配以古树名木，更显古朴典雅。个园以叠石艺术著名，笋石、湖石、黄石、宜石叠成的春夏秋冬四季假山，"春山艳冶

而如笑,夏山苍翠而如滴,秋山明净而如妆,冬山惨淡而如睡",也有表达"春山宜游,夏山宜看,秋山宜登,冬山宜居"的诗情画意。其融造园法则与山水画理于一体,结构严密,旨趣新颖,被园林泰斗陈从周先生誉为"国内孤例"。

图 6-65　江苏个园(1)

图 6-66　江苏个园(2)

第 2 篇

他国艺术之魅力

第7章 文艺复兴的秘密

7.1 文艺复兴时期的艺术特点及影响

文艺复兴运动发生在14~17世纪的欧洲,是正在形成中的资产阶级以复兴希腊、罗马古典文化为名义而发起的弘扬资产阶级思想和文化的运动,是"人类从来没有经历过的最伟大的、进步的变革"。它发源于意大利,然后在西欧各国得到广泛传播和高度发展。

意大利文艺复兴时期的艺术发展,分为开端、早期、盛期、晚期四个阶段。开端阶段的主要特征是新的写实因素开始出现;早期阶段是大批艺术家对新的艺术精神和因素的探索阶段,尽管这时的艺术还不成熟,尚未形成理想化的规范,却能体现出艺术的真挚和纯朴;盛期阶段是最辉煌的时期,人才辈出,硕果累累,建立了新的古典艺术规范,绘画技法长足发展。晚期阶段是一个探索艺术新风格、突破盛期艺术规范的过渡时期。

文艺复兴时期所创作的作品大都围绕着"现实与人文"这个主题,其中包括了人的感观、人的信仰、人的性欲以及人的世界观。比如绘画与雕塑,这个时期主要反映世俗生活,一改中世纪时期呆板的、以圣经故事为题材并服务宗教主题的艺术,而把现实生活中的人物形象作为主要的题材。同时,人文主义艺术家们打破封建神权,冲破了教会的禁欲主义,他们把人与自然相结合,刻画出充满人性的美,并把美的范畴作为一个独立的新概念提出来,使美具有独立的意义。在艺术技法上,他们开创了基于科学理论和实际考察的表现技法,把解剖学、光学、几何学及透视原理等方面的知识运用于艺术创造,为艺术创作技巧的提高做出了巨大贡献。

7.2 文艺复兴时期美术三杰及其作品赏析

15世纪后期至16世纪上半期,意大利文艺复兴运动达到鼎盛之态,在艺术领域出现了"美术三杰",他们分别是:达·芬奇、米开朗基罗和拉斐尔。相对于被称为"文艺复兴前三杰"的"文坛三杰","美术三杰"又被称为"文艺复兴后三杰"。说到艺术创作,他们三人的艺术成就达到了西方造型艺术继古希腊之后的第二次高峰,仅绘画而言,则达到了欧洲的第一次高峰。

就艺术特征而言,米开朗基罗发现、展示了男性人体雄强之美,其艺术倾向于激情、夸张;拉斐尔展示了女性优雅的美,其艺术倾向于理想化;达·芬奇的艺术则是灵秀雄奇之美,倾向于理想与现实的结合。

7.2.1 达·芬奇

1. 生平

达·芬奇(1452—1519)(图7-1),全名列奥纳多·迪·塞尔·皮耶罗·达·芬奇(Leonardo Di Ser Piero

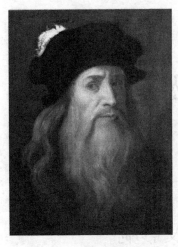

图7-1 达·芬奇自画像

Da Vinci),意大利文艺复兴时期著名的画家、科学家,是意大利文艺复兴时期最负盛名的艺术大师之一。他不但是个大画家,同样还是一位未来学家、建筑师、数学家、音乐家、发明家、解剖学家、雕塑家、物理学家和机械工程师。他因高超的绘画技巧而闻名于世。他还设计了许多在当时无法实现,但是却现身于现代科学技术之下的发明。

达·芬奇15岁时开始在画家韦罗基奥的作坊学艺,当时就表现出非凡的绘画天赋。约1470年他在协助韦罗基奥绘制《基督受洗》(图7-2)时,虽然只画了一位站在基督身旁的天使(图7-3),但天使的神态、表情和柔和的色调,说明其技艺已明显地超过了韦罗基奥。据传,韦罗基奥因此不再作画,只做雕塑了。达·芬奇于1472年进入画家行会,15世纪70年代中期其个人绘画风格逐渐成熟。现存他最早的作品《受胎告知》(图7-4),构图虽没有创新,但背景山水的描绘却已注意到了空气氛围的表现。这表明他一开始就致力于解决写实与典型加工的辩证关系;之后创作的《吉内夫拉·德本奇像》(图7-5),一反15世纪艺术追求线条分明的传统,以逆光夕照的色调渲染他所倡导的透视效果。

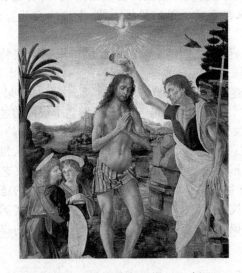

图7-2 《基督受洗》(约1470年)

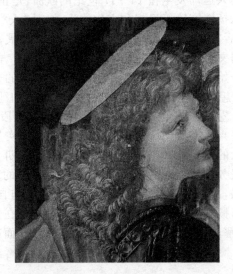

图7-3 《基督受洗》中达·芬奇画的天使

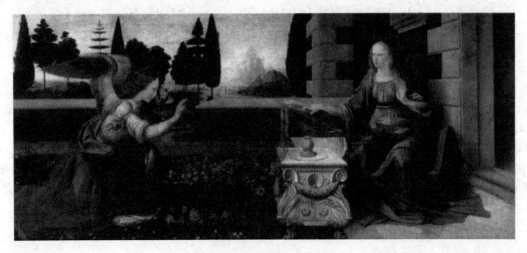

图7-4 《受胎告知》达·芬奇

达·芬奇 1482—1499 年居留法国,除为米兰公爵服务外,还从事其他艺术和科学活动,这期间他的绘画作品不多,《岩间圣母》《最后的晚餐》是他的代表作,《岩间圣母》在传真写实和艺术加工方面达到了新的水平。1500 年出游曼图亚和威尼斯等地。1506 年回到佛罗伦萨,创作了《圣母子与圣安娜》(图 7-6)和《蒙娜丽莎》,还着手为市政厅绘制壁画。1507 年再去米兰,并服务于法国宫廷。1513 年移居罗马,1516 年又到法国,最后定居昂布瓦斯。晚年极少作画,潜心科学研究,去世时留下大量笔记手稿,内容从物理、数学到生物解剖,几乎无所不包。他一生完成的绘画作品并不多,但件件都是不朽之作。其作品具有明显的个人风格,并善于将艺术创作和科学探讨结合起来,这在世界美术史上是独一无二的。

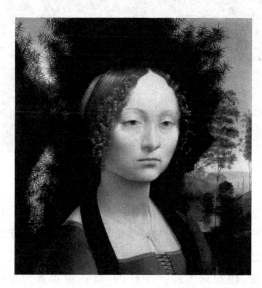

图 7-5 《吉内夫拉·德本奇像》达·芬奇

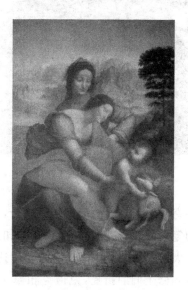

图 7-6 《圣母子与圣安娜》达·芬奇

总的来说,达·芬奇是意大利文艺复兴时期著名的画家,也是整个欧洲文艺复兴时期最杰出的代表人物之一。他在几乎每个领域都做出了巨大的贡献。后代的学者称他是"文艺复兴时期最完美的代表",是"第一流的学者",是一位"旷世奇才"。文艺复兴时期的传记作家瓦萨里对他有这样一段赞美之词:"上天有时将美丽、优雅、才能赋予一人之身,令他之所为无不超群绝伦,显出他的天才来自上苍而非人间之力。列奥纳多正是如此。他的优雅与优美无与伦比,他的才智之高可使一切难题迎刃而解。"

2. 名作赏析

在艺术创作方面,达·芬奇解决了造型艺术三个领域,即建筑、雕刻、绘画中的重大课题:解决了纪念性中央圆屋顶建筑物设计和理想城市的规划问题;完成了 15 世纪以来雕刻家深感棘手的骑马纪念碑雕像的课题;解决了当时绘画中两个重要领域——纪念性壁画和祭坛画的问题。

达·芬奇的艺术作品不仅像镜子似的反映事物,而且还以思考指导创作,从自然界中观察和选择美的部分加以表现。壁画《最后的晚餐》、祭坛画《岩间圣母》和肖像画《蒙娜丽莎》是他一生的三大杰作。这三幅作品是达·芬奇为世界艺术宝库留下的珍品,是欧洲艺术的拱顶之石。

《最后的晚餐》(图 7-7)描述的是基督教传说中最重要的故事,几乎被所有宗教画家描绘过。但在达·芬奇为米兰格雷契寺院食堂画《最后的晚餐》之前,所有的画家对画面艺术形象处理都有一个共同的特点,那就是把犹大与众门徒分隔开,画在餐桌的对面,处在孤立被审判的位置上。这是因为他们无法表现人的内心复杂情感,难以从形象上区别善恶。达·芬奇之后也有很多画家表现过此类主题,始终都无法超越达·芬奇的艺术造诣。故事的情节是耶稣得知自己已被门徒犹大出卖,差门徒彼得通知众门徒在逾越节的晚上聚餐,目的并非吃饭,而是当众揭露叛徒。耶稣入座后说了一句:"你们中间有一个人出卖了我。"此话引起在座的众门徒一阵骚动,每个人对这句话都做出了符合自己个性的反应,整个场面陷入不安之中。画家们描绘的就是众门徒听到这句话后的心理和情态。一般的形象在现实生活中都可以找到相似的模特儿,可是叛变者的形象是很难画的。

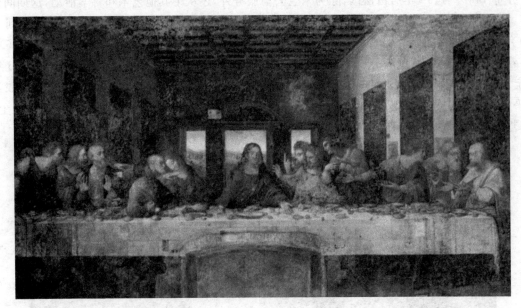

图 7-7 《最后的晚餐》达·芬奇

达·芬奇为塑造犹大的形象停笔几天,他常站在画前沉思。当时请达·芬奇作画是按小时付酬金的,他几天不动笔使院长十分恼火,院长打算扣达·芬奇的工资。这时达·芬奇转首看看院长,立即表示可以很快完成犹大的形象。后来米兰大公来看达·芬奇已完成的画,一见坐在犹大位置上的是院长,他笑了,并说:"我也收到修士们的指控,说他克扣修士们的薪金,他和犹大是一个样的,就让他永远地坐在这里吧。"达·芬奇之所以用院长作模特儿,是因为他发现院长和犹大都很贪婪,他们在本质上是一致的。所以犹大是作为贪财、叛卖、邪恶的典型而进入达·芬奇的作品的。

整幅画采用平行透视构图,耶稣处于画面中心位置,张开的双手构成正三角形,左边的两个门徒凑在一起议论,把犹大挤到最前面,由于犹大是反向的,脸是逆光的,这样犹大既与其他门徒区别,又不过于游离。达·芬奇极其准确地把握了犹大与其他门徒的关系。

1482 年达·芬奇来到米兰,应邀绘制祭坛画《岩间圣母》(图 7-8)。这是一幅蛋彩作品,画中人物组合采用主体金字塔式构图,用明暗画法塑造形体、渲染人物形象的情感和画面气氛。达·芬奇尤为擅长通过画中人物的躯体动作、姿态的多样变化,表现人的不同心灵和情感。约翰在祈祷,耶稣在为约翰祝福,天使在指示约翰,圣母伸出手做出抚爱姿态,这些动作、手势都反映出人物的不同心理活动状态。达·芬奇继承和发展了马萨乔创立的明暗画法,并运用这种画法描绘岩间圣母,使整个画面上洋溢着空间的深度感。作为画家兼科学家的达·芬奇所描绘的岩洞,能从岩石的结构体现岩洞形成的时期,可见其创作的科学态度,这正体现了文艺复兴盛期美术创作的特点——探索科学。

达·芬奇在很久以后,又创作了一幅《岩间圣母》,虽布局并无多大变换,但人物的动作等有了一定的变化,应该算是对第一幅《岩间圣母》的更正。

世界上没有任何一件艺术品能像《蒙娜丽莎》(图 7-9)那样誉满全球,同时引来各式各样的说法和评价。我们根据传记作家瓦萨里的记载,可以确定,画中人为银行家佐贡多的妻子丽莎,画中她的主要神情是"微笑",世人称之为"神秘的微笑"。据说丽莎当时刚刚丧婴,她的丈夫为了让她高兴,支付高酬金请达·芬奇为她画像。当她出现在这位大画家面前时,因为眼前的老者看上去与她终日见到的粗俗商人大不相同,一瞬间发自内心的微笑,使她的脸显出夺人的光彩,达·芬奇马上答应为她作画。准备作画的过程中,丽莎把一只手放在另一只手上,作少妇姿态,达·芬奇注意到夫人裸露的颈项和丰腴的双手,被金银珠宝所占有,为了表达丽莎最纯真的美,请她去掉了一切象征财富的饰物。于是我们现在看到的正是一位毫无修饰、情趣天然的少妇。蒙娜丽莎的右手更被称为"美术史上最美的一只手"。

同时，丽莎勾起了达·芬奇对早年去世的生母的回忆，成了达·芬奇母亲的神秘化身。因此，他在画丽莎时，是用对母亲和情人的双重情感来描绘的。终于，丽莎的微笑成为人们津津乐道的话题，这种神秘的微笑，令人动容。据说法国国王路易十三当年得到《蒙娜丽莎》后，把它挂于家训堂，命令女儿整天模仿画中的笑容，经过数年努力，公主们终于将那神秘的微笑模仿得惟妙惟肖，可见《蒙娜丽莎》魅力非常。而达·芬奇的另一幅肖像佳作《费隆妮叶夫人》（图7-10）被认为是《蒙娜丽莎》画作的前身，达·芬奇从不同的角度对这位女子做了栩栩如生的描摹，让这幅肖像画变得极具动态感。

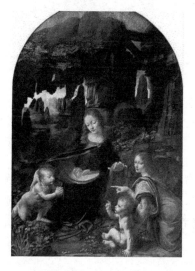 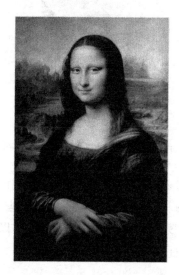 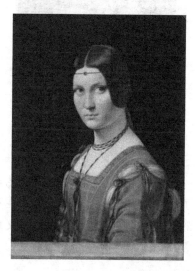

图7-8 《岩间圣母》达·芬奇　　图7-9 《蒙娜丽莎》达·芬奇　　图7-10 《费隆妮叶夫人》达·芬奇

7.2.2 米开朗基罗

1. 生平

米开朗基罗（1475—1564）（图7-11），Michelangelo di Lodovico Bounarroti Simoni，意大利文艺复兴时期伟大的绘画家、雕塑家和建筑师，文艺复兴时期雕塑艺术最高峰的代表。

米开朗基罗1475年3月6日生于佛罗伦萨附近的卡普莱斯，13岁进入佛罗伦萨画家基尔兰达约（Ghirlandaio）的工作室，后转入圣马可修道院的美第奇学院做学徒。1496年，米开朗基罗来到罗马，创作了第一批代表作《酒神巴库斯》和《哀悼基督》等。1501年，他回到佛罗伦萨，用了四年时间完成了举世闻名的《大卫》。1505年，他在罗马奉教皇尤利乌斯二世之命负责建造教皇的陵墓，1506年停工后回

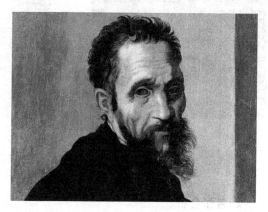

图7-11 米开朗基罗自画像

到佛罗伦萨。1508年，他又奉命回到罗马，用了四年零五个月的时间完成了著名的西斯廷教堂天顶壁画。1513年，教皇陵墓恢复施工，米开朗基罗创作了著名的《摩西》（图7-12）、《被缚的奴隶》（图7-13）和《垂死的奴隶》（图7-14）。1519—1534年，他在佛罗伦萨创作了他生平最伟大的作品——圣洛伦佐教堂里的美第奇家族陵墓群雕（图7-15、图7-16）。1536年，米开朗基罗回到罗马西斯廷教堂，用了近六年的时间创作了伟大的教堂壁画《末日审判》（图7-17）。之后他一直生活在罗马，从事雕刻、建筑和少量的绘画工作，直到1564年2月18日在自己的工作室中逝世。

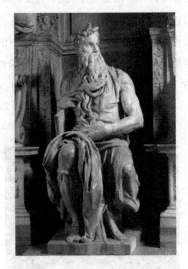 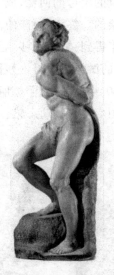 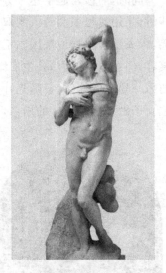

图7-12 《摩西》米开朗基罗　　图7-13 《被缚的奴隶》米开朗基罗　　图7-14 《垂死的奴隶》米开朗基罗

米开朗基罗代表了欧洲文艺复兴时期雕塑艺术的最高峰，他创作的人物雕像雄伟健壮，气魄宏大，充满了无穷的力量。他的大量作品在写实的基础上进行了非同寻常的理想加工，成为整个时代的典型象征。他的艺术创作受到很深的人文主义思想和宗教改革运动的影响，常常以现实主义的手法和浪漫主义的幻想，表现当时市民阶层的爱国主义和为自由而斗争的精神面貌。

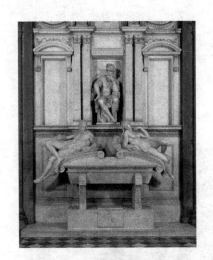 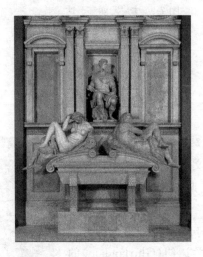 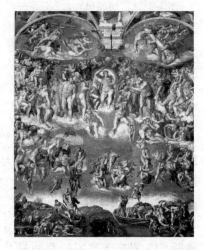

图7-15 《美第奇家族陵墓群雕》米开朗基罗（局部）(1)　　图7-16 《美第奇家族陵墓群雕》米开朗基罗（局部）(2)　　图7-17 《末日审判》米开朗基罗（局部）(3)

2. 名作赏析

米开朗基罗的艺术不同于达·芬奇的充满科学的精神和哲理的思考，而是在作品中倾注了自己满腔悲剧性的激情。这种悲剧性是以宏伟壮丽的形式表现出来的，他所塑造的英雄既是理想的象征又是现实的反映。这些都使他的艺术创作成为西方美术史上一座难以逾越的高峰。

米开朗基罗生活在意大利社会动荡的年代，这使得他在艺术创作中倾注着自己的思想，同时也在寻找着自己的理想，并创造了一系列如巨人般体格雄伟、坚强勇猛的英雄形象，《大卫》（图7-18）就是这种思想最杰出的代表。

大卫是圣经中的少年英雄，曾经杀死侵略犹太人的非利士巨人歌利亚，保卫了祖国的城市和人民。米开朗基罗没有沿用前人表现大卫战胜敌人后将敌人头颅踩在脚下的场景，而是选择了大卫迎接战斗时的状

态。大卫体格雄伟健美,勇敢坚强,身体、脸部肌肉紧张而饱满,体现着外在的和内在的全部理想化的男性美。这位少年英雄怒目直视着前方,表情中充满了全神贯注的紧张情绪和坚强的意志,身体中积蓄的伟大力量似乎随时可以爆发出来。米开朗基罗塑造的是人物产生激情之前的瞬间,使作品在艺术上显得更加具有感染力。雕像是用整块的石料雕刻而成。为使雕像在基座上显得更加雄伟壮观,他有意放大了人物的头部和两个胳膊,使得大卫在观众的视角中显得愈加挺拔有力,充满了巨人感。

这尊雕像被认为是西方美术史上最值得夸耀的男性人体雕像之一。不仅如此,《大卫》是文艺复兴人文主义思想的具体体现,它对人体的赞美,表面上看是对古希腊艺术的复兴,实质上表示人们已从黑暗的中世纪桎梏中解脱出来,充分认识到了人在改造世界中的巨大力量。

雕像《哀悼基督》(图 7-19)是米开朗基罗为圣彼得大教堂所作,是他早期著名的代表作。作品的题材取自圣经故事中基督耶稣被犹太总督抓住并钉死在十字架上之后,圣母玛利亚抱着基督耶稣的身体痛哭的情景。雕像中,死去的耶稣肋下有一道伤痕,脸上没有任何痛苦的表情,横躺在圣母玛利亚的两膝之间,右手下垂,头向后仰,身体如体操运动员一般细长,腰部弯曲,表现出死亡的虚弱和无力。圣母玛利亚年轻而秀丽,形象温文尔雅,身着宽大的斗篷和长袍,右手托住耶稣的身体,左手略向后伸开,表示出无奈的痛苦;头向下俯视着儿子的身体,陷入深深的悲伤之中;细密的衣褶遮住了她厚实的双肩,面罩却衬托出姣美的面容。圣母玛利亚的表情是静默而复杂的,不仅倾泻了无声的哀痛,也不只是充满哀思的祈祷,它已经大大超出了基督教信仰所包含的内容,这是一种洋溢着最伟大、最崇高的母爱的感情。米开朗基罗突破了以往苍白衰老的形象,将圣母玛利亚刻画成一个容貌端庄美丽的少女,却没有影响到表现她对基督之死的悲痛,她的美是直观的,她的悲哀是深沉的。她所体现出的青春、永恒和不朽的美,正是人类对美的追求的最高理想。

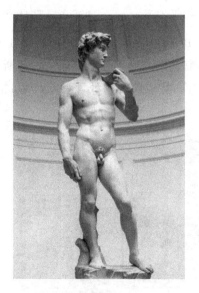

图 7-18 《大卫》米开朗基罗

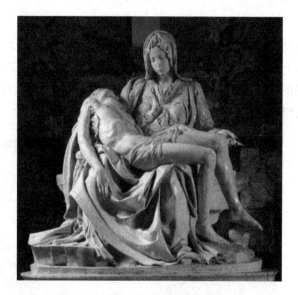

图 7-19 《哀悼基督》米开朗基罗

作品采用了稳重的金字塔式构图,圣母玛利亚宽大的衣袍既显示出其四肢的形状,又巧妙地掩盖了其身体的实际比例,解决了构图美与实际人体比例的矛盾问题。基督那脆弱而裸露的身体与圣母衣褶的厚重感以及清晰的面孔形成了鲜明的对比,统一而富有变化。雕像的制作具有强烈的写实技巧,米开朗基罗没有忽略任何一个细节,并对雕像进行了细致入微的打磨,甚至还使用了天鹅绒进行摩擦,直到石像表面完全平滑光亮为止。这一切都赋予了石头以生命力,使作品显得异常光彩夺目。米开朗基罗还将自己的名字第一次刻在了雕像中圣母胸前的衣带上。作品一经展出,立即轰动了整个罗马城,从此便与米开朗基罗的名字一起成为了艺术史册中光辉的一页。

在绘画方面,米开朗基罗最重要的作品是梵蒂冈西斯廷教堂的天顶画《创世纪》(图 7-20 至图 7-23)。

1508年尤利乌斯二世委托米开朗基罗重新装饰西斯廷教堂。天顶画的尺寸是14 m×38.5 m,中部由九个叙事情节组成,以圣经《创世纪》为主线,分别为"分开光暗""划分水陆""创造日月""创造亚当""创造夏娃""逐出伊甸""挪亚祭献""洪水泛滥"和"挪亚醉酒"。绘制的壁柱和饰带把每幅图画分隔开来,借助立体墙面弧线延伸为假想的建筑结构,并在壁柱和饰带分隔的预留空间绘上了基督家人、十二位先知、二十个裸体人物和另外四幅圣经故事的画面。米开朗基罗以自身处境与周边环境的和解,最终让西斯廷天顶和《创世纪》言归一体。当拉斐尔看了这幅巨大的天顶画之后,不禁感慨地说:"米开朗基罗是用上帝一样杰出的天赋创造这个艺术世界的!"

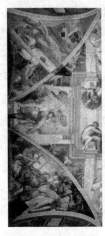
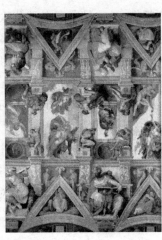
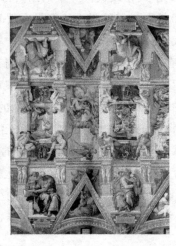
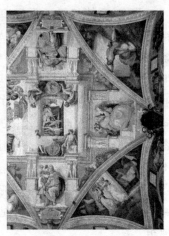

图7-20 《创世纪》米开朗基罗（局部）(1)　　图7-21 《创世纪》米开朗基罗（局部）(2)　　图7-22 《创世纪》米开朗基罗（局部）(3)　　图7-23 《创世纪》米开朗基罗（局部）(4)

天顶画分为两个创作阶段,第一阶段从1508年的冬天至1510年的夏天,第二阶段从1511年2月到1512年10月,共历时四年。两个创作阶段的风格有着时限的差别,构图和形式越来越简化。西斯廷天顶画中最重要的作品是第二阶段绘制的《创造亚当》(图7-24),体魄丰满、背景简约的处理形式,静动相对、神人相顾的两组造型,堪称经典。

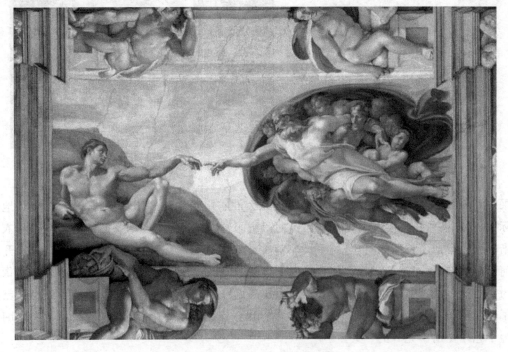

图7-24 《创造亚当》米开朗基罗

7.2.3 拉斐尔

1. 生平

拉斐尔(1483—1520)(图7-25),Raffaello Sanzio da Urbino,原名拉法埃洛·圣乔奥,意大利画家。自幼随父(乌尔比诺公爵的宫廷画师)学画,后又转入佩鲁吉诺门下,1500年出师。

拉斐尔早期的作品就显露出其非凡的天赋,他21岁时画的《圣母的婚礼》(图7-26)无论是构图还是形象塑造都有所创新,尤其是画面的平衡、背景的描绘,均为前辈画家作品中所罕见。1504—1508年他居留佛罗伦萨,对各画派大师的艺术特点均认真领悟,博采众长,特别倾心学习达·芬奇的构图技法和米开朗基罗的人体表现及雄强风格,其独具古典精神的秀美风格日趋成熟,从而迅速取得了和达·芬奇、米开朗基罗鼎足而立的巨大成就。

他的一系列圣母画像,和中世纪画家所画的同类题材不同,都以母性的温情和青春健美而体现了人文主义思想。文艺复兴时期的许多大师都画过圣母,但是,他们中任何人也没有达到拉斐尔那样细腻的处理程度。拉斐尔作品中最有名的是《带金莺的圣母》(图7-27)、《草地上的圣母》(图7-28)、《花园中的圣母》(图7-29)、《西斯廷圣母》、《福利尼奥的圣母》(图7-30)、《椅中圣母》(图7-31)、《阿尔巴圣母》(图7-32),都堪称完美无缺的作品。1509年后,他被罗马教皇尤利乌斯二世邀去绘制梵蒂冈皇宫壁画,其中签字厅的壁画最为杰出。这期间的重要作品还有为埃利奥多罗厅绘制的《埃利奥多罗被逐出神殿》和《波尔申纳的弥撒》,为火警厅绘制的《波尔戈的火警》(图7-33),为法尔内西纳别墅绘制的《加拉泰亚的凯旋》等,这些作品在形象塑造和光色运用方面都达到了新的境界,被誉为古今壁画艺术登峰造极之作。

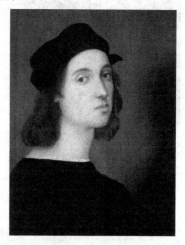

图7-25 拉斐尔自画像

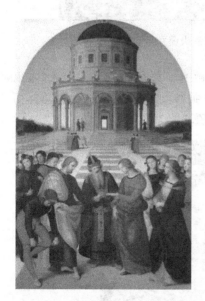

图7-26 《圣母的婚礼》拉斐尔

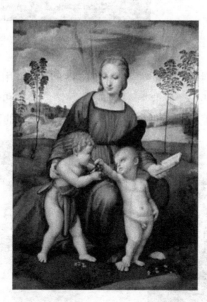

图7-27 《带金莺的圣母》拉斐尔

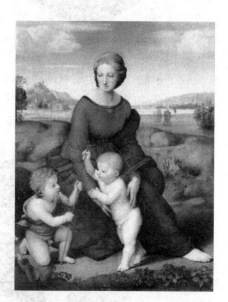

图7-28 《草地上的圣母》拉斐尔

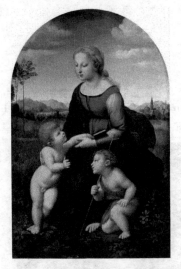
图 7-29 《花园中的圣母》拉斐尔

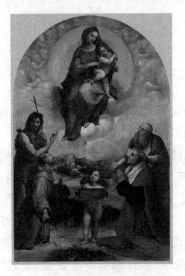
图 7-30 《福利尼奥的圣母》拉斐尔

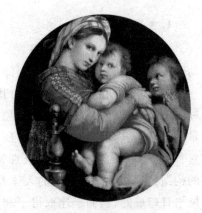
图 7-31 《椅中圣母》拉斐尔

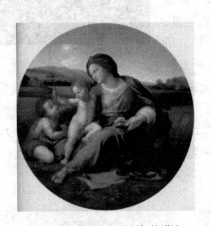
图 7-32 《阿尔巴圣母》拉斐尔

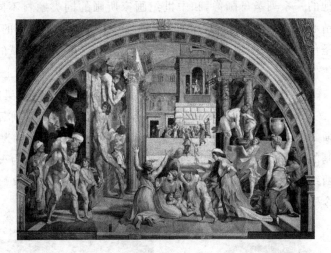
图 7-33 《波尔戈的火警》拉斐尔

拉斐尔的肖像画也有很高的成就，特点是形神兼备，气韵盎然，多采用微侧半身姿态，将背景隐去，唯以人物自然亲切的神态突出于画面。代表作为《卡斯蒂廖内像》（图 7-34）和《披纱女子像》（图 7-35）。总体而言，拉斐尔的艺术满怀慈爱，以一种柔美、典雅的风姿居于理想艺术荣誉的顶端。

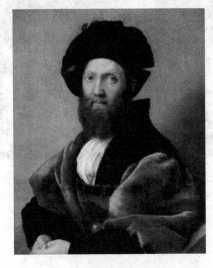
图 7-34 《卡斯蒂廖内像》拉斐尔

图 7-35 《披纱女子像》拉斐尔

2. 名作赏析

拉斐尔的作品具有优雅、秀美的风格。他善于把"神"画成"人"的形象,他画的圣母就是生活中神态优美、心地善良的普通母亲的形象。他的代表作壁画《西斯廷圣母》(图7-36)体现了其独特的画风和人文主义思想。

《西斯廷圣母》作为拉斐尔圣母像中的代表作,以甜美、悠然的抒情风格闻名遐迩。这幅祭坛画,指定装饰在为纪念教皇西克斯特二世而重建的西斯廷教堂的礼拜堂内。画面表现了圣母抱着圣子从云端降下,两边帷幕旁有一男一女,身穿金色锦袍的男性长者乃教皇西克斯特,他向圣母、圣子做出欢迎的姿态;而稍作跪状的年轻女子乃圣母的信徒渥娃拉,她虔心垂目,侧脸低头,微露羞怯,表示了对圣母、圣子的崇敬和恭顺。

位于中心的圣母体态丰满优美,面部表情端庄安详,秀丽文静。拉斐尔之前创作的圣母像总是极力追求美丽、幸福、完好无缺,更多地具有母亲和情人的精神气质和形象。而这幅《西斯廷圣母》是在更高的起点上塑造了一位人类的救世主形象:她决心牺牲自己的孩子,来拯救苦难深重的世界。圣母的塑造是全画的中心,趴在下方的两个小天使睁着大眼仰望圣母的降临,稚气童心跃然画上。

拉斐尔的这幅名画对美丽与神圣、爱慕与敬仰的把握都恰到好处,显示出高雅、柔媚、和谐、明快的格调,因而使人获得一种清新、纯洁、高尚的精神享受。

拉斐尔赋予了古代美以新的生命,在他作于1505年的《母与子》(图7-37)中,我们看到一对母子坐在凳子上,背后是一片温柔的景色,远处山上的那座小教堂,以及母亲与孩子头上环绕的两道光环,让我们明了这对母子来源于宗教世界。画中年轻的母亲正在沉思,似乎在想着孩子与他的未来前程;而画中的小孩子沉稳成熟,确立了人物在画中的重要位置。拉斐尔把圣母的脸画得更加温柔,他把古代女神的神态画得更精致、更柔和,赋予了一件古代异教徒的艺术作品以新的基督教的含义。

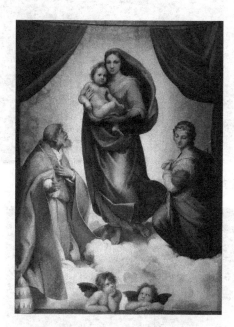

图 7-36 《西斯廷圣母》拉斐尔

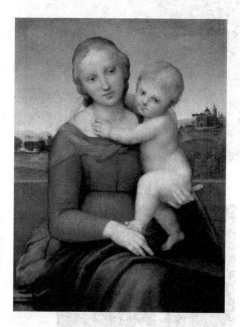

图 7-37 《母与子》拉斐尔

7.3 文艺复兴时期其他艺术家作品赏析

7.3.1 提香·韦切利奥

1. 生平

提香·韦切利奥(Tiziano Vecellio,1490—1576)(图7-38),被誉为西方油画之父,是意大利文艺复兴时期后期威尼斯画派的代表画家。提香·韦切利奥的早期作品受拉斐尔和米开朗基罗影响很深,在其漫长的一生中,提香·韦切利奥几乎取得了与米开朗基罗平分秋色的盛名。虽然提香并无盛期文艺复兴三杰那样博学多才,但他在色彩方面的造诣和绝技,是无人可以与之匹敌的。

提香·韦切利奥在他的作品中运用了辉煌绚丽的色彩,被人们称之为"提香的金色",他的色彩和油画技法,对后代画家有着深远的影响。他的作品虽以神话和宗教内容为主,表现的却是世俗生活情趣,充满人生的欢乐和富足。作品有《酒神的狂欢》(图7-39)、《酒神巴库斯与阿里阿德涅》(图7-40)、《戴手套的男人》(图7-41)、《乌尔比诺的维纳斯》(图7-42)等。

图 7-38 提香自画像

图 7-39 《酒神的狂欢》提香

图 7-40 《酒神巴库斯与阿里阿德涅》提香

图 7-41 《戴手套的男人》提香

图 7-42 《乌尔比诺的维纳斯》提香

从画中可以看出，提香的肖像油画亦相当出色，不但神态生动，光和色彩的运用也精妙独特。

2. 名作赏析

提香在28岁的时候继任成为威尼斯第一画师，《圣母升天图》（图7-43）这幅巨型画作是他的第一件大订单，这幅画最后被放在了威尼斯圣方济会荣耀圣母圣殿的墙壁上。画面中圣母站在由三个天使托起的巨大的云层上，她正在升入天空，在那里有上帝在等待她。画面中上帝徘徊在拱顶之下，挡住了太阳，从人物扭曲的身型这一视觉效果来看，圣母的女性体态与宽大的臀部都显示了她正在上升。画面中的圣母并非中世纪时期那种自带神圣光环的形象，而是一个处于恐惧中的女性，这让她显得与世俗中人无异。画面的创作比较简单，没有风景描绘，也没有外部面板，这幅画让提香名声大噪。

提香的另一幅名画《圣爱和俗爱》（图7-44），壮观而又充满哲理。这幅画中有两个女人，一个裸着身体，另一个则穿着衣服。两个女人倚坐在乡间一个古墓旁的泉水池上，一个天使在泉水的另一侧玩耍，泉水池的一旁有一个铜管将泉水引出。这一神秘的场景背后是非常深远的风景，有建筑，有居民，犹如牧歌萦绕的黄昏。这一背景是提香按照师兄乔尔乔内的绘画方式来画的。乔尔乔内比提香年长约十岁，是提香崇拜与模仿的对象。

图7-43 《圣母升天图》提香

图7-44 《圣爱和俗爱》提香

再看《镜前梳妆的妇人》（图7-45），很少有画家的创作像提香的这幅画一样全部用曲线。后面的仆人拿着镜子，这样妇人可以看到自己的脸，背后的凸镜也映射出了她的颈背，然而实际上后面镜子里是空的。即便没有耳环、项链和手镯，仅仅在小指上有一个戒指，这幅画也体现了女性特质。提香并不需要这些金属配饰的衬托，他把这一任务交给了光线，自然光从左侧照射进来，把褶皱的衬衫变成了珍珠母色，把妇人的头发变成了金色，把仆人红色服饰上的微光变成了糖色。

7.3.2 桑德罗·波提切利

1. 生平

桑德罗·波提切利（Sandro Botticelli，1445—1510）（图7-46），原名亚里山德罗·菲力佩皮（Alessandro Filipepi），波提切利是他的艺名，是15

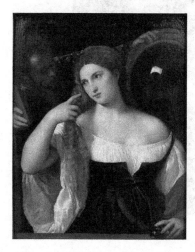

图7-45 《镜前梳妆的妇人》提香

世纪末佛罗伦萨的著名画家,欧洲文艺复兴时期早期佛罗伦萨画派的最后一位画家。受尼德兰肖像画的影响,波提切利又是意大利肖像画的先驱者。

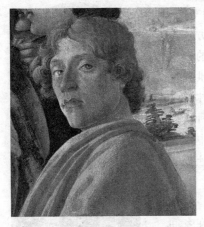

图7-46 《三王来拜》中的波提切利自画像

波提切利生于意大利佛罗伦萨一个手工业者的中产阶级家庭,先是学习制造金银首饰,后师从菲力浦·利皮。波提切利经常受雇于美第奇家族和他们的朋友们,这些与政治和文化的联系使他的创作题材非常广泛。据说波提切利从15世纪90年代起追随"沙瓦耐罗拉"风格,这在他后期所作的宗教画中得到体现,他的晚期作品少了些装饰风味,多了些对宗教的虔诚。

波提切利的宗教人文主义思想明显,充满世俗精神,后期的绘画中又增加了许多以古典神话为题材的作品,相当一部分采用的是古希腊与古罗马神话题材,风格典雅、秀美、细腻动人。特别是他大量采用教会反对的异教题材,大胆地画全裸的人物,对后世绘画的影响很大。《春》和《维纳斯的诞生》是最能体现他绘画风格的代表性作品。

2. 名作赏析

《春》(图7-47)是波提切利在1476—1480年间为佛罗伦萨的当权者美第奇家族的罗伦佐所作的。波提切利将永恒的春天描绘出来,显得轻快优美。《春》取材于当时著名诗人波利希安的寓言诗,画面构图不拘常规,人物被安排在一片柑橘林中,端庄妩媚的爱与美之神维纳斯位居中央,正以闲散幽雅的表情等待着为春之降临举行盛大的典礼。她的右边,动人的美惠三女神身着薄如蝉翼的纱裙,沐浴着阳光,正携手翩翩起舞——"美丽"戴着人间饰物珠光闪耀,"青春"羞答答地背过身去,"幸福"愉快地扭动腰肢,她们将给人间带来生命的欢乐。她们一旁的是众神使者——身披红衣、带佩刀的墨丘利,他挥舞神杖,正在驱散冬天的阴云。在维纳斯的左边,分别是花神、春神与风神,头戴花环、身披饰花盛装的花神弗罗娜正以优美飘逸的步伐迎面而来,将鲜花撒向大地,象征春天即将来临。而维纳斯上方飞翔的小爱神,蒙住双眼射出了他的爱情金箭。作品展示了充满着春的欢欣的众神形象,这种对于人性的赞美,具有非凡的美感。

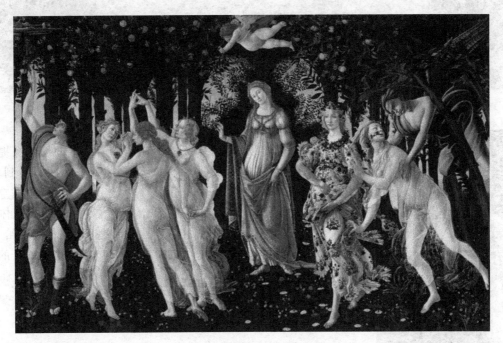

图7-47 《春》桑德罗·波提切利

在绘画史上,有许多作品描绘春天,然而还没有一幅作品能与波提切利的这幅《春》相媲美。《春》的绘

画技法由于采用了传统的蛋清画法,华丽的装饰效果更加强烈。《春》又被称为《维纳斯的盛世》,波提切利利用树枝与背景天空将树形有意识地留出了一个中世纪的宗教绘画中只有圣母玛利亚才能被安排其中的拱形,突出了维纳斯的主角地位和端庄、典雅的仪态。

波提切利的另一幅著名画作为《维纳斯的诞生》(图7-48),画中情节是维纳斯从爱琴海中诞生,风神把她吹送到幽静冷落的岸边,而春神芙罗娜带着用繁星织成的锦衣在岸边迎接她,她的身后是无垠的碧海蓝天,维纳斯忧郁惆怅地立在象征她诞生之源的贝壳上,体态显得娇弱无力,对迎接她的时辰女神和这个世界毫无激情,不屑一顾。这个形象告诉观赏者,女神是怀着惆怅来到这充满苦难的人间的,这种精神状态正是波提切利自己对现实态度的写照。

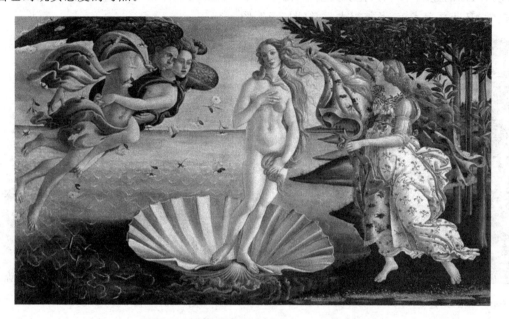

图7-48 《维纳斯的诞生》桑德罗·波提切利

《维纳斯的诞生》还有另一层涵义。当时在佛罗伦萨流行一种新柏拉图主义的哲学思潮,认为美不可能逐步完善或从非美中产生,美只能自我完成,它是无可比拟的,实际上说的就是:美是不生不灭的永恒。波提切利用维纳斯的形象来解释这种美学观念,因为维纳斯一生下来就是十全十美的少女,既无童年也不会衰老,永葆美丽青春。画中维纳斯的造型很明显是受古希腊雕像中维纳斯形象的影响,从体态到手势都有模仿卡庇托利维纳斯的痕迹,但是缺少古典雕像的健美与娴雅。这种造型和人物情态实际上成了波提切利独特的艺术风格。

波提切利的艺术成就集中表现为秀逸的风格、明丽灿烂的色彩、流畅轻灵的线条,以及细润而恬淡的诗意。这种风格影响了数代艺术家,至今仍散发着迷人的光辉。

7.4 文艺复兴时期的建筑艺术

7.4.1 文艺复兴时期的建筑特色

欧洲文艺复兴时期的主要建筑风格是文艺复兴建筑风格。文艺复兴建筑风格是欧洲建筑史上继哥特式建筑风格之后出现的一种建筑风格,15世纪产生于意大利,后传播到欧洲其他地区,形成了带有各自特点的各国文艺复兴建筑。意大利文艺复兴建筑在文艺复兴建筑中占有最重要的位置,在理论上以文艺复兴思

潮为基础,在造型上排斥象征神权至上的哥特式建筑风格,提倡复兴古罗马时期的建筑形式,特别是古典柱式比例、半圆形拱券、以穹隆为中心的建筑形体等,例如意大利佛罗伦萨美第奇府邸、维琴察圆厅别墅等。

此类建筑最明显的特征是扬弃了中世纪时期的哥特式建筑风格,而在宗教和世俗建筑上重新采用古希腊、古罗马时期的柱式构图要素,还有巨大的穹顶、复杂华丽的装饰和内部彩绘等。文艺复兴时期的建筑师和艺术家们认为,哥特式建筑是基督教神权统治的象征,而古代希腊和罗马的建筑是非基督教的。他们认为这种古典建筑,特别是古典柱式构图体现着和谐与理性,并同人体美有相通之处,这些正符合文艺复兴运动的人文主义观念。

文艺复兴时期的建筑代表有:比萨大教堂(图7-49、图7-50)、卢浮宫(图7-51、图7-52)、杜伊勒里宫、圣洛伦佐大教堂、乌菲兹美术馆、圣彼得大教堂(图7-53、图7-54)。

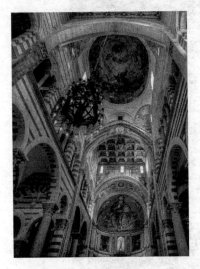
图7-49　比萨大教堂(1)

图7-50　比萨大教堂(2)

图7-51　卢浮宫(1)

图7-52　卢浮宫(2)

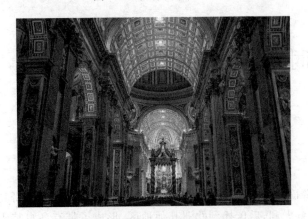
图7-53　圣彼得大教堂(1)

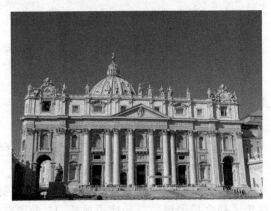
图7-54　圣彼得大教堂(2)

7.4.2 文艺复兴时期的建筑赏析

1. 美第奇里卡尔第宫

作为文艺复兴时期的经典作品,美第奇的里卡尔第宫拥有着无可比拟的优雅比例和端庄造型,但是大面积石材带来的粗糙厚重感和极少装饰的线条让其看起来十分朴实低调,如图7-55所示。

图7-55 里卡尔第宫朴实的外观

虽然里卡尔第宫外表朴实无华,可内部的格局与装饰绝对符合美第奇家族的身份,如图7-56至图7-58所示,空间布置巧妙,尺度得宜,庭院宽敞,空中回廊没有过分雕琢和装饰,雕塑全都出自名家之手,王者气度与尊贵不经意间就显露出来了。

图7-56 里卡尔第宫内景(1)　　图7-57 里卡尔第宫内景(2)

图 7-58　里卡尔第宫内景(3)

2. 维琴察圆厅别墅

维琴察圆厅别墅(图 7-59、图 7-60)是意大利的一座贵族府邸,为文艺复兴时期晚期的典型建筑。别墅坐落在意大利维琴察,以中央圆厅为中心向四边辐射,四个立面均有庄严的门廊和巨大的弧形台阶,富有古典韵味,由建筑师帕拉弟奥于1566年所设计。这座别墅最大的特点在于绝对对称,从平面图来看,围绕中央圆形大厅周围的房间是对称的,甚至希腊十字形四臂端部的入口门厅也一模一样。整座别墅由最基本的几何形体,如方形、圆形、三角形、圆柱体、球体等组成,简洁干净,构图严谨,达到了造型的高度协调,各部分之间联系紧密,大小适度,主次分明,虚实结合,整座建筑与自然环境融为一体,十分和谐。

图 7-59　维琴察圆厅别墅(1)

图 7-60　维琴察圆厅别墅(2)

第 8 章　浮世绘的流年

8.1　日本浮世绘简介

浮世绘是自 17 世纪以来，在日本流行了几百年的一种绘画艺术，是日本的传统美术之一，也是西方人眼中日本艺术的代表。浮世绘，或是被刻在木板上，用来多次印刷，或是直接由名家手绘而成。浮世绘构图简洁明快，重点突出，一幅幅作品总能给人留下深刻的印象，曾经被用来做书的插画。它大概兴起于日本的江户时期（1603—1868 年），上承日本传统"大和绘"，对后世的日本美术，甚至是世界美术产生了深远的影响，从马奈、莫奈，到梵·高、高更，再到毕加索等许多西方艺术家都从浮世绘中汲取过灵感。在中国，周作人、鲁迅、张爱玲等作家，也都对浮世绘作品印象深刻。

所谓的"浮世"，出自佛教用语，本意指人的生死轮回和人世的虚无缥缈，15 世纪以后被解释为"尘世""俗世"，16 世纪以后则意谓妓院、歌舞伎町等所有享乐的地方。日本语言中"浮世"一词自出现开始，就一直暗指艳事与放荡生活，因此浮世绘即描绘世间风情的画作，成为日本具有独特民族特色的艺术奇葩。

浮世绘画师以狩野派、土佐派出身者居多，这是因为当时这些画派非常显赫，而被这些画派所驱逐、排斥的画师很多都转向浮世绘创作。从其绘画题材看，70% 以上作品的主角是娼妓和艺伎，女性、裸体、性感美、色情是其标志性特征。浮世绘最初多以小说插画的形式出现，以描绘世俗的生活和男女情爱为主，然而，发展到最后，浮世绘不止有美人绘、役者绘（歌舞伎演员肖像画），更有妖怪、花鸟、风景等多种主题，成为与歌舞伎、相扑齐名的"江户三绝"之一，被誉为日本国粹。

浮世绘的诞生、发展和代表作表现了 17—19 世纪的整个日本艺术史，浮世绘艺术简洁并优雅地描绘了日本的服饰和文化，尤其是江户地区（即东京），百姓为了摆脱日常生活的痛苦而沉迷于世俗的享乐之中的状态。

8.2　浮世绘的历史

浮世绘最早出现在江户时期，即日本封建社会的晚期。浮世绘初期作品为手绘作品，即画家们用笔墨色彩所作的绘画，而木刻印制的绘画盛行于京都和大阪。浮世绘开始流行时带有很强的装饰性，它可用作华贵建筑的壁画、装饰室内的屏风，在绘画的内容上，有浓郁的本土气息。有资料记载浮世绘初期主要是模仿中国明代的版画，后来得到不断的发展。由于经济的增长，城市里首先产生一种"町人文化"，即市民文化，并迅速得到发展，作者云起，作品需求量扩大，需大量印制，从而使浮世绘由手绘进入版画阶段。浮世绘版画的印刷技术，初为单纯的墨摺本，后发展为用彩笔添入丹绘和漆绘，后来又向色彩印发展。浮世绘的印

刷技术,代表了日本在艺术上的高度成就。

浮世绘的发展分为以下几个时期。

8.2.1 初期

初期为日本明历大火(1657年3月2日)至宝历年间(1751—1763年)。此时期的浮世绘以手绘及墨色单色木版画印刷(称为墨折绘)为主。浮世绘版画的鼻祖菱川师宣在这个时期融合了早期的各种绘画和插画流派的创作特点,建立起自己的创作风格,为版画的独树一帜开辟了道路,为后来的浮世绘画家们提供了参考依据和创作基础。菱川师宣作品如图8-1、图8-2所示。

图8-1 菱川师宣作品(1)

图8-2 菱川师宣作品(2)

在日本江户时代小说家井原西鹤所撰的《好色一代男》中,有一段关于浮世绘绘在有12根扇骨的折扇上的描述,是目前已知的资料中最早出现"浮世绘"一词的文献。到了鸟居清信时代,使用墨色以外的颜色创作的作品开始出现,主要以红色为主,如图8-3、图8-4所示。使用丹色(红褐色)的称为丹绘,使用红色的称为红绘,也有在红色以外又增加两三种颜色的作品,称为红折绘。

图8-3 《执扇美人图》鸟居清信

图8-4 《戏剧人物图》鸟居清信

8.2.2 中期

中期为日本明和二年(1765年)至文化三年(1806年)。18世纪中后期,随着锦绘(一种彩色浮世绘)木版浮世绘的诞生,彩色浮世绘版画得以流行并迅速占领市场。在产能及成本的考量下,原画师(版下绘师)、雕版师(雕师)、刷版师(刷师,或写作折师)的专业分工体制也在此时期确立。此时期的人物绘画风格也发生变化,由原本虚幻的人偶风格转趋写实。在锦绘诞生期,最具代表性的画师便是铃木春信,其作品如图8-5、图8-6所示。

图 8-5 《鹭娘》铃木春信　　　　图 8-6 《窃窃私语》铃木春信

8.2.3 后期

后期为日本文化四年(1807年)至安政五年(1858年)。葛饰北斋与歌川广重二人确立了浮世绘中称为"名所绘"的风景画风格,如图8-7所示。在役者绘方面,歌川国芳等人开始创作描绘武士姿态的"武者绘",如图8-8所示。

图 8-7 《东都-上野花见之图》歌川广重

图 8-8 《殿下茶屋仇讨三》歌川国芳

8.2.4 终期

终期为日本安政六年（1859年）至明治四十五年（1912年）。受到强行打开锁国政策的冲击，许多人对西方文化产生兴趣，因此发源于当时开港通商之一——横滨的"横滨绘"（图 8-9、图 8-10）开始流行起来。另一方面，幕末至明治维新初期社会动荡，出现了被称为"无残绘"的风格血腥怪诞的作品。歌川派的歌川芳藤则开始为儿童创作称为"玩具绘"的浮世绘，颇受好评。

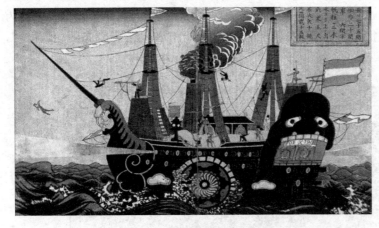

图 8-9 横滨绘《黑船图》

图 8-10 横滨绘《外国人望远图》

但是由于西学东渐，照相技术传入，浮世绘受到严苛的挑战。虽然很多画师以更精细的笔法绘制浮世绘，但终究无法抵抗历史的潮流。

8.3 浮世绘的题材与种类

浮世绘是表现民间日常生活和情趣的一种艺术形式，最初以"美人绘"和"役者绘"为主，后来逐渐出现了以相扑、风景、花鸟以及历史故事等为题材的作品。总的来说，浮世绘的题材广泛，有社会时事、民间传说、历史掌故、戏曲场景和古典名著图绘，有些画家还专门描绘妇女生活、记录战争事件或抒写山川景物。浮世绘几乎是江户时代人民生活的百科全书，而所有这些题材的基调则是体现新兴市民的思想感情，一些追求自由恋爱和讽刺封建礼教的作品在民间广为流传。

8.3.1 浮世绘的题材

1. 春画

"春画"之名，受到中国"春宫画"的影响。春画在大众之中广为流传。因其价格较一般浮世绘高，且供不应求，因此绝大多数浮世绘大师几乎也同时是春画大师。春画的内容常常很夸张，甚至到了荒唐的地步，但对服饰的刻画、色彩以及技法的运用，使得画面的装饰性很强，如图8-11所示。

图8-11　春画《章鱼与海女》葛饰北斋

2. 美人绘

美人绘以年轻美丽的女子为题材，主要描绘游女（妓女）和茶屋的人气看板娘（招牌女郎），后来也有街头美女的题材，但"花魁"还是此类主题的主要描绘对象，如图8-12、图8-13所示。花魁是指从小接受文化教育，修养高的著名妓女，她们有独立居所及仆人，平民百姓难得一见。

图8-12 《妇人相学十体·吹线轴的姑娘》喜多川歌麿　　　图8-13 《北国五色墨·上唇妆的花魁》喜多川歌麿

先前只有贵族才穿得起的和服在江户时代已经普遍为百姓所穿戴,因此美人绘中女性的衣着普遍为和服。美人绘的创始人菱川师宣,擅长以画作强调对和服的表现力,如图8-14所示。他生活在浮世绘创作的早期时代,因此他的作品属于黑白线条,需要做好拓本后填色。还有一些画师出于美化的目的,往往将并不高挑的女子的比例拉长,比如锦绘的创始人铃木春信,常将美人画成"九头身"的形象,如图8-15所示。他的绵绘超越了菱川师宣,色彩丰富灿烂,他所画的美人如弱柳,纤细婀娜。喜多川歌麿以半身画著称,技法高超,敢于用半身像强调局部表现力,如图8-16所示,凸显了他细致入微的观察力及精湛的画工。

图8-14 《见返美人图》菱川师宣　　　图8-15 《秋天的风》铃木春信　　　图8-16 《物思恋》喜多川歌麿

3. 役者绘

役者绘主要刻画的是从事歌舞伎表演的人气演员。歌舞伎町是吉原地区除了风月场所以外的另一重要代表场所。江户文化的三大支柱即为歌舞伎、吉原与浮世绘。歌舞伎演员全部为男性,因此高明的画师需要在表现女性扮相的画作中暗示性地体现演员的男性身份。18世纪末叶,与喜多川歌麿同一时期出现的东洲斋写乐,可以说是横空出世的天才浮世绘画师。如果说喜多川歌麿代表美人绘的顶峰,那么役者绘的巨擘则非东洲斋写乐莫属,其作品以夸张甚至变形的手法著称,如图8-17所示,风格甚至影响了后来的日本漫画。还有歌川国芳,他在浮世绘创作中最大的成就在于开创并丰富了武者绘这一题材,他根据中国古典文学作品《水浒传》中108个梁山好汉的人物性格,生动地描绘了富有个性的典型人物肖像,如图8-18所示为浪子燕青,威武繁复,细腻浓烈,丝丝入扣,格外受人欢迎。

图 8-17 《三代大谷鬼次的奴江户兵卫》东洲斋写乐

图 8-18 《浪子燕青》歌川国芳

4. 风景画

风景画除了满足当时无迁徙和旅行自由的民众对名山秀水的憧憬之外，也有作为旅行手册的功用。风景画出现于浮世绘晚期，其代表画师却名闻天下，如葛饰北斋和歌川广重。葛饰北斋善于展现自然界中的激情，如图 8-19 所示；而歌川广重性格斯文，因此画面以表现平静的风景为主，如图 8-20 所示。

图 8-19 《飞跃边境的吊桥》葛饰北斋

图 8-20 《唐崎夜雨》歌川广重

浮世绘中的风景画常常以江户民俗为表现对象，比如男儿节，五月五，要悬挂鲤鱼旗，如图 8-21 所示；女儿节，三月三，要摆放人偶；七夕祭，有许多表现祭祀布置的内容。因而浮世绘也被称作"江户绘"。

8.3.2 浮世绘木刻的种类

浮世绘木刻归纳起来大致有两种形式：绘本和一枚绘。所谓绘本，即插图画本，在江户初期是古典小说的插图，后来陆续出现通俗的插图读物，到万治年间，随着市民小说的产生，这种木刻绘本发展更加迅速。民间画师菱川师宣便是这种绘本的创始人。

一枚绘，即单幅的创作木刻，它为单独欣赏一幅画开创了条件，画工也更精细一些。尺寸大小不等，总计有二十多种，均按刻制方法、套色多寡不

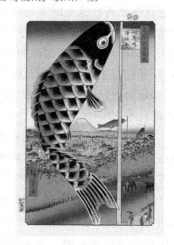
图 8-21 男儿节时悬挂的鲤鱼旗

同而分为墨绘、丹绘、漆绘、浮绘、锦绘、蓝绘等品种。

浮世绘木刻技法不追求木刻的刀味,却注意木质纹理的表现效果,而且将线条的流畅放在极主要的地位,往往需要画、刻、印三者共同合作来使作品达到尽善尽美的境地。他们创造的木纹法、光泽法、云母粉法、无色印刷法等都是在力求线条与配色取得高度和谐这一原则上总结出来的作画经验,摆脱了向来只使用毛笔的束缚。

8.4 浮世绘名家名作赏析及其艺术影响

随着浮世绘艺术的发展,涌现出许多著名画师,除了创始人菱川师宣外,比较著名的还有揭开浮世绘的黄金时代帷幕的铃木春信、美人绘大师鸟居清长与喜多川歌麿、役者绘巨匠东洲斋写乐、写实派大师葛饰北斋,以及将风景绘技巧推向顶峰的歌川广重,这六人被称为"六大浮世绘师"。

其中,葛饰北斋、喜多川歌麿和歌川广重又被称为"浮世绘三杰"。从19世纪晚期开始,他们的作品在西方受到了极大的推崇,对欧洲的先驱艺术家们产生了深远的影响。当时西方的前卫画家们都从浮世绘中获得各种有意义的启迪,如无影平涂的色彩价值、取材于日常生活的艺术态度、自由而灵巧的构图、对瞬息万变的自然的敏感把握等。对日本艺术的崇拜,也使得西欧产生了日本主义热潮,这不仅推动了后印象主义绘画运动,而且在西方向现代主义文化的发展进程中发挥着广泛的影响。

8.4.1 葛饰北斋

1. 生平

葛饰北斋(1760—1849),日本江户时代的浮世绘名家,早年拜入胜川春章门下学习绘画,后来继承了"淋派"画师表屋宗理的名号。葛饰北斋成熟期的画风独特,常在古典的基础上融入全新元素,使浮世绘风景画的艺术特征更加新颖独特。1849年,葛饰北斋逝世,当时的画号是"画狂老人",他在绘画艺术上的成就,毫无疑问是举世瞩目的。葛饰北斋被誉为日本现代艺术之父,德加、马奈、梵·高、高更等许多印象派绘画大师都临摹过他的作品。1999年,葛饰北斋入选《LIFE》杂志评出的"千禧年影响世界的100位名人",也是其中唯一的日本人,他被称为浮世绘天才。

2. 名作赏析

江户中后期,随着町人文化的发展,浮世绘创作也进入了黄金时代。《富岳三十六景》浮世绘系列组画,就是葛饰北斋在这一时期结合西方手法和日本情趣创立的新样式代表作。这组画描绘了由日本关东各地远眺富士山时的景色,属于浮世绘中的"名所绘"。在《富岳三十六景》中,除了少数的几幅以外,富士山几乎都是一个远远的影子,画面的主题大多是一般百姓的生产和生活场景,并充满了浓郁的庶民气息,可谓构图精巧、姿态万千。初版时只绘制了三十六景,因为大受好评,所以葛饰北斋仍以"富岳三十六景"为题再追加十景,最终此系列共有四十六景,共形成46幅彩色套版。一般俗称初版的三十六景为"表富士",追加的十景为"里富士"。

《富岳三十六景》不仅是葛饰北斋的代表作,同时也是众多描绘富士山作品中的翘楚,享有"浮世绘版画最高杰作"的美誉。《神奈川冲浪里》自古以来即与同组"表富士"版画中的《凯风快晴》《山下白雨》并称为三大传世名作,更以"GreatWave"之名,成为世界上最著名的浮世绘之一。

《神奈川冲浪里》(图8-22)是一幅在世界范围内知名的日本绘画作品,也是提到浮世绘,人们会直接联想到的一幅作品,甚至成为日本艺术在世界艺术长河中的代表作。作品名中,"神奈川冲"是地名,"浪里"表示在大浪的后面。画中主要描绘了袭击渔船的巨大波浪,从房总半岛将鲜鱼运往江户的船夫遭遇风浪,只能拼命守住渔船,而远处的富士山却安静地存在于画面一角。整个画面动静结合,富有生气,以黑墨、蓝、黄

等为主,直接、奇特的画面色彩分割,被称为是天才的发挥。葛饰北斋此幅版画不仅形象地抓住了刹那的姿态,更用优美的笔触表现了浪花,呼应着远处的富士山,实乃风景画中的绝顶精品。

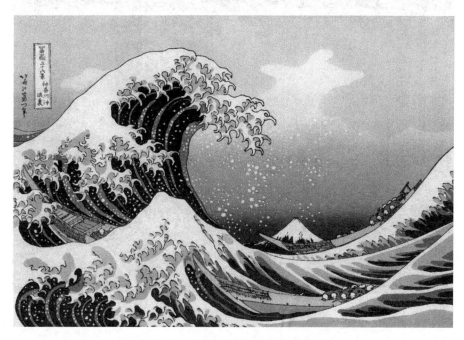

图 8-22 《神奈川冲浪里》葛饰北斋

《凯风快晴》(图 8-23)描绘的是"赤富士"现象,这幅画被称为"浮世绘之王",采用低角度的视点,表现了朝阳映照富士山的景象。某个晴朗的夏日清晨,太阳初升,富士山也被染成了通体红色,色彩因光影的变化而充满了丰富的层次感。"凯风"指的是从南方吹来的平稳的风,图中鳞片状的云也是因风而成的。葛饰北斋用如此简洁的构图,充分凸显富士山的雄伟壮丽,浓缩了其浮世绘创作的精髓。

图 8-23 《凯风快晴》葛饰北斋

相对于《凯风快晴》中描绘的"赤富士",《山下白雨》(图 8-24)中的富士山被称作"黑富士"。这两幅作品都直接描绘了富士山的雄伟,展现出富士灵峰的独特魅力。图中,天空中布满乱云,山麓附近清晰可见有闪

电,从这些细节上可以感受得到作为活火山的富士山暗藏的能量。

图 8-24 《山下白雨》葛饰北斋

如果说以上三幅图重在描绘富士山的动与静的对比美,那么其他还有一些作品在特殊的几何构图下,则凸显了富士山与其主体物之间的微妙平衡感。如《深川万年桥下》(图 8-25),图中以隅田川水面上的船只为视角,往斜上方看万年桥,桥身是流畅的大圆弧,而富士山就出现在桥洞之中。万年桥的弧线完美,桥上的行人看起来步履匆匆,整幅画颜色清新,氛围畅快。再有《远江山中》(图 8-26),这幅作品最大的特征就是以"三角"为主的构图,脚手架、脚手架与木材组合而成的图形、从脚手架下看到的富士山,都是三角形,众多的三角形组合在一起,营造出奇妙的平衡感。

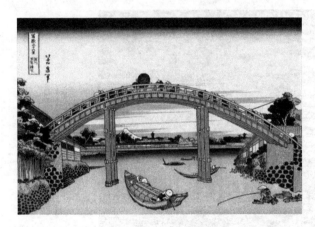

图 8-25 《深川万年桥下》葛饰北斋

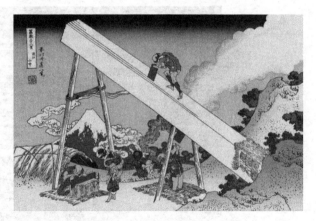

图 8-26 《远江山中》葛饰北斋

在描绘富士山与人的关系上,也有几幅作品是经典。《五百罗汉寺》(图 8-27)中,艺妓、武士、孩童等各类人物都有很好的描绘,有种奇妙的空间感的延伸,这是展现葛饰北斋表现力的代表作品。《甲州伊泽晓》(图 8-28)中的"晓"字十分贴切,泛白的天空和湖面,似乎让人看到了黎明时分升起的氤氲水汽,早起从驿站出发的旅人各自准备好着装和行李上路,在静默的富士山剪影面前,更显出一副生机勃勃的模样。《骏州片仓茶园不二》(图 8-29)描绘了茶园中劳动的茶农,画面富有临场感,远处的富士山默默守护着这些辛勤工作着的百姓,整幅作品传达出属于葛饰北斋的温暖感,人物的表现独到且传神。

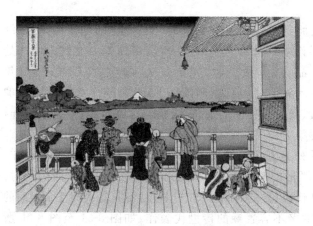
图 8-27 《五百罗汉寺》葛饰北斋

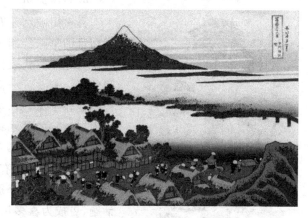
图 8-28 《甲州伊泽晓》葛饰北斋

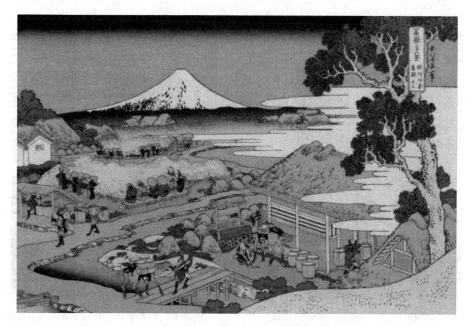
图 8-29 《骏州片仓茶园不二》葛饰北斋

8.4.2 喜多川歌麿

1. 生平

喜多川歌麿(1753—1806)，生于江户农家，原姓北川，幼名市太郎，后名勇助、勇记，是日本浮世绘最著名的大师之一，善画美人绘。天明时期，因其绘画才华被出版商茑屋重三郎赏识，逐渐在美人绘上建立起自己的风格，并成为浮世绘美人绘的第一位代表性画家。喜多川歌麿完全靠自学成才，在绘画中他追求合乎理想和社会风尚的美，对社会地位低下的歌舞伎乃至妓女也充满同情，他以准确的线条和单纯的色块描绘女性的美，尤其善于刻画人物的心理活动。他的创作时间正值江户市民文化的全盛期，其作品成为江户市民文化中的重要组成部分。其画风不仅在日本影响极大，还声播海外。19世纪中期，喜多川歌麿的一些画作被引入欧洲，在法国尤其受到推崇。法国的印象派画家广泛学习借鉴喜多川歌麿的手法，艺术史中提到法国印象派之"日本影响"，通常指的就是喜多川歌麿。

2. 名作赏析

喜多川歌麿是有脸部特写的半身胸像的"大首绘"的创始人，他以纤细高雅的笔触绘制了许多以头部为主的美人画，竭力探究女性内心深处的特有之美。代表作品有《高明三美人》（图 8-30），画中的人物是宽政年间的三大美女——富本丰雏、高岛久、难波屋北，这种三个人物的大头像构图比较罕见，灰、紫、淡黄几种色调柔和、淡雅，与其他浮世绘格调迥异，给人以神秘的艺术感染力。

《青楼十二时》系列是喜多川歌麿表现吉原游女生活细节的代表作。在当时的江户，没有严格的时间概念，按照习俗，一个"时刻"即两小时。全系列共 12 幅，分别代表每一"时刻"的江户名妓，不只是人们茶余饭后的话题，更成为喜多川歌麿不容置疑的传世代表作，如图 8-31 至图 8-36 所示。画面通过特定的服装样式及其纹饰表现了特定的人物，体现出喜多川歌麿对吉原风俗的了如指掌以及对游女生活的细致观察。

图 8-30　《高明三美人》喜多川歌麿

图 8-31　《青楼十二时·未刻》喜多川歌麿

图 8-32　《青楼十二时·午刻》喜多川歌麿

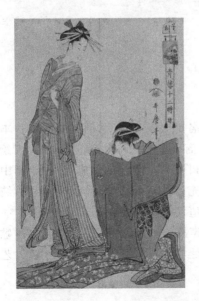

图 8-33　《青楼十二时·子刻》喜多川歌麿

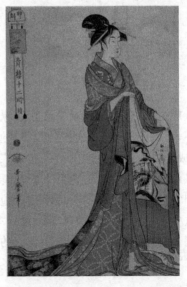

图 8-34　《青楼十二时·卯刻》喜多川歌麿

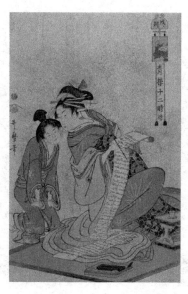
图8-35 《青楼十二时·戌刻》喜多川歌麿

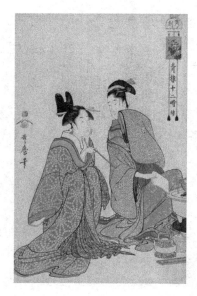
图8-36 《青楼十二时·寅刻》喜多川歌麿

喜多川歌麿的艺术生涯就是浮世绘美人绘的鼎盛时期，他的美人绘题材相当广泛，给人以特殊的东方造型美的享受。在《哺婴母亲》（图8-37）的和服表现上，喜多川歌麿敢于不顾传统画法，减去外轮廓，只以颜色来构成形体。画中婴儿的后脑勺只反映在镜子里，光秃的小脑袋仅在末梢留了一撮发尾。

喜多川歌麿在其艺术生涯后期，除了"大首绘"之外，开始重新绘制全身美人像（图8-38）。他在这个阶段的作品更加着重表现美人们丰富的内心世界，可是在造型上却开始出现样式化、类型化的倾向。他为了生计，同时为多家出版商绘制画稿，导致画稿质量参差不齐，他的画业也由此呈现出颓势。

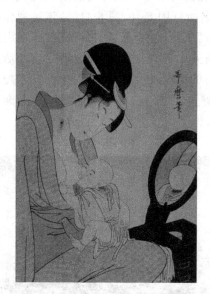
图8-37 《哺婴母亲》喜多川歌麿

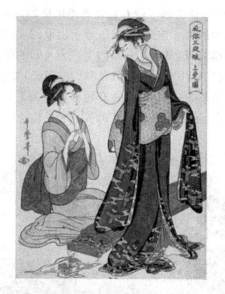
图8-38 《风俗三启娘》喜多川歌麿

1790年，德川幕府颁布书籍出版取缔令布告，下令取消有伤社会风化的出版物，对浮世绘版画实施各种禁令，特别是当时的颜色限制使得擅长此类画作的喜多川歌麿颇受打击。1804年喜多川歌麿取材于前朝的太阁丰臣秀吉与他的五个妻妾游乐之景，绘制了《太阁洛东五妻游观》（图8-39），却被认为在影射讽刺当时同样妻妾成群的幕府将军德川家齐，触怒幕府，喜多川歌麿受到监禁，两年后抑郁而终。

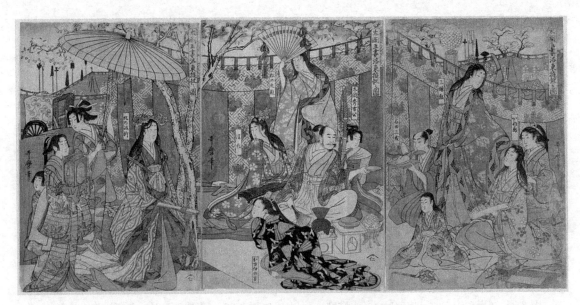

图8-39 《太阁洛东五妻游观》喜多川歌麿

8.4.3 歌川广重

1. 生平

歌川广重(1797—1858),原名安藤广重,出生在一个低级武士家庭,年轻时师从画家歌川丰广,开始其浮世绘画家的生涯。在老师歌川丰广去世后,歌川广重受葛饰北斋的富士山风光的启发,转而投向风景绘。34岁的时候,他出版了带有葛饰北斋风格的风景绘作品《东都名所》(图8-40、图8-41)。该系列作品是他在风景绘方面的第一次成功尝试,显示出他的天赋和设计能力。两年后,他随重臣上京都觐见,把沿途驿站风景一一描绘完成,发表了一系列更广为人知的作品——《东海道五十三次》。与葛饰北斋的生动活泼的画风相反,歌川广重用秀丽的笔致及和谐的色彩,表达一种柔和抒情的境界,更符合社会人士的艺术趣味。他所描绘的自然景象,总是和人物有着密切的关系,并且富于诗的魅力。歌川广重享有的名声比葛饰北斋更为普遍而长久,这也鼓舞他继续出版成套的山水花鸟绘画,直到去世。

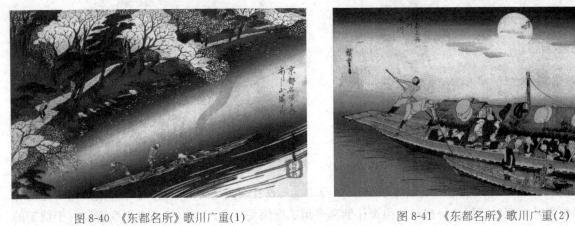

图8-40 《东都名所》歌川广重(1)　　　　图8-41 《东都名所》歌川广重(2)

2. 名作赏析

东海道其实指的是江户到京都的路线,其间要经过五十三个宿场(或者叫作驿站)。1832年歌川广重跟随大名幕府进贡队列,走了一次这条上京路线,沿路画了许多风景及驿站的草图,由此获得的经验,帮助他

形成了自己独特的风格。《东海道五十三次》，共五十五幅画，描绘当时这条线路上的实景以及旅途中的众生像，如图 8-42 至图 8-44 所示。

图 8-42 《东海道五十三次·由井》歌川广重

图 8-43 《东海道五十三次·箱根湖水湾》歌川广重

和当时所有日本浮世绘画师一样，歌川广重一生作品存量庞大。他善于学习，也善于捕捉，他骨子里既有文人阶层的优美趣味，又懂得动脑子琢磨市民阶层多变的需求。从开始尝试的风景绘到后来一系列作品的衍变，很容易看到歌川广重在用色方面越发苍练，情感的表达更为具体。

《名所江户百景》是歌川广重众多系列版画中最后的作品，也是他的总结。人们能从其中看到江户（今东京）的地理和四季的全貌。当时的江户也是幕府的首府，歌川广重对这里也最了解。《名所江户百景》系列中的《龟户梅屋铺》（图 8-45）描绘的是江户春天的场景，画面中这株古梅人称卧龙梅，是江户第一名木，也是文人墨客聚集的名胜地。歌川广重以远近法大胆构图，将卧龙梅大手笔地安排于前景，构图精妙，此画后

图 8-44 《东海道五十三次·庄野白雨》歌川广重

来被印象派大师梵·高临摹过。同样被梵·高临摹过而更令世界瞩目的同系列画作还有《大桥骤雨》(图8-46),此画是该系列中的翘楚,描绘夏日倾盆大雨覆到城市之中的场景。歌川广重善于捕捉大自然的瞬间变化及旅人的突然反应,以俯瞰的角度,生动地描绘了在大桥上撑雨伞、穿蓑衣的路人的狼狈相,海面上一只小舟奋力地向前划行,远山如黛,映衬着灰蓝色的天空。桥面的土黄色,衬托着桥墩黑色的阴影,色彩的对比显得和谐而富有张力。歌川广重的高超之处在于以地平线的高低斜线来构建空间,倾斜的地平线带来摇摇欲坠的不平稳的视觉感受,更加突显了骤雨来得匆忙。《龟户天神境内》(图8-47)同样描绘的是江户夏景,但是晴天的景致和色彩明显更加清新。《京桥竹岸》(图8-48)则描绘的是江户秋景,和前两幅一样,构图中,桥的元素占据了绝对的位置,岸上的竹排却展现出不一样的肌理感觉。歌川广重描绘冬日景色的作品也不在少数,对冬日雪景的刻画成为其特色之一,其中《浅草田圃酉町节日》(图8-49)构思独特,以猫的视角,观看窗外浅草田圃酉町人民欢度节日的情形。

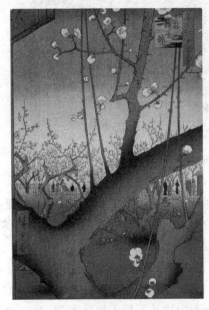

图 8-45 《龟户梅屋铺》歌川广重

图 8-46 《大桥骤雨》歌川广重

图 8-47 《龟户天神境内》歌川广重　　图 8-48 《京桥竹岸》歌川广重　　图 8-49 《浅草田圃酉町节日》歌川广重

歌川广重的花鸟画（图 8-50 至图 8-53）也是十分著名的，作品中透露着极强的日本风情。他用图形语言替代了复杂的文字表述，传达了日本的传统精神，极受大众喜爱。

图 8-50　歌川广重的花鸟画(1)　　　　　　　　　　图 8-51　歌川广重的花鸟画(2)

图 8-52　歌川广重的花鸟画(3)　　　　　　　　　　图 8-53　歌川广重的花鸟画(4)

8.4.4 铃木春信

1. 生平

铃木春信(约1725—1770),浮世绘早期的代表人物,生于18世纪20年代的江户。据传他曾师从著名的浮世绘画师西村重长,1765年他利用多版套色技术完成了作品《夕立之女》(图8-54),开启了木版浮世绘的彩色篇章。这种多版套色技术印制出来的木版画颜色艳丽而不失典雅,很像当时的丝绸织锦,"锦绘"一词由此诞生。此后,铃木春信的锦绘精品不断问世,直到1770年去世前,他共创作了600多幅锦绘作品。他笔下的妙龄少女无论是茶女还是歌舞伎,大都面目清秀、体态婀娜、举止优雅,被当时的江户市民称为"春信式"美人。浮世绘的美人绘随着铃木春信的到来达到了首次高峰。

图8-54 《夕立之女》铃木春信

2. 名作赏析

铃木春信经常使用一种和中国木版画的"拱花法"很相似的"空摺法"来表现画面,即事先雕刻好木版花纹,并不刷颜色,而是通过重力的压印使其在纸上产生凹凸的效果以表现衣服的纹理和图案或表现特殊的肌理效果,从而增加版画的手工趣味。他的代表作《雪中相合伞》(图8-55)便采用了"空摺法"来表现雪的肌理和人物的服饰;另一幅作品《鹤上的游女》(图8-56)同样采用了"空摺法"来表现仙鹤的羽毛,在洁白的奉书纸上拓印出仙鹤凹凸有致的翎毛,虽不施任何颜色却已栩栩如生。

图8-55 《雪中相合伞》铃木春信

图8-56 《鹤上的游女》铃木春信

铃木春信所画的那些腰肢细瘦、手足纤巧、体态轻盈的仕女,与前辈画家不同,他在构图中多用到自然风景或建筑物,但这并不是为了达到写实主义的效果,而是为了增添一种抒情的风味和意境,如图8-57至图8-61所示。他用丰富的色彩,表现出相应结构的每一细节。

图8-57 《镜台秋月》铃木春信　　图8-58 《牵猴的女子》铃木春信　　图8-59 《游廊上的美人》铃木春信

图8-60 《时计的晚钟》铃木春信　　图8-61 《石垣前的若众》铃木春信

无论是锦绘还是空摺都对木版浮世绘的整套印制工艺提出了更高的要求，画师、雕版师、拓印师必须密切配合，有时需要多达几十块版多次套印才能完成一幅精美的锦绘作品，每一个环节稍有差错便会前功尽弃。也正是基于此种缘由，浮世绘成为世界公认的艺术与手工艺完美结合的典范。

8.4.5　鸟居清长

1. 生平

鸟居清长（1752—1815），鸟居清满的学生，浮世绘鸟居派第四代成就最高的画师。初期以歌舞伎艺人的画像开始自己的艺术生涯，但不久就放弃了画派的传统而追随其师鸟居清满学画美女绘。鸟居清长初期的作品中有比较明显的"春信式"美人痕迹，从1780年开始，逐渐形成了自己的"清长美人"风格。他笔下的美女秀丽端庄、体态优雅，有种成熟的风韵，画风颇似中国唐代的风格，如图8-62至图8-65所示，画面丰满明丽，气氛安宁愉快，细腻精美，透出一种富足高贵的奢华美。

图 8-62　鸟居清长的唐风美人图(1)

图 8-63　鸟居清长的唐风美人图(2)

图 8-64　鸟居清长的唐风美人图(3)

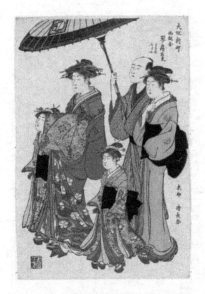
图 8-65　鸟居清长的唐风美人图(4)

他画的美女都有秀丽匀称的体态及文雅的外表，背景一般多为风景名胜或优雅的房室内部，形成一种折中的艺术形式，介乎写实主义与理想主义之间。画面所取背景常含有某一季节的诗意，但其中的人物仍栩栩如生，丝毫不为这种抒情气氛或整个章法所削弱。由于此时印刷术的进步，他的作品乃以色彩鲜明而和谐著称，笔下呈现的大多是江户的市民生活和娱乐景象。

但是由于喜多川歌麿的"大首绘"深受大众欢迎，风靡一时的"清长美人"渐渐落寞。较之喜多川歌麿对人物心理状态与微妙表情的生动刻画，鸟居清长的写实美人则显得徒有其表而缺乏内在深度，优美的轮廓和整齐的五官反而成为他作品表现力的最大制约。身陷困境的鸟居清长不得不于1794年左右中止了美人绘的创作，转向专注于鸟居家传的歌舞伎演员像和手绘美人图，其单幅版画和绘本的制作也逐渐减少。

2. 名作赏析

鸟居清长对浮世绘的最大贡献在于画面构成上的创新。他从书籍设计中得到启发，将两幅浮世绘连接起来，产生出新的大画面，即"续绘"，如图 8-66 所示。续绘既可每幅独立存在，又可以连接成一幅大幅面的扩展画，且衔接自然流畅。

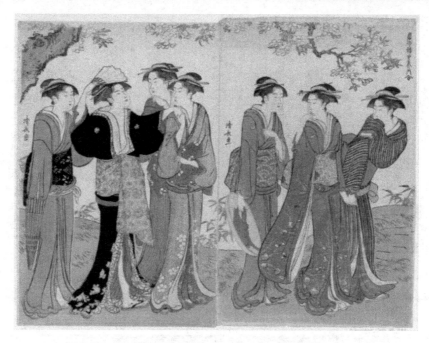

图 8-66　鸟居清长的"续绘"美人图

后来,鸟居清长又将续绘手法发展为三幅画面的拼接,如图 8-67 所示,进一步扩展画面空间,表现出不凡的画面构成能力。此外,鸟居清长还制作了大量的"柱绘",即竖长构图的画面,至今可考的就有 130 余幅。画中人物形态也体现出舒展健康美人的典型面貌,普遍具有很高的艺术水准。在构图上,鸟居清长克服了竖长画幅的制约,潜心经营,无论是单人像或双人像,都使人物动态与有限空间相得益彰,妙趣横生,其代表作有《藤下美人》等。

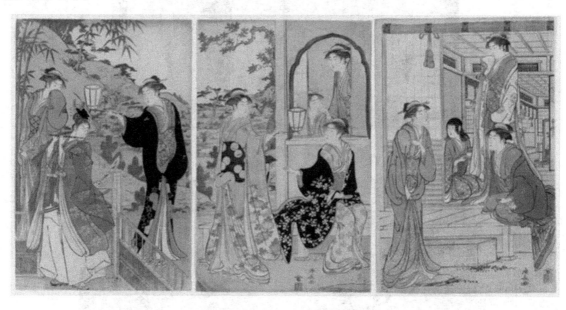

图 8-67　鸟居清长的三幅拼接美人图

鸟居清长自 1782 至 1784 年间刊行的描绘游女的《当世游里美人合》(图 8-68、图 8-69)系列以及描绘江户南部品川地区风俗的《美南见十二候》(图 8-70)系列,都用宽阔的视野很好地表现了当时盛况空前的游里四季风俗。此外,描绘市井妇女日常生活场景的《风俗东之锦》(图 8-71 至图 8-73)系列以写实手法生动地描绘了形形色色的妇女形象,是充分体现鸟居清长个人风格、奠定他在浮世绘界地位的代表作。他下意识地将人物体形拉长,以写实的背景与写意的人物相互映衬,理想化与装饰性手法兼施并用,创立了新的美人形式。"清长美人"一跃成为江户浮世绘画师们争相模仿绘制的对象。

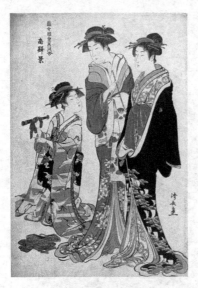

图 8-68 《当世游里美人合》鸟居清长（1）　　图 8-69 《当世游里美人合》鸟居清长（2）

图 8-70 《美南见十二候》鸟居清长

图 8-71 《风俗东之锦》鸟居清长（1）　　图 8-72 《风俗东之锦》鸟居清长（2）

除了美人，鸟居清长的作品还包括类似中国年画风格的小孩，个个肥硕喜乐，充满富足的快乐，如图8-74至图8-77所示。

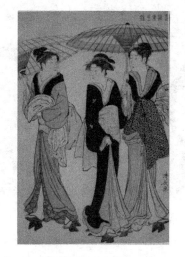

图8-73 《风俗东之锦》鸟居清长（3）

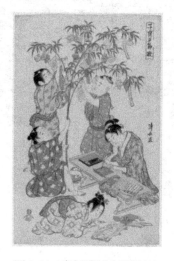

图8-74 鸟居清长小孩图(1)

图8-75 鸟居清长小孩图(2)

图8-76 鸟居清长小孩图(3)

图8-77 鸟居清长小孩图(4)

鸟居清长还创作了不少戏剧方面的浮世绘，如图8-78至图8-81所示，表现戏剧的场景、戏剧的节目单等。

图8-78 鸟居清长戏剧绘(1)

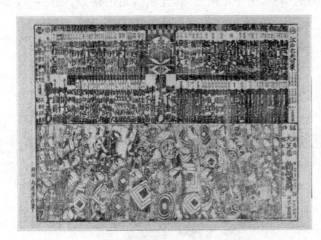

图 8-79　鸟居清长戏剧绘(2)　　图 8-80　鸟居清长戏剧绘(3)　　图 8-81　鸟居清长戏剧绘(4)

8.4.6　东洲斋写乐

1. 生平

东洲斋写乐在从 1794 年到 1795 年的短短十个月中，创作了大约 140 幅作品，命名为"歌舞伎剧院的世界"，以及一些描绘相扑手的作品，然后他就突然从画坛消失了，外人根本不知道他的出生年月和地点以及学习绘画的经过。

由于东洲斋写乐几乎没有留下任何可以考据的生平资料，后人只能透过他的作品去追寻其创作轨迹。

2. 名作赏析

东洲斋写乐专攻役者绘。他创作的 140 余幅版画中，役者绘多达 134 幅。他以自己的独特视角解读歌舞伎，具有透视人生与社会的力度。他的作品的最大特征在于不仅以夸张的漫画手法表现演员的形象与动态，更通过对个性的渲染表现其艺术品质、风格以及内在精神。东洲斋写乐的代表作品如图 8-82 至图 8-87 所示。

图 8-82　《初世市川虾藏之竹村定之进》东洲斋写乐　　图 8-83　《三代大谷鬼次的奴江户兵卫》东洲斋写乐

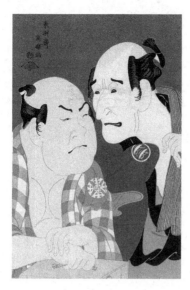

图 8-84　东洲斋写乐役者绘(1)

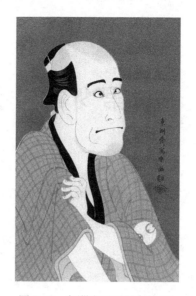

图 8-85　东洲斋写乐役者绘(2)

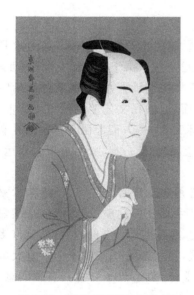

图 8-86　东洲斋写乐役者绘(3)

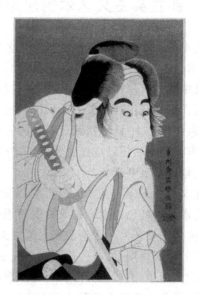

图 8-87　东洲斋写乐役者绘(4)

　　日本浮世绘是顺应市民经济文化高涨的年代而产生的，对社会生活有深刻的影响，因此，它具有很强的生命力。浮世绘的作者都出身民间。但到了 19 世纪 20 年代，资本主义的经营方式盛行，致使这种艺术失去了健康的内容，一味追求色情和低级趣味，终于渐渐地走向衰亡。浮世绘今虽已被现代印刷术所代替，但它那丰富的艺术成果依然为各国人所珍视。

第 9 章　法艺浪潮的卷席

9.1　新古典主义艺术

9.1.1　新古典主义艺术的起源和特征

在欧洲艺术史上曾出现过几次复兴古代艺术的艺术思潮。第一次是文艺复兴。第二次是以复兴古希腊、古罗马艺术为旗号的古典主义艺术,早在17世纪的法国就已出现。由于在政治上,法兰西人一直以古罗马帝国为心目中的光辉榜样,作为拉丁民族的法兰西人是古罗马的继承人,所以当时的统治阶级想在法国的土地上恢复古罗马帝国处在奥古斯都时代的那种宏伟的场面,他们在文艺上也很想效仿古罗马的风格。第三次是18世纪末至19世纪初流行于法国的新古典主义艺术思潮,一方面起源于对巴洛克和洛可可艺术的反对,另一方面则是希望以重振古希腊、古罗马的艺术为信念,故称新古典主义,这项艺术运动一经产生,便迅速在欧美地区扩展开来。

新古典主义信奉唯理主义,认为艺术必须从理性出发,必须服从理智和法律,排斥艺术家主观思想感情。此时期艺术形象的创造崇尚古希腊的理想美,注重古典艺术形式的完整、雕刻般的造型,追求典雅、庄重、和谐。新古典主义艺术由于与法国大革命关系密切,赋予了古典主义以新的内容,使得许多艺术家能够突破古典主义的程式束缚,借用古代英雄主义题材和表现形式,直接描绘现实斗争中的重大事件和英雄人物,紧密配合现实斗争,直接为资产阶级夺取政权和巩固政权服务,创造出了一些具有现实意义的作品,因此又常被称为"革命的古典主义"。

9.1.2　新古典主义艺术的名家名作

1. 新古典主义雕刻艺术

18世纪,艺术家们普遍认为雕刻艺术创作应该注重形式是否完美,线条是否流畅,这种古典主义色彩极其浓厚的创作风格是雕刻创作的艺术标杆。进入法国资产阶级革命时期,以形式和细节为创作重点的风格也逐步演变成革命的宣传媒介,新古典主义在雕刻艺术上以浅浮雕图式表现,直接区别于巴洛克风格的深度雕刻。

新古典主义强调建筑、美术、雕刻三者的融合,艺术家卡诺瓦在新古典主义的发展中起到了重要的作用。安东尼奥·卡诺瓦(1757—1822)是新古典主义雕刻风格的代表性人物,在他一生的艺术创作中,作品充满理想主义的情怀,细节的雕琢圆润光滑,但部分作品过于程式化,如图9-1至图9-3所示。

图 9-1　安东尼奥·卡诺瓦的雕塑作品(1)

图 9-2　安东尼奥·卡诺瓦的雕塑作品(2)

图 9-3　安东尼奥·卡诺瓦的雕塑作品(3)

　　同属于新古典主义雕塑家的巴特尔·托瓦尔森(1770—1844)，受到卡诺瓦的启示，逐渐形成静穆冷峻、严谨细腻的雕刻风格。早期大量的作品都取材于古希腊、古罗马神话和历史事件，晚期作品成就最高的要数肖像和纪念碑雕塑，其中著名的有立于华沙的《哥白尼像》(图 9-4)、立于斯图加特的《席勒像》(图 9-5)、立于剑桥三一学院的《拜伦像》等。

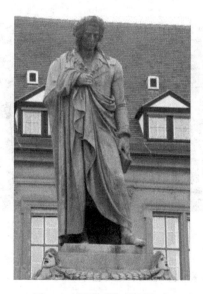

图 9-4　《哥白尼像》托瓦尔森

图 9-5　《席勒像》托瓦尔森

　　雕塑史上以肖像为专长的大师，让·安托万·乌东(1741—1828)可谓首屈一指。他能够抓住人物丰富而复杂的特征来表达其形象，还善于抓住人物脸部灵活多变的表情，把肖像雕塑同环境气氛有机地联系在一起，其作品如图 9-6、图 9-7 所示。新古典主义雕塑代表作《伏尔泰》(图 9-8)，就是乌东的石雕作品，作于 1778 年至 1780 年，现藏于法国法布博物馆。乌冬的雕像作品能够充分表现出对象的精神、思想及个性，《伏尔泰》表现的是年逾 80 的伏尔泰在经过多年流放之后回到巴黎的状态，乌东特意安排他身穿古希腊式长袍，双手有力地扶住椅把，似乎要与对手展开一场论战，特别是眼部的雕刻，妙不可言，似乎流露出人物内心的无穷奥秘。

图9-6 《沃特塔尔》乌东

图9-7 《戴安娜》乌东

图9-8 《伏尔泰》乌冬

2. 新古典主义建筑艺术

新古典主义建筑的风格庄重精美，吸取古典建筑的传统构图作为其特色，比例工整严谨，造型简洁轻快，运用传统美学法则使现代的材料和结构产生端庄、典雅的美感，以神似代替形似。美国的杰斐逊设计的弗吉尼亚大学校园（图9-9）和法国的苏弗洛所设计的巴黎万神庙（图9-10）是著名的新古典主义建筑。除了弗吉尼亚大学外，杰斐逊的家也是他自己亲自设计的。

图9-9 弗吉尼亚大学校园

图9-10 巴黎万神庙

3. 新古典主义绘画艺术

新古典主义绘画产生于法国大革命前夕，法国资产阶级推崇古典风格，推行古希腊和古罗马的艺术语言、样式、题材、风格，是为达到喻古讽今的目的。新古典主义绘画继承了古典主义绘画的宗旨，依然突出人文和宗教元素，不过其往往选择表现严峻的重大题材，在艺术形式上强调理性而非感性的表现，在构图上强调完整性，在造型上重视素描和轮廓，而对色彩不够重视。因此，新古典主义绘画的创作更加注重层次与主体的关系，善于借背景映衬人物并烘托心理，使画面减少厚重感，从而在既有的古典风格上融合现代唯美主义的意韵。法国新古典主义绘画从维安、达维德到安格尔，取得了巨大的成就，并达到了高峰。

约瑟夫·玛丽·维安（1716—1809），法国新古典主义画家。他作画遵循古典主义原则，常以古希腊、古罗马建筑为背景，以希腊式服饰装扮人物，营造古典意境，显得呆板、冷漠和理性。这些特征可在他的作品《希腊姑娘用鲜花装饰熟睡的爱神》（图9-11）和《贩卖孩子的商人》（图9-12）中见到。

图9-11 《希腊姑娘用鲜花装饰熟睡的爱神》维安

图9-12 《贩卖孩子的商人》维安

《贩卖孩子的商人》一画中,人物造型严谨,肃穆而冷静,有着典型的新古典主义风格。女主人被刻画得高贵而矜持,女商人则从提篮里抓出一个带翅膀的小男孩,构成一个充满戏剧性的场面。如果说维安描绘的是当时的社会现实,那么,那个正在被贩卖的长着翅膀的孩子,无疑又给作品增添了扑朔迷离的色彩。

维安试图反对情欲的、过分雅致的艺术,力求恢复古希腊艺术的朴素、庄严。由于才能和个性的局限,他没能实现艺术上的根本变革。然而维安的学生路易·达维特(1748—1825)在法国大革命爆发前夕,从罗马留学归来,非常成功地展出了他的绘画作品《乞食者贝里塞赫》。随后他的《荷拉斯兄弟的宣誓》在1785年的沙龙上展出,这幅画明显表现出庄严、雄伟的古希腊和古罗马艺术的影响,对公民道德加以颂扬,又同法国大革命的步调一致,引起了资产阶级的强烈共鸣。达维特不仅是法国杰出的画家,而且还是法国大革命时期的社会活动家。他在意大利游学期间,深受米开朗基罗、拉斐尔等人作品的影响,认为文艺复兴的美术才是真正的艺术。他常常选择古希腊、古罗马历史中的英雄人物故事为题材进行创作。在形象塑造上,他以古代雕塑为范本,力求表现人物的共性,构图上力求严谨、均衡,对素描的追求超过了对色彩的注重。在形式上,他力图用古典的法则来"改造"实际生活中的物象,表现一种静穆而严峻的美。

达维特的《荷拉斯兄弟的宣誓》(图9-13)取材于法国大剧作家高乃依的同名诗剧,画面重,空间刻画简洁明快,有力的直线构成了整个画面的纪念性气势,高举利剑的老荷拉斯和奋臂宣誓的三兄弟,共同构成了古罗马的崇高世界。达维特的代表作品还有《马拉之死》(图9-14),表现的是马拉刚刚被刺的惨状,有意突出画面下半部的写实表现,加强死者身体的下垂感和这一令人震惊、愤慨的事件给人们带来的莫大的悲痛、压抑之感。马拉工作的木台有如纪念碑一般,使画面产生了一种凝重、庄严的气氛,木台的立面上精心安排的法文"献给马拉·达维特"有如石碑上的铭文。简洁、严谨、明晰、理智的表现手法以及深入、具体、真实再现细节的刻画,反映了达维特对马拉的无比敬重之情;同时,也反映了法国大革命期间,新古典主义的盛行以及人们渴望寻求一种时代所需要的理想的英雄主义精神。

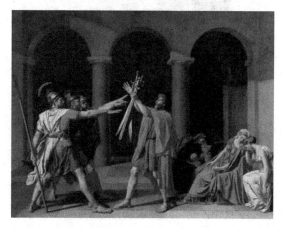

图9-13 《荷拉斯兄弟的宣誓》路易·达维特

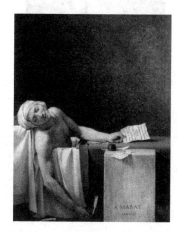

图9-14 《马拉之死》路易·达维特

随后达维特的学生安格尔成为当时最有独创性的艺术家,并被推崇为古典画派的首领。新古典主义从达维特到安格尔是一个转折,从描绘与时代相关的事件转向了脱离现实的神话和纯艺术,从形式上由严格的古典主义走向了带有华丽东方色彩的古典主义。

让·奥古斯特·多米尼克·安格尔(1780—1867)是达维特的学生和追随者,他在达维特的画室里深受"理想美"信条的熏陶,把自己称为拉斐尔和古典艺术的热情崇拜者,并声称他所创作的作品是对实物的精确反映,只是在必要之处,依据古典艺术的准则加工了一下。安格尔精于观察,对形的追求以现实为基础,并能加以适当的主观处理,他自始至终地追求着理想化的美。安格尔一生在裸体素描上下过精深的功夫,而且只有当他面对裸体模特儿时,他的现实主义真知灼见才特殊地显现出来。安格尔一生艺术活动极为活跃,他的女性人体和肖像画成就最高,代表作品有《加拉的玻林娜·埃莲诺尔》(图9-15)、《路易斯·奥松维尔伯爵夫人》(图9-16)、《泉》(图9-17)、《瓦平松的浴女》(图9-18)、《大宫女》(图9-19)等。

图9-15 《加拉的玻林娜·埃莲诺尔》安格尔

图9-16 《路易斯·奥松维尔伯爵夫人》安格尔

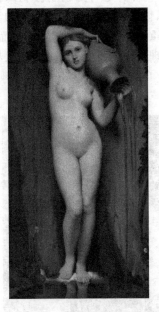

图9-17 《泉》安格尔

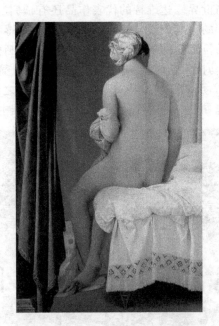

图9-18 《瓦平松的浴女》安格尔

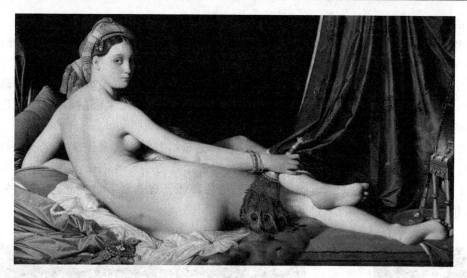

图 9-19 《大宫女》安格尔

安格尔从 1830 年在意大利时就开始创作《泉》，但一直到 1856 年他 76 岁高龄时才完成。《泉》描绘了一位举罐倒水的裸体少女，身形略呈 S 形，婀娜多姿，古典美和女性人体美巧妙地结合在了一起。作为一个古典艺术的崇拜者和实践者，安格尔不仅极为重视素描的重要作用，而且更重视对古典主义的"理想美"和"永恒美"的追求。虽然此画在题材上来源于古希腊维纳斯从海水中诞生的神话传说，但安格尔已把维纳斯变成一个标准化了的当代少女的形象了。画面中的动态是严格按照古典雕刻原则设计的，严谨的素描和平面化的处理烘托出人体，使之具有恬静、抒情和纯洁的永恒的美感。因此，有位评论家观后说："这位少女是画家晚年的艺术产物，她的美姿已超出了所有的女性，集她们所有的美于一身，形象更富生气也更理想化。"然而，对永恒美的追求常使安格尔不顾画面生动的真实性而致力于结构、形式和线条的完美性，这就总使他的作品给人以生硬和不真实的感觉。

9.2 浪漫主义艺术

9.2.1 浪漫主义艺术的起源和特征

浪漫主义运动是法国大革命、欧洲民主运动和民族解放运动高涨时期的产物，作为一种主要文艺思潮，在 18 世纪后半叶至 19 世纪上半叶盛行于欧洲，并表现在文化和艺术的各个方面。它反映了资产阶级上升时期对个性解放的要求，在政治上是对封建领主和基督教会联合统治的反抗，在文艺上是对法国新古典主义的反抗。

法国浪漫主义艺术主要体现在绘画和雕刻领域，其思潮的产生与发展与封建贵族的复辟和资产阶级的反复辟斗争是分不开的。在绘画上，其鲜明强烈的个性、新奇多变的题材、表现力丰富的色彩，一扫新古典主义绘画的僵化、教条，给 19 世纪的西方艺术带来强烈的震撼，并对后世的艺术产生了深远的影响。

法国浪漫主义绘画的主要代表是德拉克洛瓦和席里柯；雕刻方面的代表是吕德和卡尔波等。

9.2.2 浪漫主义艺术的名家名作

1. 浪漫主义绘画艺术

阿道夫·威廉·布格罗（1825—1905）是 19 世纪到 20 世纪初法国学院派绘画最重要的画家之一。他

的作品有高度的完整性和严谨的古典写实技法。当时的美术批评家都指责布格罗是一位艺术上守旧的画家。他喜欢画多愁善感的题材,在人物造型的处理上,为了追求高度的完美而舍弃大胆的技法和创新发展的精神。但是作为学院派大师的布格罗,处在19世纪法国画坛流派纷呈的时代,不可能固守原有古典法则,所以他在创作中,往往也描绘现实生活中的人和事。他是一位具有浪漫主义情怀的学院派画家,他的一些作品已经反映出了浪漫主义的特征。《牧羊女》(图9-20)是一幅写实主义风俗画,布格罗以粗放的笔触、明暗对比和鲜明的色调塑造形象,人物与羊画得很有生命气息。

《仙女》(图9-21)和《森林之神与仙女们》(图9-22),都是布格罗运用古典主义的造型,表现浪漫主义欢乐激情的画作。布格罗以古典主义的美学观念,运用古典艺术技巧精致地描绘了理想的美人,她们非人间所有,因此称她们为仙女。他通过人体形态、动作等传达某种社会观念和审美理想,在这两幅画中,是借人体组合的动态和神情表现人生欢乐和对自然的赞颂。

图9-20 《牧羊女》布格罗

图9-21 《仙女》布格罗

《秘密》(图9-23)是一幅以肖像形式来表现的带有情节的风俗画。布格罗运用古典写实造型技巧描绘两位美丽女子互通秘密的神情,将受光部集中于人物上半身,以细腻的笔法描绘裸露的肉体、衣着的复杂褶纹和饰物,而以概括的深重色块铺画下部衣裙,再安置道具或人物于亮部,与主体人物的上半身形成呼应,使画面构图稳定和谐,达至完美境界。

图9-22 《森林之神与仙女们》布格罗

图9-23 《秘密》布格罗

如果说和新古典主义的种种对抗都称之为浪漫主义的话,那么德拉克洛瓦就是浪漫主义的雄狮。欧仁·德拉克洛瓦(1798—1863)是法国著名的画家。如果说新古典主义画家达维特和安格尔在艺术创造中依托于典范,那么浪漫主义画家德拉克洛瓦则是以自己的热情为艺术之源。德拉克洛瓦在艺术世界里处处与新古典主义相对抗,他要推翻新古典主义的所有法则,以动态对抗静止,以粗犷对抗极端工整,以强烈的主观性对抗过分的客观性,以光和色对抗素描。德拉克洛瓦17岁时进入巴黎美术学院学习,结识了同为浪漫主义先驱的席里柯,这对他的绘画道路产生了决定性的影响,并使他逐渐形成了构图重气势、刻画重情感的绘画特征。1822年,24岁的德拉克洛瓦创作了他第一幅震惊画坛的作品《但丁之舟》(图9-24),以强烈的律动感和浪漫式的激情,向陈腐的传统主义展开了全面的挑战。画作在当年的沙龙展出后,立即轰动巴黎艺术界。这幅取材于但丁《神曲》、表现善与恶矛盾的作品,是受席里柯的名作《梅杜萨之筏》的启示而创作的,画中情感洋溢的形象、悲剧性的力量、对人类灾难的真实描绘和大胆的构图,使他成为浪漫主义的中心人物。这幅画的画面有强烈的感染力,展出时受到进步艺术家和思想家的赞扬,但同时也受到学院派画家的讥讽、嘲弄和攻击,后来官方甚至不给展出。可是人们最终发现沉闷的法国画坛出现了一位天才,新古典主义更显得暗淡无光。

图9-24 《但丁之舟》德拉克洛瓦

1821年至1828年,希腊人民举行的争取民族独立起义遭到血腥镇压,德拉克洛瓦以极大的同情创作了《希阿岛的屠杀》(图9-25)和《米索隆基废墟上的希腊》,表现了希腊人所受的灾难和不屈以及土耳其人的残暴。这两幅使浪漫主义与新古典主义斗争进一步尖锐的作品,当即遭到学院派所谓"绘画的屠杀"的非难,却受到进步人士的爱戴,并使德拉克洛瓦一跃成为当时的第一流画家,也确立了浪漫主义在法国画坛的不可动摇的地位。在《希阿岛的屠杀》一画中,德拉克洛瓦为了加强残暴的气氛和悲剧的色彩,大胆借用了英国画家康斯太勃尔画中的光色,使画面色彩产生恐怖的真实感。有人说这幅画中的色彩打开了印象主义的天窗。这是一幅用生命激情,用愤怒与同情,用狂放的笔触和强烈的色彩塑造出来的人间悲剧场面。

19世纪30年代,法国工人运动兴起,深受感动的德拉克洛瓦创作了世界名作《引导民众的自由女神》(图9-26),他以象征的艺术手法,表现了对人民大众英雄主义的热情和同情,主题明确,光色融合强烈,感情奔放,是其最具浪漫主义特色的代表作。《引导民众的自由女神》又名《1830年7月27日》,德拉克洛瓦在画面的视觉中心塑造了一位丰硕半裸的女性形象,她一手握枪,一手高举三色旗,她是自由的象征,正在勇敢地领导人民前进去夺取最后的胜利。画面构图具有极强的视觉冲击力,有一种不可阻挡的动势,在女神的周围安排有法国革命中代表性阶层人物的形象。德拉克洛瓦十分重视色彩造型,这幅画的色彩绚烂,色调丰富炽烈。他对色彩的运用已开始走向印象主义。

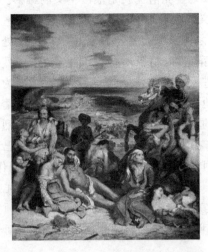
图9-25 《希阿岛的屠杀》德拉克洛瓦

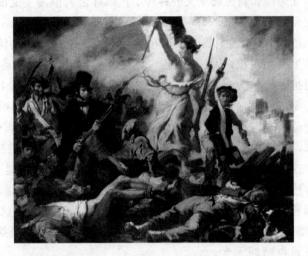
图9-26 《引导民众的自由女神》德拉克洛瓦

《十字军占领君士坦丁堡》(图9-27)所描绘的是1204年4月12日,十字军占领君士坦丁堡所施的残暴罪行。画中作为胜利者的佛兰德尔伯爵和丹德洛太守以及他们的随从,虽然显出不可一世的神气,但也显示出疲倦、迟疑和忧虑的样子。悲剧性的题材、富于戏剧性的构图、强烈的明暗对比和动乱的环境,使得整个画面充满了悲壮的气氛。

德拉克洛瓦从英国旅行归来,创作了充满诗意的浪漫主义作品《沙达纳帕路斯之死》(图9-28)。这幅画取材于拜伦的长诗,描绘阿尔及利亚第一王朝最后一个君王沙达纳帕路斯在叛军包围王宫时,令侍从们杀死他的妻妾犬马,而后放火自焚的情景。德拉克洛瓦运用极度强烈的色彩对比,以红色、黄色为基调,展现出血腥恐怖的场景;在构图上,有意识地在画面上安置各种器物,以眩目错综的形象、缤纷的色块、动乱不安的韵律和狂放的笔触,给人以闷塞、动荡和死亡的直观感受。这种动感又和静态的君王形成对比,使整个画面构成和谐的艺术整体。这幅画被称为绘画的"第二号虐杀",直击新古典主义学院派。

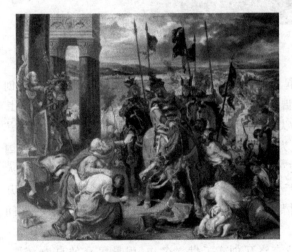
图9-27 《十字军占领君士坦丁堡》德拉克洛瓦

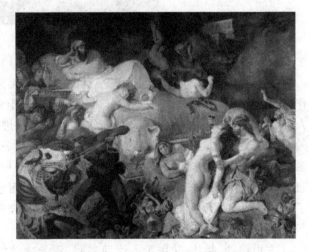
图9-28 《沙达纳帕路斯之死》德拉克洛瓦

除此之外,德拉克洛瓦还特别喜欢表现富有运动感的题材,而野兽所具有的那种饱满的、无穷无尽的精力和十足的难以征服的野性,使他情有独钟。在作品《猎狮》(图9-29)中,凶猛的狮子向猎人和马匹发起攻击,将人和马打翻在地,显示出不可征服的强力。据说德拉克洛瓦画狮子的作品有300多幅,所以人们称他在对抗新古典主义时也像一头猛狮。狮子的精神气质正是他本人精神气质的再现。

从作品《自画像》(图9-30)中可见德拉克洛瓦的这种精神气质。他是一位勇往直前、无畏的战士,是一位坚定沉着、能战胜一切的勇士,是一位自尊自信、敢于做出自我选择的艺术家,是一位被激情所主宰的诗

人,是一头浪漫主义之狮。这幅肖像画,用色沉着,用笔狂放,艺术语言中充满动感和激情。

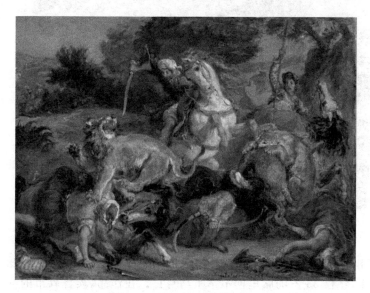

图9-29 《猎狮》德拉克洛瓦

图9-30 《自画像》德拉克洛瓦

德拉克洛瓦的艺术生命中,始终伴随着出奇、大胆的创造,但他的才能经常不被画坛所理解。他一生醉心于绘画,直到晚年病重离世。他给人类艺术宝库留下9000多件绘画作品,其中油画就有853件。他是法国人民的骄傲,他的大部分作品被保存在巴黎的卢浮宫博物馆。

德拉克洛瓦的同学和浪漫主义绘画风格的战友——泰奥多尔·席里柯(1791—1824),出生于法国北部一个律师家庭,19岁时在格罗的画室与德拉克洛瓦共同接受古典主义学院派的教育,后来成为浪漫主义大师。与老师背道而驰的席里柯经常出入巴黎的美术陈列馆,对提香、拉斐尔的艺术十分推崇。他热爱达维特的革命精神和鲁本斯狂放且富有激情的构图和造型,并研究过富有浪漫主义精神的格罗和西班牙戈雅的艺术,逐渐显示出浪漫主义雄姿。1812年,年仅21岁的席里柯第一次在沙龙展出了《轻骑兵军官的冲锋》(图9-31)。这幅画描绘了一位全副武装的轻骑兵军官坐在奔腾如飞的骏马背上,转身挥舞马刀,回身转首的军官成了运动着的画面中心。席里柯以大胆的色块、粗犷的笔触和充满激越情感的动态场面体现了革新精神。该作品的展出使原本由古典主义主宰的巴黎画坛耳目一新,为之震动。大家对此作褒贬不一。

两年后的1814年,当路易十八波旁王朝复辟时,席里柯参加了贵族近卫骑兵队,这期间又展出了一幅同样震惊画坛的骑兵题材的作品《受伤的胸甲骑兵》(图9-32)。画中描绘了受伤的骑兵正沿着山坡往下

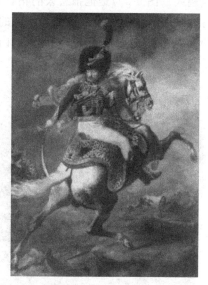

图9-31 《轻骑兵军官的冲锋》席里柯

滑时的挣扎情景。他成功地利用了人和马之间即将发生的悲剧性的情节,突出表现战场的气氛,令人惊心动魄,画面的激情、用笔用色已基本形成了浪漫主义的风格特色。后来他投入了反波旁王朝的斗争。27岁时为了研究文艺复兴遗产,席里柯赴意大利考察学习,他不知疲倦地临摹米开朗基罗的作品,因其偏爱强烈的运动和有力的造型,获得了"法国的米开朗基罗"的美誉。后来他离开意大利又去英国和比利时,还去布鲁塞尔探望被流放的达维特。1819年,28岁的席里柯创作了世界名作《梅杜萨之筏》(图9-33),在英国和德国展出,引起极大的轰动。《梅杜萨之筏》从画面的构图、光线、色彩到人物的动态表情以及丰富的想象力,都是无与伦比的。席里柯以金字塔形的构图,把画面定格在筏上仅存者发现天边船影时的刹那景象,刻画了遇难者的饥渴煎熬、痛苦呻吟等各种情状,画面充满了令人窒息的悲剧气氛,开创了浪漫主义先河。

图 9-32 《受伤的胸甲骑兵》席里柯

图 9-33 《梅杜萨之筏》席里柯

席里柯爱好画马,马的雄健吸引他去研究和描绘那种不可驯服的、野性的自然力,马是他绘画的主要题材。他自己就当过骑兵,酷爱骑马急驰,1824 年,年仅 33 岁的席里柯不幸坠马身亡。在作品《埃普森市的赛马》(图 9-34)中,他描绘的色彩和情境都非常饱满,但四匹骏马却是虽奔犹停,动静不太一致,这是因为席里柯始终没有脱离古典主义教育的限制,虽然满怀激情,但他的艺术表现力还远远不能适应激情的需要,他是一位由古典主义向浪漫主义过渡的先驱。

另外,席里柯在肖像画上的绘画天分在他崇尚拉斐尔等人的艺术的基础上得以充分发挥。《嫉妒的偏执病人》(图 9-35)是他描绘人的精神和心理的优秀肖像杰作,画面中的人物是一位精神病人。席里柯并没有去强调一位不能自理的精神病人的外在病态相貌,而着重刻画这个病人面孔上浮现的表情,那被扭曲了的灵魂和失去控制的眼神中透露出内心的善良,这种表达也是画家由心而发的精神展现。

图 9-34 《埃普森市的赛马》席里柯

图 9-35 《嫉妒的偏执病人》席里柯

在法国艺术史上,有一位画家在作画时能根据需要,选择狂放或者精细的造型手法去表达,他就是泰奥多尔·沙塞里奥(1819—1856)。如果把沙塞里奥的全部作品排列起来,就会发现他有两种截然不同的画风和表现技巧。一种是走类似安格尔的古典主义道路,细腻坚实的画法;另一种又可比拟德拉克洛瓦的豪迈。将这两种对立风格共聚一身的画家,在美术史上并不多见,沙塞里奥就是其中之一,但他的杰出之处仍在于浪漫主义的气质。

沙塞里奥出生于圣多明各岛,3 岁时随父移居巴黎,11 岁时进入安格尔画室接受系统而严格的学院派艺术教育。在他 15 岁时安格尔重返意大利,沙塞里奥从此又接受德拉克洛瓦的艺术影响,于是他终生都在

做一种把安格尔冷漠而坚实的造型与德拉克洛瓦热情而响亮的色彩结合起来的努力,在表现题材上同样既涉猎古典主义钟情的希腊神话,也有阿拉伯的骏马和骑士,以及东方的风土人情。

《阿拉伯部族首领》(图9-36)就体现了他那种内在激情和奔放流动笔触的画法,画面充满激情、动感,这是笔触和色彩交响的视觉效果。

图 9-36 《阿拉伯部族首领》沙塞里奥

《温水浴室》(图9-37)是沙塞里奥将安格尔的古典主义画法与德拉克洛瓦的浪漫主义画法结合的佳作。画中宽敞的古典建筑浴室里,聚集了众多的沐浴女子,沙塞里奥以极为细腻的手法塑造了画面前景中着衣女子和半裸女子的形象,连建筑装饰、坐凳、水壶等都描绘得精致细腻,展现出高超的古典主义写实能力,同时又摈弃了古典造型的线条和清晰的轮廓,以稍显粗放的笔触和色彩来描绘隐没在不同明暗层次里的人物。空间的层次与虚实、人物动态的自由放纵与人物之间的情绪交流等,都体现了浪漫主义的画理画法,使古典主义与浪漫主义结合得天衣无缝。

图 9-37 《温水浴室》沙塞里奥

再观这幅《摩尔式的舞蹈》(图9-38),沙塞里奥并不在意对人物个性的刻画,而借舞蹈和观舞人物的动态神情,传达一种愉快的情绪,用欢畅而流动的粗犷笔触、响亮而跳跃的光线和色彩展现出优美的舞姿和无声的旋律感。

《化妆的埃斯特》(图9-39)是沙塞里奥借神话人物来传达自己的审美观念的一幅画作,以冷绿色为背景基调,使画面罩着一层宁静和谐的美感,内含一种开放的热情,具有西方式的东方情调。

图9-38 《摩尔式的舞蹈》沙塞里奥

图9-39 《化妆的埃斯特》沙塞里奥

图9-40 《姐妹俩》沙塞里奥

作为安格尔的学生,沙塞里奥在肖像画方面也才能非凡。他以敏锐的观察力和完美而细腻的表现手法,对《姐妹俩》(图9-40)画中人物进行了深入的刻画。这幅肖像画具有明显的安格尔的艺术风格特点,但在衣着装饰和佩饰物的描绘上,沙塞里奥比老师的画法要简略而概括许多,显示出浪漫主义的精神要义。

除了法国,同时期在西班牙也出现了一位具有划时代意义的浪漫主义先驱画家,他就是弗朗西斯科·德·戈雅·卢西恩特斯(1746—1828),他的绘画艺术具有民族性、世界性和现代性,人们称他为"画家中的莎士比亚。"戈雅年轻时桀骜不驯,直到31岁,经拜尤的介绍来到马德里织毯厂任设计师,他的天赋才初步显露,此后逐渐奠定了他在西班牙画坛的崇高地位。33岁受到查理三世的接见,34岁时被选入了他曾两次报考却未被录取的皇家美术学院,并担任院长,十年后被授予"宫廷画家"的头衔,从此戈雅进入了上流社会。戈雅的艺术备受世人推崇,这是因为他深深扎根于西班牙的土地,用他颇具时代感召力的独特的艺术语言向现实发表肺腑之言。

戈雅从来不用画笔讨好任何人,体态上的缺陷、品格上瑕疵,都在画面上如实地展现出来,不管平民还是国王,在他的艺术世界里一律平等。在《卡洛斯四世一家》(图9-41)中,戈雅以敏锐的观察力和极其幽默的艺术表现力,描绘了国王一家人的丑态,唯一没有讽刺的是尚处少年的王子和公主。戈雅以无情的画笔为历史留下了一幅衰落中的皇族群像。

19世纪初,拿破仑入侵西班牙,这使戈雅无比愤怒,他成了杰出的爱国主义战士,用画笔当刀枪参加了反抗斗争,创作了表现这一民族斗争的画作《1808年5月3日的枪杀》(图9-42)。戈雅站在人民起义一边,用自己的画笔热情歌颂了西班牙人民不畏强暴、英勇反抗的爱国主义精神。起义虽然失败了,但戈雅并没有把人民画成失败者,而是表现为精神上的胜利者。画面聚光于起义者形象,而将法军置于暗部,形成强烈的明暗对比。

图9-41 《卡洛斯四世一家》戈雅

图9-42 《1808年5月3日的枪杀》戈雅

在封建君主制的西班牙，一切人性的艺术受到摧残，而戈雅却敢于描绘现实生活。他的作品《裸体的玛哈》(图9-43)，大胆地向禁欲主义挑战，着意表现了人性美和人体美。这幅画的构图仍然没有超出乔尔乔内和提香创造的《沉睡的维纳斯》的样式，但不同的是戈雅笔下的玛哈是世俗的，具有真实的血肉躯体，躺在真实的生活环境之中。画中人注视着这个现实世界，隐含着难以捉摸的诱人的微笑，人性的真诚和世俗忌讳的矛盾使这幅画神秘而迷人。

图9-43 《裸体的玛哈》戈雅

《伊莎贝拉·德·波塞尔》(图9-44)是戈雅以豪爽的笔触和单纯的色彩塑造出的西班牙年轻妇女的美的典型。画中人侧身转首的姿态使这幅半身肖像产生动态的变化美，她没有宫廷贵妇的娇媚和矜持，更没有珠光宝气，在朴实无华中表现出戈雅的审美理想和独特的精神气质。这是西方肖像画中的精品。

2. 浪漫主义雕刻艺术

在浪漫主义的发展进程中，雕刻艺术也有突出的表现，最为著名的艺术家就是弗朗索瓦·吕德(1784—1855)。在雕塑上，他与浪漫主义画家德拉克洛瓦并驾齐驱，其代表作是巴黎人民妇孺皆知的那块装饰在巴黎凯旋门上的群像浮雕《马赛曲》。在浪漫主义雕刻史上，这尊浮雕具有不朽的意义。

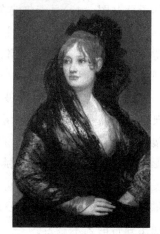
图9-44 《伊莎贝拉·德·波塞尔》戈雅

吕德从小一边在父亲的锻冶工场里劳动,一边在第戎美术学校夜校学习雕刻。虽然一开始他接受的还是意大利传统的雕塑训练,但浪漫主义的风行已经影响了他,这在他1830—1831年创作并在沙龙中展出的《小渔夫》(图9-45)中明显地表现了出来。这件作品直接来自生活,而且是古典主义不屑一顾的"小题材",它真实地表现出一个在戏弄小海龟的渔童的童趣,给人以发自内心的愉悦感。古典雕塑所要求的静穆的严整性和几何性已为随意的曲线所取代,这是吕德向浪漫主义迈进的开始。

吕德最著名的也是整个浪漫主义雕塑最有代表性的作品是他于1836年创作的浮雕《马赛曲》(图9-46)。它取材于法国人于1792年高唱着《马赛曲》开赴前线抵抗奥普联军侵略的真实事件。吕德在此抛弃了一切古典的法则,把雕塑的纪念性与装饰性、构图的完整性和浪漫主义激情有机地结合起来,用浪漫主义的象征手法和洗练而情绪化的形式语言,恰当地宣扬了法国人民的爱国主义思想,展现了人民团结奋斗、保卫家园的决心,具有很强的艺术感染力。这组浮雕也成为法国革命不朽的纪念碑。

图9-45 《小渔夫》吕德

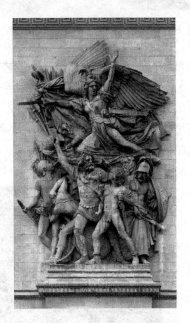

图9-46 《马赛曲》吕德

让·巴普帝斯蒂·卡尔波(1827—1875)是法国著名的雕塑家和画家。他出生于石匠之家,早年曾在弗朗索瓦·吕德的作坊学习雕塑技巧,深受吕德浪漫主义风格的影响。卡尔波的艺术形象力求表现真实性和青春的生命力。他是运用表情语言和人体语言的高手,能大胆构图,不受传统雕塑规范的局限。《乌谷利诺及其子孙》(图9-47)是卡尔波在意大利留学期间的学业作品。这一题材之所以令卡尔波心醉,是因为他可以以男子裸体来充分表现人性与兽性的心理冲突,更好地施展他的浪漫主义激情与现实主义的表现手法。雕塑中四个子孙高低俯仰地环绕着这位悲剧主人公,丰富了圆雕群像全方位的表现力,使作品的悲剧气氛得到更为强烈的渲染。

《舞蹈》(图9-48)是卡尔波应建筑家夏尔·卡尼埃的委托,为当时刚建成的巴黎歌剧院而创作的。他从古典主义作品拉斐尔的《圣米歇尔像》和米开朗基罗的《基督升天》中受到了动态的启示。在这里,他摆脱了雕塑的象征含义与道德概念,直接、真实地去反映生活。在形式上,一群舞蹈着的人拉起的手臂组成一个圆弧形,把向外放射的形式收拢起来,使形体的自由跳动统一于浮雕的整体范围内,因而使浮雕在有限的空间里展示着无限的生机。由于它那旋转性的律动与青春狂欢的运动组合,巴黎人把它美誉为"天使的舞蹈"。卡尔波在这组群雕中继承和发展了老师吕德的浪漫主义特点,充分发挥了奔放不羁的构思,冲破一切束缚,表现出独特的艺术魅力。

图 9-47 《乌谷利诺及其子孙》卡尔波

图 9-48 《舞蹈》卡尔波

9.3 现实主义艺术

9.3.1 现实主义艺术的起源和特征

在艺术上,现实主义指对自然或当代生活进行准确的描绘和体现。现实主义摒弃理想化的想象,而主张细密观察事物的外表,据实摹写,它包含了不同文明中的许多艺术思潮。现实主义在当时也被人们称为写实主义,它的哲学观是求真求实,导致它的美学观是以真为美、以实为美。

法国社会中的阶级对立和斗争,反映到画坛上就成为古典主义与浪漫主义的争论,在经历了古典主义到浪漫主义的发展之后,浪漫主义逐渐地脱离了当时的社会现实。在这样的背景下,一部分具有进步思想的艺术家认为艺术应以实际生活为基础,提出了"为生活为民众而艺术"的口号,产生了现实主义艺术思潮。这部分画家对古典主义与浪漫主义的争论不屑一顾,悄悄地进入巴黎郊区枫丹白露森林附近的巴比松村。他们主张到大自然中去直接描绘丰富多彩的风景,他们赞美自然,歌颂劳动,深刻而全面地展现了现实生活的广阔画面,尤其描绘了普通劳动者的生活和斗争。此时此刻劳动者真正走进艺术殿堂,成为绘画中的主体形象。这群画家因为都居住在巴比松村,也被称为"巴比松画派",主要代表是柯罗、卢梭、米勒、特罗容等。

而现实主义艺术的另一个表征——雕刻艺术,也迎来了雕刻史上继米朗基罗之后的又一个高峰代表人物——艺术家奥古斯特·罗丹。罗丹被认为是 19 世纪和 20 世纪初最伟大的现实主义雕塑艺术家,他在欧洲雕塑史上的地位,正如诗人但丁在欧洲文学史上的地位。罗丹同他的两个学生马约尔和布德尔,被誉为欧洲雕刻艺术的"三大支柱"。

9.3.2 现实主义艺术的名家名作

1. 现实主义绘画艺术

现实主义的巴比松画派是第一批直接对照自然写生的画家,画派的领袖人物是卢梭和杜比尼。其他一

些也在这里画画的画家,虽然也与他们交往,但绘画风格却不相同,如柯罗的风景少了一些真实却弥漫着光影,米勒对生活在这里的农民的兴趣远大于田园本身。

泰奥多尔·卢梭(1812—1867)是19世纪法国巴比松画派画家,被认为是此画派中最光辉、最敏感的代表。卢梭并不刻意表现自然的真相,而是以自己的感受来代替准确的现实,他的风景画以强烈的色彩、大胆的笔触和独特的主题闻名,评价有褒有贬,他是提高法国风景画家地位的重要人物。他将写实手法与浪漫主义气氛结合起来,热衷赋予自然一种高大壮丽的视感并体现出景物的多样性,从而获得了"风景画家中的德拉克洛瓦"的雅号。

图9-49 《枫丹白露森林的夕阳》卢梭

卢梭被誉为"科学风景画家"。《枫丹白露森林的夕阳》(图9-49)是他的代表作品,其画面像一个舞台,徐徐拉开帷幕后,呈现在眼前的是一幕壮丽、辉煌的景色。近景的树枝交错成宏伟而优美的圆拱,透过圆拱是豁然开朗的生机,展现出一派恬静闲适的田园景色。画面构图和谐,色泽丰润,却太过于古典,一切都在竭力表现一种理念——对自然的向往和赞美。

卢梭专画橡树的"精神气质"。有着浓郁的大自然史诗味道的风景画《橡树》(图9-50),以几棵硕大的橡树为描绘对象,大胆运用鲜艳明丽的色彩来表现光亮,将巨大的橡树衬托得更加葱郁茂密,一种雄伟的自然的神奇力量就这样凸显出来。卢梭不仅真实地再现了客观自然景物,也展现了一种豪迈的气质,一种盎然的生机,一种大自然的内在生命力,一种卢梭本人所特有的性格特征和人格特征。因此,他的风景画不仅真切、生动,也使人震撼。在《有船夫的风景》(图9-51)一画中,他又展现出内在的情感,孤独而安静,充满希冀和渴望,这一切都来自于他对寂寞和孤独的从容,也来自于他对自然的热爱。

图9-50 《橡树》卢梭

图9-51 《有船夫的风景》卢梭

让·弗朗索瓦·米勒(1814—1875)是法国近代绘画史上最受人爱戴的画家,他那纯朴亲切的艺术语言,尤其被广大法国农民所喜爱,他是19世纪法国最杰出的以表现农民题材而著称的现实主义画家。他用新鲜的眼光去观察自然,反对当时学院派一些人认为高贵的绘画必须表现高贵人物的错误观念。1849年,35岁的米勒携家迁居到巴比松村,在这里他结识了柯罗、卢梭、特罗容等画家,而且在这个穷困闭塞的乡村,一住就是27年之久。米勒对大自然和农村生活有一种特殊的深厚感情,田间劳作与生活困苦都没有减弱他对艺术的酷爱和追求。他的作品的突出风格特点是厚重粗拙,生活气息浓重。他曾说过:"无论如何农民这个题材对于我是最合适的。"他在巴比松村的第一幅代表作品是《播种者》,以后相继创作了《拾麦穗》和《晚祷》等名作。

《播种者》(图9-52)是一幅描绘人与大自然关系的壮丽图景。图中播种者那充满韵律感和强有力的动

作,使得"高等市民"产生了不安,他们似乎又看到了革命时期街头民众的气势。但当时的进步人士却有不同的反应,作家雨果、文艺评论家戈蒂叶纷纷赞美农民的力量以及画面的真实。米勒用一种雕塑般的单纯而又简练的形象,概括出了耐人寻味的内容,现实的形象同时具有了象征的意义。他虽然没有画出农民反抗的场景,却用粗衣陋食的劳动者形象,对纸醉金迷、灯红酒绿的上流社会做出了抗争。

《拾麦穗》(图 9-53)描绘的是农村中最普通的秋收后的情景,三个农妇正弯着身子十分细心地拾取遗落的麦穗,以补充家中的食物。米勒虽然没有描绘她们的相貌及脸部的表情,却将她们的身姿描绘出了有如古典雕刻一般庄重的美。整个作品的手法极为简洁朴实,晴朗的天空和金黄色的麦地显得十分和谐,红、蓝两块头巾那种沉稳的浓郁色彩也融化在黄色调子中。整个画面安静而又庄重。虽然所画的内容通俗易懂,简明单纯,却也寓意深长,发人深省。这正是米勒艺术的重要特色,突出了米勒对农民艰难生活的深刻同情和对农村生活的挚爱。

图 9-52 《播种者》米勒

图 9-53 《拾麦穗》米勒

《晚钟》(图 9-54)深刻地反映了一种复杂的农民精神生活。米勒着重描绘了农民夫妇的虔诚和质朴,寄托了他对农民生活境遇的无限同情。而另一幅米勒的作品《牧羊女与群羊》(图 9-55),虽也是描绘人物祈祷的主题,却融合了《拾麦穗》和《晚钟》两画的长处,有一种平凡的诗情画意。有人说那个虔诚的牧羊女就是米勒的精神化身,表现了他自己对大地、对自然的虔诚。这幅画无论色彩还是人物形象都处理得比较细腻统一,抒情的忧郁感更是加强了全画的感染力,乡土气息扑面而来。

图 9-54 《晚钟》米勒

图 9-55 《牧羊女与群羊》米勒

"诗人风景画家"卡米耶·柯罗(1796—1875)是法国 19 世纪中期描绘风景的大师,是使法国传统的历史

风景画过渡到现实主义风景画的代表人物。柯罗一生经历了三次革命运动：1830 年革命、1848 年革命和 1871 年巴黎公社革命。在这一系列激荡的政治风云中，他切身体验了从拿破仑一世直至拿破仑三世的兴衰，目睹了美术界古典主义、浪漫主义、现实主义直至印象主义的兴起与消散。因而，柯罗身上具有各个时代的混合色彩与艺术风格。40 岁后，他成为巴比松画派的志同道合者，画风倾向于这个流派。虽然属于巴比松画派，但他在许多风景画中对光和空气的描绘，常常被认为是印象主义画派的先驱者。这一点尤其突出地表现在对阳光的明亮描绘上，他一反过去画家把暗部画得很暗的做法，而努力把暗部画得透明、鲜艳，从而使整个画面的亮度大大提高。柯罗崇拜大自然，热爱大自然，忠实于大自然，除了作品从不夸张渲染，他甚至为此终身不娶。他说："我唯一的情妇就是大自然。我的一生只对她忠诚，永不变心。"他临终前的最后愿望就是再看一看自然界的景色。

柯罗的风景画，在色彩运用方面，用得最多的是银灰色和褐色调子，因这类色彩具有宁静感，能使灿烂的阳光或弥漫的晨雾展现得更富诗意。柯罗最著名的代表作品是《摩特枫丹的回忆》（图 9-56）。摩特枫丹是位于枫丹白露森林的一个湖泊。柯罗 40 岁时，来到巴比松村与米勒、卢梭等人会合。他始终难忘那片美丽的风光，这幅抒情风景画是他 20 多年后对那里的回忆之作。画面展现出乡村的湖边景色，平静的湖面、漫洒的阳光、绽放的花朵、莹莹的绿草，更显现出大自然的无穷魅力。

在作品《芒特的嫩叶》（图 9-57）中，虽仍能看到柯罗的风景画中所常有的弯曲树枝，但它在整体中没有人为因素。通过这些细树枝，人们看到的是一幕色调细腻多变的、充满春意的现实风景。整幅画用的是变化复杂的灰暗色调，唯一明快的色调是绽在树干上的嫩芽与小叶。细细地品味，会感受到它的清新与明丽。

图 9-56 《摩特枫丹的回忆》柯罗

图 9-57 《芒特的嫩叶》柯罗

柯罗的作品还极富法兰西民族的温柔多情和优雅浪漫的情怀，这从《沐浴中的狄安娜与同伴》（图 9-58）和《林中仙女之舞》（图 9-59）中都可以看出。画中的人物融入自然的风光中，美得和谐而静谧。

图 9-58 《沐浴中的狄安娜与同伴》柯罗

图 9-59 《林中仙女之舞》柯罗

除了风景画之外,柯罗还画过许多精彩的人物画,如《戴珍珠项链的女人》(图 9-60)、《读书的间歇》(图 9-61)、《钢琴旁的蓝衣妇人》(图 9-62)等。他所画的人物自然生动,他善于以概括的笔法速写捕捉一般对象在生活中的姿态,作画时不拘泥于细节的刻画,因此别具一格。

图 9-60 《戴珍珠项链的女人》柯罗　　图 9-61 《读书的间歇》柯罗　　图 9-62 《钢琴旁的蓝衣妇人》柯罗

2. 现实主义雕刻艺术

奥古斯特·罗丹(1840—1917),法国雕塑艺术家。他在很大程度上以纹理和造型表现他的塑造形象,倾注以巨大的心理影响力。

罗丹一生勤奋工作,敢于突破官方学院派的束缚,走自己的路。他善于吸收一切优良传统,对古希腊雕塑的优美生动及对比的手法理解非常深刻。其作品架构了西方近代雕塑与现代雕塑之间的桥梁,他的现实主义创作思想使他从题材、风格、艺术形式和表现技巧等各方面,都有很大突破。他的作品以具体的形象、行为,揭示出鲜明深刻的个性。

罗丹的艺术技巧很有神秘感和吸引力,不使用"标准化"的形象,而是忠于自然,强调对自然的爱好和真挚。他把一瞬间的动作凝固在青铜和大理石之中,使之变成永恒的艺术。他的艺术思想,影响造就了一代杰出的雕塑家,使法国当时的雕塑进入了一个辉煌时期。

罗丹在奋斗时期因经济窘困请一个塌鼻的乞丐当模特,创作了作品《塌鼻男人》(图 9-63)。他看到了乞丐丑陋的被磨损的脸上展现出来的愁苦和凄凉,感受到了生活的美丑和艺术的美丑有着不同的意义。他创作时注意光在作品表面的表现,使雕塑艺术成为一种强有力的语言,超越视觉感受而贯穿人们的思想。

罗丹的《青铜时代》(图 9-64)是以一个年轻士兵为模特创作的,象征着人类的觉醒,是他真正精确写实但也是最受攻击的作品。这本是一个比古典主义更"古"的题材,罗丹却以现实主义手法塑造了一个真实而有血有肉的形象。雕塑中的男子浑身充满了生机,肌肉坚实有力,恰似舒展着身体在均匀地呼吸着。由于这座雕像与真人一样大小,又十分逼真,以至有人认为这不是雕塑的,而是直接从真人身上翻下的模型,这使罗丹十分气愤。罗丹愤怒地当众即兴做了一个无头人体,也就是《行走的人》(图 9-65),以证明他扎实的写实能力。《青铜时代》虽受到非难,但也使罗丹出名了,使他得到了创作法国装饰艺术博物馆青铜大门的任务,进而有了举世闻名的《地狱之门》(图 9-66)。这个历史巨制整整耗费

图 9-63 《塌鼻男人》罗丹

了罗丹37年时间,直到他去世,也使他的艺术走向历史的高峰。其中的许多构思后来独立出来成为不朽的杰作,比如《思想者》《三个影子》《吻》《乌谷利诺》等。《思想者》(图9-67)是其中最著名的作品,雕塑中的人物原型是但丁,他低头扼腕,陷入沉思,关注着人间的喜怒哀乐和人类的未来。《吻》(图9-68)是其中最美的作品,选材于《神曲》中弗兰切斯卡与保罗因"无法恋爱"而堕入地狱的故事,罗丹用这种富有活力的生命与冷酷的地狱之间的对比表达出了他对传统的反抗。

图9-64 《青铜时代》罗丹　　　图9-65 《行走的人》罗丹　　　图9-66 《地狱之门》罗丹

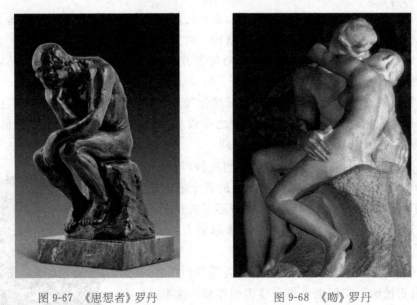

图9-67 《思想者》罗丹　　　图9-68 《吻》罗丹

埃米尔·安托万·布德尔(1861—1929)继承了其作为细木工的父亲的艺术素质,并始终以一个劳动者的姿态,在艺术上拼搏。虽然早期考取了巴黎美术学校,但他的个人抱负与沉闷的学院派教学格格不入,因此放弃前途,退学而坚持自我,哪怕贫穷孤独,也不苟同于世。后来,布德尔通过雕塑家达卢介绍,结识了当时已经成名的雕塑大师罗丹,并成为他的学生和助手,一干就是15年。

他是一个很有探索精神的艺术家,虽然在大师门下,但他没有放弃创作的个性,坚决地从罗丹的艺术中解脱出来,找到了自己的道路。罗丹也不迫使学生接受自己的观点,师生之间尽管存在着相当大的艺术分歧,却始终相互尊重,各自探索,也相互影响,共同进步。罗丹追求严格的真实,从真实中激发灵感;但布德

尔特别注重把建筑的构成因素运用到雕塑中去,使作品在空间上显示出体积感和真实的曲线之美,并以此震动人心。布德尔以雄伟、刚劲的艺术风格建立起独自的领域,他最著名的作品《拉弓的赫利克里斯》(图9-69)有无比强烈的运动感,显示出巨大的力量;而且他的艺术风格中常表现出明显的装饰趣味,经常用平行的直角、曲线和棱角分明的直率形体来塑造形象,比如《阿维尔将军骑马像》(图9-70)。布德尔喜欢文学和音乐,尤其喜爱贝多芬的作品,他为贝多芬创作了12尊塑像,其中之一如图9-71所示。他的作品还有《果实》(图9-72)、《珀涅罗珀》(图9-73)、《阿尔萨斯圣母子像》、《密茨凯维奇纪念碑》、《维纳斯的诞生》、《奔向阿波罗》、《音乐》、《悲剧》、《舞蹈》等几百件。

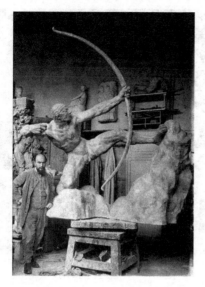

图 9-69 《拉弓的赫利克里斯》布德尔

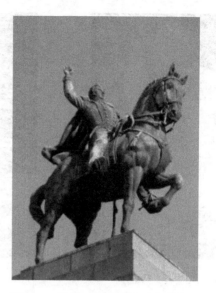

图 9-70 《阿维尔将军骑马像》布德尔

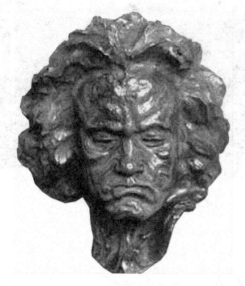

图 9-71 《贝多芬》布德尔

图 9-72 《果实》布德尔

图 9-73 《珀涅罗珀》布德尔

阿里斯蒂德·马约尔(1861—1944)是继罗丹之后和布德尔一起最有声誉的雕塑家之一,最初从事织锦画设计,后因视力减退而转向雕塑创作。马约尔也曾做过罗丹的助手,他也非常清楚地避开了罗丹已经取得的成就,而追求自己的风格,创造出一种静穆、深厚的独特形式。马约尔的雕塑作品大部分以女性人体为主题,稳重、成熟并有古典主义艺术的痕迹,是古典主义和现代的抽象雕塑之间承前启后的最重要的桥梁。他特别注重雕塑的体积感和形体的厚重感,造型语言概括洗练,注意整体精神。他采用有生命力的女性人

体,来象征大自然的美,表现山河的气势,歌颂人类精神的美德。他所开创的女性人体的表现形式,是对世界雕塑艺术的独特奉献。

《地中海》(图 9-74)是马约尔一系列不朽之作的开端,通过女性裸体表现出象征意义和哲理性,整个造型给人以朴实、饱满、含蓄和健美之感,充满古希腊的艺术精神。《河流》(图 9-75)是马约尔的又一力作,把女性人体的浑厚雄健、饱满活力表现得淋漓尽致,并没有十分细腻地刻画肌肉的纹路,而是用大弧度转折的体面,加上自然光线的照射,显示肌肉富有弹性的力量。《河流》还有两个姐妹篇,分别是《山岳》(图 9-76)和《大气》(图 9-77),它们构成了自然三部曲,堪称马约尔的象征主义代表作。

图 9-74 《地中海》马约尔

图 9-75 《河流》马约尔

图 9-76 《山岳》马约尔

图 9-77 《大气》马约尔

9.4 印象主义艺术

9.4.1 印象主义艺术的起源和特征

20 世纪以来,印象主义已意味着感觉和观察方式的变革,这种变革不但早已深入绘画领域,而且涉及音

乐和文学,其影响之久,至今不衰。直到今天,印象主义绘画作品在世界各地受欢迎的程度,仍然超过绘画史上其他流派的作品。

1. 印象主义

印象主义,也称印象派,又称为外光派,是西方绘画史中的重要艺术流派,产生于19世纪60年代的法国。1874年莫奈创作的油画《日出·印象》,遭到学院派的攻击,评论家们戏称这些画家是"印象派",印象派由此而得名。印象主义的锋芒是反对陈旧的古典主义画派和沉湎中世纪骑士文学而陷入矫揉造作的浪漫主义画派。印象主义吸收了柯罗等巴比松画派以及写实主义的营养,在19世纪现代科学技术尤其是光学理论和实践的启发下,对绘画的光线、色彩的表现进行了独到的探索,并为西方现代主义绘画的产生创造了条件。

印象主义创作注重感觉,忽视思想本质,以瞬间现象取代之;以习作代替创作;以素材代替题材;以偶然代替必然;以次要的代替主要的。因此,印象主义所描绘的是主观化了的客观事物。这标志着其与传统艺术观念、艺术表现方法和艺术效果的决裂。所以说印象主义是西方绘画史上一个划时代的艺术流派,这一流派的代表人物追求民主、自由、平等思想在艺术中的反映,他们的艺术创造具有革新和进步意义。

2. 新印象主义

在印象主义绘画方兴未艾之际,在这个团体中就逐渐滋生出一个新的支派,即新印象主义,他们试图用光学科学实验原理来指导艺术实践。其中的代表画家是修拉和西涅克,他们崇拜理论,把理论看得高于感觉,他们依照谢弗勒尔的色彩学说,尝试用原色色点配置,使画面产生视觉混合的色彩效果,运用这种准确分布的各种色点来客观理性地、冷静地组成画面艺术形象。因为新印象主义画家根据色彩分割的理论作画,所以也被称作"分割主义",又因为他们在具体敷色时用点彩的方法,所以又被称作"点彩派"。

新印象主义被称为"科学的印象主义",以区别于以莫奈为代表的"浪漫的印象主义"。它不仅是印象主义在技法上的发展,在某种意义上还是对印象主义的经验写实的某种反拨,在艺术中灌注古典理性精神。新印象主义表现纯客观的对象,制约了画家的情感传达,其必然导致极端的变革——后印象主义的诞生。

3. 后印象主义

后印象主义是法国美术史上继印象主义之后的美术现象,也称"印象派之后"或"后期印象派"。后印象主义曾经追随印象主义,从其用光与用色中获得了诸多启示,后来又极力反对印象主义的束缚,不满足于追求刻板而片面的光和色,强调作品要抒发艺术家的情感,开始尝试色彩及形体的表现性,从而形成独特的艺术风格。后印象主义艺术家将绘画的形和色发挥到极致,几乎不顾及任何题材和内容,用主观感受去塑造客观现象。从严格意义上讲后印象主义不是一个画派,艺术家之间没有团体,也没有联合开过画展,更没有什么宣言,只是都脱胎于印象主义又有着共同创作倾向而已。代表画家是塞尚、梵·高和高更,这三位画家都是在去世后很久才得到社会的承认,他们三人共同开启了现代艺术的大门,在他们的创作思想、艺术观念的影响下产生了野兽主义、立体主义、表现主义、抽象主义等,使艺术走向现代。

9.4.2 印象主义艺术的名家名作

1. 印象主义绘画艺术

克劳德·莫奈(1840—1926)是印象主义绘画的奠基人和领袖人物,1874年由他发起组织了首届印象派画展,他的油画《日出·印象》在展览中引起反响,从而使"印象派"这一名称正式出现。虽然当时的印象派画家不被认可,受到上流社会的鄙视和嘲笑,但是由于这一群画家坚定不移地奋斗,尤其是莫奈积极地促进,终于确立了印象派的历史地位。

作为印象派中最伟大的画家之一,莫奈的艺术代表着印象主义的精神本质。绘画是莫奈生活的主题,他直接描绘自然,捕捉刹那的印象,将瞬间的美妙光影固定在画面上。《日出·印象》(图9-78)表现的是莫奈看到日出水面这一转瞬即逝的景象时的视觉感受和生动的情绪,画面一改过去学院派的僵硬色调,更加注重对光色效果的追求。

莫奈的作品都非常注重在色彩领域的探索,忽视对物象形体的写实,侧重于用光线和色彩来表现瞬间的印象,追求绘画上色彩关系的独立美。在他的世界里没有黑色,画作中使用的是近乎纯白色调的技法,他是光的画家。他最重要的风格是改变了阴影和轮廓线的画法,在莫奈的画作中看不到非常明确的阴影,也看不到凸显或平涂式的轮廓线。他的这些追求瞬间光色细微变化效果的作品,在以前是从未有过的,如油画《干草垛》(图9-79)、《卢昂大教堂》(图9-80)等就是他进行这种色彩试验而完成的佳作,且这种艺术追求在莫奈晚年创作的油画《睡莲》(图9-81)中表现得尤为突出。《睡莲》和《干草垛》都是莫奈的系列画作,他常常对着一个场景作多幅表达,画中的形都是简单的,但是色彩浓重,最终强调"光"大于"色"。

图9-78 《日出·印象》莫奈

图9-79 《干草垛》莫奈

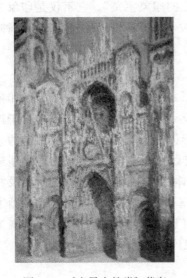

图9-80 《卢昂大教堂》莫奈

图9-81 《睡莲》莫奈

爱德华·马奈(1832—1883)出身于巴黎中产阶级家庭,早年接受了扎实的学院派绘画训练。1860年,马奈的油画首次入选沙龙,开始在巴黎画坛崭露头角。马奈受到日本浮世绘及西班牙画风的影响,大胆采用鲜明色彩,舍弃传统绘画的中间色调,将绘画从追求立体空间的传统束缚中解放出来,朝二维的平面创作迈出革命性的一大步。他的作品风格在当年是非常超前的,因此多次被官方沙龙评委会拒绝。但是他提出了新的观察和表现方法,为后来整个现代艺术的发展指引了道路。

马奈并不赞成印象派的色彩理论,与印象派排斥黑色不同,他十分善于使用黑色。马奈的画室成为青年画家向往和聚会的地方,他本人也成为他们心目中的领袖,这其中就包括后来成为印象派成员的莫奈、德加、雷诺阿等人。尽管他从来没有参加过印象派画家的联合展览,但他仍被认为是印象派的奠基人。他的画既有传统绘画坚实的造型,又有印象主义画派明亮、鲜艳、充满光感的色彩,可以说他是一个承上启下的重要画家。

油画《草地上的午餐》(图 9-82)使马奈名震巴黎。尽管作品的主题是以那些"高尚的"学院派先例为蓝本的,但那古典的田园式的主题,已经被现代意义的形象语言代替了,因此引起了许多学院派的不满。画面借用了文艺复兴时期的版画局部,古典式三角形构图拓展了视觉空间,色调清新自然。马奈用正面光削弱了女性形象细腻的明暗变化,对外光和深色背景下的描绘进行了新的尝试。这幅画的历史意义更加体现在马奈所表现出的勇敢精神上,它象征了一种敢于向传统的审美挑战的精神,为新一代的画家指出了新的方向。

马奈的成就主要体现在人物画方面,他第一个把光和色彩带进了人物画,开创了印象主义画风。在绘画题材上,马奈把视线深入到当代生活,强烈吸引了后来成为印象派的青年画家们,被看作印象派的导师和先驱。《吹笛少年》(图 9-83)描绘的是近卫军乐队里的一位少年吹笛手的形象,用几乎没有影子的平面人物画法,表现人物的实在,以最小限度的主体层次来作画,否定了三维空间的深远感。此画明显带有日本浮世绘版画的影响,但从这里我们可以看到马奈的才气和自负,他在探索形与色的统一时,注意到人物的个性特征,刻画十分到位。

图 9-82 《草地上的午餐》马奈　　　　　　　图 9-83 《吹笛少年》马奈

马奈总是将古典的高贵气质和华丽美艳的印象派色彩交融在自己的画中。1882 年的沙龙上展出了他生前最后一幅作品《福利·贝热尔的吧台》(图 9-84),并获得极大的成功,官方授予他"荣誉团勋章",然而这时病中的马奈几近弥留,觉得这份荣誉来得太晚了。在这幅画中,马奈生动刻画了一位金发女招待应酬顾客的场景,代入感很强,充分展示了一种异国风情。

图 9-84 《福利·贝热尔的吧台》马奈

2. 新印象主义绘画艺术

乔治·修拉（1859—1891），法国新印象派创始人之一。他早期学习了专业的古典主义油画的绘画方法，后来受印象派的启发，逐渐构成自己的艺术形态，就是对结构的强调、形体的几何化和色彩的科学化表现。修拉认为印象派的用色方法不够严谨，为了充分发挥色调分割的效果，他尝试不在调色板上调色，而用小圆点和纯色色点进行点彩，让无数小色点在观者视觉中混合，从而构成色点组成的形象。从此以后，同时对比法则、点彩法、纯色和光学调色法便成为修拉艺术的主要成分。

修拉的代表作品，也是新印象主义中最典型的作品是《大碗岛星期天的下午》（图9-85），描绘的是法国巴黎附近奥尼埃的大碗岛，为了制作这一幅巨作，修拉整整花费了两年的时间，每天早上到海边写生，下午回到画室里研究构图和色彩。为了获取正确而且逼真的写实效果，他还对当时流行的服饰和发型等进行了深入的研究。据统计，为创作这幅画，修拉共制作了400幅素描稿和颜色效果图，画面中的40个人物，每一个形象都经过千锤百炼概括而成，他们彼此无关却又和谐有序。之后，修拉越来越注重用一种因式来表现自己的观念和情绪，作品的理性精神很强，反映出某种程式化的倾向。这时期的重要作品有《骚动》（图9-86）、《马戏团》（图9-87）等。因为修拉对光学和色彩理论特别关注并为之做了大量的实验，所以他一生所创作的作品不多。他的继承者有西涅克、克罗斯等，世人称他们为"点彩派"。

图9-85 《大碗岛星期天的下午》修拉

图9-86 《骚动》修拉

图9-87 《马戏团》修拉

保罗·西涅克(1863—1935)也是法国新印象派的创始人之一,早年学建筑,后转而学绘画。1884年与修拉交往后,开始接受新印象主义理论,并成为这一画派的骨干人物。西涅克的作品以风景画为主,画风大胆,用相当大的笔点,把色点几乎无秩序地随便放置,产生出生动的感觉。其作品富有激情,善用红色作为基调,代表作有《圣特罗佩港的出航》《马赛港的入口》等,均是色彩鲜明和谐,秩序感强烈。他的港口风景作品如图9-88至图9-91所示。

图9-88　西涅克港口风景作品(1)

图9-89　西涅克港口风景作品(2)

图9-90　西涅克港口风景作品(3)

图9-91　西涅克港口风景作品(4)

新印象派的画给人以严谨的秩序感,自有一番情趣和境界。但是,新印象主义作为一种造型体系有明显的缺陷,它离开客观自然,陷入主观化和概念化,作品成了近似没有感情的图画。

3. 后印象主义绘画艺术

保罗·塞尚(1839—1906),法国著名画家,继印象主义之后的绘画革新家,是后印象主义画派的主将,在19世纪末被推崇为"新艺术之父",又被20世纪的艺术家们称为"现代绘画之父"。

塞尚对物体体积感的追求和表现,为"立体派"开启了不少思路。他认为印象派画家表现的主观感觉和印象经常是"混乱的",因此在他的画中,更加注重探索事物的结构,力图表现深植于事物中的本性,他更加关心实体感与构图,关心均衡与结构,因此画面显示出凝重厚实和恒定持久的感觉。《静物:苹果与橘子》(图9-92)就是这一技法的典型作品。该画中的各个物体,虽然质感并不真实,但其坚实硬挺的内在形体结

构给人以独特的感受;且色彩单纯、响亮而饱和,使得画面富有节奏感和韵律感。

塞尚在晚年不懈地创作着浴女的构图,如图9-93所示为他创作的《大浴女》。他在几幅大型油画中,以一种异常的宏伟感觉进行创作,似乎在复兴着他青春时代的浪漫的冲动,然而他也并没有放弃属于印象主义的和谐、平衡,以及形与色的感觉,他在自己的想象中创造一个整体,构成了不同于自然世界的"艺术世界"。

图9-92 《静物:苹果与橘子》塞尚

图9-93 《大浴女》塞尚

文森特·威廉·梵·高(1853—1890),荷兰后印象主义画家。出生于新教牧师家庭,是后印象主义的先驱,并深深地影响了20世纪的艺术,尤其是野兽派与表现主义。梵·高早期受荷兰画家马蒂斯·玛丽斯的影响以灰暗色系进行创作,后来被印象派画中那种奇妙热烈的光色效果所吸引,并开始改变原有的画法,以极大的狂热投身于印象派绘画色彩的表现和其他形式方面的实验中去。从此梵·高的油画开始明亮起来,多使用鲜艳和火辣辣的色彩,以及具有运动感的、连续不断的、波浪般急速流动的笔触,构成他绘画的特色。梵·高的一生充满了悲剧色彩,他的感情挫折、他和弟弟提奥生死相依的情感、他在阿尔生活的那段日子、他和高更的关系等,都构成了他的生活和创作不可分割的组成部分。因此他的作品中包含着深刻的悲剧意识,其强烈的个性和在形式上的独特追求,远远走在时代的前面。1890年,他在法国瓦兹河畔结束了生命,年仅37岁。直至他去世很久后,他的作品才被认可。梵·高的《星空》(图9-94)、《向日葵》(图9-95)、《夜晚的咖啡馆》(图9-96)、《夜晚露天咖啡座》(图9-97)都是入选全世界最受欢迎的油画作品目录的,梵·高也是迄今为止世界上最受欢迎的艺术家之一。

图9-94 《星空》梵·高

图9-95 《向日葵》梵·高

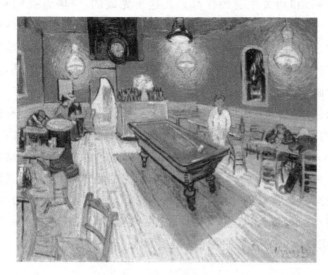 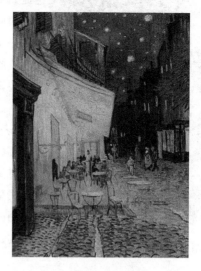

图9-96 《夜晚的咖啡馆》梵·高　　　　　　　　　图9-97 《夜晚露天咖啡座》梵·高

《向日葵》是梵·高在法国南方时画的,他用黄色画了一系列静物,来表达内心的感受。短暂的笔触,如燃烧的火焰一般的花朵,显出他狂热般的生命激情。《星空》展现的是一种幻想中的宇宙,突出了他绘画上的标新立异和超感觉的体验,梵·高的宇宙,得以在画境中永存。梵·高自1888年5月到9月借住在兰卡散尔咖啡馆,由于是通宵营业,因而兰卡散尔咖啡馆也被称为"夜间的咖啡馆",在此期间,梵·高创作了两幅关于咖啡馆的布面油画,一为内景,为《夜晚的咖啡馆》,一为外景,为《夜晚露天咖啡座》,两幅画的表现方式对比强烈,笔触纵横交错,形成生动的感观效果。

《麦田乌鸦》(图9-98)是梵·高的绝笔,画面展现出一种极度骚动又无比沉闷的感觉,乌云下的麦田、凌乱低飞的乌鸦和波动起伏的地平线,配合着激荡跳跃的笔触,给人充满压迫的不安感。

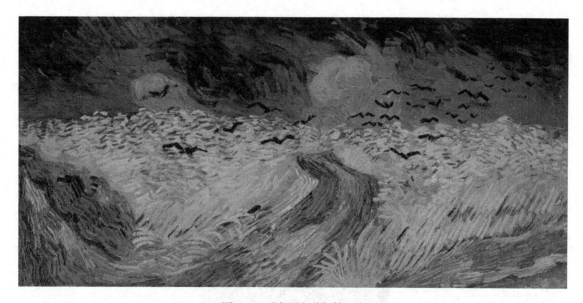

图9-98 《麦田乌鸦》梵·高

保罗·高更(1848—1903),法国后印象主义画家、雕塑家,与塞尚、梵·高并称为后印象主义三大巨匠,对现当代绘画的发展有着非常深远的影响。高更最初由印象派画家毕沙罗引导而走上印象派绘画的道路,不久便改变画风,开始创造一种更偏重艺术家主观幻想、更富于装饰意味的风格。高更向往纯朴的生活,远涉重洋,来到太平洋中部赤道以南的塔希提岛,开始探求他独特的艺术风格。他一生中最主要的作品《塔希

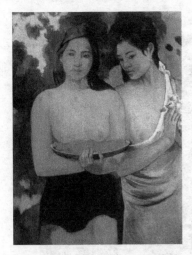

图 9-99 《塔希提妇女》高更

提妇女》(图 9-99)和相关主题画作都是在这里完成的。《塔希提妇女》用饱满而浓烈的色彩、宽大而又果断的笔触、稚拙而又粗犷的线条,将两位塔希提土著妇女平实而又厚重地表现出来,突出了他对土著民族深厚的感情。画面给人一种浓郁的土著生活气息,充满天真而神秘的原始感,其中的装饰性赋予画面特殊的风采。

高更主张艺术家不仅要表现客观自然,而且还要探求思想中神秘的内心,表现主观的东西。他创作的《我们从何处来?我们是谁?我们向何处去?》(图 9-100)用近乎梦幻的形式展现出似真非真的时空延续,是这方面的典型之作。油画《黄色基督》(图 9-101)是高更的名作,画面以最简洁的形式呈现,色彩强烈,背景简化成节奏起伏的形态,反映出高更"综合主义"绘画的风格特点,画面不再仅仅是一个客观的观察者的记录,而是一种对朴实、虔诚的宗教信仰的直接的视觉表征。

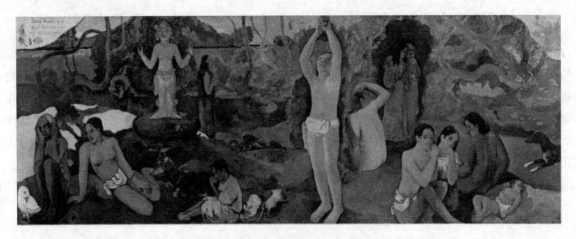

图 9-100 《我们从何处来?我们是谁?我们向何处去?》高更

图 9-101 《黄色基督》高更

第 10 章　现代艺术的张望

10.1　表现主义

引导 20 世纪西方艺术潮流的主要流派有表现主义、立体主义和未来主义。表现主义是 20 世纪初流行于德国、法国、奥地利、北欧和俄罗斯的文学艺术流派，也是现代艺术的重要流派之一。表现主义流派的艺术家，通常通过作品突出内心的情感，而忽视对描写对象形式的摹写，往往表现为对现实扭曲和抽象化的形象展现，因此，主题欢快的表现主义作品很少见。表现主义流派的核心团体是野兽派、桥社和青骑士社。

10.1.1　野兽派

1905 年，马蒂斯、德兰、弗拉曼克等画家在巴黎的秋季沙龙中集中展示了他们的作品，这些作品因其强烈的色彩、过度的变形引起了评论家沃克塞勒的批评，他称这些画家为"一群野兽"，野兽派由此得名。野兽派画家热衷于运用鲜艳、浓重的色彩，以直率、粗放的笔法，创造强烈的画面效果，充分显示出追求情感表达的表现主义倾向，对构图、题材、形体的处理带有主观随意性，画面具有装饰性。

亨利·马蒂斯(1869—1954)，法国著名画家、雕塑家、版画家，野兽派创始人和主要代表人物，代表作有《豪华、宁静、欢乐》《生活的欢乐》《开着的窗户》《戴帽的妇人》等。马蒂斯不注重图画的结构，而是更注重色彩，这成了他后来的艺术作品中决定性的因素。他把一切实体和立体的东西都抽象地融进了色彩里，形成鲜明对照的组合。

1911 年他创作的著名的《红色中和谐》(图 10-1)与他早年的印象主义作品《餐桌》相比，又一次显示了其绘画的革命性变化。他抛弃了传统的透视，用色彩关系以及蔓藤花纹的暗示来建立新的空间幻觉，创造了一种充满异国情调、神秘奇特的新境界。在这幅画中，他把空间的探索又推前了几步。

晚年，马蒂斯由于病痛，不能继续作画，他把全部时间和精力都投入到了剪纸创作中，并创造出新的辉煌。他的剪纸，形式极为凝练、概括，艺术语言含蓄、优美，造型夸张而富于想象，色彩更为单纯，明净充满抒情性，如图 10-2、图 10-3 所示。他把剪纸发展到现代大型建筑壁画上去，启迪和丰富

图 10-1　《红色中和谐》马蒂斯

了当代的壁画创作，也为剪纸扩大了社会功能。

图 10-2　马蒂斯晚年剪纸作品(1)

图 10-3　马蒂斯晚年剪纸作品(2)

10.1.2　桥社

1905年德累斯顿成立了表现主义流派的第一个社团"桥社"，桥社画家强烈地反映了当代生活极端平淡及令人不安与绝望的一面。该派画家均具有病态的敏感与不安，在野兽派的启迪下，形成自己独特的表现手法，即以松弛、粗放、散乱的笔触和跳跃、响亮的色彩与情绪直接对应。

图 10-4　《街道》基希纳

基希纳(1880—1938)是德国表现主义画家，也是桥社的核心代表人物。他是桥社的年轻画家中最有才华和最为敏感脆弱的一位，他着迷于那种"尖尖的、间断式造型的、强调坦率的直觉和强烈的德国哥特式"艺术风格。在绘画上，基希纳追求简洁的造型和鲜明的色彩，通过对形和色的凝练处理而达到其画面独特的装饰性平面效果，这与野兽派尤其是马蒂斯的艺术影响密切相关。但是，基希纳的艺术被灌注了一种沉重而痛苦的精神性，充满蒙克式的悲观主义情绪，他常常通过某种歪曲形状、色彩和空间的手段，来实现其对于象征性和表现性的追求。基希纳1903年所作的油画《街道》(图10-4)，描绘了一群漫步在街头的男女，充分显示出他的画风特点。在这幅画中，他以大刀阔斧的简洁线条和略带颤抖的笔触，勾画人物的形体，把立体派的构成与野兽派的色彩有效地结合，并且渗入了某种哥特式的变形，从而使画面具有一种强烈的感觉。

桥派画家还有一位精神领袖，那就是20世纪表现主义艺术的先驱——爱德华·蒙克(1863—1944)，他是挪威表现主义画家、版画复制匠。19世纪末，蒙克在德国定居了16年，这期间是蒙克艺术发展的重要阶段，也是其艺术臻于成熟的时期。他在忧郁、惊恐的精神控制下，以扭曲的线型图式表现了他眼中的悲惨人生。他的绘画，对德国表现主义艺术产生了决定性的影响。其主要作品有《呐喊》(图10-5)、《生命之舞》(图10-6)、《卡尔约翰街的夜晚》。

图 10-5 《呐喊》蒙克

图 10-6 《生命之舞》蒙克

10.1.3　青骑士社

1911年慕尼黑成立了第二个表现主义流派的社团"青骑士社",它得名于俄国的瓦西里·康定斯基(1866—1944)所作的一幅画的标题。青骑士社是一个松散的艺术组织,他们比桥社更加学术化,更加国际化,包括了俄国、瑞士、芬兰、法国等不同国度的画家。青骑士社画家总的来说并不关注对当代生活困境的表现,他们所关注的是表现自然现象背后的精神世界,以及艺术的形式问题。青骑士社在德国表现主义发展中所具有的重要性似乎是理所当然的,而青骑士社的影响力主要源于康定斯基,他在这个社团中所具有的绝对主导地位使得他在这一时期的艺术实验也构成了青骑士社艺术创造的主体部分,他对于抽象艺术的尝试对此后艺术发展产生的深远影响更是赋予青骑士社在现代艺术史上的重要地位的主因。

康定斯基尝试着使不同的色彩与特定的精神和情绪效果产生关联,甚至开始用从音乐那里得来的加标题的方法来表达意图。康定斯基的绘画,在1910年转为彻底抽象之前,主要趋于野兽派的风格。早期康定斯基的作品充满了幻想,他一路吸收印象主义和未来主义的绘画风格,一直保持着对色彩的强烈兴趣,他以浓重而明亮的色彩来表现自然风光,表现俄罗斯的民间故事和神话,抒发其浪漫、诗意的情怀,如图10-7、图10-8所示。

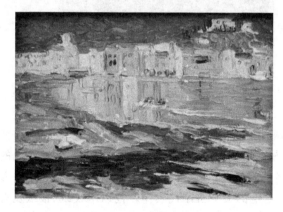
图 10-7　康定斯基早期风景画(1)

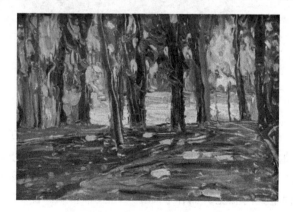
图 10-8　康定斯基早期风景画(2)

10.2　立体主义

虽然艺术界一直认为20世纪最重要的是抽象主义艺术,但是不得不承认的是,立体主义是承上启下的

艺术，它的出现使得抽象主义有了意义。立体主义又被称为"立方主义"，1908年始于法国，由当时居住在法国巴黎蒙马特区的乔治·布拉克与毕加索所建立，是一个富有理念的艺术流派。立体主义的艺术家追求碎裂、解析、重新组合的形式，形成分离的画面，主要追求形式的排列组合所产生的几何形体的美感，以直线、曲线所构成的轮廓、块面堆积与交错的趣味和情调来代替传统的艺术表达。立体主义的这种艺术理念与塞尚的艺术观有着直接的关联，他们把塞尚的"要用圆柱体、圆球体、圆锥体来表现自然"这句话当成自己艺术追求的理想，从不同的角度来描绘对象，再将其置于同一个画面之中，以此来表达对象最为完整的形象。

立体主义的创始人是乔治·布拉克（1882—1963）和巴勃罗·毕加索（1881—1973），他们二人合作，共同发起立体主义绘画运动。布拉克和毕加索在立体主义早期的作品风格非常相似，人们甚至难以分辨其为何人所作，这在艺术史上是极其少见的现象。两人的绘画方法和所选题材都十分相似，比如他们都偏爱画乐器，只是布拉克在画中对于物象的分解要比毕加索更加极端，而布拉克晚年的作品风格渐趋现实主义。布拉克的艺术影响力非凡，他的艺术风格影响了今天法国新一代的艺术家，他的设计理念为品牌与艺术的结合带来了新的思路，创造了艺术衍生品，引领了艺术新时尚。1908年，布拉克来到塞尚晚期画风景画的埃斯塔克，并通过风景画来探索自然外貌背后的几何形式，《埃斯塔克的房子》（图10-9）便是当时的一件典型作品。在这幅画中，布拉克运用塞尚的表现手法，将房子和树木都简化为几何形体。布拉克的另一幅代表作品《曼陀铃》（图10-10）描绘的是被形与色包围的乐器静物，所有要素都与那具有音响特质的阴影、光线、倒影等产生共鸣。整个画面充斥着形状各异的几何碎块，在不失其纯朴特质的基础上，显得更加明快和富于变化。

图10-9 《埃斯塔克的房子》布拉克

图10-10 《曼陀铃》布拉克

1912年，布拉克找到一个方法将造型和颜色表现为两种独立的创作元素。他试图通过一系列拼贴而成的抽象图形，来强化画面的构成效果。他从抽象起步，再慢慢地转向具象，在交叠的抽象图形中寻找他的主题。他用炭笔画出造型，用有色壁纸剪成条状代表颜色，《静物》（图10-11）就是根据这种理念完成的，形成一种重叠的感觉。而作于1913年的《单簧管》（图10-12），是他的又一拼贴代表作。他以木纹纸、报纸及有色纸，在画面的中央拼贴出一组简洁的形状，并以铅笔在这组形状的周围勾画出线条和阴影，实现了一种虽使人意外却又令人信服的造型价值和亲切感，每一个视觉要素都成为一种符号。

巴勃罗·毕加索是西班牙画家和雕塑家，是当代西方最有创造性和影响最深远的艺术家之一，是20世纪伟大的艺术天才。他的创造力十分旺盛，作品数量庞大，包括油画、素描、版画、平版画等，他和他的画在世界艺术史上具有不朽的地位。他于1907年创作的《亚维农的少女》（图10-13）是第一幅被认为有立体主义倾向的作品，是一幅具有里程碑意义的著名杰作，它不仅标志着毕加索个人艺术历程中的重大转折，而且也是西方现代艺术史上的一次革命性突破，引发了立体主义运动。《亚维农的少女》是由形、色构成的绘画世界，它脱胎于塞尚那些描绘浴女的作品，却又不安于现状，热心于试验，在艺术上突破了传统的架构，呈现了

艺术家野心勃勃的力量。毕加索开创的这种立体主义的造型方法，就是要通过画面同时表现人的所有部分，而不是像传统画法那样以一个固定视点去表现形象。《梦》（图10-14）、《三个舞蹈者》（图10-15）都是他这一时期画法的展现。

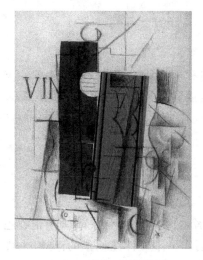

图10-11 《静物》布拉克

图10-12 《单簧管》布拉克

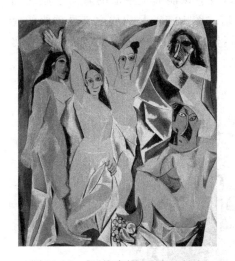

图10-13 《亚维农的少女》毕加索

图10-14 《梦》毕加索

图10-15 《三个舞蹈者》毕加索

　　毕加索是个艺术的顽童，印象派、后印象派、野兽派等流派的艺术手法，都被他汲取改造为自己的风格，他的卓越之处在于在不断的变化中能保持自己独特的个性，使作品的艺术风格统一和谐，如图10-16所示。

图10-16 《格尔尼卡》毕加索

10.3 抽象主义

两次世界大战之间的西方美术中重要的流派之一是展现抽象的和非具象的艺术风格的抽象主义。这类艺术形式更加偏重形式，其观念最为激进、影响最为深远的运动是俄国的构成主义和荷兰的风格派。抽象主义的产生除了有逃避现实的因素外，还有受到工业、科学技术推动的原因，可以说，抽象主义的产生是对现实主义的补充。

10.3.1 构成主义

弗拉基米尔·塔特林(1885—1953)是构成主义运动的主要发起者，也是中坚力量。1913年他在巴黎受到了毕加索用木材、纸张和其他材料所作的三维空间建筑的启发，创作了第一件纯抽象的浮雕，一件由金属、玻璃和木材构成的作品《绘画浮雕》(图10-17)，把立体主义拼贴美术的观念推向极致。他以全新的艺术语言，创造出了空间中形体的新秩序。塔特林认为艺术家要熟悉技术，也应该能够把生活的新需求倾注到设计创意的模式中来。他于1919年至1920年完成的《第三国际纪念塔》(图10-18)是构成主义最重要的代表作之一，把纯艺术形式和实用融为一体，这也是他倡导的"各种物质材料的文化"构成主义理论的一个实验，对欧洲新建筑运动产生了莫大的影响，成为构成主义的宣言式作品。

图10-17 《绘画浮雕》塔特林　　　　图10-18 《第三国际纪念塔》塔特林

1912年，俄国几何抽象派艺术家卡西米尔·塞文洛维奇·马列维奇(1878—1935)创立了至上主义艺术画派。他从接受严谨的西方艺术美学的教育开始，后和康定斯基、蒙德里安一起成为早年几何抽象主义的先锋，最终以朴实而抽象的几何形体，以及晚期的黑白或亮丽色彩的具体几何形体，创立了这几乎只有他一个人的艺术团体。至上主义绘画彻底抛弃了绘画的语义性及描述性成分，也不在画面中呈现三维的空间，那些平面的几何形本身就具有独特的表现力。1913年，马列维奇画出了标志着至上主义诞生的《白底上的黑色方块》(图10-19)。这是至上主义的第一件作品，马列维奇在一张白纸上用直尺画了一个正方形，再用铅笔将之均匀涂黑，在他看来，画中所呈现的并非是一个空洞的正方形，而是孕育着丰富的意义。1918年，马列维奇最著名的作品《白底上的白色方块》(图10-20)问世，这一标志着至上主义终极性的作品，彻底抛弃了色彩的要素，那个白底上的白色方块，微弱到难以分辨的程度，所要表现的是某种最终解放之类的状

态,实现了至上主义精神的最高表达。马列维奇留存于世的那些几何形绘画作品(图10-21、图10-22),多年以后,仍以它的单纯简约而令人惊讶,而他的至上主义思想影响了塔特林的结构主义和罗德琴柯的非客观主义,并传入德国,对包豪斯的设计教学也产生了影响。

图10-19 《白底上的黑色方块》马列维奇

图10-20 《白底上的白色方块》马列维奇

图10-21 马列维奇几何形绘画(1)

图10-22 马列维奇几何形绘画(2)

这里需要再次提到康定斯基,他在1914年至1921年间接触到大量马列维奇创作的至上主义作品之后,在自己的作品中也加入了几何学的元素,并逐渐确立了其抽象主义艺术先驱的地位。康定斯基在第一次涉足抽象主义艺术之后,就一直持续着这个方向的表现形式,他的纯抽象主义艺术并不是突如其来的,他最初也是从捕捉现实世界的形象开始的,所不同的是,他不着眼于形象的真实再现和细节的描绘,而是凭借无与伦比的色彩来强调情感的表现。康定斯基与蒙德里安和马列维奇一起,被认为是抽象主义艺术的先驱,但康定斯基无疑是最著名的。在他加入包豪斯期间,他成为了包豪斯学院最有影响力的成员,他不仅是一位现代抽象艺术的先驱、传达抽象艺术知识的教师,还是一位拥有系统艺术思维和视觉理论的艺术大家,他认为艺术必须关心精神。

康定斯基走的是与马列维奇完全不同的非具象主义道路,他的艺术是带有玄学色彩的纯几何抽象表达,意图使不同的色彩与特定的精神和情绪效果产生关联,甚至运用与音乐相类似的性质,实现抒情的抽象艺术效果。比如他画的"即兴"系列,如图10-23、图10-24所示,蕴含着丰富的情感表现;而"构图"系列,如图

10-25 至图 10-27 所示,是康定斯基在听了一场交响音乐会之后,将听觉感受视觉化的作品。

图 10-23 《即兴而作 7 号》康定斯基

图 10-24 《即兴而作 海战》康定斯基

图 10-25 《构图 2 号》康定斯基

图 10-26 《构图 4 号》康定斯基

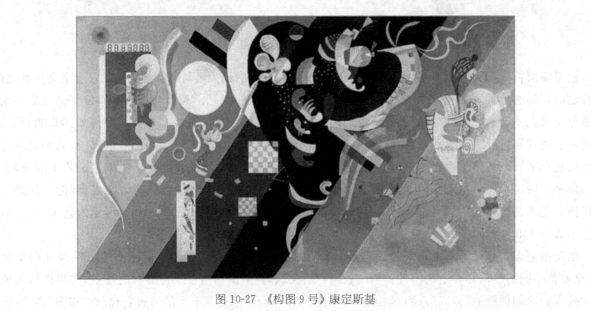
图 10-27 《构图 9 号》康定斯基

10.3.2 风格派

工业化对荷兰的社会艺术和设计具有广泛和深入的影响。由于荷兰在第一次世界大战中是中立国,其美术、建筑和设计领域中的前卫思想均得以发展,因此不少艺术家,尤其是不少前卫艺术家因避难来到荷兰,促进了荷兰现代设计的发展。其中最有意义的是"风格派"的产生。风格派艺术家主张用几何形的规则的抽象线条和色彩来构建画面,表现纯粹的精神活动,这种"几何的抽象"与以康定斯基为代表的"抒情的抽象"成为20世纪西方抽象主义艺术的两个主要方面。

风格派作为一种艺术流派,并不局限于绘画,它对当时的建筑、家具、装饰艺术以及印刷业等的影响都很大。风格派的艺术家和设计师注重平面设计,强调设计与绘画的联系,试图通过平面设计来创造新的具有现代秩序的世界。荷兰画家彼埃·蒙德里安(1872—1944)是风格派运动幕后艺术家和非具象绘画的创始人之一,他是几何抽象画派的先驱,以几何图形为绘画的基本元素。他在1917年与奥特·凡·杜斯堡(1883—1931)、巴特·凡·德·莱克(1876—1958)三人共同建立了名为"风格派"的社团,提倡"新造型主义"艺术,并为该社团创办了一份同名杂志,从而构成了以他为首的抽象派美术理论的体系。蒙德里安认为艺术应脱离自然的外在形式,以表现抽象精神为目的,他以其独特的"水平线-垂线"和"原色-非原色"组合的极简绘画图式,将现代抽象绘画带到了一个新阶段。

蒙德里安住在海边时,根据户外写生的素描稿绘制了一组以大海为主题的系列画,《海堤与海·构图十号》(图10-28)便是其中之一。海浪被提炼为画中的诸多由水平和垂直的短线交叉而成的十字形,并朝着上下左右四方连续地排列,有一种宁静的不带感情因素的美。在这里,传统的透视画法已消失不见,展现出的是一种全新的空间概念。

蒙德里安的《构成A》(图10-29)是一幅属于"新造型主义"的创作,蒙德里安用水平和垂直的黑线条去分割白色的画布,然后在那些分割画面中涂上红黄蓝等色,其对方格、色彩、线条等的秩序感的描绘,展现出极具音乐性的和谐及韵律。作于1930年的《红、黄、蓝的构成》(图10-30)也是蒙德里安这一风格的代表作。画面中,粗重的黑色线条控制着七个大小不同的矩形,巧妙的分割与组合,使平面抽象成为一个有节奏、动感的画面,从而实现了他的几何抽象原则。

图10-28 《海堤与海·构图十号》蒙德里安

图10-29 《构成A》蒙德里安

在蒙德里安的眼中,万事万物都按规律运行,都可以简化为水平线和垂线,其作品的每一构成要素都被精心安排在适当的位置,从而去实现最佳的表达。《百老汇爵士乐》(图10-31)是蒙德里安一生中最后一幅作品,它明显地反映出现代都市的新气息。虽然还保持着直线、彩色矩形和分割的构成方式,但这幅画以明亮的黄色为主,比以往任何作品更为明快和亮丽,实现了蒙德里安艺术生涯的最后一个新发展。

图 10-30 《红、黄、蓝的构成》蒙德里安

图 10-31 《百老汇爵士乐》蒙德里安

10.4 非理性艺术

两次世界大战之间的西方美术除了抽象主义艺术之外，还有另一个重要的流派，即非理性艺术。非理性艺术强调非理性的和梦幻的艺术表达，较偏重艺术的内容，其代表是达达主义和超现实主义。

10.4.1 达达主义

达达主义是20世纪西方文艺发展历程中的一个重要流派，是一种无政府主义的艺术运动，它试图通过废除传统的文化和美学形式来发现真正的现实。达达主义持续的时间不长，波及的范围却很广，对20世纪的一切现代主义文艺流派都产生了影响，是虚无主义在文学艺术上的具体表现。达达主义由一群年轻的艺术家和反战人士领导，他们通过反美学的作品和抗议活动表达了他们对资产阶级价值观和第一次世界大战的绝望，追求清醒的非理性状态。

对于达达主义者来说，"偶发"的即兴创作是一个至关重要的部分。达达主义创始人之一汉斯·阿尔普（1887—1966）的作品是偶发的很好证，他开创了运用偶发来构成形象的方式，抛弃了传统的油画，采用木刻、编织、拼贴及其他媒介来创作抽象的妙趣横生的作品，包括彩色木浮雕、抽象形式的雕塑、彩色纸的拼贴画等。如《按照偶发规则排列的拼贴》（图10-32）便是他用这种方法创作的一幅作品，还有一些彩色木头上的拼贴作品（图10-33），也充分展现了他借助媒介而成的创作形式。

图 10-32 《按照偶发规则排列的拼贴》阿尔普

图 10-33 阿尔普 彩色木头上的拼贴作品

马塞尔·杜尚（1887—1968）是纽约达达主义团体的核心人物，他的出现改变了西方现代艺术的进程。可以说，西方现代艺术，尤其是第二次世界大战之后的西方艺术，主要是沿着杜尚的思想轨迹行进的。杜尚被称为"后现代主义之父"。对于"运动"的钟情使得杜尚完成了其艺术生涯中的一件重要作品《下楼的裸女》（图10-34），这幅画通过描绘运动来排挤美，凸显了杜尚在艺术立场上的独特。但这件作品让热衷于立体主义的评审感受到了威胁，所以他们拒绝了让其参加沙龙展览。从1912年起杜尚就决定不再做一个职业画家了。

杜尚用他的思想将西方艺术引上了一条"观念主义"艺术之路，他告诉世人，世界和生活本身就是艺术，艺术可以是有形的物体，更可以是无形的观念。"现成品"是杜尚对艺术史做出的最重要的贡献，既摆脱了"艺术"的途径，又成为了反习惯上的艺术权威。《自行车轮圈》（图10-35）是杜尚的第一件现成品艺术作品，一个普通的自行车轮圈被稍作改动，上下颠倒着放置在一个普通的厨房高凳之上，直到今天，它仍旧是荒诞主义的一个视觉奇迹。1917年，杜尚把自己从商店买来的男用小便池作为作品《泉》（图10-36），并送到纽约独立艺术家协会举办的展览上，这成为现代艺术史上里

图10-34 《下楼的裸女》杜尚

程碑式的事件，它改变了以往只有绘画、雕塑或其他富含手工技艺的东西才能被视为艺术的观念。由此，杜尚为后人树立了藐视权威、超越限制、追求彻底自由的榜样，他的现成品是一种意在象外的象征物，它们所表达的含义就是"艺术无处不在""什么都是艺术，人人都是艺术家"。

图10-35 《自行车轮圈》杜尚

图10-36 《泉》杜尚

10.4.2 超现实主义

达达派之后，法国产生了一个近代艺术史上影响力最大的画派——超现实派。事实上因其演变过程并没有明确地在造型艺术上出现，所以要对此两流派的时代做明确区分相当困难。虽然达达主义艺术在精神上和艺术手法上为超现实主义艺术的出现做必要的准备，但超现实主义和达达主义的本质还是不相同的。超现实主义分为自然的超现实主义和有机的超现实主义，前者通过可以识别的变形形象营造出梦魇般的场景，代表艺术家有达利、马格利特等，后者追求幻想的与生命力相关的抽象画面，代表艺术家有绘画天才米罗等。

萨尔瓦多·达利（1904—1989）是西班牙超现实主义画家和版画家，以探索潜意识的意象著称，他与毕加索、马蒂斯一起被认为是20世纪最有代表性的三个画家。他虽不是超现实主义风格的创始人，但超现实主义正是因为他才变成主流。达利的《原子的丽达》（图10-37）舍弃了他一贯的"达利风格"，画面充满了寂静与慈爱，营造出独特的幻想空间。《永恒的记忆》（图10-38）是达利的经典之作，在这幅幻象中，一切事物不近情理，却又表现了可知的物体，表现人们心中的幻觉或梦想，创造出了一种现实与臆想、具体与抽象之间的"超现实境界"。

图10-37 《原子的丽达》达利

图10-38 《永恒的记忆》达利

达利设计的珠宝也是他展现超现实主义艺术的另外一个载体，他早期的尝试产生了非常惊人的视觉效果，比如红宝石和珍珠做成的性感红唇（图10-39）、滴着宝石眼泪的眼睛（图10-40）等，这是他绝对不应该被错过的艺术杰作。

图10-39 达利设计的珠宝(1)

图10-40 达利设计的珠宝(1)

胡安·米罗（1893—1983）是20世纪超现实主义绘画的伟大天才之一。米罗艺术的卓越之处，在于他的作品有幻想的幽默，且他的空想世界非常生动。他画中的有机物和野兽，甚至无生命的物体，都被赋予一种热情的活力，超出人们日常所见的真实。他的作品充满异想天开的童趣和广泛的想象力，纯真简单，且洋溢着欢悦。在20世纪20年代中期，米罗做了一些非常有难度的探索，比如从复杂的《哈里昆的狂欢》到非常单纯且有魅力的《犬吠月》和《人投鸟一石子》，都突出了他的艺术进程。《哈里昆的狂欢》（图10-41）是其第一幅超现实主义的图画，有一种奇特的空间逆转感，没有什么特别的象征意义，米罗充分地描绘了一种辉煌的梦幻形象。《人投鸟一石子》（图10-42）作于1926年，画面看上去很简单，黄色沙滩隐喻了乳房和性器官，这

是米罗对生命原动力的幽默赞美。米罗最关键的一幅绘画作品是《绘画(蓝星)》(图10-43),创作于1927年,从属于米罗的"梦幻画"系列,他在这幅画中开创了一种非常独特的诗意的抽象形式。

图10-41 《哈里昆的狂欢》米罗

图10-42 《人投鸟一石子》米罗

图10-43 《绘画(蓝星)》米罗

10.5 波普艺术

波普艺术又被称为新达达主义或新写实主义,是一种主要源于商业美术形式的艺术风格,是一种探讨通俗文化与艺术之间关联性的"流行艺术"运动。它打破了1940年以来抽象主义对严肃艺术的垄断,消除了艺术创作中高雅、低俗的分立,突破了现代主义艺术运动以来新权势力量对艺术的控制,开拓了通俗、庸俗、大众化、游戏化、绝对客观主义创作的新途径,在现代艺术史上有非常重要的意义。波普艺术的特点是将大

众文化的一些细节,如连环画、快餐及印有商标的包装进行放大复制,大量运用废弃物、商品招贴、电影广告、各种报刊图片做拼贴组合。波普艺术于20世纪50年代初萌发于英国;50年代中期鼎盛于美国,此时它所反对的抽象表现主义正处于最后的繁荣时期;60年代中期代替了抽象表现主义而成为主流的前卫艺术。

作为世界上最有影响力的当代艺术家之一,理查德·汉密尔顿(1922—2011)是波普艺术的领军人物,也是马塞尔·杜尚的得意弟子。1956年,以各种大众消费品进行创作的一群自称"独立团体"的英国艺术家举行了名为"此即明日"的画展,其中展出了汉密尔顿的一副拼贴画《究竟是什么使今日家庭如此不同、如此吸引人呢?》(图10-44),画面用极为通俗化的方式直接表现物质生活。这件浓缩了现代消费者文化特征的作品格外引人注目,使波普艺术的特质得到更大程度的体现。这一作品表现了一个有许多语义双关的东西的室内空间,画中半裸男人手中的棒棒糖上印着的三个大写字母"POP",既是英文"棒棒糖"一词"lollipop"的词尾,又是"流行的、时髦的"一词"popular"的缩写,它被看成是"波普"一词诞生的由来。

被称作"波普艺术之父"的汉密尔顿由此奠定了波普艺术的创作方法,他的作品往往选取极具代表性的视觉元素配合超级写实的手法来表现,或者干脆就采用印刷、粘贴等方式创作作品,拼贴是他最常用的作画方式。1958—1961年的作品《＄he》(图10-45),标题用一个美元符号开头,很直接地传达出画面的主题。这幅画按照拼贴的方法组建画面,采用了各种技术,用点的构成代表面包烤热后弹出来的轨迹,这一表现在艺术中很新颖,但又是日常生活化的,很有视觉吸引力,同时,这些堆砌的符号也满足了现代人对信息的渴求。

图10-44 《究竟是什么使今日家庭如此不同、如此吸引人呢?》汉密尔顿　　　　图10-45 《＄he》汉密尔顿

除了具象形和符号拼贴,汉密尔顿还擅长对新材料和新形式的运用,比如在《我梦想着一个白色圣诞》(图10-46)中,他印证了老师杜尚关于"万物都有其相反的一面"的主张,利用电影《白色圣诞》中的镜头,用彩色负片代替了彩色正片,将影片中的白人歌手换成了黑人歌手,以揭示其作品的深刻意义。

美国波普艺术的出现略晚于英国,美国波普艺术家声称他们所从事的大众化艺术是美国文化传统的延续和发展。其倡导者和领袖人物是安迪·沃霍尔(1928—1987),他也是对波普艺术影响巨大的艺术家。沃霍尔大胆尝试凸版印刷、橡皮或木料拓印、金箔技术、照片投影等各种复制技法。沃霍尔是个传奇人物,其艺术涉及领域广阔,是纽约社交界、艺术界的明星式艺术家。沃霍尔的作品体现出强烈的创新精神,其最为明显的特征就是机器生产式的复制、完全相同的主题元素或者不同色相的主题元素在同一个作品中不断重复出现。他对新媒介的关注,也使得他的作品实现了与多元媒体设计的完美结合,他直言"商业"是最好的艺术。

图 10-46 《我梦想着一个白色圣诞》汉密尔顿

20 世纪 70 年代，美国媒体上开始出现中国开国领袖毛泽东的头像及相关报道，沃霍尔用取之于媒体的毛泽东肖像开始广泛地与不同媒材结合，从而产生不同形式的作品，《毛泽东在 1972》（图 10-47）是沃霍尔这一时期肖像题材的代表作。《米老鼠》（图 10-48）是沃霍尔用热点传播符号表达流行文化的艺术方式，他从实践上诠释了符号学对传播现象及媒介文化的某些观点和论述。

图 10-47 《毛泽东在 1972》沃霍尔

图 10-48 《米老鼠》沃霍尔

在沃霍尔的作品中，有一类是通过重复构成的方式而产生的拓展延伸，许多完全相同或略作改变的形象被绝对精细和均匀地排列在画面中，它引导观众以点过渡到线、以线过渡到面地去欣赏作品。《坎贝尔汤罐头》（图 10-49）和《二百一十个可口可乐瓶》（图 10-50）中，相同视觉符号组成的画面产生的强烈视觉冲击力吸引了观者，使其忽视了去关注对象背后的意义。这种重复构成展现了一种反常或变异的体验，达到一种隐去单一母体的表现效果。

图 10-49 《坎贝尔汤罐头》沃霍尔　　　　　　　图 10-50 《二百一十个可口可乐瓶》沃霍尔

还有通过对色调的分离和对丝网印刷的应用，也是沃霍尔作品的独特表现，这种表现形式和改变传统的创新思路，积极地引领了波普艺术的内在美学观念和意识形态内容的潮流。比如他的肖像题材代表作《玛丽莲·梦露》（图 10-51）中，由于沿用了丝网印刷的技术，笔触完全消失，只展现出高度概括的、简练而又对比强烈的色块。

在沃霍尔的晚期作品中，他唯一以历史人物为题材的最后系列遗作《安徒生》（图 10-52），除了对主题人物进行色彩的分离简化，还对它进行了主题图形重叠的图底处理，由此产生一种近实远虚的空间感，重新诠释了事物之间的联系。

图 10-51 《玛丽莲·梦露》沃霍尔　　　　　　　图 10-52 《安徒生》沃霍尔

再后来，20 世纪 60～70 年代在西方国家开始广泛出现后现代主义思潮，涉及文学、艺术等诸多领域，涉及内容和表现方式包罗万象，但其目的就是要对现代文明发展的根基、传统等各个方面，进行全方位的批判性反思，它的出现引起了西方艺术与审美的大变革。

第 3 篇

中外艺术之较量

第 11 章　不同视角看中外艺术

11.1　以神识人

中外文化因其产生的地域、时代、背景的不同而呈现出不同的特点,但艺术对于"人物"的表达从未放松过,不论哪一种艺术表达形式,艺术作品以"人"为载体,其刻画都可谓入木三分。只是中外艺术审美中反映出的中西伦理道德观的差异比较突出,因此,艺术作品中哪怕表现对象类似,其审美意境及角度的选择也会五彩纷呈。但是,在艺术审美的过程中,有一个评价标准是相通的,那就是人物的神采。好的艺术作品中,人物的神情一定是清晰的,或喜悦,或忧伤,或悲鸣,或愤怒,都能让观者感同身受,这种意识形态的建立,主要通过对艺术作品中人物的五官、身形和服饰装扮的刻画来传达。

11.1.1　五官

识人先识面。对于人像艺术来说,无论绘画还是雕塑,人物的五官刻画都是审美的依据。中国有一个成语为"春山八字","八字"喻指眉毛,说的是漂亮的眉毛,宛如淡淡的春山,意在形容女子眉毛秀美。从明代唐寅所擅长的"院体"工细着色之法描绘的仕女人物画《孟蜀宫妓图轴》(图 11-1),到现代赵国经、王美芳的工笔仕女图《夏困图》(图 11-2)中,观者都能看到粉白黛黑的中国传统美女形象,这种柳叶细眉的形象是民族审美的传承,构思构图、用色着色,均是笔法细谨,雅俗共赏。

图 11-1　《孟蜀宫妓图轴》唐寅(明)

图 11-2　《夏困图》赵国经、王美芳(局部)

图11-3 《化妆》喜多川歌麿（日本）

同属东方的日本，在浮世绘盛行的时期，出了一位美人画代表画家喜多川歌麿，他的创作时期正值江户市民文化的全盛期，其作品成为江户市民文化中的重要组成部分。其代表作《化妆》(图11-3)是《姿见七人化妆》组画之一，着重表现了妇女对镜梳理整齐繁复的发髻时的情景。该画作运线工丽柔畅，简约精炼，突出了美人秀鼻蛾眉之美。

而把眉毛两端刮掉，只留中间一小截，这样的妆容曾在古代中国和日本盛行一时。其实日本人剃眉毛的渊源来自中国唐朝，从唐代《簪花仕女图》(图11-4)中，就能知道唐代女子"修眉"风行。日本人称这种把眉毛剃去，用墨在原处描上或深或浅、或粗或细的眉状的方法为引眉。江户时代的日本，姑娘剃掉眉毛，化成这种妆容甚至成为出嫁的条件。

西方著名绘画《蒙娜丽莎》给我们的感觉总是那么神秘，其中一个谜团就是蒙娜丽莎的眉毛，为什么我们现在看到的蒙娜丽莎没有眉毛？有人说，达·芬奇是根据当时的社会风尚，女子因好广额，将眉刮去，所以他故意没画眉毛，而使得画中人物增添一种大理石雕塑的意味。也有一些学者表明，蒙娜丽莎其实是画有眉毛的，只是被画作修复人员清洁画布时不小心擦掉了，这从达·芬奇学生的临摹油画(图11-5)和同时期大画家拉斐尔的素描临摹画作(图11-6)中都能找到证明。

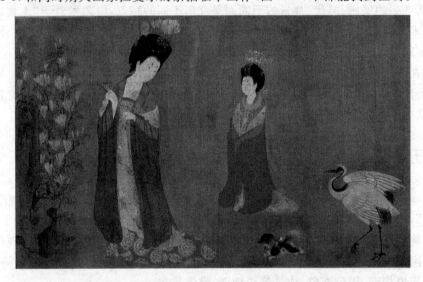

图11-4 《簪花仕女图》周昉（唐）（局部）

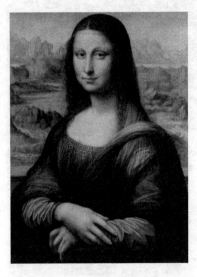

图11-5 达·芬奇学生的临摹油画

图11-6 拉斐尔的素描临摹画作

中外名画中关于人物眉毛的表达始终反映着民族和时代的审美趋同,这和文化背景分不开。眉目共传情,对于画作或雕塑中人物眼睛的刻画,始终以"传神"为第一要义。顾恺之在《画论》中提出了"传神写照"的美学命题,把"传神"作为评画的第一标准,并认为传神离不开写形,神是通过形表现出来的。在他看来,人物头部的形对传神很重要,而头部中的眼睛更是传神的关键所在。他提出,在画眼睛时"有一毫小失,则神气与之俱变矣"。中国人作画,讲求气韵生动,眼为心声,更是气韵流动之所;西方人信奉精神哲学,认为眼睛是心灵的窗户,也是艺术灵感的源泉。

中国传世作品中,有许多对人物眼睛传神的表现,如明朝丁云鹏的《漉酒图》(图11-7)、清朝冷枚的《春闺倦读图》(图11-8),眼神中传递出的信息,让观者瞬间清晰了解画中人的性格和情怀。再如永乐宫壁画线描(图11-9至图11-13),有肃穆庄严的帝君,有仙风飘逸的仙伯、真人、神王,有威武彪悍的元帅、力士,有清秀美丽的金童玉女,他们有的对话,有的倾听,有的顾盼,有的沉思,场面宏伟庄严真切,使观者有身临其境之感,而眼睛的刻画在其中发挥了巨大的作用,使得人物的心理状态与性情跃然纸上。

图11-7 《漉酒图》丁云鹏(明)

图11-8 《春闺倦读图》冷枚(清)

图11-9 永乐宫壁画线描
佚名(局部)(1)

图11-10 永乐宫壁画线描
佚名(局部)(2)

图11-11 永乐宫壁画线描
佚名(局部)(3)

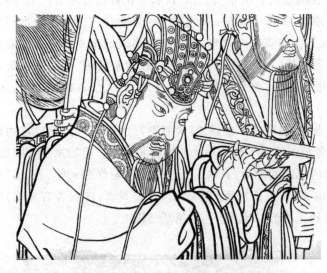
图 11-12　永乐宫壁画线描 佚名(局部)(4)

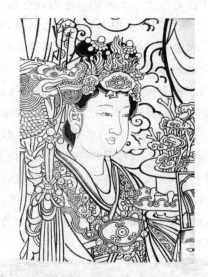
图 11-13　永乐宫壁画线描 佚名(局部)(5)

克孜尔、七格星石窟中的西域彩塑形象如图 11-14、图 11-15 所示，人物的眼神都带着笑意，将一个民族的五官特征和神韵表现得淋漓尽致。

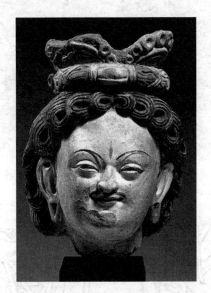
图 11-14　西域石窟人物彩塑 佚名(1)

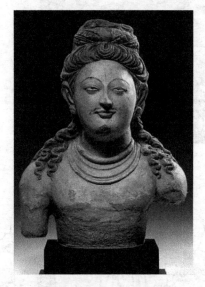
图 11-15　西域石窟人物彩塑 佚名(2)

《巴尔达萨雷伯爵像》(图 11-16)是拉斐尔于 1516 年为挚友巴尔达萨雷·卡斯蒂利奥奈绘制的油画肖像。巴尔达萨雷伯爵是意大利的外交官兼宫廷侍臣，也是当时很有影响力的人文主义学者，是 16 世纪研究贵族礼仪问题的权威。拉斐尔着意于挖掘这位真实人物深沉、善良、智慧的内在气质，作品真切而生动地反映了人物的形象特征，尤其是伯爵深邃、锋利而又平和的眼神，好像能够看穿一切，自信、果断且平易近人。

19 世纪 60 年代，俄国出现许多揭露社会黑暗、对被损害和被污辱者表示深切同情的优秀绘画作品，《不相称的婚姻》(图 11-17)是其中杰出的代表，画中描绘了一青春少女与一老者结合的爱情悲剧。年仅十六七岁的新娘，眼皮浮肿，眼神黯淡，婚礼前夜痛哭了一宵，仍然逃脱不了这种厄运，让人眼见犹怜。

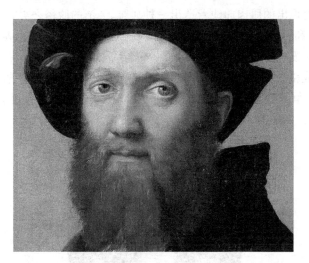
图 11-16 《巴尔达萨雷伯爵像》拉斐尔(1516 年)(局部)

图 11-17 《不相称的婚姻》普基寥夫(1862 年)

11.1.2 身形

西方艺术名作中,对人体身形一直有着较高的要求。在古希腊文化时期,表现女性人体美的雕塑日渐增多,对爱与美之神阿芙洛狄忒,也就是维纳斯的歌颂更是层出不穷,其中最为著名的雕像之一就是亚历山德罗斯的《米洛斯的维纳斯》(别名《断臂的维纳斯》)(图 11-18)。它是古希腊美术进入高度成熟时期的经典之作,体现着古希腊的人文主义精神。美丽大方的面庞、坚挺的鼻梁、平坦的前额、丰满的胸脯都让人感受到独特的女性美,崇高端庄的身姿、落落大方而又不失神秘的微笑则露出内心的平静,没有半点娇嗔和羞怯,给人一种矜持智慧的美感,而她失去的双臂更能引发人们关于她的经历的无限想象,让人觉得从古至今对于美神的盛誉,在《米洛斯的维纳斯》面前都是多余的。

第七章介绍过的米开朗基罗的雕塑《哀悼基督》(图 11-19),也是以身形塑身心的代表之作。

图 11-18 《米洛斯的维纳斯》亚历山德罗斯
(公元前约 150 年)

图 11-19 《哀悼基督》米开朗罗
(1498—1499 年)(局部)

现藏于法国卢浮宫博物馆的布面油画《泉》(图 11-20),别名《春之仙女》,是法国新古典主义画家安格尔于 1830 年至 1856 年所创作的。该画运用柔和并且富有变化的色彩和柔美的曲线,表现出女性人体的古典之美。

年轻的裸女手拿陶罐,微屈的双膝和因举起陶罐所表现出的肌肉曲线营造出一种典雅、纯洁的脱俗之美。

在一些特殊时期,欧洲的绘画起到了振奋人心和召唤正义的作用。第九章提到的法国浪漫主义画家德拉克洛瓦,他的作品总是充满激情,油画《米索隆基废墟上的希腊》(图 11-21)描绘了 1821 年希腊人在米索隆基一役中所表现的坚贞不屈的抵抗精神。德拉克洛瓦用象征手法表现了这一事件:一位身形挺立的希腊妇女,象征着不屈不挠的希腊,她伸开双手,表示战争虽惨败,但决不投降,因为祖国的尊严是不容侵犯的,这也激起了人们的国际主义援助精神。

图 11-20 《泉》安格尔(1830—1856 年)

图 11-21 《米索隆基废墟上的希腊》德拉克洛瓦 (1826 年)

中国艺术作品中,具有独特身形特征的一个形象载体,就是佛教的菩萨像。在敦煌研究院工作多年的牛玉生先生,倾心于文化遗产的保护和弘扬,一直坚守在敦煌,从事壁画临摹工作,完成了大量的壁画临摹与复制。从他的作品《思维菩萨》(图 11-22)中,我们对敦煌壁画中呈现出的菩萨像有了更直观的印象。另一位我们熟知的艺术大师张大千,因其独特的经历和对绘画的不懈追求,艺术造诣可谓登峰造极,他所绘的为数不多的人物画像中,《水月观音》(图 11-23)是当中佳品,观音的身形、姿态都描绘得优雅怡人。

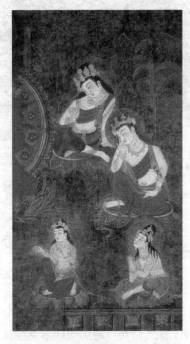
图 11-22 《思维菩萨》牛玉生(现代)

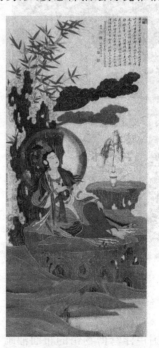
图 11-23 《水月观音》张大千(现代)

中国历史上还有一类特殊人群,被称为士大夫。士大夫既是国家政治的直接参与者,同时他们的文化素养也决定了他们是文学、书法、绘画、篆刻、古董收藏等文化的继承者和创造者。《高逸图》(图 11-24)是唐代孙位所作,所描绘的是魏晋时期脍炙人口的竹林七贤的故事。现存《高逸图》为《竹林七贤图》残卷,图中只剩四贤,画法工细,设色浓重。该画作刻画了魏晋士大夫"高逸风度"的共性,这种精神上的意念共性使这类人有着相似的身形和个性。

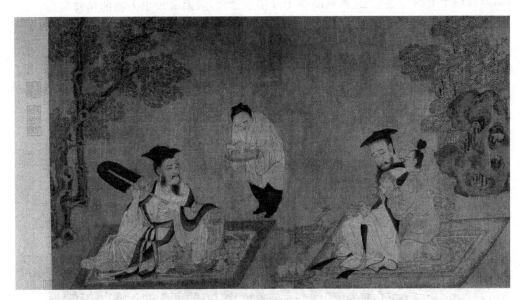

图 11-24 《高逸图》孙位(唐)(局部)

而单从绘画技法来说,白描大师李公麟通过线条的粗细浓淡、轻重虚实、刚柔曲直来写形传神,生动地表现人物的形体、喜怒哀乐等情绪以及衣着的质感等,也是妙不可言,绢本白描《维摩诘图》(图 11-25)是其中典范。

图 11-25 《维摩诘图》李公麟(宋)

11.1.3 服饰装扮

《无名女郎》(图11-26)是俄国画家伊万·尼古拉耶维奇·克拉姆斯柯依于1883年创作的一幅现实主义肖像画,以现实主义思想、古典造型手法塑造了一位19世纪俄国新时代女性的完美形象。女郎的毛皮手笼、蓝紫色的领结以及帽子上的白色羽毛,都刻画得十分精细独到,从而显现出人物的精神气质。

图11-26 《无名女郎》克拉姆斯柯依(1883年)

图11-27 《无法慰藉的悲痛》
克拉姆斯柯依

克拉姆斯柯依是巡回画派的精神领袖,他反对俄罗斯艺术上的西欧化,强调民族特点,以反映本国人民的生活与苦难为己任,是俄国民族艺术的解放者。中年经历丧子之痛的他,感同于无数为民主革命献身的先烈的母亲,于是构思创作了悲剧性的《无法慰藉的悲痛》(图11-27)。画中的母亲身着及地黑色长裙,肃穆凝重,增加了画面的悲剧气氛。

伊丽莎白·路易丝·维瑞是法国路易十六时代最杰出的女画家之一。伊丽莎白的肖像画的艺术特色在于,她善于抓住最足以反映人物个性、最能使人感动的一瞬间,给予完美而充分的刻画。她的写实功夫非常坚实,对人物的外形特征、服饰刻画得十分细致,又善于利用色彩和明暗对比突出人物性格。她的画没有18世纪那种盛装肖像画的夸饰,而是细腻、委婉、精致、优雅,富于感情。《画家和她的女儿》(图11-28)是她最出色的代表作,也是她的自我写照。在这幅画中,女画家装束朴素典雅,端庄秀丽,目光温柔而深情,母女之爱、亲子之情给人以共鸣。

油画《戴珍珠耳环的少女》被称作"荷兰的《蒙娜丽莎》"。这幅作品是17世纪与伦勃朗齐名的荷兰画家维米尔创作的,画中一位头戴蓝色头巾的妙龄少女侧身回望,红唇微启,朴实无华的棕色外衣、白色的衣领、蓝色的头巾和垂下的柠檬色头巾布形成鲜明的色彩对比。沉默的背景下少女的服饰简朴而线条分明,显露的左耳上戴着一颗泪滴状的珍珠耳环,耳环的色彩明暗相衬。许多现代艺术家为之倾倒,认为少女的回眸一笑足以与蒙娜丽莎的微笑媲美。好莱坞还专

门拍摄了同名的电影,电影中的人物角色完全还原了原画的装扮,如图 11-29 所示,让观者仿佛走入画中,感知了少女的故事。

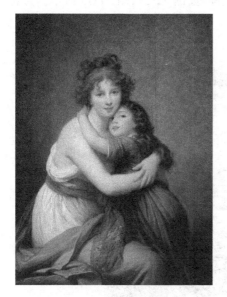

图 11-28 《画家和她的女儿》
伊丽莎白·路易丝·维瑞(1789 年)

图 11-29 《戴珍珠耳环的少女》电影角色与名画人物对照图

在各个国家、各个历史时期,人物的服饰装扮都有特定的归属,反映在艺术作品中同样适用,这些服饰和扮相既丰富了人物的性情,又增添了艺术的感观,还是民族特性的支撑。在中国,不同时期的装束也体现了民族文化的发展历程。南唐画家顾闳中的《韩熙载夜宴图》(图 11-30)描绘了官员韩熙载家设夜宴载歌行乐的场面。作品造型准确精微,线条工细流畅,色彩绚丽清雅。不同物象的笔墨运用又富有变化,尤其敷色更见丰富、和谐,仕女的素妆艳服与男宾的青黑色衣衫形成鲜明对照。这种华丽的手法反衬出的主人公忧郁的内心世界,是丝竹管弦和莺歌燕舞也无法拨动的。

图 11-30 《韩熙载夜宴图》顾闳中(五代)(局部)

月份牌年画最早出现于清代光绪年间,画面上附有十二个月年历及节令表,题材上多以美女或中国古代故事为主,服饰装扮都为时代经典,再画上商品或商号,采用中国百姓所喜爱的传统年画形式,在年终岁

尾的时候随商品赠送给顾客。它既能美化家庭,又可以用来欣赏,并有日历的使用价值,是中国最早出现的商品海报。这些月份牌年画中,有的是当红影星,如图 11-31 所示;有的是戏曲名角,如图 11-32 所示;有的反映当下生活状态,如图 11-33 所示;有的借助旗袍美女来创造广告氛围,如图 11-34、图 11-35 所示。月份牌年画是那段历史时期广为人知的艺术表现形式。

图 11-31 《胡蝶爱狗图》佚名

图 11-32 老戏剧年画《梅兰芳剧照》佚名

图 11-33 《民国时期婚嫁图》佚名

中华人民共和国成立后,年画中的人物形象出现了新的变化,人们的衣着更加朴素,劳动人民的日常生活、工农兵战士的优良作风等都成了艺术歌颂的对象,军民鱼水情、领袖东方红都在画面中逐一体现,整个民族都洋溢着蓬勃向上的气息,如图 11-36 至图 11-38 所示。

图 11-34　老上海广告年画月份牌图片(1)

图 11-35　老上海广告年画月份牌图片(2)

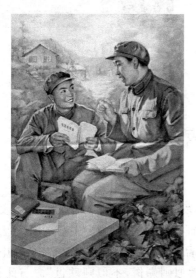
图 11-36　《读毛主席的书，做毛主席的好战士》佚名

图 11-37　《妈妈当了劳动模范》佚名

图 11-38　《世界革命人民心中的红太阳毛主席万岁!》

在日本，有一项传统的民间艺术称为"人形"，也就是人偶。人形大约起源于日本的江户时代，有些像中国的绢人，最早是作为孩子的玩具出现的。在日本，父母通过祭祀人形，表达对儿女的美好祝愿。经过数百年的发展变化，人形美术以其精巧的造型、华丽的服装和多样的发饰赢得人们的赞赏，成为日本人民喜爱的室内装饰品，如图11-39、图11-40所示。人形的服装绚丽多彩，反映了日本传统的服饰文化，其中和服是主要载体。和服是日本独特的传统服装，既是生活中的实用品，又是一种颇具欣赏价值的艺术品。

图11-39　日本人形(1)

图11-40　日本人形(2)

11.2　以韵言物

"神韵"是中国艺术重要的考量标准之一。于"人"如此，于"物"则大多更有一层象征的意义，比如以"梅兰竹菊"等植物象征高雅的气节，以与中国地图形似的雄鸡象征国家等。以中国画来说，绘画者创作时更多地依赖自身的感觉，而不是眼睛看到的事实。南齐谢赫在《画品》中提出有名的"六法"论，其中第一条就是"气韵生动"，近代齐白石老人也说"作画妙在似与不似之间，太似则媚俗，不似则欺世"。与此相比，西方艺术从具象到抽象的历程要艰难得多，他们主张以科学研究的方式构建绘画体系，融合了透视学、解剖学和色彩学等大量科学成果。中国艺术以心中印象为腹稿，强调意在笔先的韵味；西方艺术却以大量的写生来成就艺术形象。

11.2.1　动植物的形与韵

借物言志的技巧，在中国绘画中古今犹在。唐代韩幹画马成就最为突出，被誉为"画马圣手"。韩幹抓住"照夜白"四蹄腾跃、昂首嘶鸣的瞬间并将其定格，如图11-41所示，表现了"照夜白"渴望驰骋沙场的心愿，看似画马，实则喻人。

《受惊的马》（图11-42）是法国浪漫主义艺术的主要代表人物席里柯的代表作之一，席里柯一生爱马画马，善于描绘体育运动题材。这幅画描绘了六位马夫正赶着一群马前往神庙时，马意外受惊的场景。席里柯对马的神态以及不同形态下的形体动作花了相当大的精力去研究、分析和练习，最终将惊马的神态描绘得惟妙惟肖，对马的形态也刻画得淋漓尽致。

图 11-41 《照夜白图》韩幹(唐)

图 11-42 《受惊的马》席里柯

图 11-41、图 11-42 分别为中外两幅对象同为马的佳作，不同的是，中国画中的马更加强调线条的塑形，而西方的画作主要从色彩上去突出情感。而在近现代，美术大师徐悲鸿笔下的马更是令世人惊叹。徐悲鸿画过许多以奔马为主题的画作，均采用了西方绘画中体与面、明与暗分块造型的方法，同时吸收中国传统没骨法，结合线描技法，纵情挥洒，独具一格。这种虚与实、明与暗的对比，可水墨、可赋彩的笔墨，传神地表现了马于画上的韵律和动感，如图 11-43、图 11-44 所示。

图 11-43 《竞爽图》徐悲鸿(1939 年)

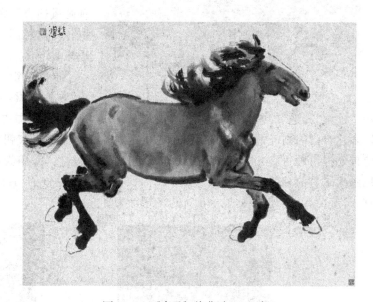
图 11-44 《奔马》徐悲鸿(1939 年)

徐悲鸿不仅善于画马，而且他画的狮同样雄健，且皆含有极大的象征意义。《负伤之狮》(图 11-45)这幅画是在中国最危难的时候所作的，目的是唤醒国人的救国意识，寓意中国东方的"睡狮"已成了负伤雄狮，双目怒视的负伤雄狮准备战斗、拼搏，蕴藏着坚强与力量。徐悲鸿在画作上题词"国难孔亟时与麟若先生同客重庆相顾不怿写此以聊抒怀"，表达了爱国忧民的情怀。

相比之下，被誉为"浪漫主义雄狮"的德拉克洛瓦，他笔下的狮子，更加直观地展现了野兽身上那种难以驯服的力量，画面的冲击感直击人心，如图 11-46 所示。

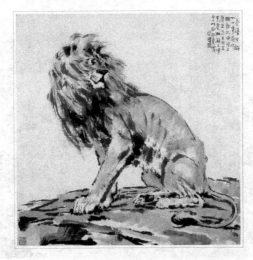
图11-45 《负伤之狮》徐悲鸿(1938年)

图11-46 《猎狮》德拉克洛瓦(1855年)

图11-47 《写生珍禽图》黄筌(五代)

再从强健野兽看到情趣花鸟。五代是花鸟画艺术走向成熟的时期,形成了不同地区的艺术特色,主要有两个流派。一派以西蜀黄筌父子为代表,风格浓艳工丽;一派以南唐徐熙为代表,风格淡墨轻彩。在画史上有"黄家富贵,徐家野逸"之说。《写生珍禽图》(图11-47)采取细线勾勒、重彩渲染的方式,给人浓艳工丽、情态生动的感觉。这种画风迎合了宫廷贵族的欣赏习惯,并成为北宋画院的规范,风行数百年之久。且这种散点布置的版图方式,富有趣味和韵律感,对现代平面艺术产生了深远的影响。

徐熙重视写生,但多以"汀花野竹、水鸟渊鱼、蔬菜茎苗"等为题材,画法上落墨较重,敷色清淡,如图11-48所示。这种"野逸"的画风朴素自然,尤受后来的文人欣赏。中国古代文人墨客尤喜竹,认为竹的节节高升可以表达自己的高尚情操和向上之心,总可谓"居不可无竹"。宋朝的文同精于墨竹,是北宋重要的文人画家。他首先提出画竹必先"胸有成竹"的艺术主张。他画竹以"深墨为面,淡墨为背",融入了书法的意趣,创造性地画出了竹的神韵。《墨竹图》(图11-49)画的是一枝垂竹的局部,出枝虬曲而极富弹性,密叶纷披、浓淡相宜、折旋向背、龙翔凤舞,显示出无穷的生命力。

图11-48 《雪竹图轴》徐熙(五代)

图11-49 《墨竹图》文同(宋)

宋代是我国山水画发展的重要阶段，名家辈出，风格多样。李成画树喜用重墨，树干曲折多节，枝桠枯瘦尖利，坚硬虬曲，因而被称为"蟹爪"，如图11-50所示，倒也成就了独一番韵味。

院体画反映了最高统治者的审美标准，院体画的创作提倡"形似""格法"，要求画家具有相当的写实功力，对物象做尽精入微的描绘，力求表现对象的自然形态。两宋时期的花鸟画成就很大，涌现出很多技巧高超的名手，他们的作品达到精微传神的艺术境界，影响深远。《芙蓉锦鸡图》（图11-51）生动地描绘了专注地盯着蝴蝶的锦鸡，画面构图简洁，描绘精细富丽。

图11-50 《读碑窠石图》李成（宋）

图11-51 《芙蓉锦鸡图》赵佶（宋）

元代的文人画家借书画寄托情趣，还往往题诗于画上，图文互补，进一步阐释自己的情感。题画诗句后来被有意识地当成整个作品构图的重要组成部分，诗书画印结合的风气被后代画家继承，成为传统文人画的重要艺术语言。梅、兰、竹、菊"四君子"及松石被文人视为坚贞、清高的象征，用来比喻君子之风。元代画家王冕的《墨梅图》（图11-52）、管道昇的兰花、李士行的竹子、钱选的菊花、曹知白的松树、倪瓒的秀石等都很著名。"四君子"及松石题材的画影响深远，至今不衰。

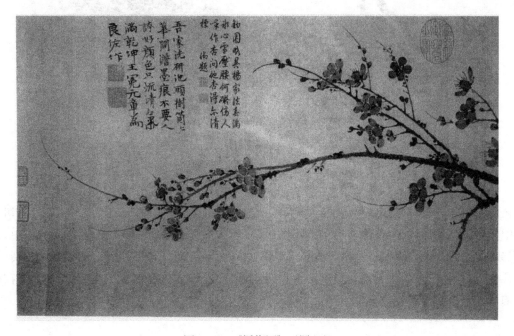
图11-52 《墨梅图》王冕（元）

"吴门四家"之一的沈周,精于传统,师法自然,以轻松笔墨绘《雏鸡》(图11-53),呈现独特韵味。而师从沈周的文徵明,更善于营造娴静典雅的抒情意味,其《兰竹石图》(图11-54)雅趣自然。

图11-53 《雏鸡》沈周(明)

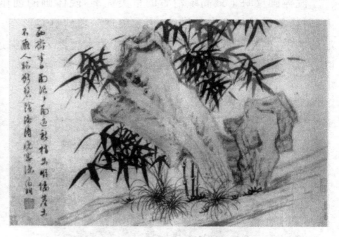

图11-54 《兰竹石图》文徵明(明)

齐白石将中国画的精神与时代精神统一得完美无瑕,使中国画受到国际的重视。他的作品刚柔兼济,工书俱佳,花鸟虫鱼、山水、人物无一不精,无一不新,为中国现代绘画史创造了一个质朴清新的艺术世界,如图11-55、图11-56所示。

图11-55 《红梅》齐白石

图11-56 《酉鸡》齐白石

西方艺术中对于花草的描绘多见于油画静物,讲究的构图、逼真的形态、绚丽的色彩,让一切物象更加富有生活中真实的情感。其中,最为著名的当属梵·高的《向日葵》(图11-57),在这些系列画中,他以抒情的笔调,充分展示了那些金色黄花的绚丽光彩。还有他的《鸢尾花》(图11-58)。鸢尾花和向日葵一样,原本都是很平凡的植物,但梵·高赋予它们精彩的形象与色彩以及永恒的生命力,这是这位一生都在痛苦与挣扎中度过的画家对大自然的赞美和对美好生活的向往。

图 11-57 《向日葵》梵·高（1888 年）　　　　　图 11-58 《鸢尾花》梵·高（1889 年）

荷兰画家扬·凡·海瑟姆的名作《花瓶中的蜀葵》（图 11-59），受巴洛克画风的影响，减弱了朴实性，增强了夸饰成分，把更多的注意力放在表现色彩的华丽上，却丝毫不影响它的层次表达，反而有一种静谧的美感。

11.2.2 器物的材与情

在中外艺术的表现对象中，器物也是非常之多。从西方静物画来看，很多静物画中都有器皿的出现，它们或者成为花卉水果等的搭配，或者直接成为主角，在合理优美的构图中呈现出材质的韵味。

荷兰画家弗洛里斯·凡·迪克《有奶酪的宴席》（图 11-60）一画中，不同物品质感的差异，形成了画面中的节奏，反映了一种真挚纯朴的感情。画面表达手法细腻，色彩饱满，反映了现实生活的美满与愉悦。其中，银盘、玻璃杯各具质感，不同材料的肌理表达丰富了画面情

图 11-59 《花瓶中的蜀葵》
扬·凡·海瑟姆

趣。夏尔丹的《铜水罐》（图 11-61），真实地表现了水桶表面油漆剥落的块块疤痕，以朴实的色调、忠实的造型描绘了普通人所用的水罐，给人一种家的感觉。

图 11-60 《有奶酪的宴席》弗洛里斯·凡·迪克　　　　　图 11-61 《铜水罐》夏尔丹

中外的器物艺术设计与应用都是根据人类的手工业技艺发展起来的。比如陶器,其制作是原始人类共同的创造活动,陶器满足了食、用、储、运的功能需求。中国的先人不仅积累了丰富的制陶经验,还在此基础上完善了"瓷"的制造工艺,形成了赏用一体、变化纷呈的陶瓷形制。旋涡纹彩陶四系罐(图11-62)为新石器时代马家窑文化时期作品,此彩陶罐采用泥质红陶制作,器表打磨光滑,饰黑彩,上腹部有旋涡纹,绕器一周,在两个大旋涡纹之间各再绘出两个小旋涡纹,旋涡纹带下有一周水波纹带和弦纹带加以衬托,图案展现出一种原始的重复韵味。

唐三彩是中国唐代的艺术精华,唐三彩马(图11-63)是其中的代表作。三彩马一般作为随葬品,在唐代非常盛行。唐三彩马可以多方位地折射出唐文化的绚丽光彩,其装饰非常丰富,装饰手法变化多端,使人大有常见常新的感觉。

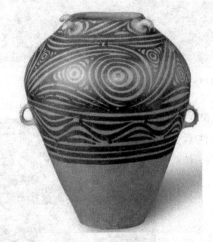
图11-62　旋涡纹彩陶四系罐（新石器时代）

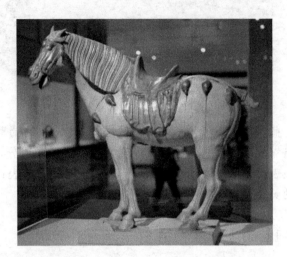
图11-63　唐三彩马（唐）

宋代是我国陶瓷发展史上一个非常繁荣昌盛的时期。在中国陶瓷工艺史上,宋瓷以单色釉的高度发展著称,其色调之优雅,无与伦比。当时出现了许多举世闻名的名窑和名瓷,被西方学者誉为"中国绘画和陶瓷的伟大时期"。宋代各大名窑中,景德镇青白瓷以其"光致茂美""如冰似玉"的釉色名满天下,如图11-64所示,而其中以湖田窑烧造的青白瓷最为精美,冠绝群窑。青花瓷又称白地青花瓷,常简称青花,是中华陶瓷烧制工艺的珍品。原始青花瓷于唐宋已见端倪,成熟的青花瓷出现在元代的景德镇,如图11-65所示。其纹饰最大的特点是构图丰满,层次多而不乱,以鲜明的视觉效果,给人以简明的快感,以其豪迈的气概和艺术原创精神,将青花绘画艺术推向顶峰,确立了后世青花瓷的繁荣与长久不衰。

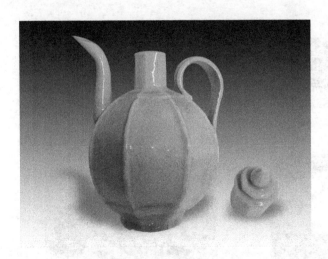
图11-64　青白瓷棱形执壶（宋）

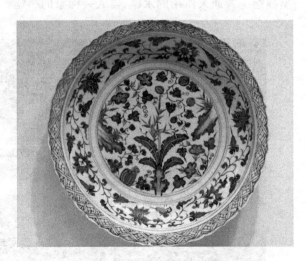
图11-65　青花瓷盘（元）

陶瓷艺术作为一种特殊的文化形态,具有独特的表现形式和艺术语言,在现代社会生活和文化艺术领域里,受到人们广泛的喜爱和关注。日本是一个陶瓷文化发达的国家,在技术和艺术方面都有很突出的成就。日本人特别重视陶瓷器物在日常生活中的作用,不只是单纯为了实用,同时也丰富了人们的文化生活,给家庭或公共环境营造一种艺术氛围,给生活带来乐趣,给人以美的享受。日本古代的陶瓷器皿也十分精美,如图11-66、图11-67所示。在地域特征、民族心理、美学观念、生活习惯等方面的影响和熏陶下,日本陶艺形成了独特的"造物观"。

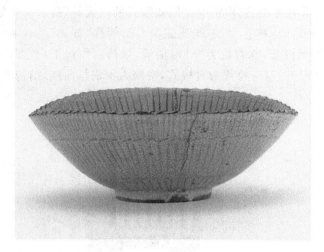

图11-66　日本古代陶瓷器皿(1)

图11-67　日本古代陶瓷器皿(2)

出身英国陶工世家的乔赛亚·韦奇伍德于1759年在斯塔福德郡创办了自己的第一家陶瓷工厂,并以自己的姓氏"韦奇伍德"作为产品的品牌。后来,韦奇伍德品牌瓷器发展成为世界上最精致的瓷器之一,成为品位的代名词。其陶瓷产品品质高贵,质地细腻,优美雅致,极富古典主义特征,如图11-68所示,受到全球社会名流的推崇。

玻璃器皿从诞生之日开始,就深深带上了人类生活的烙印。玻璃从稀有之物发展成为日常生活中不可或缺的实用品,走过了漫长的道路。在玻璃出现之初,人们更重视玻璃的华丽美感,不管是埃及、西亚国家还是中国,出土的玻璃制品都是一些玻璃珠、玻璃管、玻璃吊坠之类的装饰品。玻璃器皿的出现晚于玻璃首饰,精美的玻璃制品反映了人类在成功掌握制陶技术之后,又发现了一种新的工艺材料,这是人类在技术上的突破和进步。从此,玻璃器皿特别是玻璃容器的实用性逐渐变得明朗起来。工艺美术运动时期的设计师查尔斯·阿什比十分关注设计的艺术性和实用艺术的社会效益,希望通过教育来保护和传承工艺技术。阿什比擅长设计金属和玻璃器皿,注重材料的使用,在装饰造型与结构上均有其独创性。他设计的玻璃器皿上的银质把手多数拥有如植物枝条一样自然优美的形态,把手连接部分有精致的植物纹饰,如图11-69所示。

图11-68　王后瓷　韦奇伍德

图11-69　玻璃储水瓶　阿什比

11.2.3 家具的行与思

与人相关的器具中,家具是最为亲密的"朋友"之一。家具品类众多,这里我们以椅子为代表,对比中外家具的设计如何服务于人的行为习惯,又如何表现出不同时期材料与形式美的结合。

中国古代家具中,明式家具最为著名。明式家具是中国家具文化风格的代表,其装饰精微,雕饰精美,散发出传统文化的精神、气质、神韵。造型优美、选材考究、制作精细是明式家具的三大特点,而榫卯结构是其构造精髓。人们公认苏式家具是明式家具的正宗,也称它为"苏州明式家具",简称"苏式"。清朝的榉木雕螭纹圈椅(图 11-70),椅圈由三截构成,曲度圆润流畅,靠背板为"S"形曲线,该椅制作规正,造型朴实,是传统圈椅的典型作品。同时期的鸡翅木梳背椅(图 11-71),椅背为直棂式,搭脑为罗锅枨曲线,结构明快,品相美好。

图 11-70　榉木雕螭纹圈椅(清)

图 11-71　鸡翅木梳背椅(清)

清代晚期著名的红木灵芝纹太师椅(图 11-72)包括二椅一几,是以灵芝为题材的太师椅和茶几组合。古人视灵芝为神木,有驱邪化吉之功效。该组家具体量硕大,雕刻精美,造型美观大方,具有明显的时代特色。

与中国清代家具、漆器和瓷器装饰风格很类似的一种产生于法国、遍及欧洲的艺术形式被称为洛可可风格,其中一些家具的装饰工艺也借鉴了中式的做法,所以在法国,洛可可风格也被称为中国装饰风格。这种风格比较讲究轻盈、纤细,家具的腿部较尖细,且往往呈弯曲的"C"形或"S"形,如图 11-73 所示,目的是配合当时贵妇人们的衣着打扮。

图 11-72　红木灵芝纹太师椅(清)

图 11-73　洛可可风格的家具

19 世纪末 20 世纪初,著名建筑师查尔斯·雷尼·马金托什将其在建筑和室内设计所采用的手法应用

在家具、壁画等其他设计上。他设计了一套很有特色的高直式家具(图11-74)，它们大多外形清瘦，座椅有高得夸张的靠背，具有强烈的机械感，既现代，又可以匹配传统的室内家居。

艺术史上的很多产品设计大师都在设计作品之前承担了建筑师的角色。受风格画派代表蒙德里安的抽象画的影响，建筑师格里特·里特维尔德设计了著名的红蓝椅(图11-75)。该椅是用长度不同但宽度相同的标准木材相互垂直组成的，放弃了传统椅子的结构和制作工艺，为了贴切蒙德里安的画而刷上了红、黄、蓝、黑色的油漆。

在包豪斯时期，家具系教师马塞尔·布鲁尔从自行车把手上得到启发，以钢管为主要材料设计出了钢管椅(图11-76)，只需要两条椅腿就可以支撑整个框架，投产后成为世界上第一款批量生产的钢管家具。

到了20世纪60至70年代，日本产生了"双轨制"设计体制，一方面保持传统的设计方式和风格，一方面融入日本传统美学观念，并按现代经济发展需求利用高技术生产制造。柳宗理设计的蝴蝶椅(图11-77)就是其中的典型代表。它的特点就在于其构造独具匠心，完全相同的两个部分通过一个轴心对称地连接在一起，连接处在座位下用螺钉和铜棒固定，是功能主义与传统手工艺的完美结合。

图11-74　高直式家具　马金托什

图11-75　红蓝椅　里特维尔德

图11-76　钢管椅　布鲁尔

图11-77　蝴蝶椅　柳宗理

11.3　以形筑建

艺术之美博大精深，不论中外，在建筑构造上的成就都是精彩绝伦的。中国传统建筑以土木为主要构筑材料，形成了和世界上其他建筑体系完全不同的木构件建筑体系和建筑风格。中国建筑设计充分体现出尊重自然、"天人合一"的造物设计观。在西方，古希腊、古罗马时期，主要是以石柱梁作为基本构件的建筑样式为代表，这种样式一直延续到20世纪初，成为另一种建筑体系，这就是西方古典建筑。西方建筑设计注重传达出人的造物能力，崇尚"人定胜天"，在宗教的影响下，呈现出独特的表现形式。

11.3.1 力与美

中国传统建筑的做法是用柱与梁构成建筑基本框架,逐层举架形成坡屋顶。建筑重量都由构架支撑,

图 11-78 斗拱

构成"墙倒屋不塌"的构架特点。这种在立柱和横梁交接处的支撑结构,从柱顶上加的层层探出、呈弓形的承重结构称为"拱",拱与拱之间垫的方形木块称为"斗"。拱与斗合称"斗拱",如图 11-78 所示,是屋顶和屋身过渡的支撑构件。

斗拱的产生和发展有着非常悠久的历史,形式上分为外檐斗拱(图 11-79)和内檐斗拱(图 11-80)。外檐斗拱处于建筑物外檐部位,分为柱头科、平身科、角科斗拱等,其中,角科斗拱中的转角斗拱的结构最为复杂,所起作用也最大。内檐斗拱处于建筑物内檐部位,分为品字科斗拱、隔架斗拱等。

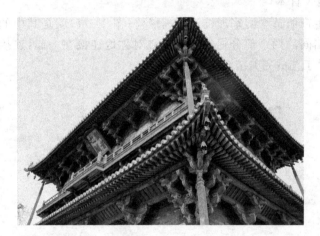

图 11-79 外檐斗拱

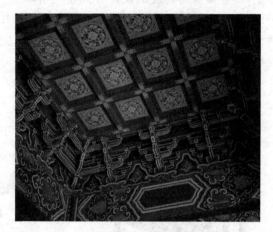

图 11-80 内檐斗拱

斗拱既有结构上的作用,用以承托伸出的屋檐,将屋顶的重量直接或间接转移到木柱上,同时还具有装饰作用,并且是确定建筑比例、构件尺度的度量单位。在结构上,斗拱承上启下,传递荷载,其中榫卯结合的构造方法是抗震的关键。遇强震时,采用榫卯结合的空间结构虽会"松动"却不致"散架",能消耗地震传来的能量,使整个房屋的地震荷载大为降低,起到抗震的作用。在造型上,斗拱把屋檐均匀地托住,可把最外层的桁檩挑出一定距离,使建筑物出檐更加深远,造型更加优美、壮观。

斗拱在唐代发展成熟后便规定民间不得使用,且越高贵的建筑斗拱越复杂、繁华,这也是区别建筑物等级的一种标志。2010 年上海世博会中国国家馆"东方之冠"(图 11-81)的设计方案就是在传统的斗拱造型基础上进行了创造性的现代转译,斗拱榫卯穿插运用,保持了最为世人所理解的中国建筑元素,而层层出挑的主体造型更显示了现代工程技术的力度和气度。

古希腊的神庙建筑以石制梁柱围绕长方形建筑主体形成围廊,柱、梁、枋和两坡顶的山墙构成建筑的基本外观,如图 11-82 所示,并长期成为欧洲传统建筑的主要建造样式。

柱式是西方古典建筑中最具造型特点的结构形式,如图 11-83 所示,立柱包括柱、柱上檐部和柱下基座。成熟的柱式从整体构图到线脚、凹槽、雕饰等细节处理都基本定型,立柱各部分的比例也大致稳定,它的式样、装饰以及所表现出来的文化精神,规范着西方国家所谓的"欧式"建筑文化艺术风格,同时也影响了西方古典家具艺术的结构形式和文化特征。柱式经过古希腊、古罗马的发展,最终形成了五种经典的柱式规范,分别是多立克、爱奥尼、科林斯、塔司干、混合式,并形成了多种组合样式。

第11章 不同视角看中外艺术

图 11-81　2010 年世博会中国国家馆"东方之冠"

图 11-82　雅典卫城帕提农神庙

图 11-83　西方古典柱式

总体来说,西方古典建筑最为显著的特点是以古典柱式为构图基础,突出轴线,强调对称,注重比例,讲究主从关系,并且都是以三段式构成为特点,如图 11-84 所示,例如建筑立面分为屋顶、墙面、基座三段,立柱分为柱头、柱身、柱础三段,柱头分为三段等。

图 11-84　大英博物馆

11.3.2　守与衡

在中外建筑的构成中，除了直接起到绝对支撑作用的构件以外，还有一些人文的内容，它们有的服务于宗教信仰，有的传达了美好祝愿，这些附属于建筑之上的组成部分，是民族工艺的传承，也是美学发展的成就。

在西方教堂建筑中，装置于建筑物墙面上的玻璃彩色花窗是一大特色，早期教堂玻璃多以圣经故事为内容，以光线配合图案的效果感动信徒，起到了向不识字的民众宣传教义的作用。在十二三世纪时期，欧洲玻璃工艺还无法制造出纯净透明的大块玻璃的时候，工匠们受到拜占庭教堂的玻璃马赛克的启发，用彩色玻璃在整个窗子上镶嵌一幅幅的图画。到了 13 世纪末以后，彩色玻璃工艺有了长足的发展，玻璃片的面积更大，也更透明，色彩也更鲜艳，其艺术效果得到很大提升。教堂玻璃花窗的安置实际上不是为了使人能从建物内部看到外部，而是为了透光，所以大型花窗，实际上承担了透光的"墙"的功能，花窗的轮廓在光与影的雕琢下变成了美艳绝伦的艺术品。

其中，作为哥特式建筑特色之一的玫瑰花窗（图 11-85、图 11-86），因玫瑰花形而得名，是中世纪教堂正门上方的大圆形窗，内呈放射状，镶嵌着美丽的彩绘玻璃，有一种平衡与安逸的美。著名的哥特式建筑代表巴黎圣母院中的玫瑰花窗如图 11-87、图 11-88 所示，给人一种很辉煌的感觉，有其独特的宗教意义。

图 11-85　玫瑰花窗（1）

图 11-86　玫瑰花窗（2）

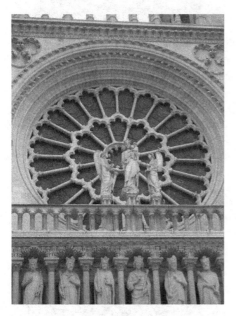 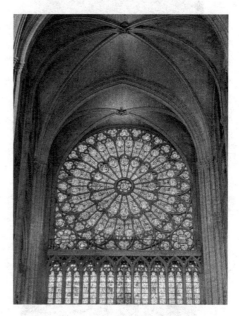

图 11-87　巴黎圣母院玫瑰花窗外景　　　　　图 11-88　巴黎圣母院玫瑰花窗内景

而同属法国的圣丹尼教堂，也是一座哥特式教堂，位于圣丹尼市中心。其花窗如图 11-89、图 11-90 所示，配合建有尖形交叉供肋的拱顶，使这座建筑沉浸在一片五彩缤纷的光影之中。

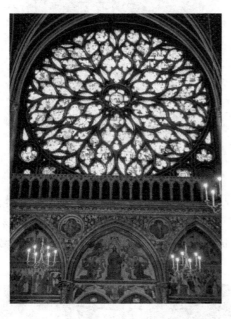

图 11-89　圣丹尼教堂花窗内景(1)　　　　　图 11-90　圣丹尼教堂花窗内景(2)

圣玛利亚大教堂又被称为圆顶教堂，是一个主教大教堂，位于欧洲的拉脱维亚。教堂里的大长花窗融入建筑之中，承担了墙体的角色，花窗上描绘了很多圣经里的故事，营造出神秘的氛围，引人入胜，如图11-91至图 11-94 所示。

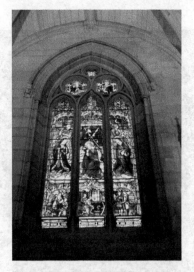
图 11-91　圣玛利亚大教堂花窗内景(1)

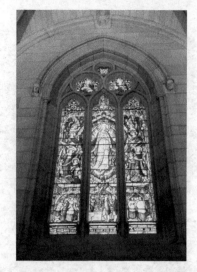
图 11-92　圣玛利亚大教堂花窗内景(2)

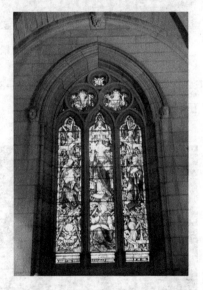
图 11-93　圣玛利亚大教堂花窗内景(3)

图 11-94　圣玛利亚大教堂花窗内景(4)

比利时最高的哥特式教堂安特卫普圣母大教堂，是安特卫普最伟大的建筑物之一。教堂整体建筑外观至今保存完好，被誉为最美丽、最华贵的教堂。教堂内部庄严肃穆，许多石柱上都留有中世纪的彩绘，然而这里最有名的还是玫瑰花窗，窗上的彩绘以不同季节与月份所形成的宇宙意象为主题，玄妙精致，美轮美奂，如图 11-95 至图 11-100 所示。

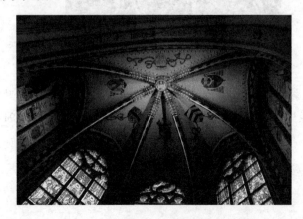
图 11-95　安特卫普圣母大教堂内景(1)

图 11-96　安特卫普圣母大教堂内景(2)

图 11-97　安特卫普圣母大教堂玻璃彩窗(1)

图 11-98　安特卫普圣母大教堂玻璃彩窗(2)

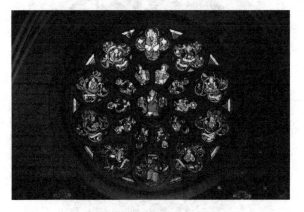
图 11-99　安特卫普圣母大教堂玫瑰花窗近景

图 11-100　安特卫普圣母大教堂玫瑰花窗远景

中国传统的窗也有独特的文化和艺术魅力,其中漏窗艺术以其独特的装饰效应逐渐形成艺术门类并成熟起来。漏窗是以透漏的方式建造的窗子,它通透灵动,婉约细致,丰富了中国传统园林建筑装饰体系,如图 11-101 所示。一般由直线、弧线、圆形等几何形状组成图案的漏窗称为"漏窗",而塑有花鸟禽兽等自然形体的漏窗则称为"花窗"。

图 11-101　江南园林中的漏窗

漏窗中部的窗芯生动多变，形成了不同的图案，且姿态繁复，这些图案可分成硬景和软景两类。所谓硬景，如图11-102、图11-103所示，是指其窗芯线条都为直线，把整窗分成若干块有角的几何图形；而软景如图11-104、图11-105所示，是指窗芯呈弯曲状，由此组成的图形无明显的转角。两者相比较，前者线条棱角分明、顺直挺拔，后者线条曲折迂回，体现了不同的观赏效果。

图11-102　拙政园漏窗硬景

图11-103　虎丘漏窗硬景

图11-104　拙政园漏窗软景(1)

图11-105　拙政园漏窗软景(2)

漏窗艺术为了满足人们的心理需求，也总是追求吉祥安康。在豫园的三穗堂里，就是堂前植盘槐、桧柏，回廊四角有八幅精美的泥塑漏窗，东北角为松鹤漏窗图案(图11-106)，四边为回纹"福禄寿喜"。在拙政园中，最突出的就属那几个外围以卷草纹回旋组合，集中至中心又以精致的"双喜"(图11-107)、"圆币"(图11-108)等图案点睛的漏窗了，再其他的，也有直接以"花瓶"(图11-109)图案象征平安，以"蝙蝠"图案象征福气的漏雕形式，都营造出一种和谐安宁的氛围来。沧浪亭的明道堂与翠玲珑之间的曲廊上，一排生动逼真的花窗塑有桃、石榴(图11-110)、荷花等园林植物，不但比例合度、生动活泼，而且也蕴含着清高和福寿之意。再有狮子林里北部庭院院墙上的漏窗，一共四个，分别用琴、棋、书、画四种图案(图11-111)雕绘，使得原本平淡无奇的墙面产生变化，也多了一份文人韵味。在苏州园林里，一些镂空的雕花也以动态的纹样出现，如苏州耦园院落墙面上的盘云漏窗图案(图11-112)，就以极富动感的云朵为基本形状做放射状旋转。苏州园林轻巧、秀美，所"动"之处似乎还未到"飞"的境界，反而多了一份回旋往复和依依不舍，仿佛将祥云的吉祥福气永远保留。

图 11-106　豫园泥塑松鹤漏窗图案

图 11-107　拙政园"双喜"漏窗

图 11-108　拙政园"圆币"漏窗

图 11-109　拙政园"花瓶"漏窗

图 11-110　沧浪亭"石榴"漏窗图案

图 11-111　狮子林琴棋书画漏窗图案

图 11-112　耦园盘云漏窗图案

尾篇

艺术鉴赏应用

第 12 章 艺术鉴赏应用

12.1 中外艺术对比分析课题

12.1.1 课题要求

选择一件中国艺术作品或一种中国艺术表现形式,找到与之相对应的外国艺术作品或艺术表现形式,分析二者之间的联系与区别。要求运用比较、分析的方法,结合艺术鉴赏的一般规律,针对其艺术手段和艺术影响,提出自己的见解,并以图文并茂的方式进行展现。

12.1.2 课题应用展示(一)

课题名称:中西壁画艺术审美比较——以《朝元图》和《春》为例
课题团队成员:刘子宁、王浩伟、徐吉昊
课题内容如下。

1. 作品简介

《朝元图》(图 12-1)为永乐宫壁画的一部分,是元代壁画艺术的最高典范。《朝元图》主要描绘道府诸神朝谒元始天尊的场景,故名"朝元"。其构图宏阔,气势磅礴;画中人物个个神采奕奕,表情、动作无一雷同,服饰冠戴华丽辉煌,衣纹多用吴道子"莼菜条"式线条;用笔劲健而流畅,既含蓄又有力度,画中衣带飞舞飘逸,有如满墙风动,充分传达出线条的高度表现力。

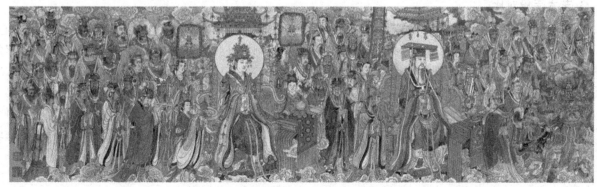

图 12-1 《朝元图》(元代)

《春》(图 12-2)是桑德罗·波提切利的作品。1477 年他以诗人波利齐安诺歌颂爱神维纳斯的长诗为主

题,为美第奇别墅作此壁画,这幅画和《维纳斯的诞生》一起,成为他一生中最著名的两幅画作。在这幅画中,波提切利运用自己的想象力对古代神话故事重新演绎,人物线条流畅,色彩明亮灿烂,却又在充满着欢乐祥和的气氛中,带有一丝忧愁。

图 12-2 《春》桑德罗·波提切利(1481 年)

2. 艺术体系对比

波提切利的绘画虽属西方文化体系,但其绘画作品中无论是优美的线条、装饰性的色彩,还是人物所表现出来的那种含蓄和典雅的美,都与他那个时代的绘画艺术形式有所不同。著名的永乐宫壁画《朝元图》,最能代表道教文化的内涵,是典型的中国宗教壁画。这两幅优秀且都突出线条表现力的壁画作品,创作年代也颇为相近,二者具有很大的可比性。

14—16 世纪的文艺复兴时期,是欧洲文化思想发展的一个阶段,人们逐渐从中世纪的宗教禁锢中解脱出来,开始意识到人在现实中的力量以及人类在改造世界中所起的重要作用。早被人文主义思想熏陶的画家波提切利,看到了人间春天的来临和新生活的开始,于是,他根据民主诗人波利齐安诺的诗《春》,创作了这一幅蛋彩壁画《春》。

《朝元图》反映的是道教文化,是教义的图释;同时,又是记录当时中国社会政治、思想、文化和艺术的珍贵资料。从《朝元图》中既可以看到道教所强调的"万物归元"的理想境界,又能从统治者的角度,看到道教所倡导的"敬天爱民"的人本思想。

3. 艺术手段对比

在空间布局上:《朝元图》中人物众多,画面开阔,画面的整体构图为中心对称式,以主像为视觉的中心,从而形成了浩浩荡荡、气象万千的朝拜队伍。波提切利没有刻意使用"焦点透视",而是采用"中心堆成"的构图法,将人物一字排开。这种一字排开、中心对称的构图法,就与《朝元图》在构图上有异曲同工之妙,二者构图方式对比如图 12-3 所示。

在修饰手法上:《朝元图》具有中国绘画本身的平面化特征,追求的是更加接近心灵的二维的"画面空间"。波提切利没有走"明暗法"的道路,而是将人物置于暗色调的茂密花叶之间,使背景更像舞台的布景或中国式的屏风,从而使画面更具平面感和装饰性。二者修饰手法对比如图 12-4 所示。

在造型手段上:《朝元图》以卓越的水准,使线描构成了壁画的整体骨干。波提切利在《春》中,突出了线的效果,在整个构图处理上也不受透视的约束。他不注重远近和虚实,主要在疏密穿插中经营画面,画面中最能体现线条特点的地方就是卷发和衣纹布褶,流畅而富有动感的线条和圆滑的形体完美地结合在一起。二者用线方法对比如图 12-5 所示。

图12-3 《朝元图》与《春》构图方式对比

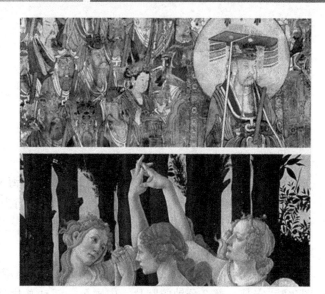

图12-4 《朝元图》与《春》修饰手法对比

在《朝元图》中,作者运用了"夸张"和"变形"的手法,将人物塑造得各具神韵,有的貌合神离,有的神同貌异,各尽其态。波提切利在《春》中,也运用了相同的手法,拉长的脖子、夸张的手势、矫饰风格的姿态,这些变形因素,更加深刻了画中的诗意。二者夸张造型对比如图12-6所示。

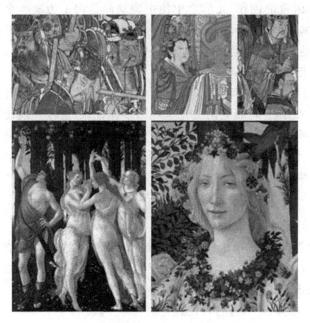

图12-5 《朝元图》与《春》用线方法对比

图12-6 《朝元图》与《春》夸张造型对比

4. 艺术表达与未来设计

壁画是最古老的一种绘画艺术形式,是关于人与其居住环境相互作用的艺术。壁画的艺术表达能够很好地与当时的建筑风格融合。同理,如今的设计不仅需要考虑设计对象本身,更需要考虑环境、材料、风格、色彩等各种因素的综合。特别是对于现在公共艺术设计,"公共性"这一特殊的特征,决定了现代壁画既要满足少数人的审美价值需要,更重要的是又要迎合大众的口味。

中国传统壁画多为弘扬权贵,西方壁画则为宗教理念应运而生,这些研究对于现代公共艺术设计提供了丰富的设计理念。为服务大众,现代设计可吸收壁画的艺术表达方式,用以传播现代文化与理念。所以,对这种传统壁画的材料、技法等进行分析,结合其"现状摹写"与绘画创作,可以为我们拓展新材料、新技术提供可能性。

12.1.3 课题应用展示(二)

课题名称:中美动画的对比与分析
课题团队成员:盘文珍、苏瑶、林昱宏
课题内容如下。

1. 选题原因

动画,无论是《猫和老鼠》《功夫熊猫》,还是《大鱼海棠》,不论国籍,都是一代代人童年的记忆。它是一个文化产业,是社会的映射,是艺术表达的形式。我们为之着迷,想要纵观其发展,通过中美动画的对比与分析,探索动画背后的故事。

2. 中美动画发展

动画片源于幻灯片,美国有记载的第一部动画片是产生于1906年的《滑稽脸的幽默相》,导演是詹姆斯·斯图尔特,它是一部3分钟的默片。中国第一部动画片是产生于1926年的《大闹画室》,它是由万古蟾执导,万氏兄弟参与配音,长城画片公司出品的一部动画片。中日两国皆因第二次世界大战导致国家经济倒退,完全无力制作动画片,两国动画发展皆陷入停滞;而美国因远离战场,加之参战较晚,其动画发展虽受影响但并未停滞。直至美国迪士尼公司彻底从二战蛰伏期中苏醒,开始疯狂制作大量高质量动画片,如《仙履奇缘》《爱丽丝梦游仙境》等,到了20世纪60年代,成为美国动画产业的霸主。在中国,20世纪50年代,从事动画的人员都是美术专业出身,以美术形式进行动画语言的创作,无形之中使中国动画走向了为期半个世纪的"美术电影"时代,并应运产生了水墨动画、木偶动画、剪纸动画、折纸动画等多种艺术形式。如果说电影和动画是舶来品的话,那么,剪纸片和木偶片则是大胆借鉴动画制作原理,把传统皮影戏、木偶戏与电影语言有机结合的产物,是近现代最富有民族特色的创新艺术形式的结果。

中国动画和美国动画存在较大差距的首要原因应该是文化背景。美国是一个移民社会,血缘的混合和文化思想的交融带来的是新的活力、青春和丰富的想象力,这使得它的文化呈现出多样性、综合性和现代性的特点,这些特点在其动画的角色设计中表现得尤其明显。在美国动画中,动画角色宣传了典型的"美国精神",像米老鼠、唐老鸭和高飞狗,它们的性格结合了美国人开朗幽默的个性,融入了美国人的个人英雄主义和冒险精神。活泼调皮的主角,再加上令人发笑的故事,使得这些动画获得了广大观众的喜爱。

3. 艺术形式对比

在造型上:美国动画角色的造型基本都有大幅度的夸张,如大头、大眼、大手、大脚等,多为结构写实,立体感强,强调力量、动感的英雄形象,充满了喜感的弹性与夸张,并且通过速度性和效果性流线来表现角色在速度上的夸张,有种出人意料的视觉效果,如图12-7所示。中国动画中的主人公身体比例一般约为二头身或三头身,都是圆圆的,如图12-8所示。凡是比较成功的中国动画,大多运用了民族戏曲、民族绘画、剪纸、佛教音乐等中国特色的艺术形式,以及象征、夸张、虚拟、装饰等各种民族化的艺术手段。

图12-7 美国动画常见造型形式

图12-8 中国动画常见造型形式

在构图上：中华传统书画讲究章法，例如"留白"及"斗方"，国产动画对此借鉴较多。"留白"是指构图中有意留下空白，使整个构图布局松紧有致，画面的视觉焦点集中，布局及章法协调精美，让人在欣赏动画的同时有一定的遐想空间。"斗方"是中国书画装裱样式的一种，1∶1的画面形式较4∶3或16∶9的画面形式更具有趣味性，运用到动画中增添了形式感，加强了动画风格的表现力。国产动画《牧笛》就大量使用了留白手法，如图12-9所示，在视觉上展现出特殊艺术风——戏曲艺术对中国动画风格的影响，如诗如画的意境在动画影片中展现得淋漓尽致。《三个和尚》中斗方的运用恰到好处，如图12-10所示，使其在动画领域获得了巨大的艺术成就。

图12-9　国产动画《牧笛》(1963年)"留白"法

图12-10　国产动画《三个和尚》(1981年)"斗方"法

美国动画《下课后》则在空间层次上表现得十分充分，近景、中景、远景的层次十分清晰，如图12-11所示。

图12-11　美国动画《下课后》(1997年)空间法

在光影上：美国动画中光影变化相对比较"随意"，甚至一个场景或是一个镜头中的光影都会出现不统一的现象，但光影的处理只要满足了观众的心理认同，这个现象就是成立的。而中国动画中光影始终贯穿影片，大多模拟现实世界的光影效果，在动画电影中再现"真实"的光影变化。

在配音上：中国戏曲艺术在听觉中呈现的韵味自有声电影诞生以来，就与动画影视结下了不解之缘；而美国动画中常见以人声歌唱的歌剧形式。

在叙事风格上：中国动画叙事细腻，节奏较慢，注重对人物内心世界的刻画。美国动画风格粗犷，节奏较快，注重视觉冲击力，通过运动表现人物性格。中国动画以叙事完整、情节曲折、善于刻画心理见长；美国动画以运动简洁流畅、情节夸张、语言幽默、富于想象力见长。

在创作观念上：中国动画多将动画定位为儿童片，重教化轻娱乐。美动动画的受众可以囊括从儿童到

老人各年龄段群体,美国动画和其他影片一样,可以作为人们放松、娱乐的一种选择。

4. 艺术影响

随着观念的更新和科技的进步,看电影已经成为人们日常休闲娱乐消费的重要组成部分。动画电影作为电影中的一种特殊类型代表,也越来越受到人们的关注和重视,作为大众文化传播的组成部分,在娱乐大众的同时也肩负着更多其他的社会功能。在美国动画电影中,故事背景的设定通常都建立在真实历史或者时间的基础上,再以全新的视角切入并展开叙述。如美国动画电影《冰川时代》(图12-12),将目光投向了人们尤其是少年儿童很少有机会了解到的远古冰川时代,展现了已经绝迹的远古动物和那个特定时代下动物及人类的生活状态。这不但增加了故事的可观性,也丰富了观看者对时代的认识,从而引发观看者对动物灭绝、环境恶化、生态和谐等问题的思考。中国动画电影《大鱼海棠》(图12-13)以中国红为主色调细心勾勒,福建土楼、轿子、红灯笼等具有中国风的元素让观众在视觉上得到了极大满足。通过电影,我们可以看到中国对自己的传统文化更加自信了,不再直接引用国外的元素。电影也告诉我们,在成长过程中要守护自己的文化,守护自己的民族精神。

图12-12 美国动画电影《冰川时代》

图12-13 中国动画电影《大鱼海棠》

动画题材的多样化,也让其受众范围更加广阔。早期的动画几乎都为了儿童所创作,虽然其奇特的效果能够吸引任何年龄段的人,但是其画面、塑造的人物以及剧情都是为儿童所喜闻乐见的。后来,由于动画开始扩展,面向的年龄层段越来越多,早期局限的题材范围已经不能满足消费者了,动画开始扩展题材,不断丰富。中国动画电影《西游记之大圣归来》(图12-14),直接证明了动画电影完全能够与真人电影媲美,二者可以各占电影市场的"半壁江山"。而美国动画电影也做到了多重文化资源整合,将中国文化进行创新性的合理改造,打上"美国制造"的文化标签,如《功夫熊猫》(图12-15),形成了一种全球观众都能接受的文化形式,这也使其内容、题材更加丰富和多元化。所以说,设计艺术可以吸收各国的优秀文化及优秀题材进行创作,让世界设计艺术既有自己的文化特色,也有与其他文化相融合的地方。

图12-14 中国动画电影《西游记之大圣归来》

图12-15 美国动画电影《功夫熊猫》

12.1.4 课题应用展示(三)

课题名称：中外古代女性人物画像的对比赏析

课题团队成员：郑保珠、颜雯洁、徐凤君

课题内容如下。

1. 作品选择

该课题所选作品包括中国仕女图、日本浮世绘女性画像和西方古代油画女性画像。

2. 作品介绍与特色

仕女图亦称"仕女画"，是以中国封建社会中上层妇女生活为题材的绘画。中国仕女图形成于两晋时期。唐代作为封建社会最为辉煌的时代，也是仕女图繁荣兴盛的阶段，这时期的代表画家有周昉等，其作品的特点为"衣裳劲简、色彩柔丽"，所描绘的妇女形象"以丰厚为体"，代表作品有《挥扇仕女图》(图12-16)、《簪花仕女图》(图12-17)等。宋、元时期仕女图均有所发展。而明代是封建社会的政权稳定时期，仕女图在题材和技法上亦丰富多彩。清代仕女图尤为盛行。但历朝历代仕女图风格各不相同，各名家作品无不具有独特的时代特色。如任熊的传世杰作《瑶宫秋扇图》(图12-18)，画中人物衣纹飘逸，设色浓丽，造型夸张。

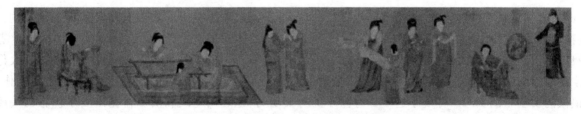

图12-16 《挥扇仕女图》周昉(唐)

图12-17 《簪花仕女图》周昉(唐)

浮世绘，也就是日本的风俗画、版画。它是日本江户时代兴起的一种独特的民族艺术，是典型的花街柳巷艺术，主要描绘人们日常生活、风景和演剧。在亚洲和世界艺术中，它呈现出特异的色调与风姿，历经300余年，影响深及欧亚各地，19世纪欧洲从古典主义到印象主义的诸流派大师也无不受到此种画风的启发，因此，浮世绘具有很高的艺术价值。浮世绘大师喜多川歌麿，活跃于唐代宗李豫和唐德宗李适时期，一生创作了许多优秀的浮世绘美人画。他在作品中追求合乎理想和社会风尚的美，对社会底层的歌舞伎乃至妓女充满同情，善于刻画人物的心理活动，其画风一直影响到近现代，追随者甚众。如其名作《折布料的妇女》(图12-19)三联画，以两个女性在对折布料的生活动作，把中、右两幅画连成一个整幅，构成了主题的节奏，情景相融，耐人寻味。

图 12-18 《瑶宫秋扇图》 任熊(清)　　　　图 12-19 《折布料的妇女》喜多川歌麿

　　由于油画材料特性黏稠,很适合画立体的人物肖像,所以欧洲历史上的油画名作大多为油画人物。欧洲人物油画的全盛期是在 15 世纪以后,著名的代表画家有:意大利的达·芬奇、荷兰的伦勃朗等。达·芬奇认为自然中最美的研究对象是人体,人体是大自然的奇妙之作,画家应以人为绘画对象的核心。其人像油画《蒙娜丽莎》(图 12-20)以卓越的艺术手法,生动地表现了人物微妙的心理活动,成为肖像画中的巨作;而《抱银鼠的女子》(图 12-21)体现了达·芬奇深厚的写实功力,他运用光线和阴影衬托出女子优雅的头颅和柔美的脸庞,使之形神兼备。

 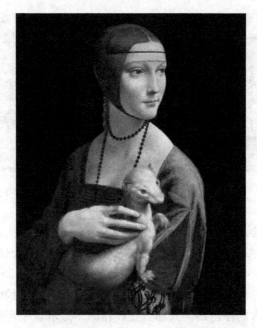

图 12-20 《蒙娜丽莎》达·芬奇　　　　图 12-21 《抱银鼠的女子》达·芬奇

3. 作品对比与分析

在画面背景和环境表现上:中国仕女图画面背景多为植物,环境场景多为风景,少许场景,人物与背景

刻画得都栩栩如生，绘画者较喜欢用背景与环境场景配合衬托人物，形成画面整体性与故事性。日本浮世绘画面背景多为单色或者场景图，绘画者较喜欢突出人物之间的关系与整体画面的故事性，绘出的人物比背景更为细致、生动。西方油画画面背景多为布景图，背景与人物似乎并没有太多的关系，只是为了衬托与突出人物，所以背景与环境较为虚化。三者作品背景对比如图12-22所示。

中国仕女图　　　　　　　日本浮世绘人像　　　　　　西方油画人像

图12-22　作品背景对比

在画面风格呈现上：中国仕女图画面风格多为"小清新"，整体画面比较素雅，意境优雅，对比度低，褪色高，饱和度低，画面体现比较平面，无阴影。日本浮世绘画面风格较为"重口味"，颜色较为鲜艳，饱和度高，对比度低，画面体现比较平面，无阴影。西方油画画面风格为重色调，颜色鲜艳，保护度高，对比度高，画面体现注重立体感，注重光影效果。三者作品风格对比如图12-23所示。

中国仕女图　　　　　　　日本浮世绘人像　　　　　　西方油画人像

图12-23　作品风格对比

在人物形象选择上：中国仕女图中的女性人物多为中国封建社会中上层妇女，姿态典雅端正，形象娟秀端丽，体态纤弱秀美，衣纹细柔，线条遒劲畅利，五官勾勒精细，晕染均整，设色清雅柔丽，与圆细流利之笔形成刚柔相济的画面效果。日本浮世绘中的女性人物多为艺伎花魁或市井中的女性，身份较为低下，画作风

格丰满、市侩，描绘的女性风情万种，韵味十足，构图也以少女的全身像居多，个别画师喜欢画女性半身像，突出其丰富的表情和瑞丽的容貌，注重探寻其生活、性格、喜怒哀乐。西方油画中的女性人物多为贵族皇室的女性，身份较为高贵，画作风格丰满、立体，色彩对比强烈，构图严谨，描绘的女性优雅端正，高贵典雅，躯体优美，形体匀称而舒展，线条流畅且起伏有致，气质与性格表现得淋漓尽致。

中外人物画受各自所处的社会环境与绘画材料特征的影响，尽情展现各自阶段上的艺术表现方法，有着各自的艺术价值。

12.2　中外艺术鉴赏实践应用

12.2.1　课题要求

选择几种中外传统美术形式或经典美术形象、具体作品为主题进行元素提取，将这些元素重新整合，做一份以"中外美术欣赏"为题目的教材版式设计。要求所用视觉形象为原创设计或改良设计，意在发现和体会中外艺术之美，继承和发扬艺术文化。

12.2.2　课题应用展示（一）

课题团队成员：刘子宁、王浩伟、徐吉昊
课题内容如下。

1. 设计方法

提取元素再拼接。

2. 设计流程

（1）分析感兴趣的中外绘画作品，如图 12-24 所示。

图 12-24　中外绘画作品分析原型

（2）从中提取出重要的设计元素，如图12-25所示。

图12-25　设计元素提取

（3）将这些设计元素重新拼接，如图12-26所示。
（4）最终呈现出教材版式设计的效果，如图12-27所示。

图12-26　设计元素拼接

图12-27　效果呈现

3. 设计评价

将中外名画中典型的人物形象和形态进行提取之后，依照美学原则，按大小、主次、前后的方式将其重叠，得到一个全新的拼接形象，对比中求得融合。

12.2.3　课题应用展示（二）

课题团队成员：代鹏飞、刘恒伟、郭财美
课题内容如下。

1. 设计方法

提取设计元素，设计结构。

2. 设计流程

(1) 提取感兴趣的设计元素,如图 12-28 所示。

图 12-28　设计元素提取

(2) 进行教材版式设计,如图 12-29 所示。

图 12-29　版式设计

(3) 考虑排版的结构方式,如图 12-30 所示。
(4) 最终呈现出教材版式设计的效果,如图 12-31 所示。

图 12-30　排版结构

图 12-31　效果呈现

3. 设计评价

采用结合、对比的方式,将中式的水墨与油画结合,将中式的琉璃壁画与欧式壁画结合,两种结合都形成一个新的表现方式;再结合剪影、遮罩的方式,使相互结合的二者形成一个对比关系,以达到中外结合、中外对比的目的。

12.2.4　课题应用展示(三)

课题团队成员:陈恳、孙晨悦、曾路杰

课题内容如下。

1. 设计方法

选择绘画种类为设计元素,结合设计。

2. 设计流程

(1) 选取中外绘画艺术种类为设计元素,如图 12-32 所示。

图 12-32　中外绘画艺术种类选取

(2)分析各设计元素应用细则,如图12-33所示。

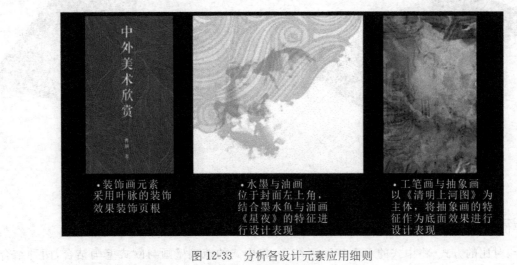

图12-33 分析各设计元素应用细则

(3)进行版式设计,如图12-34所示。

图12-34 版式设计

(4)最终呈现出教材版式设计的效果,如图12-35所示。

图12-35 效果呈现

3. 设计评价

结合水墨画、抽象画、油画、装饰画与工笔画等进行设计,意在表达世界艺术流派的碰撞与融合,与主题"中外美术欣赏"相呼应,效果清新而统一,意境优美。

12.2.5　课题应用展示(四)

课题团队成员:闵嘉文、龙雨齐、蒲菲莉

课题内容如下。

1. 设计方法

选择中外名作,提取设计元素,将其抽象化后再应用。

2. 设计流程

(1) 选取中外名作,从中提取典型的元素,分别进行设计元素提取,如图 12-36 至图 12-40 所示。

图 12-36　版式结构元素提取

徐悲鸿《马》

提取其线条元素
阵列寻找节奏感

图 12-37　设计元素提取及再设计(1)

毕加索《人物与侧影》(1928年)

创作这幅画时，毕加索正在实验变形头像，也尝试将形体与空间镂空、层叠的更多可能，因此这幅画重叠的层次相当复杂

图 12-38　设计元素提取及再设计(2)

敦煌飞天

飞天是敦煌艺术的标志。只要看到优美的飞天，人们就会想到敦煌莫高窟艺术。敦煌莫高窟492个洞窟中，几乎都画有飞天

图 12-39　设计元素提取及再设计(3)

点线面构成

大自然中的一切元素，我们都可以把它看成点、线、面。充分掌握点线面的构成原理，合理运用，就能设计出一幅幅优秀的作品，加上对色彩原理的理解，会使作品更加完美

图 12-40　设计元素提取及再设计(4)

背景选用《构成 A》的一部分,希望能够传承其节奏感和韵律感。

(2)色彩元素提取及应用,如图 12-41 所示。

(3)进行教材版式设计,呈现最终效果,如图 12-42 所示。

克劳德·莫奈《睡莲》

克劳德·莫奈是法国画家、印象派代表人物和创始人之一。开始创作这幅画时莫奈已经74岁高龄,创作持续12年直到86岁去世为止。这是一部宏伟史诗,是莫奈一生中最辉煌灿烂的"第九交响乐"。巨幅睡莲远看为灰色,近看有各种颜色。色觉越好,看到的颜色就越多。莫奈1926年去世,此前视力情况一直很糟糕,但依旧坚持作画,认真观察大自然中那些变幻莫测的颜色。

图 12-41　色彩元素提取及应用

图 12-42　效果呈现

3. 设计评价

从设计元素到色彩元素的提取,再到抽象化设计,设计者清晰的设计思路和完整的设计方法,充分利用了中外艺术中的美学显像和构成原理,最终获得了和谐统一的设计结果。

12.3　课题展示说明

本章所涉及案例均为华中科技大学机械科学与工程学院产品设计专业学生在本门专业选修课上完成的作业,选用时有删改,在此感谢可爱的同学们对本课程教学研究的支持。同时,由于学生不是专业美学研究者,且作业是允许参考众家评述的,故对作业中涉及的学术观点及原述者表示感谢,标注不到之处,敬请谅解。

参考文献

[1] 李龙生.中外设计史[M].合肥:安徽美术出版社,2005.
[2] 孔令伟.中国美术简史[M].上海:上海人民美术出版社,2005.
[3] 潘耀昌,钟鸣,季晓蕙.外国美术简史[M].2版.上海:上海人民美术出版社,2011.
[4] 刘朝晖,等.艺术鉴赏——现代艺术设计系列教材[M].长沙:中南大学出版社,2005.
[5] 杨琪.中国美术鉴赏十六讲[M].北京:中华书局出版,2008.
[6] 李伟权,李时,关莹.艺术鉴赏[M].北京:清华大学出版社,2013.
[7] 范达明.美术评论与研究[M].杭州:浙江大学出版社,2010.
[8] 朱旗,戴云亮.中外美术鉴赏[M].苏州:苏州大学出版社,2010.
[9] 郭凯.中外美术鉴赏[M].合肥:合肥工业大学出版社,2011.
[10] 王露茵,邱晓岩.中外设计史[M].北京:北京师范大学出版社,2011.
[11] 杨先艺.艺术设计史[M].武汉:华中科技大学出版社,2006.
[12] 何人可.工业设计史[M].北京:北京理工大学出版社,2000.
[13] 宗白华.美学散步[M].上海:上海人民出版社,1981.
[14] 彭一刚.中国古典园林分析[M].北京:中国建筑工业出版社,1986.
[15] 郭成源.中国古建园林大全[M].北京:中国林业出版社,2013.
[16] 朱伯雄.世界经典美术鉴赏辞典[M].北京:中国青年出版社,2001.
[17] 瓦尔特·赫斯.欧洲现代画派画论选[M].宗白华,译.桂林:广西师范大学出版社,2001.
[18] 赫伯特·里德.现代绘画简史[M].刘萍君,译.上海:上海人民美术出版社,1979.